NERI DA RIMINI

1945
1995

NERI DA RIMINI

Il Trecento riminese tra pittura e scrittura

ELECTA

Neri da Rimini
Il Trecento riminese
tra pittura e scrittura

Rimini, Museo della Città
2 aprile - 28 maggio 1995

La Mostra è stata
promossa dalla
Fondazione Cassa
di Risparmio di Rimini
con la collaborazione
del Comune di Rimini,
Assessorato alla Cultura,
Musei Comunali

Comitato scientifico
Andrea Emiliani
Coordinatore
Piero Meldini
Pier Giorgio Pasini
Nazareno Pisauri
Ezio Raimondi
Federico Zeri

Comitato organizzativo
Pier Luigi Foschi
Pier Giorgio Pasini
Enzo Pruccoli
Renzo Semprini

Segreteria
Enzo Pruccoli

Collaboratori
Ivana Bianchi
Angela Fontemaggi
Chiara Mazzotti

Ufficio stampa e pubblicità
Valentino Pesaresi
Studio Esseci, Padova
Electa, Milano

Immagine grafica
Gian Carlo Valentini

Allestimenti
Progetto espositivo
Cesare Mari, Pan studio
Architetti Associati,
Bologna
Realizzazione
Publi Proget, Reggio
Emilia
Impianti elettrici
CIE Fibre Ottiche,
Falconara (Ancona)

Servizi assicurativi
M & B, Bologna

Trasporti
Universal Express srl,
Firenze
Brink's Securmark,
Firenze
SATTIS - Trasporti
Internazionali, Venezia
Bruno Tartaglia srl,
Roma

Musei ed enti prestatori
Bologna, Museo Civico
Medievale
Città del Vaticano,
Biblioteca Apostolica
Vaticana
Cleveland, The Cleveland
Museum of Art
Cracovia, Czartorysich
Muzeum
Dublino, Chester Beatty
Library
Faenza, Capitolo
della Cattedrale
Forlì, Archivio di Stato -
Sezione di Rimini
Londra, Collezione Amati
Milano, Collezione
Longari
Pesaro, Biblioteca
e Musei Oliveriani
Mentana, Collezione
Federico Zeri
San Miniato, Pieve
di Larciano
Stoccolma, Statens
Konstmuseer
Sydney, State Library
of New South Wales
Venezia, Biblioteca
dei Padri Redentoristi
Venezia, Fondazione
Giorgio Cini

*La Fondazione Cassa di
Risparmio di Rimini esprime
un sincero ringraziamento
ai Collezionisti privati
e alle Direzioni dei Musei
e Biblioteche che hanno
generosamente prestato codici
e fogli miniati da Neri*

*Si ringraziano per
la collaborazione prestata*
Antonio Paolucci
*Ministro per i Beni
Culturali e Ambientali*
S.E. Francesco Corrias
*Ambasciatore d'Italia
a Londra*
S.E. Paolo Galli
*Ambasciatore d'Italia
a Bruxelles*
Carlo Federici
*Direttore dell'Istituto
Centrale di Patologia
del Libro*
Mr. and Mrs. William D.
Wixom, New York

Si ringraziano infine
Augusto Campana; Minai
Faldella; Armando
Petrucci; Gerald Burdon, Esq.;
Raffaello Amati; Federico Zeri;
Franca Petrucci Nardelli;
† Alessandro Conti;
Sister Francis Agnes, O.S.C.;
Agostino Ziino; Rosaria
Campioni; Daniela Bertocci;
Francesca Leon Vallerani;
Fiorenza Danti; Luigi
Vendramin; Valeria Buscaroli;
Massimo Ferretti

Con la mostra "Neri da Rimini. Il Trecento riminese tra pittura e scrittura", la Fondazione Cassa di Risparmio di Rimini ha inteso dedicare specifica attenzione al più noto miniatore trecentesco dell'Italia settentrionale.
L'autorevolezza del Comitato scientifico, che annovera studiosi di primissimo piano, la novità e la dimensione dell'iniziativa, con circa sessanta opere tra cui alcuni pregevoli inediti, la stessa provenienza di codici e fogli miniati (da Italia, Vaticano, Irlanda, Inghilterra, Svezia, Polonia, Stati Uniti, Australia), fanno della mostra un evento unico e di grande rilievo.
Nelle sale del Museo della Città di Rimini si può, in sostanza, ammirare pressoché tutta l'opera finora conosciuta o comunque conservata di Neri.
Il carattere monografico della mostra non impedisce – ma, anzi, favorisce – la possibilità di "vedere" attraverso le miniature di Neri il contesto di particolare interesse in cui esse sono nate, ossia quella feconda espressione artistica che fu la Scuola Trecentesca riminese.
Per questo, come Fondazione, abbiamo voluto promuovere l'immagine del 1995 come "Anno del Trecento riminese", di cui la mostra su Neri è il primo, importante capitolo.
E proprio la collocazione dell'opera di Neri nell'alveo artistico in cui è maturata offre alla mostra uno speciale valore, incrementando la consapevolezza delle radici e delle tradizioni che nel campo dell'arte la città e il nostro territorio possono vantare.

La Fondazione Cassa di Risparmio di Rimini è convinta che sia un proprio prioritario compito quello di valorizzare tali tradizioni, perché la ricchezza umana e artistica del passato possa contribuire a stimolare e determinare oggi nuovi processi di crescita culturale, così necessari nella costruzione di un tessuto sociale più consapevole e maturo.
Voglio in questa sede ringraziare in modo particolare i componenti del Comitato scientifico e tutti coloro che hanno contribuito alla realizzazione della mostra e del presente catalogo.
Un ringraziamento cordiale, inoltre, mi è gradito rivolgere al Vicepresidente della Fondazione, Fernando Maria Pelliccioni, che insieme a me ha creduto fortemente in questo progetto, e al Segretario Generale Alberto Roccati che, a capo della struttura tecnica, ne ha curato la realizzazione.
Mi auguro infine che la mostra possa costituire un importante momento conoscitivo e di approfondimento, utile ad arricchire gli studi sul Trecento riminese e a far nascere attorno a esso nuova attenzione.

Luciano Chicchi
Presidente della Fondazione Cassa di Risparmio di Rimini

Sommario

L'officina scrittoria, il miniatore e il mondo dell'arte

Andrea Emiliani

In questa mostra dedicata a Neri da Rimini, l'evento che può sorprendere più di altri, tuttavia numerosi e impegnativi, è che forse per la prima volta l'accento critico e storico appaia specialmente rivolto alla conoscenza e all'illuminazione dell'opera di un solo miniatore, piuttosto che a una scuola intera di operai e di artisti della pagina miniata; oppure, come è ancor più consueto che avvenga, alla personalità di un pittore. È opinione comune infatti che il miniatore appartenga a un'area decorativa dell'espressione, e che dunque egli fornisca un corredo ulteriore, una specificazione in più, generalmente, per la costruzione del mondo figurativo e storico di cui invece il pittore – autore di affreschi e di tavole dipinte, comunque di opere di grande formato – si rende protagonista responsabile e quasi autonomo creatore. Questo dipende, di frequente, dall'abitudine inveterata a considerare la miniatura, pur nel suo complesso e nella sua complessità, come un'arte "minore", un apparato soltanto decorativo e ornativo. La miniatura, dunque, quale apporto del gusto e della liturgia stessa alla più vasta misura dell'arte, fatte per giunta le dovute concessioni alla sua connessa esornatività, alla piacevolezza intrinseca dei suoi modelli cromatici e formali, spesso alla bizzarria e all'estro delle sue invenzioni. Dietro queste caratteristiche, che appartengono talora alla leggenda del genere espressivo, sono da rimarcare anche le più segrete tensioni che stanno tra l'idea creatrice e la sua espressione condotta sulla pergamena. Ma qui ci si deve allora immergere nella comprensione dell'itinerario che conduce la mente progettuale a impegnarsi nel transito dalla costrizione della pagina bianca, e dalla metrica della limitatezza, al suo contrario, e cioè alla finzione d'uno spazio infinito entro il quale liberare un sistema formale a sua volta inesauribile. Una spazialità illusoria e però esteticamente in grado di generare la più libera e divagante vastità. La collocazione della miniatura entro il dominio delle cosiddette arti minori, ha ovviamente age-

volato la convinzione di essere in presenza di un mezzo dalle piacevoli ma ridotte possibilità espressive, anche se da un certo punto di vista ha poi ampiamente esaltato – ma pressoché "in vitro" – i processi di produzione e quella preziosa elaborazione che sembrano essere tutt'uno con il risultato dell'opera. Se dentro la vita dei materiali si annida una vocazione che assume forma grazie al rapporto tra l'artista e l'utensile, tra la mano e le materie di cui essa si serve, questa del gioco tra pagina e miniatore entro l'intimità dell'officina scrittoria è una vicenda non solo segreta come tutte quelle della creazione artistica, ma anche più delicata e rigorosa, tutta da indagare e da scoprire. Così come è stata riscoperta dalla nostra cultura, la miniatura è destinata poi a vivere la sua vita in altro luogo, segregata rispetto all'ambiente nel quale essa ha preso corpo e ha lungamente vissuto, la chiesa carolingia oppure ottoniana, splendente di clamorosi colori, e poi il tempio dalle potenti navate romaniche e infine l'oratorio oppure il convento di pieno neoclassicismo bizantino; altrettanti nuclei formali, capaci in modo diverso e specifico di assoggettare alla propria struttura architettonica un'intera scala spaziale e di espressione, tesa tra la miniatura e l'oreficeria, tra i tessuti e i reliquiari, tra le tavole dipinte e gli affreschi murali. Come scriveva in modo indimenticabile Focillon, "oreficeria, miniatura, pittura murale furono tra loro legate e più o meno subordinate all'architettura"; e ancora "spesso il pittore di manoscritti è un orafo della miniatura, e l'orafo un miniatore di metalli, non solo in virtù di vaghe analogie, come il compito assolto dall'oro nella pittura, ma per ragioni più precise, che ci dimostrano che sarebbe inutile considerare una di queste arti come all'origine di tutte le altre: v'è stato al contrario un costante scambio delle loro possibilità".

Sono le più grandi resurrezioni della moderna conoscenza della miniatura che passano attra-

verso un certo gusto o costume culturale di "revival", ovvero di rievocazione e di ritorno delle arti "applicate" sul palcoscenico della creatività storica. A questo ritorno che si realizzò prevalentemente nel secolo scorso, collaborano il senso più fabrile e minuzioso della costruzione miniata e soprattutto quell'intuizione della spazialità della pagina che parve – e che probabilmente fu – uno tra i maggiori impegni dei pittori addetti a questo ambito subito circoscritto e insieme illusorio: e tuttavia tanto più libero, a ben considerare, che non l'estensione fisica e prospettica toccata in sorte ai loro fratelli e compagni dipintori.

Il revival che la miniatura ha conosciuto nella seconda metà del XIX secolo, ha camminato di pari passo con l'affermarsi della concezione dell'arte intesa come artigianalità e come industria. Tale era la definizione che l'età dell'avanzato Romanticismo consegnava alla prima società moderna. Anche la diffusione della miniatura nel grande campo della storia figurativa in quanto conoscenza collettiva prende il suo avvio, poco oltre il mezzo secolo, con l'Esposizione di Londra e con la fondazione fortunata, sempre a Londra, del South Kensington Museum (1852), destinato a divenire più tardi il noto Victoria and Albert Museum e il capostipite di una serie intera di musei impegnati – da Monaco a Berlino e soprattutto a Vienna – a ricondurre accanto all'intelligenza figurativa gli archetipi della forma storica e le genealogie stilistiche capaci di scivolare, grazie al nuovo strumento garantito alla società, e cioè al museo, in migrazioni inattese e di ricominciare così una nuova vita. Il paesaggio formale e il vettore materiale di questi luoghi sono esaltanti, mutevoli e sorprendenti. Avori e gemme, cassoni e lacche, vetri e argenti, rilegature, stoffe, arazzi, maioliche, paramenti, ricami e tessuti, merletti e cuoi: l'ornatissima scena della casa e del tempio, della sacrestia e del collezionista, si trasferisce entro i nuovi luoghi creati dai musei, talvolta organizzati in vere e proprie ricostruzioni di ambiente, come a Cluny. Il processo italiano di costruzione del museo moderno ha esitazioni non tanto di metodo, quanto di mezzi e di opportunità (il fallimento del museo d'arte industriale è fenomeno purtroppo nostrano). Le elaborazioni estetiche suggerite da Pietro Selvatico (1856) e da Francesco Dall'Ongaro (1867), tese ad avvantaggiare una sconosciuta potenzialità "decorativa" oppure " d'uso e di utilità artistica", si allineano più lentamente al dibattito anglosassone di William Morris e all'*Aesthetik des Kunstgewerbes* e cioè all'Estetica delle arti industriali, di Johann von Falke, in Germania (1868). Nessuno sembrerà pronto neppure nel nuovo secolo a ereditare qualcosa da questa complessa estetica della vocazione formale messa a punto nella sorprendente opera di Aloïs Riegl, già responsabile appunto del Museo Artistico Industriale di Vienna, se non forse nella forma più esplicita ma versata alla storia del pensiero dell'arte, come fu più tardi nelle pagine di Ernst H. Gombrich (*The Sense of Order,* 1979); oppure in ciò che l'*Estetica* di Benedetto Croce (1902) lasciava libero, quasi negli spazi interstiziali dell'idea creativa, per le riflessioni addette alla migliore intelligenza del rapporto tra artista e materiali che fu più tardi sviluppato da Alfredo Gargiulo. E però emerge ogni giorno di più la constatazione che è proprio da questa sua lunga opera di analisi di quello che Springer aveva chiamato "das Nachleben der Antike" e cioè la vita postuma, la posterità del mondo antico, che occorre muovere per indagare compiutamente la relazione fondamentale tra continuità e mutamento. Attorno a questo problema, si impegnarono anche la "grammatica dello stile" e le grandi analisi di paragone tra le materie lavorate e rese funzionali alle funzioni decorative. Sembrerà singolare, ma da questo nodo, come anche da quello sull'Arte Tardoromana (*Spätrömische Kunstindustrie,* 1891), defluirono esperienze critiche che giovarono all'arte contemporanea e alla critica d'arte assai più che

molte riflessioni estetiche dell'idealismo filosofico, ormai fluente e dominante in Europa dopo la data canonica del 1897. La risoluzione finalmente innovata dell'apice classico del progresso dell'arte, e l'equiparazione di ogni momento della vita artistica in una eguale, impegnativa dialettica storica e formale, fu lo strumento centrale posto a disposizione di tutte le avanguardie novecentesche.

La miniatura e lo studio estetico relativo a questa splendida arte, "utile" alla liturgia e alla spiritualità, come alla decorazione e al godimento dell'occhio, appresero ad abitare, in Italia, i luoghi separati e silenziosi del museo o dell'archivio sacro, e a sollecitare così, sia pur lentamente, un nuovo, adeguato confronto con la comunicazione artistica. Ed è questa una ragione non minore davvero per accogliere favorevolmente una mostra dedicata alla figura e alla attività di Neri da Rimini. Accanto alla decisa attitudine a considerare con nuovo giudizio la raffinata materialità della pagina illustrata e scritta – quella che si direbbe per paradosso il risultato spirituale d'una minuziosa quanto corporea, laboriosa officina – riemerge inoltre la volontà di una miglior conoscenza storica e anche sentimentale del mondo medievale, sollecitata e in parte realizzata dall'età romantica. Si tratta d'un sentimento, appunto, largamente corale e drammatico, dialetticamente esasperato tra inferno e beatitudine, che il gusto romantico ha allevato con determinazione, conducendolo fino alle soglie d'ogni immaginazione poetica, figurativa o teatrale. Nonché dentro i nuovi vettori formali creati dalle tecniche moderne, dalla fotografia alla stampa. Collezionismo e Belle Arti, queste ultime in modo particolare nell'ambito delle iniziative civiche, si dedicano anche in Italia a raccogliere sul campo un po' confuso e un po' disordinato delle soppressioni così conventuali che delle corporazioni sacre ogni genere di materiali liturgici (1866). E l'antifonario, il corale dipinto, il messale gigantesco e monumentale,

issati sul grande leggio delle sacrestie, dei coretti o degli stessi altari, passano a egualmente illustre collocazione nelle sale freddine del museo civico, dell'archivio capitolare o della biblioteca. Qui incontreranno, nei decenni a venire, l'ammirazione dei visitatori e la disciplina degli storici dell'arte e della cultura.

La grande e nascosta, e per questo ancor più affascinante, eredità medievale registra così, all'interno del museo, il ritorno di un apprezzamento che peraltro il lusso, la voluttà quasi sensuale del collezionismo avevano continuato a coltivare pervicacemente anche nel Rinascimento. Al recupero delle forme operato dal gusto romantico la figuratività darà la sua collaborazione con un protagonismo che altre stagioni della cultura non hanno conosciuto; e, accanto a esso, avrà luogo con ogni dovuta autorità evocativa anche lo spettacolo ripristinato di tutta la corona delle cosiddette arti decorative. Accanto a vetrate, oreficerie, reliquiari e tessuti, la miniatura assurge in questo modo alla sua moderna autorevolezza interpretativa, dichiarando all'interno del museo e della sua formula ormai sociale – specie dei grandi Musei Civici italiani di Padova, di Torino o di Bologna – la sua speciale circolarità di gestazione con le arti "applicate". La sua storia è allacciata d'altronde nel profondo e nell'intimo con quella della civiltà occidentale. Basta riandare un attimo, anche con scolastica sommarietà, sulle tracce del problema, prendendo avvio dall'attività degli scriptoria monastici, di quei luoghi cioè dove il polso dello scrittore e la mano del pittore hanno garantito il tramando dei testi classici, della regola benedettina e del corpo vivo delle Sacre Scritture, per vederlo mutare in una reale attitudine alla ricognizione nel mondo antico, incoraggiata anche per ragioni politiche da Carlo Magno ad Aquisgrana come a Metz, a San Gallo e poi in età ottoniana a Reichenau oppure a Hildesheim. L'insularismo irlandese prima e anglosassone dopo, nel VII e VIII secolo, aveva a

sua volta calato entro la sintassi cristiana moderna le ragioni della più antica e strripante fantasia barbarica (Irlanda, Canterbury e Winchester); e anche questo era un segno di identità, capace di trasformarsi poi sulla pagina nella più strepitosa divagazione formale e narrativa che mai il mondo occidentale avesse conosciuto, pari soltanto alla fantasia sublime della miniatura del mondo orientale e islamico. La competizione con il Medioevo fantastico era destinata ad accendersi con violenza nella miniatura, ancor più forte che sulle mura scolpite, sui portali raggrumati di fantastiche apparizioni, sui capitelli, dove il senso della più oscura e tuttavia profonda intimità con la natura genitiva e materna si avvolgeva in grovigli inesplicabili e selvaggi.

L'età romanica compresa tra Due e Trecento, con la sua eccezionale crescita, doveva segnare al nord, tra Francia e Fiandra, il raggiungimento d'una nuova dimensione figurativa. L'unione tra modelli culturali di varia natura, da quelli carolingi e ottoniani agli altri anglosassoni, creava nuovi linguaggi espressivi. Al centro del continente, nell'area di Colonia e della Mosa, la tradizione ottoniana teneva il campo, sviluppando ancor più la sua diffusione estesa, oltre che in Austria e in Baviera, nella stessa Italia del settentrione padano. E qui, tra l'Italia del Po e la penisola bizantina, l'arte ritagliava quasi esplicitamente due grandi aree di cultura e di sintassi formale. Espressiva e immediata, la prima, violenta nella sua fantasia naturalistica; più mediata e attenta ai moduli stilistici dell'ordine greco-bizantino, nel rispetto di un antico potere di tradizione, la seconda. Per secoli interi e specie nel nuovo millennio, la bilancia del linguaggio formale oscillò vistosamente tra questi due termini, qui genericamente richiamati, in una contrapposizione destinata a divenire dialettica solo con difficoltà e con lunghe mediazioni di culture regionali e locali. Anche la riva dell'Adriatico partecipò a lungo di questa antinomia, che

forse sarebbe meglio chiamare concomitanza di eventi e di correnti economico-culturali, così tipica ancora tra la fine del Duecento e gli inizi del Trecento, quando la miniatura stessa parve infatti darsi un assetto formale meno naturalistico e consegnarsi piuttosto alle regole di una cadenza liturgica e iconografica neoclassica e neobizantina.

La lunghissima, raggelata permanenza del dominio imperiale di Bisanzio così sul trono di Ravenna come sulla piattaforma armata della Romagna e del delta del Po, s'era spezzata solo con l'arrivo dei Longobardi, alla data del 751. La fantasia storica può ora avventurarsi perfino a ricostruire in ipotesi il significato concreto, la figura secolare e il sedimento antropologico della regione romagnola colta nel suo costituirsi, resecata lungo numerosi secoli rispetto alla Padania, per essere il porto di Ravenna ciò che Classe era stata nell'antico, insieme quello che sarà di lì a pochissimo Venezia, e che più tardi diverrà Trieste: e cioè il tramite incessante di culture che dall'Oriente, dai Balcani e dalla Grecia si avviavano attraverso il varco aperto sulla pianura, e proiettato verso il settentrione e l'Europa continentale. Bisogna lasciare il passo all'immaginazione storica. La struttura romana centuriata, il reticolo stradale ortogonale, la metrica stessa degli insediamenti e delle città, pausati secondo ritmi connessi a una precedente, invariata fondazione itineraria, possono probabilmente darci testimonianza – in un paese di solida, lunga durata della prima figura colonizzatrice conseguita al tracciato della via Emilia nel 267 a.C. – del peso esercitato dalle necessità di difesa e di potere militare a copertura di questa vasta testa di ponte compresa tra il litorale e le porte di Bologna. In quest'ultima città, che si allineava sulla via Emilia e sulla via ravennate, la stessa forma urbana, infatti, veniva significando nella descrizione del suo corpo fisico come la prima impronta regolare romana potesse arricchirsi attorno alle porte di settentrione e di mezzogior-

no, d'una fantasia longobarda e barbarica, proprio come se all'attacco della via Emilia fiorisse l'ordito d'una rosa dei venti, disegnata e dipinta nei secoli a venire.

Sui confini e sui capisaldi di questa piattaforma si consolidava la "Romagna" descritta e suggerita dalla parlata dei Longobardi, piuttosto che la "Romania" che quella terra avrebbe potuto o dovuto essere nella lingua greca dei Bizantini che la stavano occupando.

La particolare condizione geografica di Rimini, collocata in quel punto davvero topico della storia che incide i suoi eventi sullo scenario dell' irreperibile Rubicone, il transito tra due culture, tra parlate ed economie diverse, allo snodo dell'ultima pianura padana e della prima penisola mediterranea, è probabilmente causa e segnale insieme d'un vantaggio di circolazione di cultura e di economia della cultura, capace di filtrare anche dai passi appenninici aperti verso la Toscana e l'Umbria, come vedremo sollecitamente proporsi lungo la strada degli itinerari prossimi e famosi, primo tra tutti quello di Giotto, giunto nella città prima di quanto fino a oggi non si sia generalmente detto, forse ancora – a detta degli specialisti – dentro l'orma non ancora compiuta del XIII secolo. Dal cantiere di Assisi erano del resto pervenute altre voci, notizie consistenti e impegnative, certo entusiastiche. All'arrivo sulle colline riminesi, alla vista del mare, la severa e compatta forma giottesca – lei stessa, volume e imminente spaziosità della materia – poteva disciogliere per mano dei nuovi allievi il suo dettato in un patetismo settentrionale: e accentuare nel guscio cromatico una più docile e perfino seducente visione sentimentale. Questa visione possiede in se stessa un tratto di fondamentale lontananza, quasi una levità di valore metafisico capace di riassorbire dal mondo soprannaturale la capacità di essere senza divenire, di elevarsi in una superiore grazia esemplare. Come leggeva bene Cesare Brandi – già nel 1935 – era possibile identificare il senso intero della

"distanza" dall'umano e dall'esistenziale in una "inerzia" quasi contrapposta all'energia giottesca, come pure in una "serietà" che assurgeva ad "assenza" e infine a un "isolamento " capace di sopprimere o almeno di attutire il dramma.

Questa era, all'incirca, la via tenuta dalla critica – e neppure tanti anni or sono – all'incontro tra le ragioni di un antico positivismo quasi deterministico e le più fresche motivazioni di un necessario modello di sistematica formale e di ricognizione sullo stile. Proprio la miniatura, in fondo, doveva reggere il peso – d'altronde lieve – di questo affacciarsi della sintassi così concreta dei volumi di Giotto e degli uomini di Assisi sull'azzurro verdino, passionale e malinconico, della marina riminese: così come l'avrebbe potuta vedere, in quei giorni dei nostri anni Trenta, Carlo Carrà, e come saliva agli occhi della cultura anche non specialistica all'apertura di quella mostra del 1935 che ebbe il merito davvero singolare di dare apparizione consistente e degna ampiezza qualitativa all'intera Scuola Riminese del Trecento. La quale era stata appena disegnata dal Lanzi (1809), identificata in opere e in identità solo anagrafiche dal Tonini (1864) e dal Brach (1902), motivata poi dal Toesca nel 1930 soltanto e subito appresso dal Salmi, per non dire degli altri che seguirono. Sull'onda dell'elzeviro culturale, si potrebbe ancora oggi divagare attorno a quel grande ritorno, artificiale come sempre è l'arte rispecchiata in una mostra, modello di proposta misto tra tecnologia e teatro, e tuttavia – nell'occasione del 1935 – riuscito alla perfezione e senza neppure quelle incertezze di antropologia "politica" che dovevano infastidire un poco – per essere poi respinte – la successiva impresa romagnola, quella del Melozzo forlivese, nel 1938.

Chi rammenta le pagine dei cultori del positivismo ufficiale, alla Taine, non potrà che sottolineare il legame stringente che associa la serenità cromatica, l'ordito vivace del tessuto pittorico,

la vitalità del gesto espressivo, alla poetica presenza del mare. Un'aria di felice meteorologia circola anche nelle prime pagine dei *North Italian Painters* di Bernard Berenson, nel 1897. Personalmente, nel ricordo della mia lettura appena adolescente nelle pagine di Cesare Brandi, poste a premessa del lavoro e del catalogo riminese del 1935, mi sembra che l'immagine di quella mostra continui a nutrire oggi ancora una felice sensazione di gradevolezza fisica, quasi che la liberazione così della sintassi espressiva, che della forma cromatica in un flusso di vera e patente poesia figurativa, lasciassero alle loro spalle le strettoie di una dialettica – quella forse tra Roma e Bisanzio, oppure tra Rimini e l'Arcadia bizantina e adriatica – durata troppo a lungo. Anche qui, il problema fu quello di mutare in latino quel greco che ormai s'era cristallizzato. E fu operazione riuscita. Ancora una volta, dunque, dalla battigia, il visitatore, il lettore, avevano guardato al "Morgenland" adriatico, al paese della luce e si erano volti al sole nascente, scrutandone l'origine. È altrettanto vero che poi, lo stesso sole, giunto nell'arco del cielo al suo tramonto, finisce per gettare davanti ai nostri passi un'ombra così lunga da giungere fin dentro al mare, e a dissiparsi in tal modo nella sua profonda nostalgia irrequieta. Aveva un bel dire Antonio Baldini che da queste parti il sole – nel mare – ci nasce. Resta però anche il fatto che poi non ci tramonta e che dunque insieme a quell'ultimo rovente trionfo ci toglie il consolante piacere dell'elegia... Vecchi motivi d'una letteratura dei luoghi che è tuttavia così importante per il nostro ultimo, forse precario modo di essere di fronte a quell'impegnativo riflesso delle forme del tempo che è sempre l'opera d'arte.

L'altro nodo di supporto per un esame critico che fosse insieme agganciato alla storia dei luoghi e alla formazione d'una entità complessa come appunto una "scuola", fu quello tentato da Brandi facendo leva sull'accentuazione di quella "assenza" della quale già ho ricordato il peso suggeritivo. Da quell'isolamento superno ed eletto, silente e astratto, fu perfino facile o necessario passare al tentativo di unire l'attualità umbra e assisiate dei protagonisti – Riminesi in trasferta in quel cantiere sempre più famoso – all'immagine dei mosaici ravennati, a quella saturazione idealistica che da secoli sovrastava ogni altra esperienza in terra di Romagna. Realtà fatta di impassibilità e di sequenzialità ritmiche, per non dire poi della pasta cromatica, nella cui materia sarebbero echeggiate le qualità dello splendore vitreo, lo spessore perfino della tessera musiva. Che poi il mediatore più qualificato per un contatto così sapiente dovesse risultare il Cavallini, conseguiva quasi naturalmente per la compresenza assisiate, come anche per l'astrattezza degli antenati. L'anticipazione cronologica dell'esperienza di Neri da Rimini già dentro i segni d'una più tempestiva presenza di Giotto nella città adriatica, può aiutare a risolvere il problema.

Nel giro di pochi anni, l'indagine critica e storica ha spesso oltrepassato la soglia di molte considerazioni un poco invecchiate. Una più flessibile duttilità dell'esperienza attributiva, che alla fine vuol dire della conoscenza stessa; un più dilatato, diretto esame degli originali; la migliore qualità di lettura dovuta a progressivi restauri e infine l'acquisizione di ulteriori confronti e l'aggiunta di nuovi originali – come oggi fortunatamente è possibile registrare – possono rimuovere lo stallo che era sembrato fatale. L'esame dei grandi pittori e dell'intera scuola di Rimini prosegue anche in virtù dei recuperi di interi cicli di affreschi, dalla chiesa di Sant'Agostino al grande complesso di Santa Chiara di Ravenna, a Bagnacavallo e a Pomposa. Non si può trascurare davvero il vantaggio dovuto allo straordinario lavoro condotto nel profondo degli archivi e tra i frammenti della tradizione storica o anagrafica, da Oreste Delucca. Il cammino è segnato dalla critica con la più grande attenzione. Dagli scritti di Cesare Gnudi al primo riepilogo gene-

rale di Carlo Volpe, fino al nuovo, sensibile disegno di scuola e di età a opera di Pier Giorgio Pasini, il progresso della conoscenza è stato costante. La proposta, che fu di Federico Zeri e di Raffaello Amati poco oltre il 1982, di raccogliere attorno alla personalità di Neri da Rimini ogni traccia possibile e ogni opera, in vista di un esame finalmente monografico e non più unanimistico, è dunque legata proprio alla possibilità di adottare una serie consistente e utile di testimonianze e di dirigervi la luce della discussione.

Dopo l'omaggio appena tributato alla cultura e alla disciplina tra gli anni Trenta e gli anni Novanta, così impegnative anche qui a Rimini, il prefatore, che ha in genere il compito di coltivare un genere letterario difficile se non ingrato, dovrebbe rientrare nell'onesto cammino d'una filologia dello specifico figurativo, compatibile con quella che questa mostra di oggi illumina con nuova e credo definitiva autorevolezza, grazie all'impegno dei suoi interpreti storici e critici che sulla figura di Neri hanno misurato in molti modi i caratteri e le peculiarità: come pure talune vistose inadempienze dell'artista della pagina miniata cui la sorte ha riservato di inaugurare per tanti decenni e grazie a tante pagine di studio il corso stesso della Scuola Riminese. Quella data 1300 che il Toesca rivelava scritta sulla miniatura già nella Collezione Hoepli è stata ed è tuttora il caposaldo d'ogni itinerario di costruzione critica o di statuto biografico e narrativo.
Lungo questa via, chiunque voglia raccontare al possibile lettore quale sia l'orizzonte almeno sommariamente identificato sul quale si muove originariamente e inizia ad atteggiarsi la Scuola Riminese dei pittori e dei miniatori, deve poi necessariamente legarsi a Bologna. Erede anche in giurisprudenza e in sapienza giuridica dell'antica imperiale Ravenna, il suo Studio, per questo il più antico del mondo, era tra il XIII e il XIV secolo quell'impegnativo crogiuolo di esperienze miniaturistiche che oggi è possibile

soltanto immaginare, a patto che di essa si sappia recuperare anche il potente assetto culturale ed economico. Il bel libro di Alessandro Conti (1982), impresa che rinnova il rimpianto per la prematura scomparsa dello studioso, ha aiutato a riepilogarne vastità di orizzonte e ulteriore efficacia di diffusione.
Per una più chiara e risolutiva definizione del ritratto di questo artista che ci appare oggi segnato dall'arte di Giotto e dalla conoscenza del cantiere assisiate già prima dell'aprirsi del Trecento, e che in ogni modo seguita a coltivare la tradizione forte e involuta insieme del retaggio bizantino e adriatico, è molto importante determinare ab origine l'età di contatto con l'officina bolognese dello Studio e dei suoi scriptoria, probabilmente frequenti e fortunati insieme. Con questa componente che la critica adulta ha sempre, anche se discontinuamente, suggerito, si torna oggi a percorrere quella via Emilia che era frequentata dagli artisti in ambedue le direzioni di cammino. Le connessioni geografiche e storiche tra Bologna e Rimini sono più fitte di quanto non si sia un tempo immaginato. E la bella mostra che concluse l'imponente restauro degli affreschi di San Francesco di Rimini, cantiere di questa Soprintendenza ai Beni Artistici e Storici, con i suoi studi e con la forza dell'evidenza palmare, ha riaperto ufficialmente il tema d'una diversa osmosi (Bologna, 1990).

La mostra che ora si apre non risulta tuttavia né facile né di elementare consequenzialità. Intanto, affiora piuttosto esigente la necessità di procedere a nuove identificazioni o almeno a migliorie di conoscenza all'interno di quella piattaforma produttiva ed economica che in genere si definisce bottega, delle sue mani, dei suoi modi, delle sue prevalenti tendenze. Un altro nodo problematico che è emerso dalle analisi, già ben evidenziato dal Toesca, è che il suo grado di giottismo appare alternativo a memorie profondamente antiquate e bizantine e tuttavia com-

presenti: così come ancora l'apparentamento dei momenti dello stile segue, nelle mani di Neri come in quelle inestricabili degli allievi, itinerari quasi di florilegio, ora di valore romanico e classico, e in altra occasione di estensione ritmica gotica, frequentemente allusivi all'arco pur vasto degli artisti di Rimini. Il giottismo di Neri appartiene d'altronde a quel novero di esperienze che dovettero affacciarsi sulla città e in un momento di fortunata congiuntura culturale ed economica, anno 1300, nella cui novità si annidavano i segni della prima fase assiatte del grande fiorentino ma che non esprimeva ancora fino al fondo l'assoluta dedizione, la convinzione profonda che contraddistingue le mutazioni epocali della storia dell'arte.

Tra le contraddizioni che questa mostra – finalmente dotata di un adeguato scandaglio sperimentale – ha rilevato, non ultima è quella che Pier Giorgio Pasini ha posto in giudizioso rilievo nell'antitesi tra il "fare miniatorio" e il "fare miniature". È il problema del rapporto tra miniatura e pittura che risorge e che anzi cerca di far valere una volta ancora le ragioni fino a oggi vincenti della pittura. Mi sembra risolutivo ciò che lo studioso che più ha dato al progresso degli studi sulla scuola dei Riminesi nel Trecento in questi ultimi anni, ha infine concluso: "Neri ragiona, e sogna, proprio con la mentalità del miniatore; e dipinge le sue figure su fondi di colore vivo, con straordinaria delicatezza di velature. [...] È un artista con un altissimo senso della decorazione 'applicata' alla scrittura, per illuminarla e illustrarla con misura, che si astiene dalla narrazione per limitarsi ad accenni [...]". Se poi, "le affinità fra Neri e i pittori riminesi sono stringenti [...] soprattutto dovranno vedersi nella ricerca di semplificazione delle forme e delle scene a vantaggio della perspicuità formale e dell'effetto decorativo".

Ancora una volta, una mostra, una colletta di opere d'arte, un convegno di importanti codici e di fogli famosi. L'occasione, che è stata organizzata secondo ogni cautela e seguendo le norme della più aggiornata tecnica, è di quelle che si realizzano assai di rado, preferendosi in genere lasciare il passo alle ricche antologie di capolavori, e a più gratificanti scenografie del "grande schermo" delle esposizioni di lusso. Ora si porrà la domanda di rito: sono importanti le mostre? e qual è il conto del dare e dell'avere che si è istituito tra il vantaggio dell'educazione artistica e lo svantaggio di una talora esagerata o addirittura pericolosa mobilità delle opere originali? Il problema è grande, ma spesso sembra fatto anch'esso di lana caprina: le mostre belle sono sempre utili e risultano anche condotte con perfetta igiene conservativa. Le mostre brutte sono inutili e dannose. Il dibattito deve semmai ampliarsi e investire il progetto della mostra, pretendere anche di discuterlo preventivamente, ma impegnandosi davvero, e non limitandosi alla recriminazione degli accademici. Non è il caso ora di insistere, il tema dell'opinabilità delle illimitate aperture dei luoghi d'arte e del loro crescente "eccesso" appariva già temibile agli occhi di Wilhelm von Bode, nel 1903; e addirittura Goethe stesso, più d'un secolo prima, aveva dedicato – come annotava Schlosser – una strofa molto pensosa, addirittura preoccupata, ai musei e a certe esposizioni rovinose.

Credo giusto concludere questa presentazione là dove era iniziata, e cioè dall'impegno tanto raro quanto prezioso dell'indagine monografica dedicata al caso di Neri da Rimini, piuttosto che a una rassegna di scuola ovvero di età. Dopo la sollecitazione di Federico Zeri, intervenuta più di dieci anni or sono, la Fondazione Cassa di Risparmio di Rimini ha voluto seguire con attenzione il suggerimento scientifico ricevuto, con coraggio e con costanza.

Il risultato che oggi si presenta ne conferma l'acuta tempestività sia sul piano del metodo sia su quello dello studio critico e storico dell'opera dell'artista riminese.

Materiali per una biografia di Neri

Oreste Delucca

Allo storico Luigi Tonini va il merito d'aver documentato per primo l'esistenza di Neri, quando ancora non se ne conosceva l'opera. Il quarto volume della *Storia civile e sacra riminese*, edito nel 1880, segnala infatti la testimonianza di un "Nerio miniatore", della contrada San Simone, prestata il 16 febbraio 1306[1].

Dopo quella prima indicazione, per oltre un secolo la ricerca d'archivio ha tuttavia segnato il passo. Nel frattempo gli storici dell'arte conseguivano invece risultati importanti. A partire dal 1930 è stato un continuo succedersi di studi e scoperte, tali da restituire un quadro ormai solido dell'attività di Neri[2]. Alla lunga fase della dispersione e dell'oblio era subentrata la fase del recupero e della ricomposizione, quantomeno a livello di analisi critica.

Di recente, anche l'esame delle fonti archivistiche – ripreso con accresciuto interesse – ha consentito di fornire elementi nuovi e dare quindi spessore alla figura dell'artista riminese[3]. Sicché oggi, intrecciando le informazioni che provengono dai documenti con quelle derivanti dalle sue opere (specie le autografe), si può forse tracciare un primo profilo biografico di Neri.

Innanzitutto una precisazione sul nome. Quantunque sia generalizzata la consuetudine di chiamarlo alla maniera toscana, le carte del tempo non sono affatto univoche. Nelle fonti notarili prevalgono anzi "Nerius" (nominativo) e "Nerio" (ablativo), rispetto all'indeclinabile "Neri". Sono viceversa le sottoscrizioni dei codici a recare di norma quest'ultima versione (eccezion fatta per l'opera del 1314, la cui "firma" però è una scoperta piuttosto recente). In definitiva, il costume consolidato di chiamarlo "Neri da Rimini" riflette la preminenza e priorità degli studi critici rispetto a quelli archivistici.

E, non a caso, legata agli esiti del primo filone, è la notizia più antica riguardante Neri, ossia la duplice firma contenuta nel frammento di corale della Fondazione Cini: OPUS NERI MINIATORIS DE ARIMINO M° CCC° e OPUS NERI DE ARIMINO, accompagnata dal nome del copista (OPUS FRATRIS FRANCISINI). Il Toesca ricorda poi un'altra pagina miniata, proveniente dallo stesso codice e oggi non reperibile, recante la firma: OPUS NERI MINIATORIS DE ARIMINO MCCC, apposta a una figura di San Giovanni Battista[4]. Dunque, nell'anno 1300 Neri è già adulto e appare nella piena maturità artistica.

A breve distanza di tempo il suo nome figura in altre fonti. In una carta riminese del 9 marzo 1303 tale "Mathiolus Hominis Sancti Marini de Sancta Cristina" versa all'ospedale di San Lazzaro del Terzo[5] il canone enfiteutico per un terreno posto nella pieve di Santa Cristina[6], fondo Ciriani, confinante "a duobus lateribus [...] vie, a tertio quedam semita, a quarto dictus Mathiolus et Nerius pinctor"[7]. Questo Nerio è senz'altro da identificare col miniatore, considerati i suoi stretti legami (come vedremo dagli atti successivi) sia con l'ospedale di San Lazzaro, sia col territorio di Santa Cristina. Purtroppo la serie delle riscossioni enfiteutiche di cui sopra è giunta a noi in forma lacunosa; dalle pagine superstiti si può solo determinare che la citata proprietà di Nerio è comunque successiva al 7 marzo 1299[8]. Se tale acquisizione terriera presuppone – come sembra verosimile – il possesso della maggiore età (venticinque anni)[9], la nascita di Nerio può allora collocarsi, con qualche fondamento, nell'ottavo decennio del XIII secolo. Il che risulterebbe coerente con la datazione delle sue opere, a partire dal frammento Cini.

Riprendendo la sequenza cronologica, all'anno 1303 appartiene anche l'antifonario custodito presso la pieve di San Silvestro a Larciano, recante nei suoi cartigli le scritte: ANNO DOMINI M° CCC° TERTIO TEMPORE DOMINI B. PAPE e HOPUS NERI MINIATORIS DE ARIMINO. Il codice, che taluno credeva realizzato da Neri in Toscana, prova tangibile dei suoi rapporti coi giotteschi fiorentini[10], di fatto risulta eseguito per l'ospedale riminese di San Lazzaro del Terzo. Ne fanno fede i vari riferimenti al santo e, so-

prattutto, le iscrizioni contenute nel foglio iniziale: TEMPORE PRIORIS SPENE; ET FRATRI IACOBO EXISTENTE SACRISTANO[11]. È infatti dimostrato che "presbiter Spene" e "frater Iacobus", nel 1303, sono i maggiorenti dell'ospedale in questione[12].

Al 16 (o forse 12) febbraio 1306, spetta il rogito notarile segnalato a suo tempo dal Tonini: "Nerio miniatore de contrata Sancti Symonis" è testimone a un atto stipulato in contrada San Bartolo, nelle case cittadine dell'ospedale di San Lazzaro[13]. Come si vede, l'accostamento fra l'artista e l'ente ospedaliero ricorre con insistenza; d'altra parte, le rispettive contrade sono contigue, separate unicamente dalla fossa Patara o Ausella. Merita anche ricordare che il documento riguarda il rinnovo enfiteutico di una casa appartenuta a "magister Fusscolus pictor", un decano della scuola riminese del Trecento, forse fratello maggiore dei più noti Giovanni, Giuliano e Zangolo.

A distanza di due anni, cioè nel 1308, il nome di Neri figura su un nuovo lavoro, del quale resta la pagina di antifonario custodita presso il museo di Cleveland in attesa d'essere recuperata al suo contesto: OPUS NERI MINIATORIS DE ARIMINO Mᵒ CCCᵒ VIIIᵒ. ASPICIENS[14].

Di poco posteriori, sono gli antifonari del duomo di Faenza, in cui compare la sintetica sottoscrizione: OPUS NERI DE ARIMINO. Una pergamena del 13 agosto 1309 (il cui originale si conserva presso l'Archivio di Stato di Roma) attesta il debito di 100 lire contratto dal "Capitulum sancti Petri maioris ecclesie faventine [...] in emendo cartas pro quodam entephonario nocturno et faciendo scribi et meniari et rubricari ipsum entephonarium pro ipsa ecclesia"[15]. Se, come sembra, la spesa va messa in relazione con i suddetti codici, l'intervento di Neri può dunque situarsi attorno al 1310 o poco dopo.

Nel 1314 vengono redatti gli antifonari dei Francescani riminesi, come dichiara in ciascuno di essi lo scriba: MCCCXIIII FRATER BONFANTI-NUS ANTIQUIOR DE BONONIA HUNC LIBRUM FECIT. Qui la mano di Neri, oltre che dal carattere delle miniature, emerge dalla firma RIUS-NE, dissimulata fra le note di un minuscolo libro dipinto. A questo gruppo di antifonari, che nel 1838 si conservava ancora presso la città adriatica[16], appartengono: il codice 540 del Museo Civico Medievale di Bologna, il 3464 della Biblioteca Czartoryskich di Cracovia e i frammenti custoditi presso la Free Library di Filadelfia[17].

Il codice della Biblioteca Apostolica Vaticana conosciuto come Urbinate latino 11, pur non recando alcuna sottoscrizione del miniatore, mostra sicuramente che Neri vi ha avuto una parte significativa. Realizzato alla corte malatestiana fra il 1321 e il 1322, questo voluminoso *Commento ai Vangeli* costituisce una delle ultime[18] testimonianze operative di Neri e mostra pure la forte influenza (se non l'intervento diretto) della scuola pittorica riminese nel campo della miniatura.

A questo punto sono le carte d'archivio a riprendere la trama dei riferimenti a Neri. Il 15 marzo 1326 una pergamena redatta in contrada San Bartolo, nelle case dell'ospedale di San Lazzaro, ha fra i suoi testimoni "Nerrio uminiatore" e concerne il rinnovo enfiteutico di terre possedute dall'ospedale medesimo nella pieve di Santa Cristina[19].

Il 6 aprile 1330 "Neri miniator de contrata Sancti Simonis"[20], agendo per una vedova di contrada San Bartolo, versa il canone enfiteutico (per la di lei casa) al monastero riminese di San Giuliano. Nel volume in questione, segue il pagamento effettuato da un certo Filippuccio; poi, come capita spesso di vedere nei registri d'entrata degli ordini religiosi, "Filipputio et Neri suprascriptis" fungono da testimoni al versamento successivo[21].

Bisogna attendere l'8 settembre 1337 per incontrare una nuova menzione di Neri: è l'ennesimo rinnovo enfiteutico dell'ospedale di San Lazzaro, questa volta rogato nell'ospedale stesso e

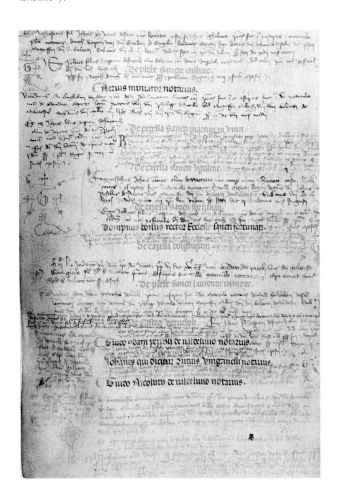

non nelle case cittadine; come in precedenza, riguarda terre e persone di Santa Cristina. Anche in tale circostanza, "Nerio miniatore" compare fra i testimoni[22].

Una fattispecie analoga ritroviamo il 29 dicembre 1337[23]. Si tratta sempre di una concessione enfiteutica relativa a terre di Santa Cristina; pure questo istrumento è redatto presso l'ospedale del Terzo, "in plano Arimini", ossia fuori dalla città. Il "magistro Nerio notario de contrata Sancti Symonis" indicato fra i testi, altri non è che il miniatore; ne fa fede il documento che segue.

Fra le carte riminesi del Trecento si conserva una "matricola" ove sono elencati i notai abilitati alla professione, suddivisi nei rispettivi territori di competenza. L'incaricato "de plebe Sancte Cristine" risulta essere "Nerius miniator notarius"[24]. Purtroppo il fascicolo manca dei primi fogli e quindi del preambolo contenente la datazione. Da taluno è stato assegnato al 1333[25]; ma detto millesimo compare in una "provisione" iniziale e assume il semplice valore di termine post quem. Personalmente, avevo collocato la matricola in prossimità del 1340, anno dei suoi primi aggiornamenti; oggi sono in grado di confermare sostanzialmente l'ipotesi, precisando che la redazione del quaderno pergamenaceo va fatta risalire al 1338. La prosecuzione delle ricerche mi ha infatti consentito di individuarne una trascrizione seicentesca, effettuata quando il documento era ancora integro e recitava: "Sub anno Domini millesimo trecentesimo trigesimo octavo, indictione sexta, Arimini, tempore domini Benedicti pape XII"[26].

Dunque, nel 1338 il miniatore Neri esercita la professione notarile, essendo abilitato per la pieve di Santa Cristina, cioè la località cui risulta molto legato; questa è anche l'ultima notizia sicura sul suo conto. Non sappiamo da quanto tempo praticasse l'attività, avendone altro sicuro riscontro solo nella citata pergamena del 29 dicembre 1337. Lo spoglio della superstite do-

cumentazione archivistica riminese, alla ricerca di eventuali atti rogati da Neri, non ha dato esiti certi.

In verità, nei primi decenni del XIV secolo compaiono due notai col suo nome (allora abbastanza comune). Varie pergamene, redatte fra il 1312 e il 1317, segnalano un "Nerius quondam Bernardini"[27], ma più ragioni inducono a crederlo persona diversa dal miniatore: perché abita nel borgo San Giuliano e non in contrada San Simone; perché detiene strettissimi vincoli operativi col monastero di San Giuliano, tanto da esserne definito "familiare"[28], mentre l'unica relazione certa del miniatore con detto monastero è quella (piuttosto casuale) già documentata il 6 aprile 1330. L'ultimo atto che reca menzione di Nerio del fu Bernardino, porta la data del 26 novembre 1321; stilato presso il monastero femminile di San Marino "de Abatissis", fra i testimoni ha infatti "Nerio notario de burgo Sancti Iuliani serviente Pandulfi de Malatestis"[29].

L'altro omonimo, il notaio "Nerius quondam Petri", risulta estensore di due pergamene superstiti: la prima è datata 24 gennaio 1330 e riguarda il suddetto monastero femminile di San Marino; la seconda, rogata il 28 luglio 1342, è materialmente redatta nelle case dell'ospedale di San Lazzaro del Terzo e vede l'ospedale medesimo quale contraente[30]. Certo, questo particolare incoraggia l'ipotesi che il notaio "Nerius quondam Petri" sia da identificare col miniatore; ma obiettivamente non appare decisivo. E d'altra parte nemmeno il raffronto calligrafico tra le due pergamene e le sottoscrizioni apposte da Neri sui codici, pur mostrando indubbie analogie, può considerarsi determinante.

Quindi, allo stato attuale delle ricerche, non è possibile esibire con sicurezza alcun documento autografo che testimoni la pratica notarile del miniatore. È, questo, uno fra i tanti aspetti non definiti della sua biografia. Infatti, se le acquisizioni recenti hanno permesso significativi passi in avanti, nondimeno rimangono tuttora ampie

zone d'ombra e molti interrogativi; in particolare, lunghi periodi sono ancora sprovvisti di qualsiasi notizia.

L'insistenza con cui si firma "Neri de Arimino", può far pensare a una sua origine cittadina; ma non è fuori luogo neppure credere che il miniatore (o quantomeno il suo casato) derivi da Santa Cristina, essendo così forti i legami che lo uniscono a quella località dell'entroterra riminese. Dal primo documento del 1303, fino alla matricola del 1338, si evince un vincolo particolarissimo fra Santa Cristina e il miniatore.

Per quanto riguarda la sua vita operativa, a grandi linee paiono cogliersi due distinti periodi: i primi venti anni del XIV secolo, contraddistinti da numerose testimonianze di lavori miniati; il secondo ventennio del secolo, praticamente privo di tali attestazioni e nel quale viene emergendo viceversa la professione notarile. Si deve supporre che Neri, dopo una lunga parentesi dedicata alla miniatura, abbia cessato quell'arte per intraprendere la nuova? Oppure i due mestieri sono da ritenersi contemporanei e complementari, addebitando lo stacco tra le "fasi" suaccennate, all'essersi fortuitamente conservati alcuni documenti e non altri? E l'attributo "miniator", che compare anche nelle carte degli ultimi anni, prova il persistere dell'attività, oppure è solo il frutto della memoria?

Anche in ordine al percorso artistico di Neri, molti restano gli interrogativi, partendo proprio dalla qualifica "pinctor", che troviamo nell'atto del 1303. Significa forse che egli ha iniziato come pittore (ovvero, anche come pittore), e come tale era ancora conosciuto in quegli anni, prima di dedicarsi interamente alla miniatura? Certo, occorre contestualizzare il problema, non dimenticando che ai suoi tempi i confini fra le due branche figurative erano meno netti di quanto potremmo pensare oggi[31]. Non a caso scorgiamo numerosi e significativi elementi di contatto, laddove le pagine dei codici rimandano chiaramente ai dipinti, dall'impalcatura della

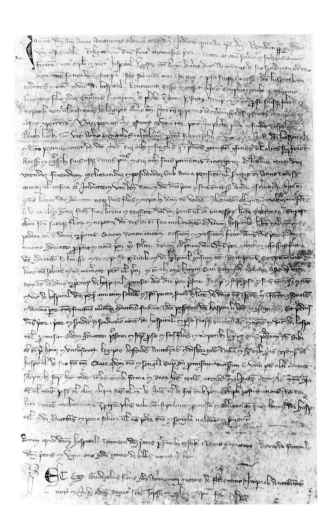

*Archivio di Stato di Rimini,
Fondo diplomatico,
pergamena n. 1438 dell'8
settembre 1337 ("Nerio
miniatore" compare nel ruolo
di teste nella quart'ultima riga
dell'atto).*

rappresentazione sino al risultato finale; tanto da doversi chiedere, qualche volta, se è stato il miniatore a riecheggiare una pittura, o magari è stato un pittore a trasferire la propria esperienza sul foglio di pergamena.

A questo proposito, appare emblematico il ricordato codice Urbinate latino 11, dove si ravvisa l'influenza – se non addirittura la mano – di altri esponenti della scuola trecentesca riminese[32]. E cosa dire dell'istruzione al miniatore – contenuta nello stesso codice, in corrispondenza del *Gesù ritrovato nel Tempio* – che si conclude con la frase "et pingatur sicut est in ecclesia sororis Clare"?[33] E di rimando, come ignorare quelle tavolette minime (quasi miniature), di cui ci sono pervenuti pochi esemplari, ma che dovevano essere molto frequenti nei tabernacoli domestici delle case medievali?[34] Se la loro realizzazione tecnica ha natura molto diversa dai fogli miniati, l'organizzazione dello spazio e la costruzione del soggetto vi si avvicinano alquanto. E che dire della *Genesi* miniata in un codice della Biblioteca Oliveriana di Pesaro (che riprenderò fra poco), la cui divisione in sette scomparti riecheggia così fortemente l'impostazione di tante tavole e tavolette coeve?

Sui rapporti fra i singoli pittori riminesi del Trecento, molto è stato detto, ma molto resta ancora da dire; all'interno del problema, un particolare aspetto riguarda i legami di Neri con la "scuola" pittorica locale. Lasciando agli addetti l'analisi espressiva, mi limito a segnalare alcuni elementi relativi alle persone: in primo luogo il vincolo che unisce molti pittori all'ospedale di San Lazzaro. Oltre a Neri, vi sono particolarmente interessati Giovanni e Giuliano, che dall'ospedale ricevono terreni enfiteutici situati a Sant'Ermete (presumibile origine del loro casato)[35]. Può essere semplicemente un frutto del caso o, meglio, una conseguenza del grosso patrimonio fondiario detenuto dall'ente; ma forse è qualcosa di più, ossia l'indicatore di un circuito professionale, che non può non costituire og-

gettivo legame fra gli stessi artisti. E come non rilevare, poi, che le terre di Sant'Ermete si trovano proprio sulla direttrice che unisce Rimini a Santa Cristina?

Un argomento di grande peso concerne la committenza dei lavori eseguiti da Neri. Fino a qualche tempo fa, si attribuivano al miniatore vari spostamenti, in rapporto alle sedi che conservano i suoi codici (Bologna, Larciano, Faenza, Venezia) e alle influenze stilistiche in essi rilevabili[36]. Ma pian piano si è scoperto che la diffusione dei volumi era piuttosto il frutto di una dispersione successiva. Oggi, l'unica commissione sicuramente esterna a Rimini riguarda i corali della (peraltro non lontana) cattedrale di Faenza[37]. Gli antifonari (integri o meno) custoditi a Bologna, Cracovia e Filadelfia provengono dalla chiesa dei Francescani riminesi. Il graduale di Larciano è stato miniato per l'ospedale di San Lazzaro del Terzo. I codici di Santa Maria della Fava a Venezia appartenevano in origine a un monastero di Rimini[38]. I corali conservati presso la Biblioteca Oliveriana risultano redatti per i Domenicani riminesi[39]. Il *Commento ai Vangeli* della Biblioteca Apostolica Vaticana è stato eseguito a Rimini per Ferrantino Malatesta. Di altri lavori, specie quelli frammentari, la provenienza è indeterminata; ma non si esclude che future indagini, legate ad alcuni specifici indicatori, possano portare a qualche risultato[40].

Nel complesso, emerge con forza il ruolo decisivo delle varie istituzioni riminesi nella committenza di Neri[41]; e sembra lecito credere che detto filone di ricerca sia il più plausibile anche in riferimento alle opere la cui origine resta da precisare. A prescindere dalla corte malatestiana (pure importante), sono gli ordini religiosi cittadini a destare particolare interesse. Rimini, in apertura del XIV secolo, vanta un insieme di abbazie, monasteri e ospedali che, per vetustà e tradizioni, prestigio e potenzialità economiche, costituisce indubbio punto di approdo per tutti i rappresentanti dell'arte figurativa.

Innanzitutto sono da annoverare le abbazie di San Giuliano (nel borgo omonimo) e di San Gaudenzo (all'estremità del borgo San Genesio), la cui origine risale all'alto Medioevo; appena seguite dall'abbazia di San Gregorio in Conca, fondata da San Pier Damiani nei pressi di Morciano; viene quindi il Capitolo della cattedrale di Santa Colomba, già documentato in atti vicini all'anno Mille; all'inizio del Duecento sorgono gli importanti ospedali di San Lazzaro e di Santo Spirito; alla metà del secolo, infine, si insediano gli ordini mendicanti: i Francescani a Santa Maria in Trivio, gli Agostiniani a San Giovanni Evangelista, i Domenicani a San Cataldo. Agli inizi del Trecento sono da annoverare anche i padri Serviti (presso la chiesa di Santa Maria, detta appunto dei Servi) e un poco più tardi i Celestini (a San Nicolò). Non si possono inoltre ignorare i monasteri femminili; a cavaliere fra Duecento e Trecento, vanno ricordate le monache Umiliate di San Matteo (nel complesso omonimo), le Santuccie (fuori porta Sant'Andrea), le monache "de Abatissis" (in San Marino), le monache di Santa Maria di "Perzejo" (a Santa Maria in Muro), le monache di Begno o di Santa Chiara e quelle di Sant'Eufemia (nei monasteri omonimi), le monache della Beata Chiara (in Santa Maria Annunziata) e infine le monache di Santa Caterina (fuori porta Sant'Andrea). Anche tralasciando la numerosa serie di chiese parrocchiali, confraternite ed entità minori (purtuttavia non irrilevanti), la committenza delle maggiori istituzioni religiose, da sola, assume già una dimensione verosimilmente cospicua.

A essa, infatti, risponde prioritariamente l'opera di Neri, e soprattutto in essa trova alimento la sua bottega di minio. I contorni relativi alla nascita e organizzazione di tale bottega ci sfuggono; ma senza escludere l'utilizzo di modelli e suggestioni esterne, va considerato con attenzione il probabile apporto di esperienze autoctone. Sebbene manchino esplicite indicazioni

Archivio di Stato di Rimini, Fondo diplomatico, pergamena n. 1068 del 16 febbraio 1306 ("Nerio miniatore" compare fra i testimoni dell'atto).

Archivio di Stato di Rimini, Congregazioni religiose soppresse, Libro di San Giuliano n. 5, c. 43v: registrazioni del 6 aprile 1330 ("Neri miniator" paga un canone enfiteutico; quindi funge da teste nella registrazione relativa ad altro enfiteuta).

Archivio di Stato di Rimini, Fondo diplomatico, pergamena n. 1443 del 29 dicembre 1337 ("magistro Nerio notario" è fra i testimoni dell'atto).

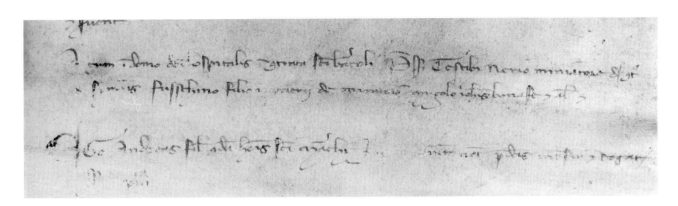

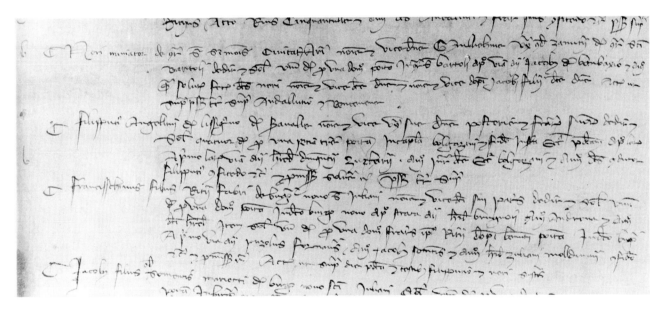

documentarie, numerosi elementi autorizzano a credere che sia esistita, in Rimini, una lunga tradizione di scriptoria locali.

A mero titolo esemplificativo, giacché il tema non può essere affrontato in questa sede, riporto alcuni dati. Negli anni 1168 e 1175, le carte del Capitolo recano notizia di un "Albertus scriptor"[42]; nel 1236, "magister Bonaventura scriptor" compare in una pergamena dell'ospedale di Santo Spirito[43]; nell'anno 1247, le pergamene capitolari segnalano "Compagnus domini Bonifatii scriptor", detto anche "Compagnus scriptor domini Bonifatii prepositi"[44]; nel 1255, i libri di San Giuliano menzionano un "Bergamino scriptore"[45]; fra il 1257 e il 1262, le carte della medesima abbazia attestano la presenza (ventun volte) di "magistro Ognabene scriptore"[46].

Accanto a costoro, è plausibile scorgere l'attività dei miniatori, di cui intravediamo l'opera attraverso le residue testimonianze materiali: il passionario della cattedrale, il passionario della Biblioteca Gambalunga di Rimini (proveniente da San Gaudenzo)[47], i codici emigrati ma riconducibili a scriptorium riminese (come il Vaticano latino 6074)[48]. Ulteriori probabili indizi sono contenuti negli inventari degli ordini religiosi, sovente troppo generici per riuscire a identificare con esattezza i singoli volumi la cui scrittura peraltro, definita alle volte "de lettera antiqua", ne legittima l'attribuzione al XII-XIII secolo[49].

Altri elementi sono forniti dalla consolidata presenza dei "cartarii" o "cartolarii", attestati in genere lungo la fossa Patara (detta comunemente Ausa o Ausella), al confine fra le contrade San Bartolo e San Simone. Il loro lavoro costituisce indispensabile supporto alla confezione dei codici. Contemporaneo di Neri, troviamo nel 1301 un "Benetus cartarius", residente in contrada San Bartolo, nei pressi della strada maestra e del canale[50]. Sempre al confine con la fossa e la strada principale, questa volta dal lato di San Simone, nel 1303 compaiono gli "heredes Trovabene cartolarii", ossia di un artigiano vissuto sul

finire del Duecento[51]. È poi significativo che gli statuti comunali del 1334 (i primi di cui ci è pervenuto il testo) parlino diffusamente dei "cartolarii", assimilandoli ai pellicciai, calzolai e in genere a chi lavora pelli. L'esercizio della loro arte necessita il preventivo giuramento e richiede una apposita fideiussione; comporta inoltre l'osservanza di regole tassative per l'esecuzione della concia e il rispetto delle norme igieniche[52]. Anche le disposizioni statutarie contribuiscono quindi a confermare il significativo ruolo dei cartolai nella realtà riminese del primo Trecento[53].

Questo, dunque, il retroterra materiale di cui la bottega di Neri si è alimentata. Una "officina" senza dubbio complessa: accanto al maestro si intravede infatti la mano di vari collaboratori i quali lasciano trasparire, talvolta, matrici e influenze diverse. Non è possibile che si tratti di monaci, giunti a Rimini da altre sedi del rispettivo ordine, ciascuno dei quali avrebbe portato con sé il retaggio delle precedenti esperienze?[54] E la bottega di Neri non potrebbe essere ubicata proprio nelle attigue case dell'ospedale di San Lazzaro, oggetto di assidua frequentazione da parte del miniatore?

Naturalmente si tratta solo di congetture, fondate tuttavia su indizi non arbitrari. Così come non è arbitrario ragionare sulla produttività della bottega. Oggi, i codici miniati da Neri ci sembrano tanti; e tanti più dovevano essere nella realtà, considerando le probabili distruzioni intervenute[55]. Ma tutto questo è ancora poca cosa, in raffronto all'intera vita lavorativa di un uomo o addirittura di un gruppo. Si affaccia allora con fondamento l'ipotesi di una attività saltuaria, portata avanti a fasi, che si somma ad altra professione o agli impegni del proprio status: la pratica notarile[56] (e anche la pittura?) per Neri, la vita monastica per i suoi collaboratori.

Certo, i contorni precisi della personalità e dell'impegno di Neri ci sfuggono. Riusciamo unicamente a coglierne alcuni tratti: figura com-

plessa e interessante; uomo colto e non solo operatore manuale; indole arguta che emerge anche dall'anagramma RIUS-NE col quale ama schernirsi[57]. E in capo a tutto questo, una abilità pittorica che sa raggiungere vette elevate.

Se le zone d'ombra sono ancora molte, l'odierna mostra costituisce uno stimolo forte perché lo studio e la ricerca su Neri proseguano, sotto il profilo artistico e biografico. Ne vale la pena: siamo di fronte a un personaggio che ha prodotto davvero "pagine" importanti nella storia dell'arte trecentesca riminese.

ACR: Archivio Capitolare di Rimini

ASR: Archivio di Stato di Rimini

BGR: Biblioteca Gambalunga di Rimini

[1] L. Tonini, *Storia civile e sacra riminese*, IV, Rimini 1880, p. 397.

[2] Ricordo soltanto, limitandomi ai primi lavori: P. Toesca, *Monumenti e studi per la storia della miniatura italiana - La collezione Ulrico Hoepli*, Milano 1930, pp. 31-34; M. Salmi, *Intorno al miniatore Neri da Rimini*, in "La bibliofilia", XXXIII, 1931, pp. 265-286; A. Corbara, *Due antifonari miniati del riminese Neri*, in "La bibliofilia", XXXVII, 1935, pp. 317-331; C. Brandi, *La pittura riminese del Trecento*, catalogo della mostra, Rimini 1935, pp. XV-XVI, 2-8; M.C. Ferrari, *Contributo allo studio della miniatura riminese*, in "Bollettino d'arte", XXXI, 1938, pp. 447-461.

[3] Cfr. O. Delucca, *I pittori riminesi del Trecento nelle carte d'archivio*, Rimini 1992, pp. 53-73; Id., *Un codice miniato da Neri per l'ospedale di San Lazzaro del Terzo*, in "Romagna arte e storia", 35, 1992, pp. 31-38; A. Marchi, A. Turchini, *Contributo alla storia della pittura riminese tra '200 e '300: regesto documentario degli artisti e delle opere*, in "Arte cristiana", LXXX, 1992, pp. 97-106.

[4] P. Toesca, *Monumenti e studi...*, cit., p. 33.

[5] Il nome dell'ospedale deriva dall'essere originariamente sorto per la cura dei lebbrosi e situato fuori città, sulla via Flaminia, al terzo miglio dalle mura urbane. Per sue notizie, cfr. G. Garampi, *De hospitali Sancti Lazari de Tertio*, BGR, ms. 229.

[6] La località di Santa Cristina è posta a circa 15 chilometri da Rimini, sul rilievo collinare che si sviluppa alle spalle della città, in direzione di Verucchio e San Marino.

[7] ASR, *Fondo diplomatico, Miscellanea, Quaderno pensioni dell'ospedale di San Lazzaro*, c. 70r. Per quanto riguarda l'attributo professionale, il segno piuttosto allungato che sovrasta la lettera I, sembra assumere anche valore abbreviativo e pertanto mi induce a proporre la lettura "pinctor", anziché "pictor" come avevo indicato in scritti precedenti.

[8] Nel suddetto *Quaderno pensioni dell'ospedale di San Lazzaro*, sono contenuti i pagamenti effettuati da Matiolo a queste date: 1288 marzo 15 (c. 29v), 1292 marzo 15 (c. 35v), 1293 aprile 16 (c. 46r), 1294 marzo 6 (c. 48v), 1296 aprile 23 (c. 61r); i confini del terreno enfiteutico vengono sempre indicati così: "A tribus lateribus vie, a quarto ipse Matiolus". Nel 1299 marzo 7, la confinazione cambia: "A duobus lateribus vie, a tertio quedam semitta, a quarto Honestus" (c. 63r). Nel 1303 marzo 9, come s'è visto, sul quarto lato compare Nerio. Non risulta possibile seguire i passaggi successivi, giacché le superstiti registrazioni dei canoni enfiteutici dal 1303 saltano al 1328 e proseguono con carattere assai frammentario. Esiste anche un registro pergamenaceo di San Lazzaro – una specie di catasto delle possessioni – impiantato nel 1300 circa, dal quale sarebbero potute scaturire utili informazioni al riguardo; purtroppo è mutilo a sua volta, e in particolare vi mancano completamente le proprietà situate nella pieve di Santa Cristina (ASR, *Miscellanea enti pubblici ed ecclesiastici*, registro n. 2).

[9] Salvo che non si tratti di un'acquisizione ereditaria (derivante da quell'"Honestus" menzionato nel 1299).

[10] Cfr. A. Corbara, *Sulle giunzioni miniatura-pittura nel Trecento riminese*, in "Il Piccolo", Faenza, 30 aprile 1970, ora in "Romagna arte e storia", 12, 1984; contraddetto da G. Mariani Canova, *Miniature dell'Italia settentrionale nella Fondazione Giorgio Cini*, Venezia 1978, p. 18.

[11] Il nome "Spene" (indeclinabile), sebbene inconsueto, non è del tutto isolato nel panorama riminese del tempo. L'anno 1290 compare una registrazione a nome "presbiteri Spene rectoris ecclesie Sancti Donati" (L. Tonini, *Storia civile e sacra riminese*, III, Rimini 1862, p.671); in un catastino fondiario del 1305 è nominato più volte un certo "Monte Spene" (ASR, *Fondo diplomatico, Carte Zanotti*, busta n. 2, *Possessiones castrorum Inferni, Plani Castelli et Marazani*, c. 5r); negli anni 1333 e 1334 figura a Rimini un "Marcheto de contrata Sancti Bartholi filio quondam Spene" (ASR, *Fondo diplomatico*, pergamene 1385, 1390).

[12] "Spene" risulta priore di San Lazzaro (in quell'ospedale la carica è vitalizia: cfr. G. Garampi, *De hospitali...*, cit., c. 19r) dal 1292 al 1306. Eccone alcune attestazioni:

– 1292 aprile 16, "[...] solvit domino Spene priori hospitalis Sancti Lazari de Tercio" (ASR, *Fondo diplomatico, Miscellanea, Quaderno pensioni dell'ospedale di San Lazzaro*, c. 39v);

– 1300 marzo 19, "Dominus presbiter Spene prior rector et gubernator hospitalis Sancti Lazari de Tertio" (ASR, *Fondo diplomatico*, pergamena 1001);

– 1306 febbraio 12, "Dompnus Spene Dei gratia prior et rector hospitalis Sancti Lazari de Tertio" (*Ivi*, pergamena 1068). A sua volta "Iacobus" è detto sindaco dell'ospedale (carica amministrativa equivalente a sacrestano) in diversi atti del 1303-1304. Fra questi:

– 1303 marzo 9, "Quaternus pensionum et servitiorum solutarum et datorum fratri Iacobo fratri dicti hospitalis et

syndico ac syndicario nomine domini prioris, capituli et conventus dicti hospitalis" (ASR, *Fondo diplomatico, Miscellanea, Quaderno pensioni dell'ospedale di San Lazzaro*, c. 70r);
– 1304 gennaio 26, "Dominus presbiter Spene Dei gratia prior rector et gubernator hospitalis Sancti Lazari de Tertio ariminensis diocesis et frater Iacobus syndicus" (ASR, *Fondo diplomatico*, pergamena 1047).

[13] ASR, *Fondo diplomatico*, pergamena 1068.

[14] È possibile che l'ultima parola debba leggersi "aspitiens"; viceversa non è possibile accogliere la datazione MCCCVIIII, proposta da R. Gibbs (*Neri da Rimini*, in *Francesco da Rimini e gli esordi del gotico bolognese*, Bologna 1990, p. 91).

[15] E. Bonzi, *L'iconografia liturgica negli antifonari faentini di Neri da Rimini*, in "Ravennatensia", VI, 1977, pp. 349-350.

[16] O. Delucca, *I pittori riminesi del Trecento...*, cit., pp. 141-142.

[17] S. Nicolini, *Per la ricostruzione della serie degli antifonari riminesi di Neri*, in "Arte a Bologna", 3, 1993, pp. 105-113.

[18] Dico una delle ultime, e non l'ultima in assoluto, perché si stanno considerando e datando opere che non sono mai state prese in considerazione prima d'ora.

[19] ASR, *Fondo diplomatico*, pergamena 1227.

[20] In questo caso, il notaio che effettua le scritture usa il nome "Neri", alla toscana; è chiaramente una pratica sua personale, come appare da altre registrazioni dello stesso volume, ove compaiono: "Neri quondam Ugolinutii", "Neri Zanini Villani" (ASR, *Congregazioni religiose soppres-*

se, *Libro di San Giuliano n. 5*, cc. 34r e v). Altri notai si comportano diversamente per le medesime persone, come risulta ad esempio dalla confinazione di una casa, dove figurano gli "heredes Nerii Zanini" (ASR, *Fondo diplomatico*, pergamena 1588).

[21] ASR, *Congregazioni religiose soppresse, Libro di San Giuliano n. 5*, c. 43v.

[22] ASR, *Fondo diplomatico*, pergamena 1438.

[23] *Ivi*, pergamena 1443.

[24] ASR, *Fondo diplomatico, Provisioni e matricola notai sec. XIV*, c. 9v.

[25] A. Marchi, A. Turchini, *Contributo alla storia della pittura riminese...*, cit., pp. 97, 103.

[26] G.A. Pedroni, *Sei libri di diarii di varie cose*, I, BGR, ms. 209, c. 140. Questo, integralmente, il preambolo: "Hic est liber sive quaternus matricule omnium fere notariorum civitatis, burgorum, districtus et commitatus Arimini, in quo nomina ipsorum notariorum scripta sunt secundum formam novarum provisionum, factus et compositus tempore magnifici et potentis militis domini Mallateste de Mallatestis domini et deffensoris dicte civitatis, comitatus et districtus ipsius et tempore vicariatus domini Nichole de la Matrice iudicis et vicarii supradicti domini Mallateste et scriptus per me Homodeum filium Salvastiani de Homodeis de Arimino notarium, de mandato supradicti domini Mallateste et dicti eius vicarii. Sub anno Domini millesimo trecentesimo trigesimo octavo, indictione sexta, Arimini, tempore domini Benedicti pape XII". Sembra destino che a questa matricola notarile debbano attribuirsi datazioni improprie: anche nel Seicento il Villani era stato impreciso, assegnandola al 1332 insieme a

una bolla di papa Giovanni XXII (G. Villani, *De vetusta Arimini urbe*, III, BGR, ms. 176, c. 188).

[27] Cfr. ad esempio: ASR, *Fondo diplomatico*, pergamene 1127, 1132, 1157, 1167.

[28] Cfr. ad esempio: ASR, *Congregazioni religiose soppresse, Libro di San Giuliano n. 3*, cc. 96v, 97v, 98r e v, 99v, 102r.

[29] ASR, *Fondo diplomatico*, pergamena 1188.

[30] *Ivi*, pergamene 1295, 1492.

[31] Così come d'altra parte, nella mentalità di allora, meno marcato appariva lo stacco fra i livelli qualitativi, non essendo ancora sancita la distinzione fra artigiano e artista (inteso nel senso moderno del termine).

[32] Cfr. in proposito l'articolo di A. Corbara, *Sulle giunzioni miniatura-pittura...*, cit.; e, più di recente, P.G. Pasini, *La pittura riminese del Trecento*, Milano 1990, pp. 45-47.

[33] L'esistenza e importanza di tali annotazioni superstiti, è stata illustrata da A. Campana nel corso della conferenza dal titolo: *Cultura francese e pittura riminese in un codice malatestiano del 1321*, tenuta il 24 maggio 1991 presso il Museo Civico di Rimini.

[34] Segnalo, a mero titolo di esempio, le due tavolette di Pietro da Rimini acquistate di recente a opera della locale Cassa di Risparmio. La loro misura è appena di 9,5 × 17 cm; inoltre contengono incisioni floreali (su fondo oro) che richiamano molto da vicino i motivi delle miniature.

[35] Al riguardo cfr. le schede individuali contenute in: O. Delucca, *I pittori riminesi del Trecento...*, cit.

[36] Si vedano ad esempio: M.C. Ferrari, *Contributo allo studio della miniatura riminese...*, cit., pp. 456-457; A. Corbara, *Sulle giunzioni mi-*

niatura-pittura..., cit., p. 74.

[37] Cui dovrà forse aggiungersi il duomo di Imola, quando sarà compiuto il giusto approfondimento su un corale ivi custodito (F. Lollini, *Miniature a Imola: un abbozzo di tracciato e qualche proposta tra Emilia e Romagna*, in *Cor unum et anima una. Corali miniati della Chiesa di Imola*, a cura di F. Faranda, Imola-Faenza 1994, pp. 107-109, 186-188).

[38] I tre volumi, frammentari e in parte spogliati dell'originario apparato figurativo, sono databili al secondo decennio del XIV secolo. Un'aggiunta tardotrecentesca (o d'inizio Quattrocento) relativa all'ufficio di Sant'Innocenza, contiene l'invocazione: "Virgo prudentissima martir magnificata sponsa dilectissima Inocentia beata ora pro tuo famu[lo] ariminensi populo". La menzione della santa, particolarmente venerata a Rimini, nonché l'esplicito riferimento alla città, indicano con certezza l'origine dei codici. Le peculiarità liturgiche e iconografiche hanno portato a crederli composti per una comunità francescana femminile, presumibilmente il monastero di Santa Maria Annunziata, fondato dalla beata Chiara; a metà del XV secolo sarebbero poi emigrati in area imolese (cfr. C. Zampieri, *Miniatura riminese a Venezia, i corali di Santa Maria della Fava*, tesi di laurea, relatore G. Mariani Canova, Università degli Studi di Padova, Facoltà di Magistero, a.a. 1993-1994). A titolo di mera segnalazione aggiungo che in Rimini è esistito un "monasterium Sancte Innocentie", attestato nell'anno 996; tuttavia la sua presenza non è documentata nel periodo storico che qui interessa.

[39] È un nucleo di sette corali

(cortesemente segnalatomi da B. Montuschi Simboli) con corredo di miniature in parte riconducibili a Neri o alla bottega. Di tali codici troviamo notizia nella rivista della Biblioteca di appartenenza; ma solo il primo è stato studiato e limitatamente agli aspetti liturgici (L. Bellonci, A. Pierucci, *Un libro corale fra i codici della Biblioteca Oliveriana*, in "Studia Oliveriana", XVIII, 1970, pp. 21-85; A. Dirks, *Note su un graduale domenicano fra i codici della Biblioteca Oliveriana*, in "Studia Oliveriana", XIX-XX, 1971-1972, pp. 9-39). Il codice oggetto di analisi è stato realizzato per un monastero domenicano e il contenuto liturgico lo colloca cronologicamente tra la fine del Due e l'inizio del Trecento (un esame recentissimo lo attribuirebbe ai primi anni del terzo decennio). Le litanie dei santi contengono quattro nomi esulanti dalla rigorosa sequenza tipica dell'Ordine: Gaudenzo, Giuliano, Colomba e Cataldo. Ora, i primi tre, sono santi protettori di Rimini, mentre il quarto è titolare della chiesa cittadina ove i Predicatori risiedevano: onde si evince senza ombra di dubbio l'origine riminese e domenicana del graduale (cfr. A. Dirks, *Note su un graduale domenicano…*, cit., p. 12). Assieme agli altri sei codici, dovette poi passare ai Domenicani di Urbino (come risulta da un'annotazione piuttosto tarda), per confluire infine nella raccolta oliveriana.

[40] Ad esempio, per individuare l'origine del frammento Cini, può essere decisiva la firma dell'amanuense "frater Francisinus". A favore di una derivazione riminese del codice di appartenenza, potrebbe deporre (se accolta) l'ipotesi che la figura del Cristo, ivi contenuta, sia stata rielaborata da Neri in data successiva al 1300 (R. Gibbs, *Neri da Rimini…*, cit., p. 91).

[41] Pertanto va superata la conclusione riduttiva che indicava Neri specialissimamente legato all'ordine francescano (M.G. Ciardi Dupré Dal Poggetto, *All'origine del rinnovamento della miniatura italiana del Trecento*, in *Francesco d'Assisi - Documenti e archivi, codici e biblioteche, miniature*, Milano 1982, p. 385). I suoi rapporti sono molteplici e, semmai, risalta fra tutti quello con l'ospedale di San Lazzaro del Terzo.

[42] *Liber instrumentorum Capituli*, BGR, ms. 1163, cc. 1*v*, 17*r*.

[43] ASR, *Fondo diplomatico*, pergamena 342.

[44] ACR, pergamene 71, 72.

[45] ASR, *Congregazioni religiose soppresse, Libro di San Giuliano n. 1*, c. 41*v*.

[46] G. Garampi, *Apografi riminesi*, BGR, ms. 232, n. 235; ASR, *Congregazioni religiose soppresse, Libro di San Giuliano n. 1*, cc. 45*v*, 49*v*, 50*r*, 51*r* e*v*, 52*v*, 53*r* e *v*, 54*r*; ASR, *Fondo diplomatico, Carte Zanotti*, busta n. 2, *Frammento di cartulario del monastero di San Giuliano*, cc. 44*r* e *v*.

[47] A. Gattucci, *Codici agiografici riminesi*, Spoleto 1973, pp. 47-48.

[48] E.B. Garrison, *Studies in the History of Mediaeval Italian Painting*, I, Firenze 1953, pp. 32, 58, 60, 79, 140, 142-144; IV, Firenze 1961, pp. 118, 138-141.

[49] Si renderebbe opportuno un attento esame della documentazione archivistica. Restando alle realtà più significative e limitandoci a uno sguardo superficiale, l'abbazia di San Giuliano, secondo un inventario dell'anno 1482, possiede: un messale contenente il calendario, un'*Annunziata* ("messa a oro") a c. 7, un *Crocifisso* in mezzo, *Gloria in excelsis Deo* alla fine; un messale più piccolo, con crocifisso in mezzo e la sequenza dei morti alla fine; un libro con la leggenda di San Giuliano; un graduale; un antifonario feriale; un antifonario "sanctuario"; un omiliario; un altro antifonario; un omiliario "sanctuario"; un omiliario "sopra li evangelii" (ASR, *Not. Andrea Mangiaroli 1481/1482*, c. 272*r*). Un successivo inventario del 1484 conferma la presenza dei primi due volumi; include e quindi depenna il libro con la leggenda di San Giuliano; indica globalmente sette volumi grandi da chiesa e quattro mezzani, di cui l'ultimo mancante dei quinterni finali (ASR, *Not. Andrea Mangiaroli 1483/1484*, c. 311*r*).

Da una carta del marzo 1474 sappiamo poi che un passionario della medesima abbazia si trovava presso il noto medico e bibliofilo Giovanni di Marco (ASR, *Not. Nicolino Tabellioni 1461/1474*, c. 260bis). Nel 1458 l'abbazia di San Gaudenzo, unitamente alla chiesa di San Giovanni fuori Porta, annovera fra i suoi libri vecchi: un Comune dei Santi, annotato; un lezionario festivo; due passionari; un omiliario; due salteri; un evangeliario; quattro Comuni dei Santi; un antifonario; vari frammenti di volumi (ASR, *Not. Gaspare Fagnani 1454/1467*, c. 74*r*).

Un inventario del 1475 riprende l'elenco di cui sopra, con alcuni maggiori dettagli e alcune varianti: il primo dei passionari "comenza passio sancti Andree e finisse Ambroxius servus Christi"; il secondo "comenza passio sanctorum martirum"; i salteri sono diventati tre e gli antifonari sono due, ma si avvertono mutamenti terminologici che rendono difficile il raffronto; abbondano i volumi squadernati, frammentari e malridotti, come il "librazo roxigado da cantare comenza Deus meus in te confido" (ASR, *Not. Girolamo di Baldassarre 1474/1484*, c. 113*r*).

Della cattedrale di Santa Colomba ci restano inventari di libri datati 1387, 1435, 1476, 1483, 1503. Vista la loro consistenza non è possibile, in questa sede, seguirne la sorte nei dettagli. Un omiliario e un manuale antichi risultano già scomparsi nel 1387; l'inventario del 1435 denuncia la distruzione per incendio di un salterio antico, di un antifonario diurno e di un evangeliario. Fin dal primo documento compaiono: la Bibbia in due volumi, altrove detta "in carta grandissima" e anche "scripta e miniata a l'anticha"; due passionari (detti anche "grandi"); i *Morali* di San Gregorio; due omiliari; tre antifonari grandi notturni, che assumono il carattere di nucleo organico anche nelle elencazioni posteriori; due salteri; due evangeliari, di cui uno recante l'immagine del Salvatore con i quattro evangelisti e a fronte l'immagine della Vergine; un innario; un ordinario; un sermonale grande; vari antifonari diurni; un breviario grande; vari messali, fra cui uno grande la cui copertura reca il cimiero di Malatesta Ungaro (1327-1372). L'inventario del 1387 contiene una descrizione sintetica dei singoli volumi e sovente ne indica l'incipit e l'explicit. Mancando omogeneità terminologica fra i diversi atti, non sempre sono possibili i riscontri. L'inventario del 1435 menziona anche un libro con l'ufficio di San Giuliano, un pontificale, un graduale e un martirologio. Inoltre, fra i vo-

lumi bruciati, elenca pure "unus liber in quo est pax". A sua volta, l'inventario del 1476 segnala che un libro dei Vangeli reca l'arma del vescovo Leale Malatesta († 1400); specifica poi che un breviario mezzano è "novamente illuminato" e un messale risulta "illuminato da novo" (ASR, *Congregazioni religiose soppresse*, voll. AB 707, 708, 751, 785, 786, s.c.).

50 ASR, *Congregazioni religiose soppresse, Libro di San Giuliano n. 4*, c. 111r.

51 ASR, *Fondo diplomatico*, pergamena 1039. La casa apparteneva a "Humizolus filius olim Neri" di contrada San Simone.

52 *Statuti di Rimini*, BGR, ms. 625, libro I, rubrica 74.

53 La presenza dei cartolai, soprattutto in contrada San Simone, è proseguita fin sul finire del Medioevo. A puro titolo d'esempio segnalo, nel 1440, la casa di maestro Benzino "a cartis", dotata di quattro "calcinarii" prospicienti la fossa, per la concia delle pelli (ASR, *Not. Francesco Paponi 1440/1442*, c. 47v).

54 Un caso del genere è materialmente documentato a Rimini nel secolo successivo, tramite un certo frate Massimo o Massimino, impegnato ad "aluminare" vari codici.

55 Accanto ai volumi o ai frammenti in cui è presente la mano di Neri, sono da considerare anche le opere di bottega, come l'antifonario databile al 1310 circa, da cui provengono i fogli conservati nella Biblioteca Gambalunga (G. Mariani Canova, P. Meldini, S. Nicolini, *I codici miniati della Gambalunghiana di Rimini*, Milano 1988, pp. 94-95).
Non sappiamo invece se (e da chi) fosse miniato un corale contenente l'ufficio di San Giuliano, scritto nel 1336 e conservato presso gli Agostiniani: "Un fragmento d'un libro corale trovo presso la sagrestia di questi padri Agostiniani, il quale fu scritto nel 1336, come appiè d'una pagina notò lo stesso scrittore: HOC OPUS FECIT FRATER IACOBUS DE ARIMINO ANNO DOMINI MCCC.XXXVI" (F.G. Battaglini, *Memorie istoriche di Rimino e de' suoi signori a illustrare la zecca e la moneta riminese*, Bologna 1789, p. 130).

56 Ivi compreso l'incarico di giudice ordinario, se volessimo attribuire al miniatore la paternità delle pergamene firmate da "Nerius quondam Petri".

57 "Rius", anche a quell'epoca, viene usato quale sinonimo di cattivo, malvagio (cfr. O. Delucca, *I pittori riminesi del Trecento...*, cit., p. 60).

Neri da Rimini miniatore

Giordana Mariani Canova

Quando Neri da Rimini, nell'anno santo 1300, firmava e datava la sua superba pagina di antifonario oggi alla Fondazione Cini di Venezia (cat. n. 1), egli segnava un momento-chiave nella storia della miniatura italiana. Per la prima volta infatti un miniatore sentiva l'esigenza di dichiarare esplicitamente la propria identità sul foglio dipinto e di indicare con esattezza il momento dell'esecuzione. Così, mentre a maestri come Oderisi da Gubbio e Franco Bolognese, così illustri da entrare nella poesia di Dante, non riusciamo ad attribuire con certezza opera alcuna, di Neri è possibile ricostruire con sufficiente attendibilità il catalogo e il percorso stilistico, sulla base appunto della miniatura Cini e di altre più tarde pure firmate e datate. Ed egli è altresì il primo miniatore dell'Italia padana a esibire, a una data precoce come il 1300, un linguaggio ormai decisamente plasmato dalla lezione di Giotto. Gli antifonari della cattedrale di Padova, illustrati da un miniatore operante sulla scia immediata del ciclo degli Scrovegni, possono considerarsi infatti al minimo di poco posteriori al 1306, mentre a Bologna non si ha traccia di giottismo prima del secondo decennio del secolo. Del resto a Firenze Pacino di Bonaguida non inizia a rinnovarsi prima del 1300 circa, e anche in Umbria, al contatto con la pittura assisiate, la miniatura si evolve decisamente solo nel Trecento. Né Neri da Rimini si colloca in posizione d'avanguardia solo rispetto alla miniatura, ma si connette anche alle esperienze più precoci della rinnovata pittura riminese che ha le sue prime manifestazioni datate nel dossale di Giuliano da Rimini del 1307, ora all'Isabella Stewart Gardner Museum di Boston, trovando i suoi primordi, per l'appunto sul crinale tra Duecento e Trecento, nelle *Storie della Vergine* dipinte da Giovanni da Rimini nella cappella del campanile della chiesa agostiniana di San Giovanni Evangelista a Rimini. È stato sagacemente sottolineato come la formula delle firme di Neri, esibite da appositi personaggi su cartigli analoghi a quelli che la miniatura bolognese di fine Duecento soleva porre in mano a profeti o personaggi biblici, possa indicare una sua familiarità con l'ambiente dei notai, del resto suggerita da documenti relativi all'ultima parte della sua vita quando, probabilmente abbandonato l'esercizio della miniatura, egli dovette dedicarsi a una professione più autorevole (si veda qui S. Nicolini, *Le firme di Neri da Rimini*). In questo caso la sua attitudine a sottoscrivere nascerebbe innanzitutto dalla consuetudine all'autenticazione tipica appunto dei notai e sarebbero da intendersi in questa chiave anche le sottoscrizioni dei calligrafi che, pure con inconsueta frequenza, appaiono sui corali di Neri. Né parrebbe inverosimile che nell'ambiente riminese, privo di università, la realizzazione del libro potesse essere largamente gestita dal notariato. Una connessione con tale mondo spiegherebbe altresì il carattere indubbiamente colto del linguaggio del miniatore che, nelle opere autografe, si mantiene sempre a un livello di alta classe stilistica. Nello stesso tempo, come pure è stato bene sottolineato, l'abitudine a firmare di Neri lascia anche trasparire da parte sua una consapevolezza imprenditoriale più matura di quella propria alle botteghe dei miniatori padani del Duecento e in particolare di quelle bolognesi. E anche in questo senso la mentalità del maestro mostra di accordarsi a quella messa in circolazione da Giotto che sappiamo inventore di una cultura d'impresa già evoluta in senso moderno. Qualsiasi fosse esattamente l'organizzazione del lavoro nell'atelier di Neri, si ha l'impressione che, con il suo firmare, egli volesse mettere in evidenza come all'illustrazione non dovesse spettare più quel ruolo subordinato alla scrittura, nel pensiero medievale sola tra le arti del libro a essere considerata arte liberale, cui nel periodo precedente, e nonostante tutti i suoi splendori, essa era stata concettualmente relegata. Si ha anzi l'impressione che con Neri la personalità del miniatore assumesse un ruolo trainante, nella realizzazio-

ne del libro, rispetto agli stessi calligrafi e sarebbe interessante condurre una ricerca che chiarisse meglio per l'appunto il rapporto del miniatore con gli scriptores via via intervenuti nella stesura e nella notazione dei corali da lui figurati. È a ogni modo da sottolineare come il gusto della scrittura dipinta fosse destinato ad affermarsi in ambiente riminese, come dimostra per esempio la dovizia di manoscritti e cartigli esibita dagli affreschi di Pietro da Rimini nel cappellone di San Nicola a Tolentino. Come la pittura di Giotto e dei suoi seguaci andò rapidamente rinnovando, nei primissimi decenni del secolo tutto l'immaginario delle chiese del Riminese e delle zone limitrofe, così a Neri e alla sua bottega spettò il compito di dare una *facies* moderna ai grandi libri di canto liturgico che le comunità del territorio volevano aggiornati secondo il nuovo gusto figurativo. Le bianche pagine degli antifonari e dei graduali mostrano visibilmente di essere state intese dal miniatore non solo quale ben strutturato luogo d'incontro tra testo e immagine, ma anche come chiare superfici dove inscenare iniziali destinate ad attirare l'attenzione devota dei cantori in un linguaggio coerente a quello delle pitture murali. E come tutta una nuova umanità, di ampio volume e di intenso sentire, prendeva a parlare dalla spaziosità delle pareti dipinte, così anche nelle miniature di Neri i protagonisti della storia sacra iniziano a uscire dalle astratte sigle del Duecento per acquisire realismo e più consapevole misura interiore. Con Neri la vecchia miniatura di impianto bolognese-aretino che, come è stato recentemente messo in luce, caratterizzava nel tardo Duecento i libri liturgici delle pievi e dei conventi romagnoli viene così superata da un linguaggio decisamente moderno.

Ovviamente è da chiedersi quale sia stata la formazione del miniatore e quali le circostanze di quel suo incontro con la lezione di Giotto che il foglio Cini dimostra avvenuto probabilmente da poco, ma assimilato con raffinatissima intelligenza. Nel foglio la grande iniziale A acquista ampio respiro nel suo dilatarsi fino a sfiorare le dimensioni perfette del quadrato e il miniatore elabora la tradizionale iconografia dell'"Aspiciens a longe" – quale appare in Romagna per esempio nell'antifonario duecentesco della pieve di Bagnacavallo – con una ben spaziata ed essenziale misura, con una densità plastica, un colore schiarito e una naturalezza di umanizzazione inconfondibilmente giotteschi. Sul fondo dorato il Redentore, uscito dalla costrizione medievale della mandorla e assunte fattezze che ricordano quelle del Padre Eterno sulle cuspidi delle croci di Giotto, siede saldo su un trono coperto da un drappo e sorretto da angeli robusti. I busti della Vergine e di San Giovanni Evangelista dolenti che insolitamente lo fiancheggiano rivelano altresì un impianto giottesco e suggeriscono, come qui giustamente è stato messo in evidenza, che il miniatore tenesse presente un crocifisso di Giotto o da lui derivato (cat. n. 1). Da parte sua il David inginocchiato, nella parte inferiore della lettera, conferma l'apprendimento del nuovo plasticismo ma nello stesso tempo evidenzia una chiara reminiscenza del linearismo duecentesco nel curvarsi così tirato della figura e nell'andamento falcato, benché fattosi morbidamente flessuoso, del panneggio del manto. Ne nasce un effetto raffinatissimo, il cui fascino, al di là della qualità straordinariamente alta dell'esecuzione, sta nel mirabile fondersi del nuovo schiarito realismo giottesco con una nobiltà ellenizzante di linguaggio evidentemente desunta da una conoscenza sia delle auliche preziosità della miniatura del tardo Duecento bolognese sia del classicismo della prima pittura di Assisi. Tutto ciò nel clima di una raccolta dolcezza destinata a costituire uno dei tratti più significativi di tutto il successivo linguaggio del miniatore. Alla razionalità giottesca Neri sottopone del resto, nel foglio Cini, anche l'ornato. I personaggi delle vecchie *drôleries* e il repertorio classicheggiante dei vasi all'antica, cari al "Se-

condo stile" bolognese, vengono ordinatamente organizzati sull'asse di aste marginali ben diritte e i personaggi recanti i cartigli con le firme, non solo insistono su uno spazio concreto, ma sono inclusi entro geometriche formelle di tipo inconfondibilmente giottesco. L'acanto, assai parco, a sua volta sviluppa, affinandola, una tipologia che sembra partire da quella cara alla miniatura romagnola, come soprattutto dimostra il confronto con l'ornato della Bibbia duecentesca del convento di San Francesco di Cesena oggi alla Malatestiana. Artista nient'affatto provinciale, ma anzi di squisita cultura e di raffinata inventiva, appare quindi Neri in questa sua prima opera destinata a essere il cardine anche della sua produzione successiva.

Quanto alle fonti precise del giottismo di Neri, ovviamente viene spontaneo il riferimento alla presenza di Giotto attestata dal *Crocifisso* di San Francesco di Rimini: ciò tanto più se la committenza si deve ritenere francescana, come l'abito con cingolo del "frater Francisinus" inginocchiato a pie' di pagina lascia intendere. Vale tuttavia la pena di sottolineare che, volendo pensare a San Francesco di Rimini, si dovrà presupporre che tale convento facesse eseguire dallo stesso maestro, a poca distanza di tempo, due serie distinte di corali.

Infatti a San Francesco spettavano, come è stato felicemente riconosciuto, i tre antifonari di Neri datati 1314 (cat. n. 26). La cosa non è da escludere perché non è rarissimo il caso, nelle grandi comunità, di doppie serie di corali da usare contemporaneamente in chiesa o da destinare distintamente a frati e novizi. Significativi in questo senso, nel primo Trecento, i doppi corali di San Marco a Venezia e di San Domenico a Bologna. Tuttavia non si può non tenere presente la possibilità di una diversa illustre committenza come potrebbe essere stata per esempio, quella di San Francesco di Cesena. Si voglia o meno considerare il *Crocifisso* di Giotto anteriore al 1300, è evidente comunque che, dal punto di vi-

sta stilistico, il foglio Cini si colloca in sintonia con quanto si faceva, all'alba del Trecento, in quel precoce laboratorio di giottismo che fu a Rimini la chiesa agostiniana di San Giovanni Evangelista. Gli affreschi con le *Storie di Maria* dipinti allora da Giovanni da Rimini sembrano infatti far riferimento ancora alla pittura assisiate, fondendo un nobile realismo plastico a squisiti accenti ellenizzanti, con effetti per certi versi assonanti al clima figurativo della prima miniatura di Neri.

Il foglio Cini, nato nello stato di grazia che il contatto diretto con il messaggio di Giotto poteva suscitare, si deve considerare senz'altro un'opera d'avanguardia, ma anche un punto di arrivo poiché la qualità ellenizzante che lo caratterizza era inevitabilmente destinata a diventare fuori moda con il progredire del Trecento. Anche in quest'ottica si deve probabilmente leggere la crisi dello stile di Neri nell'antifonario di San Lazzaro del Terzo, datato 1303 (cat. n. 2) e nel quale sembra di poter cogliere quasi un ritorno d'attenzione alla vecchia miniatura romagnola. Ma già nella pagina dell'Art Museum di Cleveland, datata 1308 (cat. n. 9), il miniatore mostra di saper aprire il suo dialogo con la lezione giottesca a nuove più mature soluzioni. Nel *David inginocchiato* dell'"Aspiciens a longe" – banco di prova di tutte le diverse esperienze di Neri – il linearismo del panneggio, ancora analiticamente definito nell'analoga figura del foglio Cini, viene infatti riassorbito entro un volume fattosi ormai teneramente unito e ulteriormente schiarito nel colore, avviato verso quelle tonalità rosate che saranno tipiche dell'attività successiva: ne nasce un tessuto formale più francamente giottesco e nello stesso tempo sempre lievitato da un mobile linearismo che costituirà in futuro la caratteristica specifica del miniatore rispetto al linguaggio dei pittori riminesi, legati in maniera più ortodossa alla pienezza dei volumi di Giotto. Si tratta, in radice, di una connotazione arcaizzante perché mediata dal Duecento, ma

essa sortisce comunque l'effetto di conferire al linguaggio del miniatore un'impronta più scopertamente gotica e in definitiva per certi versi più moderna.

Negli antifonari del duomo di Faenza, commissionatigli nel 1309 (cat. n. 15), Neri mostra un giottismo ormai aggiornato su Padova e dilata distesamente i volumi in modo analogo a quello adottato da Giuliano da Rimini nel dossale datato 1307 dell'Isabella Stewart Gardner Museum di Boston. Ma nello stesso tempo egli continua ad animarli di un fluido ritmo lineare che, mentre li differenzia dalle compatte stesure della pittura, conferisce a esse un più animato patetismo. Nasce così un mondo singolare di figure ampie e un po' remote, la cui assorta nobiltà ancora discende dal clima aulico del foglio Cini, ma che nello stesso tempo si avvia timidamente ad acquisire una partecipazione più affabile e commossa all'evento sacro che la coinvolge. È anche questo un momento bellissimo di Neri nel quale egli persegue con amore una autentica austerità religiosa, aprendosi tuttavia timidamente a toccare corde di sottile intimismo. Nelle iniziali l'iconografia si ammoderna appunto in senso padovano, come attesta il realismo della rappresentazione delle grandi feste cristiane e soprattutto l'episodio delle Marie al sepolcro, ma d'altra parte il frequente ricorrere, entro la lettera, della singola figura profetica costituisce senz'altro un tratto arcaizzante e ancora legato alla tradizione duecentesca.

La naturalezza narrativa e l'affabilità sentimentale esplorate, sommessamente e quasi con ritegno, nei corali di Faenza trovano piena fioritura nella serie degli antifonari scritti nel 1314 da "frater Bonfantinus" e originariamente pertinenti alla chiesa di San Francesco di Rimini. Particolarmente significativo è il volume oggi al Museo Civico Medievale di Bologna (cat. n. 26a) che fu senz'altro eseguito per primo. Nell'"Aspiciens a longe" alle solitarie figure di Cristo e del salmista delle iniziali precedenti si sostituisce una animata sacra conversazione a più figure che, oltre ai due tradizionali protagonisti, introduce anche i due santi francescani, San Francesco e Sant'Antonio, e le piene figure della Vergine e di San Giovanni Evangelista. I due alberelli costituiscono una delle rarissime connotazioni paesistiche introdotte da Neri nelle sue miniature. La sottile e affettuosa sensitività che caratterizza le figure e il loro dialogo porta avanti in senso intimistico le precedenti ricerche di Neri, il linearismo trascorre più mobile e il tessuto formale diventa vieppiù vaporoso e delicato. Il modo di procedere del miniatore nel suo percorso stilistico avviene senza scatti, sul filo di una costante tensione a rendere sempre più affinato e leggero il linguaggio, così da meglio esprimere l'emotività interiore dei personaggi e la loro appassionata partecipazione alla sacralità dell'evento. In questo senso è estremamente significativo il ricorrere continuo, qui come in altri fogli erratici del miniatore, del tema del dialogo tra il Redentore e i profeti o gli apostoli, svolto in un modo che fonde l'attitudine giottesca al colloquio interiore alla tradizionale rappresentazione della parousia della divinità. Ed è sorprendente come la commossa naturalezza di certi personaggi, in particolare di David e di altri vecchi profeti, appaia assimilabile a quella di alcuni dei personaggi biblici dipinti da Pietro da Rimini nei clipei lungo i costoloni della volta del cappellone di San Nicola a Tolentino. Ma mentre Pietro si compiace di una ben differenziata caratterizzazione psicologica e fisica dei personaggi, Neri volutamente si astiene dal conferire precisa individualità agli attori della sacra rappresentazione che corre sulle pagine dei corali, preferendo immergerli tutti in una medesima atmosfera di trepida ed estatica commozione nella quale evidentemente egli ravvisa la dimensione perfetta dell'approccio alla rivelazione divina. Il persistente attaccamento del maestro allo spirito della tradizione duecentesca si avverte d'altronde nel suo costante rifiuto ad accogliere la componente ar-

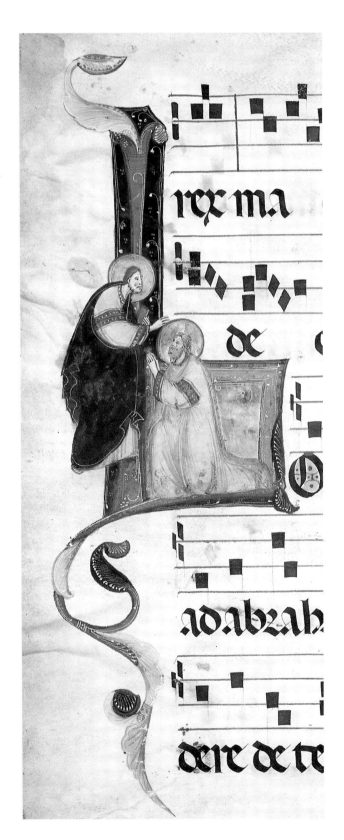

Neri da Rimini, Antifonario
del Tempo con il Proprio dei
Santi, *particolare di c. 206v.*
Cracovia, Biblioteca
Czartoryskich (cat. n. 26b).

chitettonica e paesistica giottesca, così cara ai
miniatori del primo giottismo padano, tra Pa-
dova e Bologna. Egli invece persiste a collocare
i suoi personaggi sullo sfondo blu unito o dora-
to delle iniziali. D'altronde questo tratto arcaiz-
zante sortisce l'effetto di dare maggiore risalto
alle figure che Neri costruisce grandi all'interno
della lettera, talora ricorrendo all'espediente di
porre le immagini secondarie al di fuori dell'ini-
ziale, appunto per dare maggiore respiro a quel-
le attive all'interno. Anche i colori, pur natura-
lizzandosi, rimangono quelli della tradizione
gotica duecentesca – rosa chiaro, azzurri, grigi,
arancio – rifiutando la più vivace e variata gam-
ma dei maestri giotteschi. Tutto ciò può fare ap-
parire un poco monotono il linguaggio del mi-
niatore ma in realtà le sue scelte corrispondono
al consapevole desiderio di conferire una raccol-
ta coerenza a tutta l'illustrazione e a un sostan-
ziale disinteresse per la "pittura di storia", nella
ricerca del colloquio interiore quale dimensione
essenziale di spiritualità.

Nei frammenti della Free Library di Filadelfia
(cat. n. 26c) e nell'antifonario della Biblioteca
Czartoryskich di Cracovia (cat. n. 26b), felice-
mente riconosciuti come facenti parte della serie
di San Francesco, il linguaggio illustrativo sem-
bra presentare una nuova evoluzione in senso
moderno e cominciano ad apparire anche mae-
stri differenti da Neri stesso.

In particolare è interessante osservare la più evo-
luta delle due Annunciazioni della Free Library,
nella quale lo slancio della Vergine assume una
naturalezza francamente gotica destinata a ri-
flettersi più avanti nel *Commento ai Vangeli* della
Biblioteca Apostolica Vaticana datato 1322 (cat.
n. 32). Tale manoscritto, che è l'unico testo in
prosa miniato in ambito riminese nel periodo
che ci interessa, costituisce l'ultima prova di
Neri che vi opera nella prima parte. Il volume,
che nelle opere precedenti era ampio ma poco
articolato, ora si fa più denso e corposo, il pan-
neggio appare più sostanzioso, le scene diventa-

no più complesse e accolgono architetture e paesaggi. Nella seconda parte del manoscritto interviene un maestro che è stato identificato con lo stesso Pietro per quanto, almeno a mio modo di vedere, soltanto gli si avvicini. Comunque la ricchezza iconografica che egli dispiega è grandissima e va dal mondo della pittura su tavola, alle pitture murali, alla miniatura dei codici giuridici e al repertorio dell'illustrazione liturgica alla greca.

Dopo il 1322 l'attività di Neri da Rimini miniatore sembra chiudersi e del resto già nel corso del secondo decennio essa era stata affiancata da un largo intervento della bottega, come per esempio dimostrano i corali già di San Domenico a Rimini e oggi all'Oliveriana di Pesaro (cat. n. 33) e quelli di una comunità femminile di Rimini oggi nella chiesa di Santa Maria della Fava a Venezia (cat. n. 34).

Comunque che il miniatore avesse lavorato moltissimo per le chiese romagnole ben attestano i numerosi fogli di corale andati dispersi nel collezionismo, dopo le soppressioni degli ordini religiosi, e oggi a mano a mano affioranti in musei e biblioteche e sullo stesso mercato anti-quario: segno non solo della ricchezza della produzione di Neri e della sua capacità imprenditoriale ma anche della vivacità e della floridezza economica della società romagnola nella prima metà del Trecento. Ed è interessante osservare come la produzione libraria in questo momento in Romagna appaia appunto circoscritta ai libri di canto corale e non si estenda ad altri testi liturgici o a opere di carattere dottrinale e morale: segno di una civiltà che alle esperienze dotte preferiva una quotidiana e serena esperienza di vita religiosa e comunitaria, espressa nella gioia del canto fatto in comune letizia e allietata dal gusto festoso dell'immagine posta a dare cordiale concretezza visiva al mondo remoto del Vecchio Testamento e all'attualità dell'annunzio evangelico. Neri nel suo percorso stilistico mostra di non avere mai abbandonato una propria linea di ricerca, interiore e stilistica insieme, svolgendola sommessamente e senza strappi, quasi in apparente monotonia, ma sempre in un clima di costante fedeltà a una temperatura spirituale e a una esperienza religiosa nobilmente raccolta e nello stesso tempo intimamente appassionata.

Fra scrittura e pittura: fortuna e arte di Neri da Rimini miniatore notaio

Pier Giorgio Pasini

La "scoperta" di Neri

La fortuna del miniatore Neri da Rimini è legata in gran parte a quella della scuola riminese del Trecento di cui è stato per parecchio tempo uno dei pochi artisti conosciuti "di nome e di fatto": cioè per un documento del 1306 e per qualche opera. Tuttavia, forse proprio perché miniatore e quindi attivo nel campo delle così dette "arti minori", nella valutazione complessiva della scuola riminese è stato spesso considerato marginale rispetto ai grandi maestri; ma questo non meraviglia, mentre meraviglia il fatto che la sua figura sia affiorata relativamente tardi dall'indistinto elenco nominativo diligentemente redatto fin dal 1864 dallo storico Luigi Tonini (elenco ripreso senza varianti da Giovan Battista Cavalcaselle e nei decenni successivi ampiamente utilizzato da Albert Brach, da Raimond van Marle e da tutti gli altri storici che si sono occupati della pittura riminese del Trecento), nonostante la sua firma compaia in un gran numero di codici (e a volte ripetutamente nello stesso codice e addirittura nella stessa figurazione), secondo una prassi assolutamente eccezionale fra i miniatori medievali.

È solo nel 1930 – con la pubblicazione a opera di Pietro Toesca di tre fogli miniati della Collezione Ulrico Hoepli (due dei quali passarono nella Collezione e poi nella Fondazione Giorgio Cini di Venezia) tra cui uno, splendido, datato 1300 – che l'operare di Neri diviene concreto e veramente degno di attenzione. Il Toesca ai fogli Hoepli aveva aggregato il corale n. 21 (ora ms. 540) del Museo Civico Medievale di Bologna, costituendo così un corpus già consistente, e sorprendente sia per la qualità che per alcune novità di stile. L'anno successivo tale corpus fu accresciuto di un numero importante da Mario Salmi con la giusta attribuzione di un antifonario che, dopo avere variamente peregrinato in America e in Francia, era da poco approdato nella Collezione Olschki di Firenze. Riconosciuto come proveniente dalla cattedrale di Faenza, fu acquistato dallo Stato e non tardò a ricongiungersi ad altri due inediti codici, uno dei quali firmato, appartenenti alla stessa opera (un antifonario notturno in tre volumi), ancora conservati nell'Archivio Capitolare della cattedrale romagnola, per la quale erano stati scritti e miniati. I due codici faentini furono pubblicati nel 1935 da Antonio Corbara, che per essi proponeva una datazione posteriore al 1305, cioè all'inizio da parte di Giotto della decorazione della cappella degli Scrovegni a Padova. Nello stesso giro d'anni venivano pubblicati l'antifonario del Museo Czartoryskich di Cracovia (Jaroslawiecka-Gasiorowska, 1934), che tuttavia è rimasto ignoto alla maggioranza degli studi fino a tempi recenti (Nicolini, 1993), e gli antifonari della Libreria dei padri Redentoristi presso la chiesa di Santa Maria della Fava a Venezia (Ferrari, 1938). In meno di un decennio, dunque, dopo secoli di silenzio, grazie al reperimento di un numero cospicuo di opere (non si trattava ancora di molti "pezzi" ma solo i tre codici faentini erano ricchi di ben settantasei miniature!) riaffiorava la personalità di un artista prima praticamente sconosciuto, di grande levatura e dalla inconfondibile personalità: attivo fin dall'aprirsi del secolo, precocemente sensibile all'arte di Giotto, ma non ignaro dell'arte bolognese e non disposto a rinunciare del tutto agli arcaismi della tradizione bizantina.

La ricomposizione dell'opera di Neri

Negli anni Quaranta e Cinquanta la collezione di Vittorio Cini andò arricchendosi di parecchi nuovi fogli di Neri, che furono resi noti dal Toesca nel 1958; inoltre a Cleveland nel 1958 comparve un foglio firmato e datato 1308 (Milliken, 1958); ma l'acquisizione più importante di quegli anni fu il grande codice vaticano Urbinate latino 11, riconosciuto da Augusto Campana come riminese e come miniato da Neri. Ne pubblicò un'immagine e ne diede una fuggevole notizia il Salmi nel 1956, con una breve annota-

zione su Neri (definito "arcaico miniatore in rapporto stilistico con Bologna e con Firenze, ma soprattutto con la nobile scuola pittorica della sua città", p. 21). Si trattava dell'opera più tarda fra quelle note di Neri, datandosi al 1322 la conclusione del lavoro dell'amanuense. Ma per saperne qualcosa di più bisognava attenderne l'annunciata pubblicazione da parte di Augusto Campana e dello stesso Salmi, che tuttavia non è ancora avvenuta; per fortuna una decina d'anni dopo Carlo Volpe poté darne conto, sia pure brevemente, nel suo bel volume sulla pittura riminese (1965).

Dunque il corpus di Neri già all'inizio degli anni Sessanta si presentava abbastanza ricco, con alcuni punti fermi per quanto riguardava la cronologia, dovuti alle date iscritte sui codici o sui fogli staccati. Tuttavia non era ancora completo: oltre a sparsi fogli e a miniature ritagliate, pian piano venivano affiorando altre opere. Per esempio nella Public Library di Sydney, in Australia, una mostra del 1967 rivelò un nuovo codice (il codice Richardson 273, giunto alla biblioteca per lascito testamentario nel 1928); a San Miniato di Pistoia nel 1969 un'altra mostra ne rivelò ancora un altro, proveniente dalla pieve di Larciano, importantissimo perché firmato e datato 1303: era esposto "fuori catalogo", e quindi se ne ebbe notizia successivamente, grazie a una breve segnalazione di Antonio Corbara (1970) e a una sommaria e puntuale descrizione di Giordana Mariani Canova (1978), ma è stato illustrato e compreso solo negli ultimi anni (Delucca, 1992). Sul mercato antiquario, oltre a qualche foglio sciolto, comparve nel 1982 (7 dicembre, Sotheby's, Londra, lotto 98) un intero corale proveniente da un'antica biblioteca privata inglese, con dieci ottime miniature; purtroppo fu smembrato e disperso dall'acquirente, che evidentemente non ne aveva compreso l'importanza; e solo con una lunga ricerca, quasi un'avventurosa caccia – sorretta dalle esortazioni di Federico Zeri, che vi aveva riconosciuto l'opera autografa di Neri – poté essere in seguito ricomposto quasi per intero dall'attuale proprietario, un italiano di Londra (Raffaello Amati).

Certamente altri ritrovamenti saranno possibili in futuro, perché la bottega di Neri sembra essere stata molto attiva almeno fino a tutto il secondo decennio del Trecento. Qualcosa è affiorato anche durante i preparativi della presente mostra, che può così offrire un quadro molto articolato e in parte inedito dell'attività del miniatore riminese, ormai ben noto non solo agli studiosi, ma anche al "grande pubblico" degli appassionati, che hanno già potuto ammirarne qualche opera in numerose mostre. Infatti oltre che in quella riminese sul Trecento del 1935, opere di Neri sono state esposte a Bologna nel 1950 ("Mostra della pittura bolognese del '300"), a Roma nel 1954 ("Mostra storica nazionale della miniatura"), a Faenza nel 1958 e nel 1968 ("I codici della Cattedrale"), a Ravenna nel 1964 ("Mostra dantesca"), a Hartford nel 1965 ("An Exhibition of Italian Panels and Manuscripts from the Thirteenth and Fourteenth Centuries in Honor of Richard Offner"), a Sydney nel 1967 ("University of Sydney, Medieval Manuscripts"), a Venezia e a Milano nel 1968 e nel 1969 ("Miniature italiane della Fondazione Giorgio Cini dal Medioevo al Rinascimento"), a San Miniato nel 1969 ("Mostra d'arte sacra…",); a Faenza nel 1981 ("Libri liturgici manoscritti e a stampa"); a Foligno nel 1982 ("Francesco d'Assisi. Miniature") e a Bologna nel 1990 ("Francesco da Rimini e gli esordi del gotico bolognese"). Ma questo elenco probabilmente è lacunoso.

Neri e la "scuola riminese"

Dell'apertura di Neri alle novità più importanti del suo tempo, ben visibile nel foglio datato 1300, e della sua partecipe adesione allo stile della scuola riminese, già il Toesca aveva dato conto con molta chiarezza nel 1930: "Il Redentore è

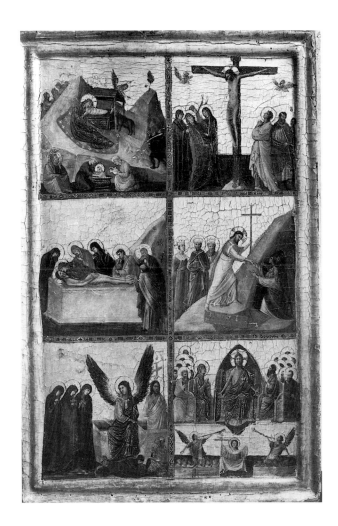

ispirato al tipo giottesco e, nelle sottili propor-
zioni, o nelle pieghe sciolte, non meno che il
David inginocchiato, arieggia le particolarità
della scuola giottesca riminese" (p. 33). Per giu-
stificare una così precoce conoscenza dell'arte di
Giotto Mario Salmi pensava a una iniziazione
fiorentina di Neri presso Pacino di Bonaguida
(1931, p. 11); da parte sua Corbara notava un in-
teresse prolungato per i modelli giotteschi, rico-
noscendo nei codici faentini almeno un ricordo
degli affreschi padovani dell'Arena (1935, p. 12).
Che poi Neri non fosse un isolato, ma avesse la
disponibilità di aiutanti e collaboratori, e quindi
fosse a capo di una vera e propria "bottega", ve-
niva più o meno indirettamente sottolineato
dalle disuguaglianze presenti nelle decorazioni
dei codici della cattedrale faentina e, soprattut-
to, dei codici veneziani di Santa Maria della Fa-
va, dove era stata individuata la presenza di nu-
merosi collaboratori.
Fin dalle prime scoperte, dunque, furono rico-
nosciute nello stile di Neri straordinarie conso-
nanze con quello dei pittori riminesi già noti per
qualche opera (essenzialmente Giuliano, Pietro
e Giovanni Baronzio, allora ancora indistinto da
Giovanni da Rimini). Nella prima "puntata" del
suo lungo saggio riminese, del 1932, il Salmi ar-
rivava addirittura a ipotizzare una dipendenza
da Neri di Giuliano da Rimini, il pittore che nel
1307 aveva firmato il grande dossale già a Ur-
bania, finito nella collezione di Isabella Gardner
a Boston (p. 231). E un rapporto di vicinanza fra
Neri e Giuliano non era negato nemmeno da C.
Brandi nella prefazione al catalogo della famosa
mostra riminese del 1935. Brandi scorgeva nello
stile del miniatore un giottismo assai più diretto
e genuino – da Assisi – di quello ipotizzato dal
Salmi, ma nello stesso tempo ne dava un giudi-
zio limitativo ("artista di non grande finezza,
giottesco orecchiante", p. XV). Che il miniato-
re fosse ispiratore di pittori, e forse lui stesso pit-
tore di piccole e preziose tavolette, come quelle
di Palazzo Venezia a Roma e della Pinacoteca di

Faenza (già idealmente "riunite" dal Van Marle nel 1924), è un'ipotesi esplicitamente avanzata da Luigi Coletti nel 1947 (p. VI); l'attribuzione specifica tuttavia non fu né discussa né ripresa, perché era già superata da quella assai più convincente a Giovanni da Rimini dovuta a Roberto Longhi nel 1935, resa nota dal Brandi un paio d'anni dopo. D'altra parte di lì a poco un giudizio severo di Pietro Toesca – in perfetta sintonia con quello già formulato da Cesare Brandi – contribuiva sicuramente a determinare una sottovalutazione complessiva dell'arte di Neri negli studi successivi sulla pittura riminese: "A questo mutamento [il 'rinnovamento giottesco'] partecipava ancora timidamente il miniatore Neri da Rimini accanto ai suoi collaboratori che si attenevano a modi anche più antiquati: in sue miniature del 1300 egli accenna appena a qualche conoscenza di forme giottesche; in altre, del 1303, va ancora sottilizzando reminiscenze bizantine, in quelle del 1314 [...] ha proporzioni di figure e drappeggi affini a quelli che si facevano insistenti nella pittura riminese [...]" (1951, p. 718). Ma qui, ora, interessa sottolineare soprattutto la corrispondenza generalmente da tutti dichiarata fra lo stile di Neri e quello della scuola riminese.

In effetti Neri viene, al di là delle oscillanti valutazioni, sempre considerato pienamente "riminese", cioè partecipe della stessa cultura dei primi grandi patriarchi della pittura riminese. Ma esclusivamente bolognese per formazione, specificava Carlo Volpe (1965), e più che compagno epigono dei veri pittori; con una cultura che ha premesse emiliano-bizantine e che si alimenta alle grandi idee dei pittori locali, "al solito diminuendole mentalmente", tuttavia con una "fantasia che lo colloca più in alto di tutti gli altri miniatori emiliani della stessa generazione" e con una capacità di passare dal puro bizantino al romanico classicheggiante del tardo Duecento bolognese, al giottismo di Giuliano, fino al goticismo di Pietro da Rimini, riflesso soprat-

tutto nel codice vaticano Urbinate latino 11 (pp. 10-11).

Sembra quasi che Volpe, ponendo il miniatore decisamente a rimorchio dei pittori, volesse rovesciare l'ormai vecchio e dimenticato parere di Luigi Coletti (1947); in verità aveva assai più presente il libro edito pochi anni prima (nel 1963) da Maurizio Bonicatti, che articolava un'idea già qualche volta timidamente avanzata: l'origine della pittura riminese sarebbe stata libraria e quindi dovrebbe essere individuata nella miniatura, e "il concetto di scuola riminese andrà inserito nella struttura economica del piccolo artigianato da cui muove, all'alba del '300, la produzione artistica riminese. Nei limiti di tale struttura economica è implicito il significato della produzione di pitture su pergamena e su tavola, iniziatasi nelle botteghe artigiane per una piccola clientela e solo in un secondo momento allargatasi alla produzione dell'affresco [...]" (p. 42). Detto per inciso, è difficile definire tale supposta "piccola clientela" (non può certo essere considerata tale quella degli ordini monastici, e in special modo dei diffusi ordini mendicanti, né quella della famiglia Malatesta, già potentissima in quegli anni); è implicita una scarsa considerazione della Rimini trecentesca e dei suoi signori, comune del resto a molti storici dell'arte: si rilegga per esempio il Coletti, che definiva quello riminese un "ambiente assai modesto dal punto di vista politico ed economico"; e, poco più avanti, un "ambiente marginale" (p. VII). Si tratta di un errore storico che comporta una visione distorta del problema, e che va corretto tenendo presente una realtà locale assai ricca, articolata e complessa dal punto di vista politico, economico e culturale (Pasini, 1990). Oltre che insistere sull'origine miniatoria dei pittori riminesi (anche Giuliano e Giovanni vengono indicati come miniatori, sulla base di sensazioni e sull'errata interpretazione di un documento) Maurizio Bonicatti riteneva determinante l'influenza esercitata dalla pittura veneziana sull'o-

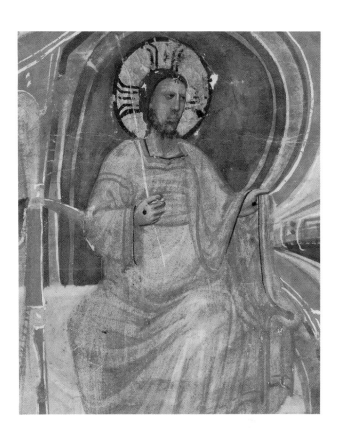

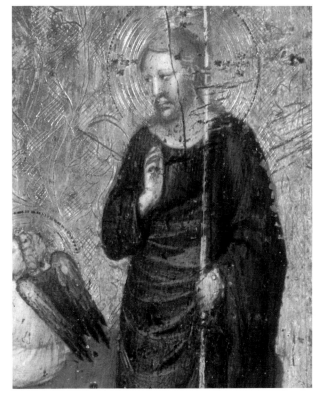

rigine dei miniatori-pittori riminesi, alla cui esperienza formativa Giotto sarebbe rimasto "sostanzialmente estraneo" (p. 35). In passato si era parlato, oltre che dell'influenza di Giotto – ammessa da tutti dopo le aperture del Cavalcaselle –, di quella di Pietro Cavallini (Van Marle), dei mosaici bizantini di Ravenna (Coletti), della pittura umbro-senese (Brandi). Tuttavia Bonicatti faceva riferimento a pitture veneto-bizantine assai tarde, che con le origini della scuola riminese non potevano aver nulla a che fare, come ha giustamente precisato Carlo Volpe (1965, pp. 14-15). È certo che un'aura bizantineggiante e arcaica circola nelle opere dei Riminesi, caratterizzate da un'arcana dolcezza e da un cromatismo sontuoso; ma si tratta di un aulico bizantinismo "adriatico" (e non certo veneto) che si sposa precocemente e felicemente alle novità di ricerca spaziale, volumetrica e "umanistica" della pittura nuova, quella di Giotto, osservata direttamente e forse proprio nel momento del suo farsi ad Assisi e a Rimini già negli ultimi decenni del Duecento e nei primissimi anni del Trecento, e non "orecchiata" (Salmi, 1931, p. 12; Brandi, 1935, p. XV), o assunta "di seconda mano" per la necessità di affrontare il problema delle decorazioni murali (Bonicatti, 1963, p. 16). D'altra parte che la datazione di queste ultime fosse da anticipare rispetto a quella tradizionale fino a sfiorare in alcuni casi l'apertura del secolo, era diventato sempre più evidente col progredire degli studi sulla scuola riminese, sviluppati con esiti molto interessanti fra il 1950 e il 1970 a opera soprattutto di Roberto Longhi, Federico Zeri, Stefano Bottari, Alberto Martini, Carlo Volpe, Cesare Gnudi, Antonio Corbara.

Per quanto riguarda il contesto generale va qui ricordata almeno l'illuminante proposta avanzata prima da Roberto Salvini (1952), poi da Eugenio Battisti (1960) e soprattutto da Decio Gioseffi (1961), di riconsiderare la misteriosa attività riminese di Giotto (e il suo *Crocifisso* "malatestiano") prima di quella padovana, e dunque al-

l'inizio del secolo; così come va ricordata l'anticipazione di almeno un trentennio della data tradizionalmente letta sul *Crocifisso* di San Francesco a Mercatello (1309 o 1314, al posto di 1345) firmato da Giovanni da Rimini, operata nel 1964 durante la mostra dantesca di Ravenna (Volpe, 1965, pp. 62-63). A quel punto, pur rimanendo valido il riferimento alla prima attività di Giotto ad Assisi per spiegare la precocità con cui i Riminesi avevano accolto le novità giottesche, diventavano meglio comprensibili da una parte i loro esiti stilistici, in cui arcaismo e modernità sono mescolati in un insieme inestricabile, e dall'altra l'impulso alla realizzazione di grandi imprese pittoriche che ha caratterizzato la "scuola" fin dal primo decennio del secolo, periodo in cui quasi tutta la critica ormai conveniva di porre almeno l'attività di frescante di Giovanni nella cappella del campanile della chiesa agostiniana riminese. A una "anticipazione" della presenza di Giotto a Rimini si opponevano francamente e Gnudi e Volpe, che tuttavia erano d'accordo sulla necessità di considerare assai più precoce di quanto fino ad allora ritenuto la rigogliosa fioritura della civiltà pittorica riminese.

Gli studi di Robert Oertel, di Giovanni Previtali, di Francesco Bologna, di Luciano Bellosi permettono di ritenere definitivamente acquisita la presenza di Giotto a Rimini tra la sua prima attività assisiate (dal Bellosi anticipata rispetto alle date tradizionali) e il soggiorno padovano, e quindi di anticipare in maniera più consistente la fioritura del "giottismo" locale. Questo fatto è importantissimo anche per la specifica vicenda di Neri, perché spiega meglio l'influenza giottesca già ben visibile nella sua prima opera nota, il foglio Cini datato 1300, che testimonia della conoscenza diretta da parte dei Riminesi di un Giotto più moderno di quello assisiate, come ha notato Alessandro Conti (1981, p. 56): "Nell'ambito dei miniatori che non si possono definire giotteschi, ma che mostrano uno stile che non sarebbe stato elaborato senza la presenza del grande pittore fiorentino nell'Italia settentrionale, il più noto è Neri da Rimini. Il suo "Aspiciens a longe" della Fondazione Cini a Venezia, con la data del 1300, dà un utile termine cronologico per stabilire l'anno della presenza di Giotto in Romagna".

Dal punto di vista degli studi "specialistici" su Neri, prima di questo breve intervento di Conti e di un successivo contributo di Maria Grazia Ciardi Dupré Dal Poggetto (che enfatizza il ruolo di Neri come diffusore della visione giottesca nella miniatura e come "protagonista del rinnovamento della miniatura" nel contesto italiano: 1982, p. 385), vanno segnalati un saggio di Antonio Corbara (1970, di cui si dirà) e soprattutto la nuova schedatura delle miniature della Fondazione Cini da parte di Giordana Mariani Canova (1978), con un aggiornamento generale molto puntuale sulla situazione di Neri, che non era di fatto molto progredita negli ultimi decenni, se non per alcune nuove accessioni che ne avevano ulteriormente arricchito il corpus e per alcune definizioni cronologiche. In quanto alla biografia di Neri, la ricerca archivistica non ha saputo aggiungere nulla all'unica testimonianza documentaria del 1306, nota dal 1864 (L. Tonini), fino a pochissimi anni fa. È del 1992, infatti, la pubblicazione dei risultati di una lunga ricerca condotta da Oreste Delucca, che ha portato alla luce un numero cospicuo di documenti che testimoniano la presenza di Neri, "miniator de contrata Sancti Simonis", attivo a Rimini almeno fino al 1337, ma forse addirittura fino al 1342; e che ci ha rivelato la sua qualifica di notaio, oltre che la sua attività di maestro miniatore. Contemporaneamente lo stesso Delucca "restituiva" all'ospedale riminese di San Lazzaro il codice di Larciano; mentre la provenienza riminese del codice del Museo Civico Medievale di Bologna era stata accertata precedentemente (da A. Campana e M. Medica, 1986). Altre provenienze da Rimini – certissime o molto probabili – sono state rilevate in seguito o vengono rilevate

in questo stesso catalogo: cade così l'impressione di un Neri "artista itinerante" (Lollini, 1992), "in dipendenza degli estesi viaggi e mumerosissimi impegni, […] attivo in Romagna, a Bologna, in Toscana, nel Veneto" (Corbara, 1970); come cade la fama di un Neri attivo solo o soprattutto per i Francescani (Ciardi Dupré Dal Poggetto 1982), dato che i suoi codici si sono rivelati appartenenti a cattedrali, a ospedali, a chiese francescane, domenicane, agostiniane, forse anche servite, e ai Malatesta stessi.

Neri e la miniatura

Spesso è stato sottolineato un certo "fare miniatorio" nei dipinti riminesi (Salmi, 1932; Servolini, 1935; Coletti, 1930 e 1947; Van Marle, 1935; Corbara, 1947 e 1970; Bonicatti, 1963). In effetti molte tavolette – talvolta addirittura suddivise "alla bizantina" in piccoli riquadri – fanno immediatamente pensare a miniature per le loro dimensioni minuscole; ma poiché il richiamo a un "fare miniatorio" è stato fatto anche per alcune tavole grandi, come per esempio il dossale di Giuliano a Boston (Salmi, 1932, p. 231), non va riferito tanto alle dimensioni delle opere, quanto alla cura con cui sono state eseguite, alla ricchezza dei loro particolari e alla sontuosità delle loro decorazioni.

In effetti per gli artisti riminesi la "bella calligrafia" e la diligenza esecutiva dovevano essere intimamente connaturate al loro modo di concepire le immagini come un qualcosa di raffinato e di prezioso, in grado di accrescerne la bellezza e la sacralità. Tuttavia ciò è abbastanza comune a tutta l'arte del Medioevo, e non dimostra una innata o particolare vocazione per la miniatura; il passaggio da questo tipo di "fare miniatorio" al "fare miniature" non è certo automatico. Del resto risulta difficile immaginare anche le più piccole tavolette riminesi – siano esse attribuite a Giovanni o a Pietro o al Baronzio, o alle rispettive botteghe – trasposte in miniatura; non solo le figurazioni non accetterebbero di comporsi

tra gli irregolari e policromi racemi delle grandi lettere gotiche, ma anche il colore, che ne costituisce la più intima sostanza, rifiuterebbe di modificare la sua caratteristica di smalto denso e sontuoso, forte e delicato insieme, che aderisce alle forme plastiche, crea atmosfere sognanti, sorregge brevi narrazioni di regolata armonia. La questione non cambia se viene esaminata dal punto di vista contrario: risulta impossibile immaginare come opera autonoma e in sé conclusa qualunque miniatura riminese, evidentemente concepita in rapporto con le dimensioni e i margini del foglio e con la vibrante, ordinata trama delle lettere e delle notazioni musicali. Non è un caso che le miniature sciaguratamente ritagliate e rese erratiche mostrino così bene il loro disagio per la perdita del "contesto", e non si dichiarino altro che poveri frammenti, talvolta poco più che venerabili reliquie.

Sembra che fra tutti gli artisti riminesi Neri fosse l'unico a ragionare, a sognare e a dipingere con la mentalità propria del miniatore "dotato del senso intimo corsivo e scrittorio di ciò che è e deve essere la miniatura, senza con ciò escludere simpatia e appoggio verso altri compagni e nuovi pittori", come scriveva Antonio Corbara (1970). Neri rivela sempre un altissimo senso della decorazione "applicata" alla pagina e alla scrittura, per illuminarle e illustrarle, e un eccezionale senso della misura ornamentale: le sue figurazioni si limitano a scene abbreviate, sono rispettose dell'architettura del foglio e consapevoli delle esigenze della scrittura, hanno diramazioni che le radicano alla superficie e alla scrittura e raramente (e moderatamente) sconfinano nel gratuito decorativismo delle *drôleries*. Il senso della misura tempera l'astrazione fantastica e l'esuberanza decorativa, conferisce alla pagina una singolare e originale eleganza; nello stesso tempo rende preziose le scene miniate, caratterizzate da una straordinaria delicatezza e forza cromatica, da una gamma dolcissima di trasparenze che si addensano appena nelle om-

bre, e che talvolta accolgono con disinvoltura sottili lumeggiature in funzione plastica e decorativa.

Neri non si comporta mai come un "pittore di tavolette", o meglio come un "normale" pittore (ma si vedano accenni contrari in Rotili, 1968, pp. 78-79 e Ciardi Dupré Dal Poggetto, 1982, p. 385). Non è questione di lavorare "in piccolo" o di lavorare "in grande", di trasferire di scala una scena; si tratta di un modo completamente diverso di concepire la figurazione, la narrazione e la decorazione, di una sensibilità diversa nell'uso delle forme e dei colori, nella composizione degli elementi funzionali alla rappresentazione con gli elementi astratti della grafica, uniti, sovrapposti, talvolta anche sostituiti in maniera arbitraria. Esigenze espressive e tecniche, come avviene sempre nei grandi artisti, nelle sue opere si legano strettamente e felicemente: Neri conosce alla perfezione e impiega alla perfezione le caratteristiche delle sue "tempere", e ora ne diluisce il colore fino a renderlo trasparente come acquerello, ora ne sfrutta la vellutata opacità per creare intarsi sfrangiati che si compongono gioiosamente con l'oro brillante delle aureole e si arricchiscono di grafismi leggeri di straordinaria freschezza pittorica. I suoi lavori, anche quando dimostrano uno scarso impegno e la presenza massiccia di collaboratori, rivelano di essere stati concepiti con una sicura percezione della superficie generale del foglio e di quella abbreviata della miniatura, in uno spazio compresso che non accetta allusioni alla profondità naturale né alla dimensione paesaggistica, coerente con i dati della decorazione libraria tradizionale, ma temperata da un forte sedimento bizantino ed elaborata sulla base di moderne esperienze toscane.

A proposito di tradizione libraria, ormai ci si riferisce comunemente, e sembra giusto, a quella bolognese; ma al momento della scoperta di Neri, pur considerando la sua arte nella sfera bolognese, il Toesca (1930) sottolineava suggestio-

ni giottesche che il Salmi virava verso Pacino di Bonaguida (1931) e che il Corbara evidenziava su un fondo di bizantinismo (1935), mentre il Brandi indicava con decisione l'Umbria giottesca come principale ispiratrice, assai più dell'ambiente bolognese (1935), dalle cui opere le miniature riminesi si differenzierebbero nettamente anche per Maria Cecilia Ferrari (1938). Certo le caratteristiche di trasparenza e leggerezza del colore, l'ampiezza del disegno e la tenerezza del modellato, la discrezione delle parti puramente ornamentali e la concisione narrativa rendono le opere di Neri assai diverse da quelle bolognesi; così come da quelle toscane, più "disegnate", ornate di minuscoli motivi e ricche di policromie, e da quelle umbre, che conservano un'aria più arcaica e greve. Anche il tentativo di avvicinarle a quelle venete, fin dal 1935 rifiutato dal Brandi, non risulta convincente per la mancanza di confronti pertinenti. Dopo la decisa presa di posizione di Volpe, favorevole a vedere in Neri un assoluto bolognesismo (1965), la critica quasi costantemente ha indicato l'origine dell'arte di Neri nella cultura bolognese. Ma sembra da condividere piuttosto il sospetto di Giordana Mariani Canova "di trovarci di fronte ad una soluzione sostanzialmente autonoma data da Neri alle ricerche naturalistiche avviate dalla miniatura bolognese del tardo Duecento, operando sulla suggestione della tradizione classica così viva in terra di Romagna" (1978, p. 16); come, per quanto vago, sembra utile tenere sempre presente il riferimento alla "tradizione pittorica bizantina" ribadito da Bice Montuschi Simboli, che definiva il cosiddetto "arcaismo" di Neri "espressione del consapevole recupero entro un linguaggio più moderno dell'eterno valore religioso di un gestire lento e solenne, del sublime placarsi delle passioni, della bellezza del colore che induce a smarrirsi nella contemplazione" (1988, p. 189).

L'equilibrio e l'eleganza delle pagine miniate da Neri possono far sospettare un accordo preven-

Pietro da Rimini,
La Resurrezione, *1315 ca.*
Rimini, Fondazione
Cassa di Risparmio di Rimini.

Pietro da Rimini, Noli me
tangere, *1315 ca. Rimini,*
Fondazione Cassa di Risparmio
di Rimini.

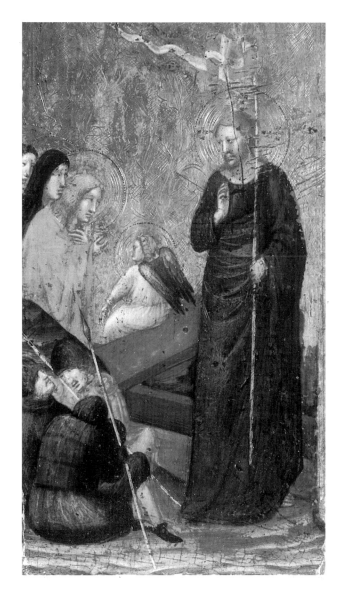

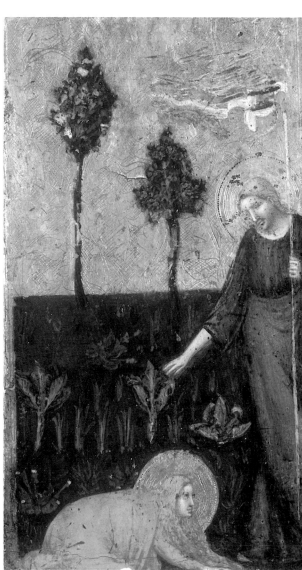

tivo o comunque un'intesa con gli scrittori dei codici (che conosciamo di nome almeno in due casi: Bonfantino *antiquior* e Francisino, che hanno firmato i codici di Bologna e di Cracovia, un foglio di Filadelfia, un foglio Cini). In realtà nulla lo dimostra: l'impaginazione dei testi e delle notazioni musicali non rivela particolari accorgimenti ed è del tutto tradizionale. Sul tavolo di Neri dovevano arrivare, già scritte, le grandi membrane con gli spazi "risparmiati" per le miniature e con le consuete minute avvertenze poste accanto a essi dall'amanuense e/o dal redattore, in alcuni casi ancora visibili: qui va la tal lettera, qui la tal figura o la tal scena. Toccava a lui, al miniatore, far fiorire sulla pergamena le figurazioni negli spazi stabiliti, ampliandole e diramandole a suo genio lungo i bordi esterni e giocando – per quanto riguarda la composizione delle scene – con gli elementi delle grandi iniziali: un gioco che Neri ha condotto sempre con semplicità e fantasia, sfruttando delle lettere le volute e gli occhielli, le ondulazioni delle aste orizzontali e verticali, la forma generale. Ed ecco per esempio una H diventare la grotta di Betlemme (codice Amati), la traversa delle A la spalliera o la base del trono dell'Eterno (foglio Cini, frammento di Cleveland) o, spesso, una simbolica ma sensibile separazione fra il cielo e la terra; mentre le lettere rotonde si trasformano in splendidi cammei animati da piccole scene, o da miracolose apparizioni di figure solenni che risaltano su un blu compatto, notturno, appena solcato da sottili, bianchissime stelle filanti. È un gioco abile, quello condotto da Neri, nel quale le figure nascondono una parte degli elementi delle lettere, o si lasciano parzialmente nascondere da essi; in cui le scene si spezzano e scompongono, forzano e oltrepassano gli spazi prefissati e addirittura vengono completate da deliziose "appendici" (come non ricordare il patetico San Giuseppe accovacciato fuori dalla grotta, o il San Paolo che assiste dall'esterno al martirio di Santo Stefano, nel codice di Bologna; o le Marie che, intimorite dagli angeli, non riescono a superare la barriera costituita dallo stelo della A per guardare nel sepolcro vuoto, in una carta dell'antifonario faentino?). Un gioco pieno di favole misteriose e di fantasiosi miracoli (nel codice bolognese le pietre scagliate contro Santo Stefano non si trasformano forse in palle di neve? e in rubini preziosi le gocce di sangue sospese sull'azzurro cupo del fondo e sulla lama candida, nella *Strage degli Innocenti*?). Un gioco di cui sono ampiamente partecipi le foglie che avvolgono le lettere, con le loro volute a sezioni dalle tinte dolcissime, che trascolorano dai rossi intensi agli azzurri, ai violetti, ai rosa, ai grigi, con bottoni d'oro e con sottilissime profilature bianche, equivalenti a un filo che cuce con leggerezza i vari elementi.

Presumibilmente Neri era solo, e agiva in maniera autonoma nell'inventare le sue miniature; ma certamente non era solo nel realizzarle. In quasi tutti i codici sono state avvertite, più che cadute di tono, "manualità" diverse e anche diversamente educate (ma in genere bolognesi). Non si tratta di un fatto sorprendente, è anzi del tutto normale; invece sorprende non ritrovare nelle varie opere sempre gli stessi "aiutanti", come se nessun apprendista fosse stato in grado di resistere a lungo accanto all'esigente maestro; e sorprende trovare "garantite" dalla firma di Neri opere complessivamente mediocri (come il codice di Larciano). La collaborazione degli aiutanti si riconosce facilmente tanto nella schematizzazione delle figure e delle composizioni che nella piattezza delle forme, condizionate da un colore intenso e denso, e nella pesantezza delle decorazioni, che si sovraccaricano di ornamenti per supplire con la ricchezza dei motivi alla povertà dell'esecuzione.

Neri e i pittori

Nonostante Neri sia stato essenzialmente miniatore per cultura, gusto, mentalità, le affinità della sua arte con quella dei "pittori riminesi"

sono stringenti, come è stato sempre universalmente riconosciuto (fino a far parlare di "consanguineità": Mariani Canova, 1992, p. 166). È facile scorgerle in elementi esterni, come il proporzionamento delle figure, che sono sempre snelle, con piccole teste; come l'utilizzo frequente di particolari gamme e di particolari contrasti cromatici, addirittura di particolari iconografie; a tratti anche nel gusto per un chiaroscuro sdutto, mobile, che rende appena "voluminoso" qualche elemento (una testa, un panneggio, un frammento architettonico) e dà spessore alle figure, pur senza alludere a improponibili profondità spaziali. Credo tuttavia che le affinità vere si debbano vedere soprattutto nella comune cultura bizantina su cui si innesta un comune interesse per la nuova arte giottesca, che induce a una ricerca di semplificazione delle figure e delle scene a vantaggio della perspicuità formale e dell'effetto decorativo, più che a una ricerca di spazialità e di plasticismo. Nei brevi spazi riservati alle scene Neri preferisce presentare figure e accennare a situazioni piuttosto che raccontare avvenimenti, riducendo al minimo gli elementi descrittivi e cercando un'aderenza letterale al testo; proprio lo stesso procedimento seguono i pittori riminesi più antichi; se, rispetto a questi, stempera in un'atmosfera favolosa priva di profondità ogni elemento di espressività drammatica, come loro stilizza e semplifica le forme, che possono, così, mantenere la loro integrità plastica e la loro comprensibilità, e campire solenni sugli sfondi sottraendosi alla bizzarria delle superfici deputate ad accoglierle, e addirittura superarle. Proprio questa stilizzazione, questa semplificazione – che riguarda tanto i nessi compositivi e la costruzione grafica quanto il tessuto cromatico – dona alle scene miniate da Neri la "monumentalità" che le rende affini alle tavolette, alle tavole e persino alle grandi decorazioni murali della scuola riminese; anche se essa è più apparente che reale, insieme al colore limpido e dolcissimo (ricco di "preziose e vitree

trasparenze", scriveva Brandi, 1935, p. XVI) e alla linea fluente, musicalmente modulata, caratterizza profondamente l'arte di Neri e le conferisce un timbro originale nel quadro tanto variegato della miniatura italiana del Trecento.

Tra Neri e i pittori della sua città deve esserci stato scambio di notizie, commercio di idee, interesse comune per le novità, come in tutti gli ambienti di lavoro che hanno fra loro punti di contatto. Le concordanze – forse più che di stile di atmosfera – fra le pitture e le miniature riminesi hanno addirittura fatto balenare l'idea, invero un po' troppo romantica, di considerare proprio la bottega di Neri come una sorta di "cenacolo artistico" (Corbara, 1970). Comunque nell'arte di Neri non sembra di scorgere né una particolare soggezione nei confronti dei pittori, né sostanziali prestiti di forme e di idee dai loro dipinti. È vero che qualcuna delle sue figure sembra derivare da opere di Giuliano e di Giovanni e qualche altra da opere di Giotto (quello di Padova e forse di Rimini, ma soprattutto di Assisi, che dev'essere stato visto dai Riminesi in un momento di particolare ricettività, quello della formazione, e che comunque rimase il più ammirato). È vero che talvolta (come nei codici di Faenza e della Vaticana) dall'amanuense-redattore riceveva indicazioni iconografiche e (rari) inviti a ispirarsi a precise scene dipinte; ma non è detto, e anzi non sembra, che abbia seguito quei consigli in maniera letterale. Neri doveva muoversi con disinvoltura nell'ambiente artistico locale, certo guardando con interesse l'attività dei colleghi pittori e talvolta anche rubando loro qualche motivo e qualche figura, ma sempre conservando la sua autonomia, cosciente che la sua "arte" richiedeva soluzioni formali ben diverse da quelle adottate dai pittori. Quindi, oltre che ingiusto, sembra viziato da preconcetti il giudizio troppo severo di Carlo Volpe sul nostro miniatore, che sarebbe vissuto "di riflessi e di riporti dalle grandi idee pittoriche, al solito diminuendole mentalmente" (1965, p. 10).

Sarà però da sottolineare in Neri una scarsa capacità di rinnovamento (Corbara, 1970) e una scarsa partecipazione all'evoluzione interna della scuola riminese. Neri appare aggiornatissimo, e anzi in anticipo su tutti gli altri artisti locali (ma forse solo per la perdita delle opere pittoriche coeve) già all'aprirsi del secolo, cioè nel foglio Cini datato 1300; è in piena sintonia con gli esiti di Giovanni e Giuliano nel 1303 (codice di Larciano), nel 1308 (foglio di Cleveland), verso il 1310 (corali di Faenza); e ancora fra il 1314 e lo scadere del decennio, periodo in cui produce i suoi capolavori e in cui sembra accogliere appena qualche più moderno goticismo (si vedano i corali ora a Bologna e a Cracovia, con i fogli loro connessi di Filadelfia, e il corale londinese di Raffaello Amati). Ma fra gli anni Dieci e Venti, e quindi esattamente nel momento di maggior evoluzione dell'ambiente artistico locale, la sua arte comincia a entrare in crisi, come dimostra il codice Richardson di Sydney, e poi a subire una involuzione veloce. Lo si vede molto chiaramente nelle opere successive – i codici veneziani di Santa Maria della Fava e dell'Oliveriana di Pesaro (questi ultimi riconosciuti con una datazione fra il 1322 e il 1324 da Bice Montuschi Simboli) – nelle quali peraltro la sua partecipazione diretta, a livello di esecuzione, è veramente esigua.

Non è casuale, e va comunque messo in evidenza, il fatto che proprio dall'inizio degli anni Venti del Trecento i vecchi protagonisti del primo momento della scuola riminese, Giuliano e Giovanni, e forse anche Francesco appena ritornato da Bologna, sembrino ritirarsi nell'ombra e lasciarsi assorbire nei grandi lavori collettivi; e che nello stesso tempo emerga con prepotenza un nuovo protagonista: Pietro, un pittore più vivace e aggiornato; e il più pronto, il più attivo, il più manager della compagnia, presente oltre che a Rimini a Padova, a Ravenna, a Tolentino e in molte altre località delle Marche e della Romagna. Pietro per amore di espressività tende a forzare le composizioni e le forme, a muovere il tessuto pittorico, a raccontare per esteso le storie, ad accentuare il fasto delle decorazioni. Nel 1324 è documentata una sua collaborazione con Giuliano a Padova; ma è difficile dire se fra i due ci fosse vera intesa: comunque i superstiti e malridotti resti di affreschi riminesi di Padova mostrano una sua prevaricante presenza. La sua arte vivace e patetica, la sua disinvolta narrativa e il suo fare spigliato dovevano interessare in maniera limitata (e forse potevano addirittura mettere in crisi) sia i pittori più vecchi sia il nostro miniatore, che si erano applicati ai problemi formali con un'altra mentalità, ora giudicata sorpassata, arcaica, forse anche dagli stessi committenti locali. Non si dimentichi infatti che proprio all'inizio del secondo decennio la Rimini malatestiana viveva un momento di grande esaltazione per le vittorie di Pandolfo e Ferrantino Malatesta nella "crociata" contro i Montefeltro, praticamente annientati (1322), per l'espansione del loro dominio nelle Marche, per il matrimonio di un figlio di Pandolfo con la nipote del Legato della Marca, Amelio di Lautrec (1324). La città diventava sempre più "capitale" e la corte sempre più cosmopolita; la ricchezza aumentava e si faceva sempre più ostentata.

È in questo momento che l'influenza – o, se si preferisce, il predominio – di Pietro diventa preponderante, fino a insidiare persino la tranquilla bottega di Neri. Una bellissima miniatura con il *Cristo risorto* seduto sul sarcofago aperto (Mentana, Collezione Zeri) sembra segnare il trapasso dai modi di Neri a quelli di Pietro: se la tecnica a velature, la leggerezza di tocco, la trasparenza dei colori denunciano ancora il fare di Neri, l'impostazione disinvolta e mobile della figura, la naturalezza della sua posa, il plasticismo del panneggio candido ("all'antica") fanno pensare a un'idea di Pietro, sicuramente già al corrente del Giotto più maturo e del Lorenzetti di Assisi. Anzi sembra lecito pensare a qualcosa di più che alla sola ideazione: i confronti con alcune

tavolette (per esempio quelle piccolissime recentemente acquistate dalla Cassa di Risparmio di Rimini, nelle quali è già stata rilevata "un'attitudine che potremmo dire miniaturistica": Benati, 1992, p. 240) sono sotto alcuni aspetti molto significativi. Potrebbe trattarsi di una prova, anzi di un piccolo esperimento (o addirittura di una "dimostrazione"?) compiuto da Pietro stesso nell'atelier di Neri e completato dal miniatore con l'incongrua aggiunta del sarcofago, intorno al 1315.

Explicit

Probabilmente il segreto della fine di Neri come miniatore è racchiuso nel grande codice (più di quattrocento fogli, più di duecento miniature!) vaticano Urbinate latino 11, scritto in francese per Ferrantino Malatesta da Pierre de Cambray, che lo terminava il 23 gennaio 1322. La fiduciosa attesa della sua pubblicazione – annunciata fino dal 1947 – e il rispetto devoto per il suo illustre "scopritore", Augusto Campana, hanno tenuto lontana la maggior parte degli studiosi da questo codice, conservato con i libri del duca Federico da Montefeltro nella Biblioteca Apostolica Vaticana. Chi scrive non l'ha mai visto, ma ha potuto seguirne l'illustrazione di Campana in due occasioni (Mercatello s. M., 1987; Rimini, 1991) e durante i lavori preparatori della presente mostra ha potuto studiarne diverse pagine su buone fotografie; per quanto non ne abbia conoscenza diretta, pensa sia sbagliato il riferimento di Carlo Volpe (d'altra parte in un cenno rapido e pieno di discrezione) come a un'opera di Neri che riflette il gotico ormai maturo di Pietro (1965, p. 11); e che sia sbagliato tentare di giustificare le evidenti variazioni di stile solo con un'ipotetica "evoluzione" di Neri sotto l'influenza di Pietro (Pasini, 1990, p. 47).

In un saggio del 1970, confinato (come spesso gli capitava) in un foglio locale, giustamente Antonio Corbara ha distinto nel codice due parti e ha attribuito solo la prima a Neri; nella seconda, "che con Neri non ha assolutamente nulla a che fare", scorgeva invece influenze di Pietro e soprattutto "il diretto fascino di Giovanni" (1970, e anche 1971). Sembra di dover lasciar cadere quest'ultima osservazione, perché il riferimento va fatto soprattutto a Pietro e alla sua scuola come in seguito è stato più volte notato (Medica, 1990, p. 97; Benati, 1992, pp. 239-240).

Certo il codice è stato iniziato da Neri, come dimostra l'incipit con le mezze figure apocalittiche degli evangelisti. Non si tratta però del Neri migliore, perché la miniatura è schematica, rigida: viene da chiedersi se può essere stata la geometria a cui lo costringeva l'amanuense francese, che ha impostato la scrittura su due colonne, a frenare la fantasia e l'estro di Neri; ma un disegno altrettanto schematico e un'esecuzione così stentata, se pur diligente, si trovano anche in opere liturgiche impaginate secondo la tradizione e riferibili alla sua bottega, cioè il codice di Sydney e soprattutto i corali di Venezia e di Pesaro (databili, come si è accennato, proprio agli stessi anni in cui potrebbe essere stata portata a termine la decorazione del codice vaticano).

Nelle pagine di questo grande codice (che contiene un *Commentario del Nuovo Testamento*, escluse le Lettere degli Apostoli), piccole scene di pochi centimetri quadrati sono disposte irregolarmente nelle colonne del testo come figurine in un album; spesso vi si può riconoscere l'ideazione di Neri, qualche volta anche il suo colore tenero e trasparente, ma raramente la sua eleganza e la sua finezza esecutiva; e in genere deludono. Chiuse nelle loro toppe quadrangolari prive delle consuete cornici a foglie, le scene stentano ad animarsi; le piccole figure forzano lo spazio loro riservato, si accampano voluminose su sfondi azzurri macchiati da cerchiolini, puntini, stelline come asterischi, e talvolta fanno ricorso a un panneggiare "romanico" nel tentativo di attribuirsi un'aria antica e di creare narrazioni accattivanti: in verità con poco frutto.

50 È probabile che i primi fascicoli arrivassero sul tavolo di Neri già qualche mese prima di quel 23 gennaio del 1322 che segna il compimento dell'opera scrittoria; e che da Neri l'illustre committente pretendesse esplicitamente una pittura più moderna, cioè più aggiornata sui modelli d'oltralpe, sicuramente noti e già presenti nella corte malatestiana, e quindi più cortese, ornata, narrativa, comunque diversa da quella dei codici liturgici che il miniatore aveva praticato fino ad allora. È anche probabile che a Neri venisse tolto l'incarico dopo l'insoddisfacente riuscita dei primi fascicoli, o che lui stesso vi rinunciasse, o lo desse in appalto ad altri; il completamento della prima parte del manoscritto e la decorazione totale della seconda saranno stati allora affidati all'affermata e onnipresente bottega di Pietro. Ai cui seguaci, tranne che per le poche grandi scene più impegnative, è stata infatti riconosciuta l'esecuzione delle miniature, che sono vivaci, animate, ricche e con qualche bella invenzione, ma spesso anche di esecuzione superficiale e frettolosa. Sembrano opera di artisti educati alla pittura (per la tecnica che ha impasti, tocchi "impressionistici" e abbreviazioni quasi sconosciuti alla miniatura), che si caratterizzano per un corsivo narrativismo e il gusto per la notazione di particolari di costume, e per un'evidente ispirazione a modelli dipinti (Medica, 1990, p. 97; Benati, 1992, p. 239). Tra gli autori di queste scene forse Neri non c'è più; e a essi ben si adatta il giudizio che Carlo Volpe aveva formulato su Neri: "Viv[ono] di riflessi e di riporti dalle grandi idee pittoriche, al solito diminuendole mentalmente" (1965, p. 10).

Il codice vaticano è davvero prezioso da molti punti di vista; oltre che per la cultura che esprime – letteraria, linguistica, pittorica – perché contiene alcuni splendidi capolavori; perché è "uno dei più importanti repertori figurati della pittura riminese" (Benati, 1992, p. 239), e anche perché dimostra a quale grado di autorevolezza ed efficienza organizzativa fosse giunto il maestro Pietro all'inizio del terzo decennio del secolo: capace di sfornare dalla sua bottega crocifissi e tavolette di tutte le misure, e capace di organizzare e di guidare pittori frescanti e pittori miniatori.

Subentrando a Neri, Pietro sembra aver voluto dimostrare che per decorare libri non occorre essere "specialisti", che chi sa dipingere "in grande" può anche dipingere "in piccolo". Così, forse inconsapevolmente, uccideva una delle forme d'arte in cui più strettamente si uniscono bellezza e fantasia, rigore e libertà; una forma d'arte che a Rimini non ha mai più attecchito, nonostante qualche tentativo quattrocentesco.

In quanto a Neri, per ora non sono venute fuori sue opere posteriori al 1322-1324; ed è possibile che abbia "chiuso bottega" proprio in quel giro d'anni. In ogni caso nei documenti continuò a essere qualificato a lungo come miniatore: "Nerrio uminiatore" nel 1326, "Neri miniator" nel 1330. Come "magister Nerius notarius" figurava ancora nel 1337. E come "miniator notarius" compare infine nella matricola dei notai abilitati alla professione (Delucca, 1992, pp. 70-73); più che per qualificarlo come artista per indicare una vita spesa fra miniatura e scritture.

Le firme di Neri

Simonetta Nicolini

Gran parte della fortuna critica di Neri, come ha sottolineato F. Lollini[1], si deve al cospicuo numero di firme che egli ha lasciato nei volumi licenziati dalla sua bottega e che lo rendono una delle figure più facilmente identificabili della storia della miniatura padana in età gotica.

Del miniatore ci sono giunte in tutto sette sottoscrizioni: esse coprono un arco di tempo che va dal 1300 (foglio Cini, inv. 2030) al 1314 (ms. 540 di Bologna). Considerato lo stato frammentario in cui ci è pervenuta la maggior parte delle opere, dobbiamo supporre che il miniatore avesse firmato un numero anche maggiore di carte. Una delle firme oggi disperse venne segnalata da P. Toesca[2] su un foglio staccato (OPUS NERI MINIATORIS DE ARIMINO M°CCC°), forse appartenente allo stesso corale, o gruppo di corali, da cui proviene il foglio Cini[3].

L'analisi delle firme di Neri può presentare un certo interesse anche per comprendere l'atteggiamento del miniatore nei confronti del proprio lavoro.

Per quanto riguarda la loro collocazione le sottoscrizioni compaiono su cartigli retti da figure umane entro le iniziali figurate o ai margini nelle carte di apertura dei volumi. A Faenza Neri si firma due volte, nella prima carta del primo volume e anche a c. 197r, su un cartiglio che spunta da un elemento fitomorfo del fregio. Il caso di Bologna, come vedremo, costituisce un unicum anche per il modo in cui Neri segnala il proprio nome, leggibile su un libro di coro aperto sorretto da un frate.

Salvo che nel secondo caso di Faenza i cartigli sono sempre retti da figure umane: nel foglio Cini due laici, a Larciano e Bologna un frate, a Cleveland e Faenza un santo. Come nota anche R. Gibbs in questa sede, data la varietà dei personaggi, è difficile leggere un desiderio di autorappresentazione da parte del miniatore, poiché le figure cambiano di volta in volta e sembrano avere pertanto solo la funzione di segnalare con enfasi le scritte. I personaggi con cartigli, infatti,

godono in tutti i casi di una collocazione eminente nella pagina: entro l'iniziale figurata al centro o ai lati (Larciano, Cleveland), o nel margine inferiore (Cini, Faenza, Bologna), comunque sempre entro medaglioni.

In tre casi Neri evidenzia le firme tracciandole in rosso (Larciano, Faenza, Cleveland); ma anche quando si sottoscrive in nero il miniatore attrae l'attenzione sottolineando alcune lettere con tocchi di rosso, come facevano gli amanuensi quando evidenziavano con giallo o rosso le iniziali delle frasi nei libri di coro. A Bologna la firma è posta in evidenza dalla collocazione sul manoscritto aperto retto dal fraticello, ed è anche accompagnata da gruppi di note con i quali il miniatore sembra voglia scherzosamente mettere in musica le sillabe rovesciate del proprio nome. In questo caso Neri sembra voler celare la propria identità invertendo le sillabe, ma bisogna anche considerare, come nota M. Medica, che coloro che sfogliavano i grandi libri di coro erano abituati a leggere la minuscola grafia nei piccoli cartigli, evidenti in molte iniziali figurate, dove erano ripresi gli incipit del canto della pagina. Un "gioco" di riconoscimento sul quale probabilmente fece affidamento il miniatore sottoscrivendosi in questo modo singolare: egli poteva in definitiva contare sul fatto che qualcuno avrebbe sciolto e cercato di leggere quelle sillabe. Poiché allo stato attuale delle ricerche non vedo possibilità di interpretare la scomposizione del nome e il suo rovesciamento in "riu[s] ne" con significati particolari, ritengo che Neri qui li abbia utilizzati al solo scopo di giocare con la propria identità, e consenta quindi solo la lettura "Ne/rius".

In tre casi (Cini, Larciano, Cleveland) Neri si definisce miniatore e indica il luogo di origine; a Faenza dichiara solo l'origine, e a Bologna firma col solo nome, probabilmente facilitato da un rapporto più confidenziale con la committenza. La sottoscrizione più lunga è quella di Larciano: la formula, entro cui è inserito il nome del mi-

52 niatore, ha un carattere solenne che rimanda per i termini e la consecuzione dei dati alle formule dei protocolli dei documenti notarili e cancellereschi dell'epoca: la data nel primo cartiglio è seguita dall'indicazione del papa del tempo; nel secondo compare il nome del priore del convento per cui è fatto il codice; nel terzo quello del sacrestano, nel quarto la firma di Neri. Questa lunga formula di "presentazione" del codice si deve forse alle richieste dei committenti, che dovrebbero essere identificati col priore Spene e il sacrestano Jacobo nominati nei cartigli. Ma essa potrebbe anche suggerire una certa consuetudine del miniatore con i formulari notarili, e costituire una prova della doppia qualifica professionale di "miniator notarius" che recentemente, in base a documenti piuttosto tardi, è stata proposta per Neri[4]. D'altro canto che Neri potesse essere oltre che miniatore anche notaio non costituirebbe un'eccezione, come dimostrano molti documenti bolognesi e la doppia qualifica di alcuni miniatori del Duecento. Come miniatori, notai e scrittori a Bologna sono documentati Pietro (dal 1186 al 12329, Jacopo di Filippo (1242 al 1250), Jacopo di Ubaldo (1269), Paolo di Jacopino Avvocato (dal 1286 al 1297) e Lorenzo di Stefano (1327)[5]. Come nota A. Conti[6], l'assunzione del doppio ruolo di notaio e miniatore, oltre che scrittore, si spiega con il carattere ornamentale che aveva il lavoro di rubricatura. Tuttavia le figure con più specializzazioni cominciarono poi a scomparire, in parallelo all'affermazione della *littera bononiensis*, a partire dalla seconda metà del XIII secolo, quando le condizioni di lavoro di amanuensi e miniatori vennero sottoposte a vincoli e norme sempre più rigidi che portarono molti notai ad abbandonare il campo della decorazione e scrittura libraria[7]. Sempre riguardo alle sottoscrizioni che compaiono nei manoscritti di Neri in due casi troviamo anche quella degli amanuensi che hanno scritto il codice, i quali si qualificano entrambi come "frater": Francisino nel foglio Cini e

Bonfantino a Bologna (quest'ultimo peraltro lascia anche altre firme ai margini dei manoscritti di Bologna, Cracovia e Filadelfia). Nel foglio Cini il cartiglio col nome dello scriptor è retto da un frate che indossa un saio nero con cordone: il dettaglio fa supporre che Francisino fosse un agostiniano o un servita e, come suggeriscono Medica e Gibbs, potrebbe indicare l'esecuzione del codice per un convento di questi ordini. A Bologna, invece, i cartigli dell'amanuense si affiancano alla figura di un vecchio con rosario entro a un medaglione e di un giovane che spunta da un elemento decorativo. Come osserva R. Gibbs, nel caso bolognese Neri sembra giocare uno scambio tra la propria identità e quella dell'amanuense, invertendo la posizione dei cartigli; la firma di Neri è presentata da un francescano, stato più adatto a Bonfantino, che probabilmente apparteneva all'ordine come dimostra M. Medica in questa sede.

In tutti i casi in cui si sottoscrive, Neri pone in evidenza le proprie firme: con il colore dell'inchiostro, con la collocazione in un punto importante della pagina e facendo reggere il cartiglio da una figura ben visibile, possibilmente incorniciata da un medaglione.

Una trascrizione dei cartigli e delle firme di miniatori e amanuensi nei codici di Neri aiuterà a rendere conto dei punti toccati fin qui.

1. *Foglio di antifonario* (cat. n. 1), a pie' di pagina, a partire da sinistra:

a) entro una cornice ottagonale un giovane accovacciato tiene un cartiglio vergato in rosso: "op[us]/ [linea orizzontale di divisione] / Neri / mini / ato[r]is / de ari / mino/ [due linee orizzontali] / ṁ. c̄c̄c̄." Le prime due cifre dell'ultima riga sono separate dalla terza da un dito del giovane (fig. 1);

b) sullo sfondo della pagina campeggia un frate inginocchiato con saio nero, regge un cartiglio vergato in rosso: "o /p[us]/ fr[atr]is / fra[n] / [due linee orizzontali] / cisi / [due linee orizzontali] / ni";

*Sottoscrizione di Neri
da Rimini, 1300, particolare
di cat. n. 1 (fig. 1).*

c) entro una cornice ottagonale un giovane se-
duto con una coppa in mano regge un cartiglio
vergato in rosso: "[linea orizzontale] / op[us] /
[linea orizzontale] / Ne/ri. / [due linee orizzon-
tali] / de a/ rim / ino".

2. *Antifonario di San Lazzaro del Terzo* (cat. n. 2),
entro l'iniziale di c. 1*r*, a partire dall'alto a sini-
stra, proseguendo in senso orario:

a) un santo con un cartiglio in rosso: "An/ no /
D[omi]ni/ ṁ.cċc/ te[r]tio / te[m]po/re/. D[omi]-
ni].B[onifacii]/ pape/"[8] (fig. 2);

b) un santo regge un cartiglio in rosso: "te[m]p /
ore/ pri/ oris/ Spe / ne / [falsa scrittura su quat-
tro linee]";

c) un frate, saio grigio e azzurro, regge un carti-
glio in rosso: "et / fra / tri / iaco / bo ex / iste[n] /
te / sacr / ista / no/ [falsa scrittura di riempimen-
to su una linea]";

d) un frate francescano regge un cartiglio verga-
to in rosso: "hop[us] / ne / ri / mi / ni / ato / ris /
de / ari [mino] / [falsa scrittura su una linea]".

3. *Foglio di antifonario* (cat. n. 9), un profeta ingi-
nocchiato entro l'iniziale in basso al centro reg-
ge un cartiglio scritto in nero con alcune lettere
toccate in rosso: "[una linea di falsa scrittura] /
[due linee orizzontali] / [falsa scrittura su una li-
nea] / [due linee orizzontali] / op[us] / [una linea
orizzontale] / Neri / [una linea orizzontale] mini
/ atoris / [una linea orizzontale] / de ari / mino /
[due linee orizzontali] / ṁ cċc / viii. / [due linee
orizzontali] / Aspi / tie[n]s / [una linea orizzon-
tale]"[9] (fig. 3).

4. *Antifonario* (cat. n. 15), c. 1*r*, in basso, entro un
medaglione del fregio, un santo inginocchiato
regge un cartiglio vergato in rosso: "[due linee
orizzontali] / op[us] / [due linee orizzontali] /
Ne / ri. / [due linee orizzontali] de a / rim / ino /
[due coppie di linee orizzontali]".

A c. 197*r*, dal fogliame del fregio sul margine in-
feriore della carta stessa spunta un cartiglio
scritto in rosso: "[linea orizzontale] / op[us] / ne
/ri / [due linee orizzontali] / de a/ri[min]o".

5. *Antifonario del Tempo* (cat. n. 26a), a c. 3*r*, sul

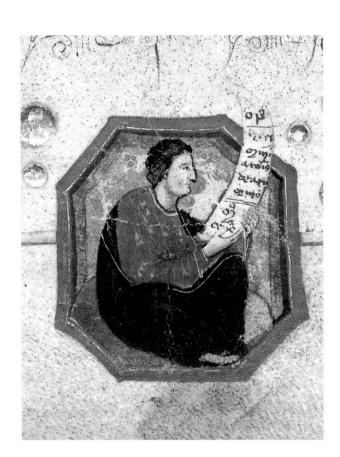

53

54

margine inferiore, entro medaglioni, a partire da sinistra:

a) un vecchio seduto accanto al quale spunta un cartiglio vergato in nero, con la firma dell'amanuense: "anti/fon / ariu[m] / fr[atr]i / bo[n]-fa[n]ti[n]o / de Bo[nonia]";

b) un francescano inginocchiato entro un medaglione, regge un libro di coro aperto dove, tra due gruppi allineati di note musicali, in nero: "riu[s]ne" (fig. 4);

c) una figura di giovane spunta da dietro il secondo medaglione, e regge un cartiglio, in nero: "Antifo / na[r]iu[m] [in rosso] / [due linee orizzontali] /scrip //tu[m] et / nota / tu[m] / ma[n]u / fr[atr]i / Bono / fa[n]ti[n]o / de bono // nia spi[ritualiter]"[10].

Lungo il margine inferiore della stessa carta in inchiostro nero, su un'unica riga la sottoscrizione del copista: "[segno paragrafale] m̄. c̄c̄c. xiiij. fr[ater] bonfantinus antiquior del bon[onia] hu[n]c libru[m] fec[it]".

6. *Antifonario del Tempo* (cat. n. 26b), a c. 1r, lungo il margine inferiore su un'unica riga, la sottoscrizione del copista in inchiostro nero, parzialmente illeggibile perché la carta è stata rifilata: "[segno paragrafale] m̄. c̄c̄c. xiiij. fr[ater] bonfantinus antiquior de [...]".

7. *Fogli staccati di antifonario* (cat. n. 26c), c. 1r, sul margine inferiore su un'unica riga in inchiostro nero, la sottoscrizione del copista: "[segno paragrafale] m̄. c̄c̄c. xiiij. fr[ater] bonfantinus antiquior de bon[onia] hu[n]c libru[m] fec[it]". Bonfantino, nella serie Bologna-Cracovia-Filadelfia, firma cinque volte: le lunghe sottoscrizioni a pie' di pagina dovevano essere quelle solite del copista, che si definisce "antiquior", cioè, come suggerisce A. Campana, "più vecchio", probabilmente per distinguersi da un omonimo e più giovane frate dell'ordine noto a Rimini o a Bologna. Le firme del copista nei cartigli di Bologna, forse sollecitate dallo stesso Neri, compongono il gioco decorativo e linguistico di cui si è detto; qui l'amanuense rinuncia

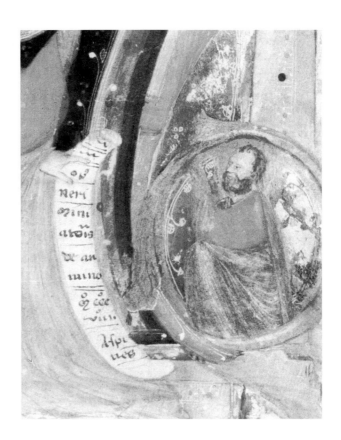

alla definizione "antiquior", ma sottolinea di avere scritto le parole e le note musicali: "scriptum et notatum". Anche le firme nei cartigli si devono alla mano di Bonfantino: egli usa una scrittura lievemente inclinata a sinistra e segni di abbreviazione lineari molto lunghi che spesso si incurvano a una estremità. La collaborazione tra Neri e Bonfantino, come notano anche Volpe, Lollini e Gibbs in questo catalogo, probabilmente si verificò anche in altre occasioni: a giudicare dalla forma della scrittura, sia nei frammenti Cini con Sant'Antonio (inv. 2211, 2212) dove si ripetono anche le iniziali rilevate in giallo tipiche dei manoscritti provenienti da San Francesco, sia forse anche nel codice Amati (cat. n. 14).

Per quanto riguarda il frate che sottoscrive il foglio Cini, la sua grafia è meno ornata e regolare di quella di Neri: egli mostra un certo impaccio a collocare la propria firma nel cartiglio che, con molta probabilità, Neri stesso aveva preparato suddividendolo con le consuete coppie di linee, sulle quali in due punti Francisino sovrappone la sua scrittura in modo un po' disordinato, non rispettando le scansioni spaziali previste dal miniatore.

Comunemente Francisino è considerato lo scriptor di questo codice e non vi sarebbe motivo di dubitarne, se non fosse per l'aspetto incerto della grafia, poco elegante per una mano esperta, e per il fatto che egli non dichiara in quali termini contribuì al lavoro, limitandosi a indicare come "opus", al pari di Neri, il suo intervento. Non essendo possibile, in mancanza di documenti, avanzare altre sicure identificazioni, lascerei aperta tuttavia la possibilità che Francisino potesse essere, in alternativa, un collaboratore di Neri, oppure lo stesso committente del codice: non è raro che formule come "fecit", "accomplevit" e simili, in epoca medievale si riferiscano sia ad artisti che a committenti[11].

Per quanto riguarda la scrittura di Neri, che si firma "Nerius"[12] come l'omonimo e contempo-

raneo miniatore bolognese, mostra caratteri propri della *littera bononiensis*, delle documentarie e librarie in uso a Bologna alla fine del XIII secolo: raramente il miniatore fa uso di maiuscole, il tratteggio è fluido, la forma delle lettere, solitamente ben allineate e spaziate, è diritta, tondeggiante, regolare e posata, e talvolta compare il raddoppiamento delle aste della S (Larciano). Una particolarità della grafia del miniatore è che egli tende a lasciare aperto l'occhiello della P. Il miniatore si prende cura anche di ornare la scrittura (particolarmente nella terza asta delle M) con code, svolazzi, e aggiunge piccoli tratti obliqui e inclinati a destra sulle I. Inoltre Neri usa frequentemente e correttamente i correnti segni abbreviativi convenzionali e le note tironiane. Una certa cura estetica è ricercata nella spaziatura regolare e nell'uso di linee orizzontali, singole e doppie, per dividere le righe di scrittura.

Abbiamo visto fin qui con quanta cura Neri si premurasse di firmare le proprie opere, indicando nella maggior parte dei casi il luogo di provenienza e la qualifica professionale e conferendo importanza alla scrittura attraverso il tono della formula usata (Larciano) e con elementi decorativi e figurativi particolari. Le firme di Neri, come nota anche Gibbs, costituiscono un fatto non comune per l'epoca, non solo tra i miniatori, ma anche tra gli stessi pittori, che potevano talvolta vantare un ruolo sociale più rilevante rispetto ai decoratori di carte. Questi ultimi, quando non appartenevano a ordini religiosi e non lavoravano per i conventi, tra la fine del XIII e gli inizi del XIV secolo, dipendevano frequentemente da botteghe di librai, cartolai e stationarii, soprattutto in un grande centro di produzione libraria come Bologna, dove il lavoro veniva organizzato quasi "industrialmente"[13].

Diversa era la condizione di scultori, architetti e lapicidi che, in modo particolare a partire dal XII secolo, firmano le loro opere con evidenza ed enfasi, non tralasciando di sottolineare le proprie qualità artistiche[14]. La considerazione sociale dei pittori e dei miniatori crebbe a partire dagli inizi del XIV secolo quando i pittori Cimabue e Giotto e i miniatori Oderisi da Gubbio e Franco Bolognese poterono vantare una citazione di Dante (*Purgatorio*, XI, 79-100) al pari di letterati del tempo. Castelnuovo ha sottolineato come il passo dantesco segni una decisa rottura rispetto alla situazione precedente che confinava gli artisti nel ghetto delle "arti meccaniche", indichi l'avvio di un'alleanza tra artisti, intellettuali e letterati e apra ai primi il "campo privilegiato cui per secoli solo i cultori delle arti liberali avevano avuto accesso". Come osservato da J. Larner[15], nei rilievi del campanile del duomo di Firenze, eseguiti tra il 1334 e il 1337, la rappresentazione di pittura, scultura e architettura è già distinta da quella delle arti meccaniche, e collocata in una sezione a parte anche rispetto alle arti liberali. Una posizione intermedia che testimonia l'avvio di un processo di emancipazione della figura dell'artista ormai irreversibile e che subirà un'accelerazione a partire dalla metà del secolo, soprattutto grazie all'opera di letterati come Petrarca.

In questo particolare contesto storico e culturale, al quale qui si è accennato in modo sintetico, si colloca il fenomeno delle firme di Neri, a cui si affiancano, nello stesso periodo, alcuni sporadici esempi per mano di miniatori e amanuensi che operano a Bologna e in Emilia: Jacopino da Reggio firma il *Graziano* (Vaticano latino 1375), Nerio il *Codice di Giustiniano* (Latino 8941) della Bibliothèque Nationale di Parigi, Guglielmo la *Summa* di Ardizzone di Holkham Hall, Bernardino da Modena la Bibbia di Gerona[16].

A Rimini, a partire dal 1300, l'opera di Neri si impone come la prima testimonianza di una produzione miniata consistente e continuata, mancando prove precedenti in tale ambito per più di un secolo e mezzo. Bisogna infatti risalire ai frammenti del passionario e della Bibbia del Seminario Diocesano e al passionario della Bi-

*Sottoscrizione di Neri
da Rimini (1314), particolare
di cat. n. 26a (fig. 4).*

blioteca Gambalunga (SC.MD. 1) per avere e-
sempi di manoscritti decorati per la città o in
città[17].

La dispersione del patrimonio librario riminese
non consente di sapere cosa fosse avvenuto tra
1150 e 1300: se esistessero scriptoria locali o se ci
si servisse, come avveniva per molte città roma-
gnole, di opere realizzate a Bologna o da minia-
tori e amanuensi gravitanti nell'ambito bolo-
gnese[18].

Di fatto, come nota anche Gibbs, il tono delle
sottoscrizioni di Neri rende conto del suo orgo-
glio "professionale", e forse anche di una certa
consapevolezza del ruolo svolto nel contesto lo-
cale come decoratore di codici. Il fatto che, co-
me mostrano diversi interventi in questo catalo-
go, Neri fosse sovente affiancato da aiuti, indu-
ce a ritenere che le sue firme, piuttosto che se-
gnalare l'autografia dell'intera decorazione, in-
dicassero la provenienza dalla sua bottega, la sua
supervisione sul lavoro e l'assunzione degli one-
ri che ne derivavano. Di certo il rapporto tra il
miniatore e gli amanuensi era paritario, se non
addirittura impostato tutto a favore delle scelte
operative del miniatore. Quest'ultimo in certi
casi doveva seguire le indicazioni iconografiche
che gli forniva l'amanuense per le diverse inizia-
li, come dimostrano le note marginali di mano
di Bonfantino, nel codice di Bologna, una con-
suetudine che si ripete nella bottega di Neri an-
che per quanto riguarda il codice vaticano (cat.
n. 32) ma in definitiva considerava la propria at-
tività degna di essere sottolineata al pari di quel-
la dello scriptor e a fianco del committente (Lar-
ciano).

Quando "aprì" bottega a Rimini, Neri si dovet-
te trovare nella favorevole condizione di poter
occupare uno "spazio di attività" ancora libero,
con gli ordini mendicanti in crescita che, dalla
seconda metà del XIII secolo, avevano maturato
l'esigenza di fornirsi di libri di coro rinnovati
per le nuove esigenze liturgiche. Come osserva
G. Mariani Canova[19], la richiesta di libri di coro

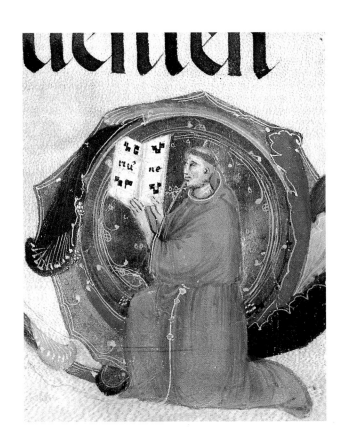

57

rispondeva alla necessità di "far apprendere la nuova liturgia *secundum ordinem romanae curiae* a comunità di frati non sempre molto istruiti" e l'illustrazione era finalizzata a scopi didattici e di coinvolgimento emotivo. Neri si afferma a Rimini nel momento in cui gli ordini monastici locali, anche grazie al nascente dominio malatestiano, accrescono i loro beni e si impongono per supremazia spirituale e culturale. Con le sue opere, assieme ai più antichi pittori, Giovanni e Giuliano, fonda il linguaggio iconografico e stilistico della scuola rispondendo alle esigenze locali in modo tempestivo ed efficace, e poi, una volta consolidate le posizioni, allargando il proprio campo di azione anche ad aree limitrofe, come dimostrano le collaborazioni non solo con chiese riminesi ma anche del territorio romagnolo.

Se Neri fu notaio, come farebbero supporre alcune tarde testimonianze, egli faceva parte di quella classe sociale, composta anche di maestri e giudici, cioè laici, dotata di una cultura media, che, a partire dal Duecento, formò intellettuali e scrittori delle origini, la stessa in seno alla quale maturò una maggiore consapevolezza del valore dell'arte pittorica[20]. L'insistenza delle firme, la loro accurata forma grafica e ornamentale, potrebbe essere letta come un'affermazione, in prima persona, del valore non solo tecnico, ma anche artistico del proprio lavoro, in parallelo con i primi riconoscimenti che a pittori e miniatori venivano da scrittori e letterati. Se invece Neri non fu notaio, egli era comunque un laico, come attesta l'assenza di qualsiasi allusione a una condizione monastica nelle sottoscrizioni, e, lavorando in un contesto religioso, cui poteva essere legato anche da particolari vincoli di devozione, dialogava in modo orgoglioso con la committenza attraverso l'evidenza delle sue sottoscrizioni.

[1] F. Lollini, *Postilla a Neri da Rimini*, in "Romagna Arte e Storia", XII, 35, 1992, pp. 39-42.

[2] P. Toesca, *Monumenti e studi per la storia della miniatura italiana. La collezione Ulrico Hoepli*, Milano 1930, p. 33.

[3] F. Lollini, *Postilla...*, cit., nota a p. 41; Id., *Miniature a Imola: un abbozzo di tracciato e qualche proposta tra Emilia e Romagna*, in *Cor unum et anima una. Corali miniati della chiesa di Imola*, a cura di F. Faranda, Imola-Faenza 1994; P. Toesca, *La collezione Ulrico Hoepli* Milano 1930, pp. 32-33.

[4] O. Delucca, *I pittori riminesi del Trecento nelle carte d'archivio*, Rimini 1992; A. Marchi, A. Turchini, *Contributo alla storia della pittura riminese tra '200 e '300: regesto documentario degli artisti e delle opere*, in "Arte Cristiana", vol. LXXX,

fasc. 3-4, 1992, pp. 97-106.

[5] Cfr. F. Filippini, G. Zucchini, *Miniatori e pittori a Bologna. Documenti dei secc. XIII e XIV*, Firenze 1947, pp. 149, 162, 187, 257-259; A. Conti, *Problemi di miniatura bolognese*, in "Bollettino d'arte", a. LXIV, serie VI, n. 2, Bologna 1979, p. 2, nota 4; Id., *La miniatura bolognese. Scuole e botteghe 1270-1340*, Bologna 1981, 8-9.

[6] A. Conti, *La miniatura bolognese...*, cit.

[7] Cfr. G. Orlandelli, *Il libro a Bologna dal 1300 al 1330*, Bologna 1959, pp. 33-35; A. Conti, *La miniatura bolognese...*, cit., p. 9.

[8] L'opportunità di sciogliere la "B." in "Bonifacii" o in "Benedicti", l'uno regnante fino all'11 ottobre 1303, l'altro dal 27 dello stesso mese, è discussa da O. Delucca (*Un codice riminese...*, cit., 1992, p. 36,

n. 14). Chi scrive opta per la prima versione, "Bonifacii", già proposta da G. Mariani Canova (1978), anche in considerazione del fatto che Neri, se si fosse trattato di Benedetto, avrebbe forse dato più elementi per sciogliere il nome al fine di distinguerlo da quello del papa precedente.

[9] La lettura della data del foglio di Cleveland ha oscillato tra il 1308 e il 1309. Quest'ultima data era dovuta all'interpretazione del punto finale come I. Ma, considerati i caratteri della scrittura di Neri che frequentemente utilizza un segno obliquo sulla I, che manca in questo caso, e considerato l'uso che il miniatore fa di punti per chiudere gruppi di cifre, o cifre isolate, propenderei decisamente per una lettura "1308" (m̃. c̃c̃c̃. viĩi.).

[10] Lo scioglimento delle ultime lettere in "spiritualiter" è stato proposto da A. Campana al convegno di Mercatello (1987) intendendo la prima, di difficile lettura, come una S, la seconda e la terza come P e I sulle quali è ben visibile il segno abbreviativo. Di recente Campana non ha escluso la mia proposta di sciogliere le tre lettere in "aspiciens", sulla base del confronto con il cartiglio del foglio di Cleveland (dove tuttavia la parola è data per esteso nella forma "aspitiens") e come richiamo all'"incipit" della pagina. Le tre lettere "fri" con segno abbreviativo sopra, utilizzate in tutte le sottoscrizioni da Bonfantino, consentono lo scioglimento in "fratri" anziché "fratris", come vorrebbe una corretta lettura in caso genitivo del nome; a meno che non si intenda il segno abbreviativo

utilizzato anche per il troncamento della S finale e non solo per le lettere intermedie. Sempre Campana notava che nella sottoscrizione a pie' di pagina del codice di Bologna Bonfantino aveva sostituito "scripsit" con "fecit". Questa sostituzione non sembra essere avvenuta nel frammento di Filadelfia dove l'amanuense vergò già dall'inizio la parola "fecit". A Cracovia la frazione finale della sottoscrizione è illeggibile e quindi non possiamo sapere quale fosse stata la formula usata in questo caso.

[11] Cfr. E. Castelnuovo, *L'artista*, in *L'uomo medievale*, a cura di J. Le Goff, Bari 1988, p. 253.

[12] Il miniatore si firma "Nerius", non "Neri" alla maniera toscana come talvolta è stato affermato. La consuetudine ormai invalsa di nominarlo Neri deriva dall'assunzione del nome declinato al genitivo nella maggior parte delle sue sottoscrizioni; questa consuetudine venne avviata da Tonini e accolta in seguito da Toesca; di conseguenza venne utilizzata come soluzione per distinguere il miniatore dal contemporaneo e omonimo bolognese Nerio.

La criptofirma che compare nel codice 540 del Museo Civico Medievale di Bologna, facilmente leggibile come "Nerius", rende evidentemente conto del modo in cui Neri sottoscriveva quando non declinava il proprio nome.

[13] Cfr. F. d'Arcais, *L'organizzazione del lavoro negli scriptoria laici del primo Trecento a Bologna*, in *La miniatura italiana in età gotica*, Atti del I Congresso di Storia della Miniatura Italiana, Firenze 1979, pp. 357-369; A. Conti, *Problemi di miniatura bolognese*, cit.

[14] Cfr. E. Castelnuovo, *L'artista...*, cit., pp. 237-369.

[15] J. Larner, *The Artist and the Intellectual in Fourteenth Century in Italy*, in "History", LIV, n. 180, 1969, p. 24.

[16] Cfr. A. Conti, *Problemi di miniatura bolognese*, cit., p. 2; R. Gibbs, *Towards a History of Earlier 14th-Century Bolognese Illumination*, in "Wiener Jahrbuch für Kunstgeschichte", XLVI-XLVII, 1993-1994, pp. 213-215.

[17] Cfr. G. Mariani Canova, in G. Mariani Canova, P. Meldini, S. Nicolini, *I codici miniati della Gambalunghiana di Rimini*. Milano 1988, p. 43; P. Meldini, *Ibid.*, p. 87; S. Nicolini, in *Tesori nascosti*, catalogo della mostra (Ravenna), Milano 1991, pp. 263-270.

[18] Cfr. G. Mariani Canova, *La miniatura degli ordini mendicanti nell'arco adriatico all'inizio del Trecento*, in *Arte e spiritualità negli ordini mendicanti. Gli Agostiniani e il cappellone di San Nicola a Tolentino*, Biblioteca Egidiana, Tolentino 1992, e gli interventi sui corali di Bagnacavallo e sulla Bibbia di Cesena di B. Montuschi Simboli e A. Tambini, in "Romagna Arte e Storia", 35, 1992, pp. 15-16, 17-30.

[19] G. Mariani Canova, *La miniatura degli ordini...*, cit., p. 165.

[20] Cfr. C. Segre, *Introduzione*, in *Prosatori del Duecento. Trattati morali e allegorici, novelle*, Torino 1976, pp. 171-173.

Catalogo

Schede di

Robert Gibbs [RG]
Fabrizio Lollini [FL]
Giordana Mariani
Canova [GMC]
Massimo Medica
[MM]
Bice Montuschi
Simboli [BMS]
Simonetta Nicolini
[SN]
Pier Giorgio Pasini
[PGP]
Alessandro Volpe [AV]
Chiara Zampieri [CZ]
Federico Zeri [FZ]

1. Foglio staccato di antifonario: Cristo in maestà con angeli e santi

62

Firmato e datato 1300
Pergamena
496 × 375 mm
Nessuna numerazione
Scrittura gotica, sei tetragrammi
e sei righi di testo al *recto* e sette
al *verso*, notazioni quadrate
a inchiostro nero di mano
di Francisino
Officio della prima domenica
dell'Avvento
Iniziale figurata A ("Aspiciens
a longe"), fregio con figura
sul margine sinistro e tre figure
nella parte inferiore del *recto*

Venezia, Fondazione Giorgio
Cini, inv. 2030
Provenienza: Collezione Ulrico
Hoepli, 1930; Collezione
Vittorio Cini, 1939; Fondazione
Giorgio Cini, 1962

All'interno della grande iniziale
sono rappresentati il Redentore
che benedice una figura supplice
(Davide?), la Vergine e San Gio-
vanni ai lati del Cristo e, sotto di
loro, due angeli che reggono il
"trono"; tra le volute si trovano
due frati le cui tonache si tingono
di rosa e azzurro. Le figure rap-
presentate sul fregio che corre sul
margine sinistro e nella parte infe-
riore del foglio non prendono
parte alla rappresentazione cen-
trale: la figura in rosa all'interno
del fregio verticale impugna un
singolare strumento da taglio,
mentre sul fondo del foglio tre
personaggi portano i tre rispettivi
cartigli: al centro un frate in tona-
ca nera, forse un agostiniano, l'a-
manuense responsabile della
scrittura del codice, reca la scritta:
OPUS FRATRIS FRANCISINI; alla
sua sinistra si legge: OPUS NERI
MINIATORI DE ARIMINO MCCC; a
destra: OPUS NERI DE ARIMINO.
Il foglio della Fondazione Cini si
colloca nella storia della cultura

figurativa riminese come il più
antico documento che porti una
precisa data e testimoni del fonda-
mentale apporto di Giotto alla
cultura del luogo, ed è anche, no-
nostante Neri risulti documenta-
to a Rimini in diverse occasioni, il
più antico reperto riguardante il
miniatore. Venne pubblicato dal
Toesca (1930), quando ancora si
trovava nella Collezione Hoepli,
e intorno a esso gli storici rico-
struirono quel che rimane dell'o-
pera di Neri da Rimini.
Fin dai primi interventi in propo-
sito la critica si è domandata quale
modello abbia indotto Neri a una
composizione di tale assestata vo-
lumetria, quale la realizzazione
del Cristo, o alla pacata e umana
espressione di sentimenti delle fi-
gure, che non potrà essere, in
tempi così arretrati, se non nel
rapporto diretto con la più mo-
derna cultura giottesca. Tali os-
servazioni hanno condotto il Sal-
mi (1931) a supporre un contatto
fra Neri e Pacino di Bonaguida,
mentre il Brandi (1935) poteva in-
dicare come possibile riferimento
quel che di Giotto allora si ritene-
va precedente al 1300, vale a dire
gli affreschi della Basilica Supe-
riore di Assisi.
La precocità della data riportata
sul foglio comporta necessaria-
mente una discussione riguardo la
formazione di Neri, che Salmi
(1931) e Corbara (1935) supposero
si fosse svolta a Bologna, nella
soggezione alla cultura dei primi
giotteschi fiorentini, mentre C.
Volpe (1964-1965) limitò l'espe-
rienza del miniatore ai testi su-
premi delle Bibbie bolognesi de-
gli ultimi decenni del Duecento,
"quelli stessi dove si annida il mi-
stero di Oderisi e di Franco", ne-
gando un rapporto diretto con
l'opera di Giotto, che peraltro è
reso dalla stessa miniatura bolo-

gnese coll'aprirsi del Trecento in
maniera certo più esplicita ma an-
che più superficiale, o con minor
comprensione delle ragioni di
fondo del grande fiorentino di
quanto non emerga in questo fo-
glio di Neri datato 1300. La solu-
zione, che vedeva in Neri l'"abile
specialista" (Volpe, 1965) forma-
tosi esclusivamente entro l'ambi-
to di cultura miniatoria bologne-
se, in parte dapprima sostenuta
dalla Mariani Canova (1978),
venne contrastata dalla stessa stu-
diosa (1992) in seguito a un ap-
punto del Conti (1981) che notava
su questo foglio la Vergine e il
San Giovanni ai fianchi del Cristo
in posizione di dolenti senza che
lo richiedesse il contesto icono-
grafico, a dimostrare la derivazio-
ne della miniatura Cini da un *Cro-
cifisso* giottesco.
L'eccezionalità dell'evento stili-
stico ha inoltre sollevato alcuni
dubbi che si dovranno affrontare
per restituire al documento la va-
lenza storica che gli compete: R.
Gibbs ha avvertito una "contrad-
dizione stilistica fra la figura del
Cristo", al centro della decorazio-
ne, "e la sua datazione precoce"
e lo ha quindi attribuito a un artista
diverso da Neri e più vicino "ai
pittori riminesi Giovanni e Pie-
tro", supponendo una rielabora-
zione dell'opera "una volta termi-
nata la realizzazione della serie"
da parte della bottega che operò
anche nella seconda parte del co-
dice Urbinate latino 11 della Bi-
blioteca Apostolica Vaticana, ne-
gli anni Venti, seppure lo stesso
studioso avverta nel Cristo del-
l'"Aspiciens a longe" di Cleve-
land, datato 1309, una discenden-
za da questo della Fondazione Ci-
ni, che verrebbe a trovarsi co-
munque in netto anticipo rispetto
agli eventi che informano il mi-
niatore del codice vaticano, si

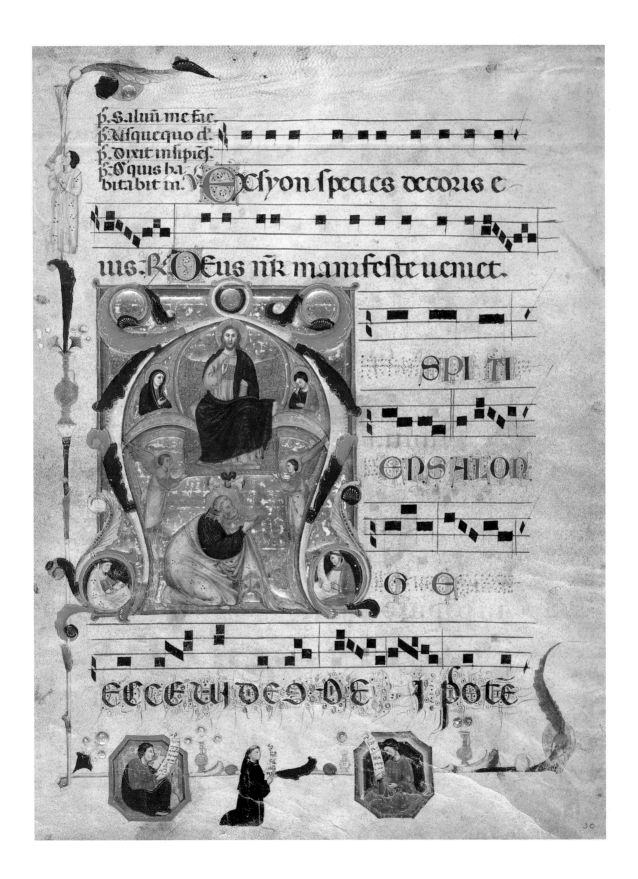

tratti o meno di Neri da Rimini. In seconda istanza Gibbs avanza il sospetto che Neri abbia omesso le ultime cifre della data "MCCC": ma credo altamente improbabile che la cifra sia vittima della pigra disattenzione del miniatore, diligente nel disegnare il giovane che, rannicchiato in un ottagono, regge a due mani il cartiglio, trascurando invece le ultime cifre dell'anno di esecuzione; si tenga conto del fatto che lo stesso Toesca, pubblicando la miniatura in questione (1930), dava notizia di un altro foglio, di cui oggi non si ha traccia alcuna, che egli riteneva appartenere allo stesso corale, "poiché è simile a questo nelle dimensioni nei righi e nella scrittura", in cui si poteva leggere su di un cartiglio retto dalla figura del Battista: OPUS NERI MINIATORIS DE ARIMINO. MCCC [...]; del resto saranno l'orgoglio consapevole di certe conquiste di stile e la plausibilità storica degli argomenti addotti a sostenere la verosimiglianza di tale data.

Gli elementi che costituiscono la generica discendenza giottesca già indicata dalla critica vanno infatti ricercati con ogni probabilità sul *Crocifisso* che Giotto lasciò a Rimini e che ancora si conserva nel Tempio Malatestiano, purtroppo privato proprio delle parti che Neri intese riproporre nella miniatura: a sostegno di tale ipotesi varrà il confronto fra il Cristo di Neri e quello della cimasa del *Crocifisso*, indicata da Zeri (1957) nella tavola della Collezione Jekyll di Londra. L'accostamento risulta significativo non solo per l'innegabile somiglianza che apparenta le figure dalle gote pronunciate, i capelli fluenti e il mantello che ricade sulla sola spalla sinistra, ma soprattutto per la sorprendente resa spaziosa e intensa-

mente pittorica della miniatura, che trova confronti, all'interno del catalogo dello stesso Neri, solamente con poche altre isolate esperienze di adesione a un testo giottesco, da ricercare, ad esempio, sul foglio dei corali di Faenza (1309 circa) che riproduce con dovizia di particolari gli angeli al sepolcro di Cristo degli Scrovegni, segnando un pronto aggiornamento alle novità padovane. Neri, al di fuori di queste entusiasmanti trascrizioni giottesche, sembra ridurre la portata innovativa del proprio linguaggio al più corsivo andamento grafico e lineare proprio della tecnica miniatoria.

Si noti su questo più antico foglio della Fondazione Cini l'incongruenza iconografica determinata dalla presenza della Vergine e del San Giovanni in posizione di dolenti in luogo del più consono atteggiamento di oranti, come già aveva notato il Conti (1981), il quale, non potendo ammettere una data così alta per il *Crocifisso* di Giotto, suppose un soggiorno del fiorentino in Romagna precedente a quello in cui dipinse il *Crocifisso* ancora conservatovi. A questo proposito la Mariani Canova (1992) indica la possibilità che il foglio Cini valga quale ante quem per il *Crocifisso* di Giotto in alternativa a un soggiorno assisiate o romano del miniatore, nell'impossibilità del confronto con i perduti dolenti dello stesso, e similmente D. Benati, nello stesso volume, si esprime in favore di un'esperienza avvenuta "direttamente ad Assisi e a Firenze".

Non è stata condotta tuttavia un'indagine volta a ricostruire la tipologia dei dolenti del *Crocifisso* malatestiano attraverso le numerose derivazioni riminesi, che indicano nella maggioranza un San

Giovanni che poggia il viso sul palmo della mano destra, quale quello riportato da Neri, mentre nei casi in cui si tradisce questo modello viene assunto quello che, ancora per la casistica delle derivazioni riminesi, era testimoniato dalla Vergine giottesca, che con ogni probabilità giungeva le mani sul petto incrociando le dita. I soli dolenti riminesi che si sottraggono a queste tipologie appartengono allo straordinario repertorio inventivo del grande Pietro, che in varie occasioni (si veda il *Crocifisso* di Urbania, ma anche la *Vergine dolente* della Walters Art Gallery a Baltimora) travalica le formule compositive assestate da una tradizione che va egli stesso mutando sul piano stilistico.

Appare verosimile quindi constatare, almeno per quel che riguarda il San Giovanni, poiché la Vergine venne semplificata in quella meditata trascrizione, il rapporto con lo stesso soggetto un tempo appartenuto a un estremo del *Crocifisso* di Giotto, sul quale si potrà ancora indagare la corrispondenza con quel poco che rimane sulla tavola di quella figura: parte della larga manica azzurra dalle profonde pieghe.

Ulteriore motivo di riflessione si scorge nella maniera in cui Neri, all'interno della lettera miniata, realizza le ali degli angeli, le quali prendono luogo nello spazio nella forma decisamente naturalistica – seppure in questo caso dorata e sottoposta alla più sottile tecnica miniatoria – che viene sperimentata da Giotto negli anni che intercorrono tra l'esecuzione degli affreschi della Basilica Superiore di Assisi, in cui le ali appaiono composte di astratti segmenti luminosi, e quelli Scrovegni, dove la mimesi sul piumaggio degli uccelli appare del tutto realizzata.

Possibile quindi che questa ulteriore acuta osservazione di Neri sia avvenuta su una delle perdute opere giottesche eseguite durante il soggiorno riminese, in cui alcuni angeli potevano portare un simile naturalistico fardello, mentre è lecito supporre che la maggioranza delle ali giottesche eseguite a Rimini fosse ancora del tipo assisiate, poiché di quel tipo sono le ali usate dai più aggiornati pittori riminesi dei primi decenni del secolo. La compresenza delle due tipologie di ali, del resto, permane nel successivo percorso di Giotto, a Padova come nella cappella della Maddalena o nella *Dormitio Virginis* di Berlino, e la scelta del tipo "astratto" da parte dei riminesi può ben essere avvenuta per ragioni stilistiche, se non teologiche, se lo stesso Pietro da Rimini mantenne la tipologia prescelta anche in seguito all'esperienza padovana e alla visione diretta del tipo "naturalistico".

Sono numerose quindi le ragioni che indicano l'assunzione del foglio Cini quale ante quem per il *Crocifisso* malatestiano e per gli ulteriori perduti lavori di Giotto a Rimini dove, per altro, Neri deve pur aver condotto una formazione artistica precedentemente alla data 1300, per la quale non dovrà essere trascurata la possibilità di un'esperienza sulla miniatura bolognese degli ultimi decenni del XIII secolo, che si riflette in particolare, come indica la Mariani Canova (1992), sul "linearismo aulico" del manto del santo inginocchiato di questa miniatura.

Bibliografia: Toesca, 1930, pp. 31-34; Salmi, 1931, pp. 268, 273, 274; Salmi, 1931-1932, pp. 229-230; Brandi, 1935, p. 15; Corbara, 1935, pp. 324-326; D'Ancona, Aeschlimann, 1949, p. 156; Toesca, 1951, p. 718; Toesca, 1953, p. 126; Milliken, 1953, p. 184; Salmi, 1956, p. 21; Toesca, 1958, pp. 20-21; Bonicatti, 1963, pp. 15-16, 58-59; Volpe, 1965a, p. 8; Volpe, 1965b, pp. 10, 70, n. 5; Rotili, 1968, I, p. 79; Toesca, 1968, p. 20; Corbara, 1970, p. 3; Mariani Canova, 1976, p. 13; Mariani Canova, 1978, pp. 16-18; Conti, 1981, p. 56 n. 2, p. 61; Ciardi Dupré Dal Poggetto, 1982, p. 385-386; Gibbs, 1990, p. 91, n. 5; Pasini, 1990, pp. 43-44; Mariani Canova, 1992, pp. 165-166; Benati, 1992, p. 240. [AV]

2. Antifonario del Tempo

Firmato e datato 1303
Pergamena
500 × 355 mm
Legatura in pelle con borchie
in ottone di epoca successiva
al XVI secolo
Cc. III + 232 (in realtà 237,
c. 188 è stata sostituita in un
secondo momento, cc. 203-218
sono state sostituite; con c. 213
riprende la vecchia
numerazione, mancano
le cc. 217-218 con la vecchia
numerazione; c. 223 è stata
spostata alla fine dopo c. 231;
l'ultima carta è ampiamente
rifilata); numerazione originale
sul margine esterno del *verso*
di ogni carta in alto, a cifre
romane, alternativamente
in inchiostro blu e rosso
Scrittura gotica "corale" in
inchiostro nero su sette linee, da
c. 163*r* altra mano: il tratteggio
diviene più sottile e le lettere più
compresse; titoli in inchiostro
rosso, sette tetragrammi
in inchiostro rosso con notazioni
musicali quadrate a inchiostro
nero; sul *verso* del foglio
di guardia anteriore, che fa parte
di 3 cc. aggiunte all'inizio non
numerate, è incollato un
cartellino: "Operae S. Silvestri
Larciani"; a c. 3*r* l'introito della
messa di San Lazzaro: "Introitus
misse/ in Sancto Lazaro/
episcopo et martire", vergato
a inchiostro rosso sul margine
esterno verso l'alto
Le litanie iniziano a c. 157*r*:
"Sancte Lazare ora pro nobis",
con segno convenzionale
marginale; e "Sancte Vincenti
ora pro nobis", con lo stesso
segno marginale che sembra
sottolinearne l'importanza
A c. 233*r* entro un tondo
decorativo a inchiostro rosso
è inscritta una L (San Lazzaro?
Larciano?)

Antifonario dalla prima
domenica dell'Avvento alla
ventiquattresima domenica dopo
la Pentecoste
Iniziali figurate: c. 1*r*, A con
Cristo in maestà, santi e profeti
("Ad te levavi"); c. 21*r*, P con
Natività ("Puer natus est");
c. 25*r*, I con *San Giovanni
Evangelista* ("In medio ecclesie
apparuit"); c. 32*r*, E con
Adorazione dei Magi ("Ecce
advenit dominator");
c. 163*r*, R con *Cristo risorto*
("Resurrexi"); c. 183*v*, V
con l'*Ascensione* ("Viri Galilei")
Iniziali decorate: c. 2*v*, P
("Populus Syon"); c. 4*v*, G
("Gaudete in Domino semper");
c. 6*r*, R ("Rorate celi desuper et
nubes pluant"); c. 8*r*, P ("Prope
esto Domine et omnes vie tue");
c. 9*v*, V ("Veni et ostende nobis
fatiem"); c. 15*v*, H ("Hodie
scietis quia veniet Dominus");
c. 17*v*, D ("Dominus dixit
ad me filius meus"); c. 19*r*, L
("Lux fulgebit hodie super nos");
c. 23*r*, E ("Esederunt [?]
principes"); c. 26*v*, E
("Ex ore infantium Deus
et latentium perfecisti");
c. 29*r*, G ("Gaudeamus omnes
in Domino diem festum
celebrantes"); c. 30*r*, D ("Dum
medium silentium tenerent");
c. 34*r*, I ("In excelso throno vidi
sedere"); c. 36*r*, O ("Omnis
terra adoret te Deus"); c. 38*v*, A
("Adorate Deum omnes
angeli"); c. 40*r*, C
("Circumdederunt me"); c. 43*r*,
E ("Exurgete quare obdormis
Domine"); c. 45*r*, E ("Esto mihi
in Deum protectorem"); c. 49*v*,
M ("Misereris omnium
Domine"); c. 52*v*, D ("Dum
clamarem ad Dominum");
c. 54*r*, A ("Audivit Dominus et
misertus"); c. 55*r*, I ("Invocabit
me et ego exaudiam"); c. 57*v*, S

("Sicut oculi servorum"); c. 59*v*,
D ("Domine refugium factus es
nobis"); c. 61*r*, R ("Reminescere
miserationum tuarum"); c. 63*v*,
C ("Confessio et pulchritudo")
c. 65*v*, D ("De necessitatibus
meis"); c. 67*r*, I ("Intret oratio
mea in cospectu"); c. 70*v*, R
("Redime me Domine"); c. 72*r*,
T ("Tibi dixit cor meum");
c. 73*r*, N ("Ne derelinquas
me Domine"); c. 74*v*, D ("Deus
in auditorium meum"); c. 76*v*,
E ("Ego autem cum iustitia");
c. 78*r*, L ("Lex Domini
inreprehensibilis"); c. 79*v*, O
("Oculi mei semper"); c. 82*v*, I
("In Deo laudabo verbum");
c. 84*r*, E ("Ego clamavi
quoniam"); c. 86*r*, E ("Ego
autem in Domino sperabo");
c. 87*r*, S ("Salus populi ego
sum"); c. 89*r*, F ("Fac mecum
Domine"); c. 91*r*, V ("Verba
mea auribus percipe"); c. 92*v*, L
("Laetare Ierusalem"); c. 94*v*, D
("Deus in nomine tuo"); c. 96*r*,
E ("Exaudi Deus orationem
meam"); c. 97*v*, D ("Dum
sanctificatus fuero"); c. 100*r*, L
("Letetur cor querentium");
c. 102*r*, M ("Meditatio cordis
mei"); c. 103*v*, S ("Sitientes
venite ad aquas"); c. 105*v*, I
("Iudica me Deus"); c. 108*v*, M
("Miserere mihi Domine"); c.
110*r*, E ("Expecta Dominum");
c. 111*v*, L ("Liberator meus");
c. 113*v*, O ("Omnia que fecisti
nobis"); c. 115*v*, M ("Miserere
mihi"); c. 126*r*, D ("Domine ne
longe fatias"); c. 129*r*, I ("Iudica
Domine nocentes me"); c. 130*v*,
N ("Nos autem gloriam"); c.
132*v*, I ("In nomine Domini");
c. 165*r*, I ("Introduxit vos
Dominus"); c. 166*v*, A ("Aqua
sapientie potavit"); c. 168*v*, V
("Venite benedicti patris mei");
c. 170*r*, V ("Victricem manum
tuam"); c. 172*r*, E ("Eduxit eos

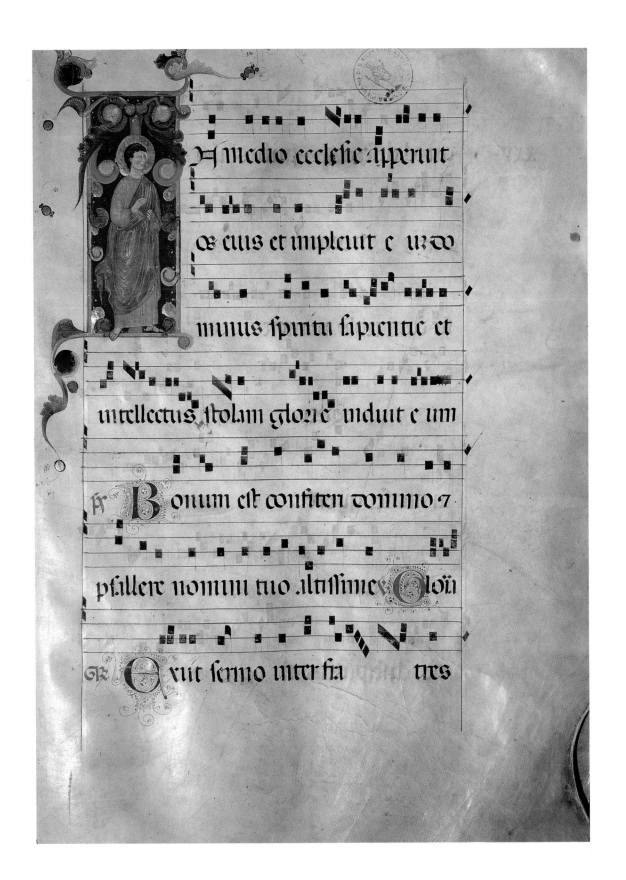

Dominus"); c. 173*v*, E ("Eduxit Dominus"); c. 175*r*, Q ("Quasi modo genti"); c. 176*r*, M ("Misericordia Domini"); c. 177*v*, I ("Iubilate Deo omnis?"); c. 179*r*, C ("Cantate Domino"); c. 180*v*, V ("Vocem iocunditatis"); c. 182*r*, E ("Exaudivit de templo"); c. 185*v*, E ("Exaudi Domine vocem"); c. 192*v*, C ("Cibavit eos ex adipe"); c. 193*v*, A ("Accipite iocunditatem"); c. 194*v*, D ("Deus dum egredieris"); c. 195*v*, R ("Repleatur os meum"); c. 197*r*, C ("Caritas Dei diffusa est?"); c. 199*r*, D ("Domine in tua misericordia"); c. 200*r*, F ("Factus es Domine"); c. 201*v*, R ("Respicie in me et miserere"); c. 202*v*, D ("Dominus illuminatio mea est"); c. 214*r*, R ("Respicie Domine"); c. 215*v*, P ("Protector noster"); c. 216*v*, I ("Inclina Domine aurem tuam"); c. 220*r*, E ("Exultate Deo adiutori nostro"); c. 222*r*, V ("Venite adoremus Deum"); c. 225*v*, I ("In voluntate tua Domine"); c. 228*v*, S ("Si iniquitates observaveris"); c. 230*r*, D ("Dicit Dominus Ego cogito"); c. 232*r*, D ("Da pacem Domine")
Diversi capilettera con decorazioni calligrafiche a inchiostro (alternato rosso e blu)

San Miniato (Pisa), Museo Diocesano; pertinenza: Larciano (Pistoia), Pieve di San Silvestro, senza segnatura
Provenienza: ospedale di San Lazzaro del Terzo di Rimini

L'esistenza del volume di Larciano, una delle prime testimonianze dell'attività di Neri, è scoperta relativamente recente e si deve a Corbara che lo segnalò nel 1970.

Il manoscritto è datato e firmato dal miniatore nei cartigli retti dalle figure entro l'iniziale A di c. 1*r*, dall'alto a sinistra in senso orario si legge: AN/NO/ DOMINI/ M. CCC / TERTIO /TEM/PORE DOMINI BO-NIFACII / PAPE// TEMP/ORE PRI/ ORIS SPE/NE// ET/ FRA/TRI/ JACO/ BO EX/ISTEN/TE/ SACRI/STA/ NO// HOPUS NE/RI/ MI/NI/ATO/ RIS /DE/ ARIMINO//.
Grazie alla corretta interpretazione di questa lunga iscrizione, e alla presenza di preghiere dedicate a San Lazzaro, già notate dalla Mariani Canova, recentemente O. Delucca ha dimostrato che il volume venne eseguito per l'ospedale di San Lazzaro del Terzo presso Rimini al tempo in cui l'istituzione pia era retta da un priore di nome Spene, che compare citato nei cartigli. Questa rivelazione riconduce la prima attività di Neri all'ambiente della città di origine, e cadono pertanto le ipotesi di una sicura conoscenza diretta, da parte del miniatore, dell'arte toscana al di là degli esempi riminesi di Giotto e della scuola.
La più antica testimonianza sull'ospedale di San Lazzaro del Terzo, situato a tre miglia dalla città di Rimini, sulla via Flaminia, risale al 1218 (Garampi, *De Hospitali...*; Tonini, 1862, pp. 341-342; Delucca, 1992). L'istituzione era stata fondata per iniziativa di laici come ricovero per i lebbrosi e funzionò fino a quando si rese necessaria la cura del morbo; agli inizi del Trecento, dalle testimonianze di archivio (cfr. Delucca, 1992), risulta che l'ospedale era dotato di una buona quantità di beni immobili e si distingueva per essere una delle istituzioni più significative della città. Annesso al lazzaretto era un oratorio per il quale probabilmente venne eseguito questo manoscritto; nono-

stante la progressiva decadenza continuò a officiare fino al Settecento; nell'Ottocento divenne proprietà privata. È probabile che il manoscritto provenisse alla pieve di San Silvestro di Larciano già prima della chiusura dell'oratorio, ma sono sconosciute le modalità del passaggio.
Il manoscritto oggi a San Miniato è stato considerato unanimemente un momento di caduta nel percorso di Neri. La Mariani Canova ne ha sottolineato il linguaggio figurativo in tono minore rispetto al grande foglio Cini datato 1300, ma al tempo stesso vi ha notato l'anticipazione di modi figurativi delle prime fasi pittoriche della scuola riminese, soprattutto di Giuliano, nonostante "la persistenza di schemi iconografici bizantineggianti".
Pasini ha di recente accolto le indicazioni di parte della critica che vedono già in questa prima fase di Neri la conoscenza dell'arte di Giotto. Una parentela con la miniatura bolognese della fine del Duecento, con il Maestro di Imola e i suoi collaboratori è stata suggerita da Gibbs per le caratteristiche fisionomiche delle figure tanto nel manoscritto di Larciano quanto nel foglio Cini e più in generale lo studioso ha sottolineato i rapporti con i miniatori del "Primo" e del "Secondo stile" bolognese.
In effetti la vena del miniatore mostra in questo caso una declinazione particolarmente allentata e corsiva, che manca della maggiore coerenza stilistica di opere successive.
La decorazione del manoscritto vede concentrate nella prima parte le sei iniziali figurate, mentre da c. 185 si trovano solo iniziali decorate. Tutte le miniature hanno in comune colori vivaci e densi:

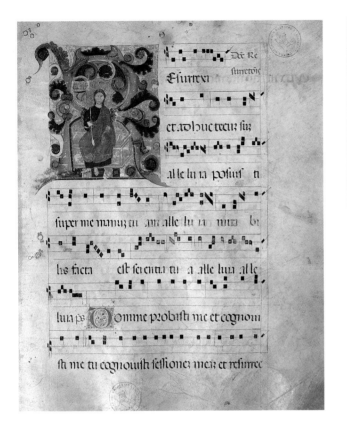

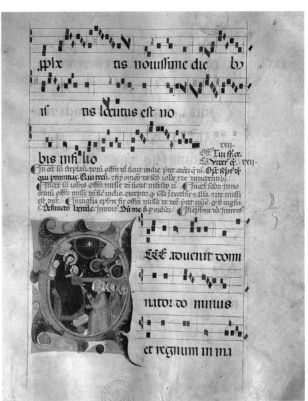

nelle più grandi prevalgono gli aranci, i fondi esterni sono rosa, e le foglie che si avvolgono alle lettere sono prevalentemente verdi e blu. Le scene e le figure campeggiano su fondi a foglia d'oro e blu, questi ultimi vivacizzati da filettature bianche e da triadi di puntini rossi; un motivo ornamentale che caratterizzerà anche gli sfondi in lavori successivi e che anticipa le più complesse e fitte decorazioni a estofado delle miniature più tarde (codici della Collezione Amati, di Pesaro e di Sydney).

Per quanto riguarda la forma delle lettere decorate, le larghe foglie di acanto si alternano con il classico motivo a "palmetta", azzurro, arancio o rosa, sottolineato da filettature bianche che si inspessiscono alle estremità. Le aste diritte e verticali delle iniziali recano a metà altezza i tradizionali "nodi" di colore contrastante.

Nelle iniziali figurate la foglia d'oro arricchisce la decorazione fitomorfa formando "gocce" o boccioli che si insinuano tra foglie e palmette; si tratta di un sistema ornamentale che Neri utilizzerà anche in altre occasioni, per esempio nei frammenti Cini "Factum est", "Peto Domine", "Absterget Deus" (inv. 2232, 2230, 2231). Nel complesso l'ornato del codice è opulento e impone alle lettere uno sfacciato "maquillage" asimmetrico e irregolare soprattutto dovuto all'insistita presenza di foglie tondeggianti e volute che accompagnano i margini interni ed esterni delle iniziali, occupando gran parte degli spazi liberi.

Anche le iniziali figurate mostrano caratteristiche particolari, in parte distanti dalla più nota produzione di Neri. Il *Cristo risorto*, il *San Giovanni*, e la *Natività* si impongono per la particolare evidenza fisica: gli incarnati sono densi e chiari, le gote sottolineate da larghi pomelli rosa-arancio, naso, occhi e bocca definiti con nette e sottili linee scure.

Nell'*Adorazione dei Magi*, nell'*Ascensione* e nella *Natività*, nonostante la grafia ancora larga e immediata, i lineamenti sono più minuti, tracciati da una mano che sembrerebbe più abituata a definire in piccolo le proporzioni e più vicina ai modi tipici di Neri.

La prima miniatura costituisce per certi versi un unicum: il colore della grande iniziale è molto rovinato, soprattutto nei volti dei personaggi, dove sembra che qualcuno abbia tentato di cancellare i lineamenti. Nella figura a sinistra del Cristo, in origine un angelo come lascia intuire la presenza delle ali, il volto è stato abraso e lasciato in bianco, mentre la veste è stata modificata in un abito monastico femminile, grigio con velo nero. Si tratta del tentativo di trasformare l'angelo in un'immagine di santa, a giudicare dalla veste, una clarissa, forse la stessa Santa Chiara, ed è probabile che un'operazione analoga fosse prevista anche per altre figure.

Tuttavia, nonostante il cattivo stato di conservazione, questa grande iniziale consente ancora una lettura della forma originale. Le quattro figure entro i medaglioni e quella del David *proskynesis* sotto il Cristo, mostrano gesti fluidi, linee sottili ed elegantemente curve, lineamenti fini, appena segnati da tratti leggeri, espressioni lievemente patetiche e ammiccanti, che ci riconducono alla maniera più propria di Neri, ancora memore della tradizione del "secondo stile" bolognese, e sono consanguinee dei personaggi che spiccano dall'iniziale del foglio datato 1300.

L'*Adorazione dei Magi*, la *Natività* e la *Pentecoste* sono tracciate con un ductus più ingenuo, vicino ai modi del ritaglio col *Re David* della Collezione Wixom, al David e al frammento "Si bona suscepimus" di Filadelfia, che meritano una data prossima a quella del manoscritto di San Lazzaro. I volti quadrati del *Dio Padre* di Filadelfia, dei *David* di Wixom e Filadelfia e degli apostoli dell'*Ascensione* di San Lazzaro appartengono alla medesima famiglia, mentre le figurette di profilo di "Si bona suscepimus" condividono una parentela con il pastore e l'angelo della *Natività*. Anche la decorazione a fogliame dei frammenti di Filadelfia propone un'esuberanza analoga a quella di San Lazzaro e una medesima tendenza a non rispettare simmetrie e a occupare prepotentemente l'iniziale.

Il San Giovanni e il Cristo risorto più delle altre figure si atteggiano con un certo impaccio, ingombrando fisicamente lo spazio della lettera, e sono consanguinee della *Vocazione degli apostoli* di Dublino, dove il giovane col libro in mano replica specularmente il Giovanni di San Lazzaro, da cui ha preso in prestito anche il manto lumeggiato con fitte e sottili trame di biacca di derivazione ancora bizantina.

Come il foglio datato 1300, il manoscritto di San Lazzaro del Terzo si colloca nel momento di formazione del linguaggio figurativo riminese e pone il problema del rapporto tra il miniatore e i pittori più anziani della scuola, Giovanni e Giuliano, che all'epoca avviano la propria avventura pittorica con lo sguardo rivolto anche alle novità giottesche. La disponibilità di Neri a dilatare il proprio orizzonte stilistico, pre-

rer tu us uenit sanctus et saluator

mundi. Ad missam maiore3 Introitus

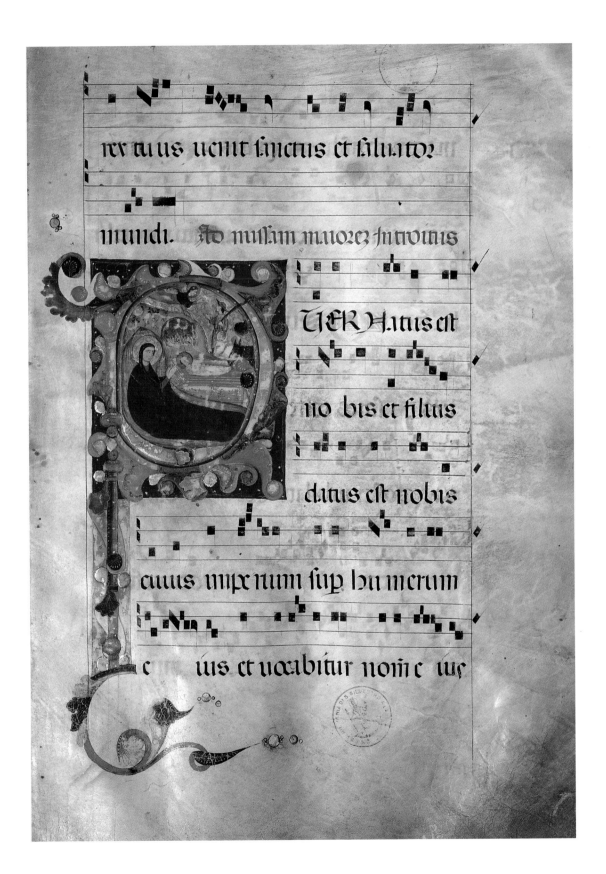

UER Hatus est

no bis et filius

datus est nobis

cuuis imperium sup hu merum

e ius et uocabitur nom e we

cocissima nel foglio Cini, subisce in queste miniature un rallentamento, che andrà valutato con una certa cautela, anche in considerazione della partecipazione degli aiuti nella maggior parte delle iniziali di questo codice.

Nonostante ciò, seppure in toni dimessi e un poco rabberciati, nel manoscritto avvertiamo un'eco della figura di Giovanni, peraltro legata negli stessi anni o poco prima, come dimostrato lo spoglio dei documenti fatto da Delucca, allo stesso convento di San Lazzaro per cui lavora Neri.

Un'ingenua trascrizione dei tratti robusti della figura di Cristo nel *Crocifisso* di Talamello e nel *Dittico con storie della Vergine e di Gesù* (diviso tra Roma, Galleria Nazionale d'Arte Antica e Alnwick Castle), entrambi prossimi agli inizi del XIV secolo, si legge nel Cristo dell'*Ascensione* di San Lazzaro, dove il miniatore cerca di tradurre in piccolo e con un certo impaccio anche le sfumature tenere della barba e la rotondità dei lineamenti. Sempre ai modelli di Giovanni si può ricondurre l'invenzione di profili rapidi e lievemente sfuggenti come quello del giovane apostolo nell'*Ascensione* che pare secondo cugino di alcuni angeli nel *Paradiso* di Alnwick Castle e nella tavola di Faenza.

Le sagome ancora arcaiche dei personaggi in miniatura, un po' compresse e pesantemente panneggiate, elaborano in modo elementare la cadenza solenne e larga delle vesti in affreschi attribuiti alla mano di Giovanni, come le *Storie della Vergine* del campanile di Sant'Agostino a Rimini. Altrettanto semplificata è la traduzione della crisografia, presente nelle tavole più preziose del pittore, nelle fitte lumeggiature a biacca del manto del San Giovanni su

pergamena. Forse va letto come riflesso della pittura ad affresco di Giovanni anche il modo particolare che viene adottato in questo manoscritto di sottolineare con linee fini gli occhi e il profilo del naso nel *San Giovanni*, nel *Cristo risorto* e nella *Vergine*, e di porre attenzione alle ombre sui volti e marcare le pupille per rendere più eloquenti gli sguardi.

Inoltre, nella prima iniziale di San Lazzaro, come anche in altri fogli sparsi raggruppabili in un lasso di tempo non molto distante da questo codice, Neri e i suoi aiuti si avvalgono di bordure a motivi geometrici che hanno un evidente riscontro nelle decorazioni a losanghe e quadrati delle cornici che dividono le scene del dittico di Roma e di Alnwick Castle.

A conclusione di queste osservazioni va comunque sottolineato che, nell'antifonario di San Lazzaro, più che di rielaborazione di motivi tratti dalla pittura coeva sembra trattarsi di "prestiti", che si compongono in una partitura poco coerente e funzionano come citazioni in un contesto in cui l'elemento coesivo è dato dall'improvvisazione scomposta e indiscreta della decorazione.

Per quanto riguarda i motivi ornamentali, Neri si avvale di conoscenze di modelli bolognesi della fine del Duecento, che vanno dalle larghe foglie che si avviluppano al corpo delle lettere, alle palmette, ai nodi. Si tratta di forme decorative che ritroviamo anche nei più antichi corali di Bagnacavallo e nella Bibbia di Cesena, anch'essi ascrivibili alla cultura figurativa bolognese della seconda metà del Duecento, e sicuri precedenti, in area romagnola, degli esordi di Neri (cfr. Mariani Canova, 1992; Tambini, 1992; Montuschi Simboli, 1992).

Dalla salda grammatica ornamentale bolognese dipendono anche i colori vivaci, rosa, aranci, verdi, violetti e blu corposi e contrastanti, che richiamano le gamme usate dal miniatore di Gerona, più volte chiamato in causa per spiegare gli esordi del riminese. Più che nei corali successivi, dove cerca trasparenze più liquide e flessibilità nei ritmi lineari, qui il miniatore si attiene alla consuetudine felsinea di sottolineare una certa volumetria dell'ornato variando i toni di uno stesso colore e profilando i campi cromatici e le forme con nette e continue linee di biacca.

Ma l'eccentricità di Neri rispetto ai modelli si rivela nella propensione a esagerare le proporzioni e a sovvertire i rapporti tra i singoli elementi della decorazione, che assume così le caratteristiche di variante locale della lingua decorativa, più classicamente contenuta, dei manoscritti bolognesi della fine del XIII secolo.

Bibliografia: Corbara, 1970, ripubbl. 1984, pp. 73-84; Conti, 1976; Mariani Canova, 1978, pp. 16-18; Gibbs, 1990, p. 94; Pasini, 1990, pp. 43, 44; Delucca, 1992a, pp. 62-64; Delucca 1992b, pp. 31-38; Lollini, 1994, pp. 108, 131 n. 11 e p. 188. [SN]

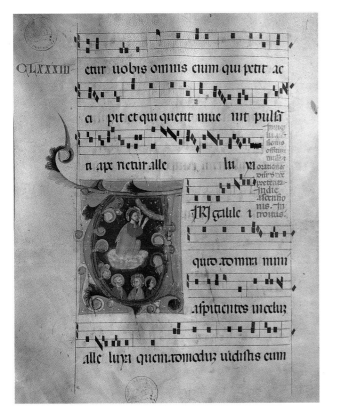

CLXXXIII etur uobis omnis enim qui petit ac

a pit et qui querit inue nit pulsā

ti ape rietur alle lu ya

R galile i

quid admira mini

aspicientes in celuz

alle luya quemadmodum uidistis eum

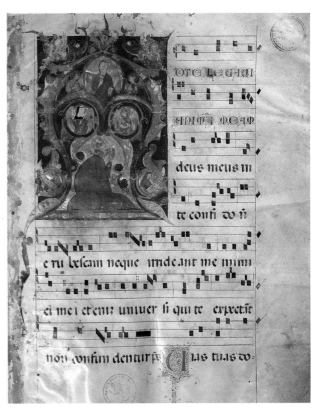

ote leua

mam meam

deus meus in

te confi do n

e rubescam neque irrideant me inimi

ci mei etenim uniuer si qui te expectā

non confun dentur

Collaboratore di Neri da Rimini
3. **Foglio staccato
di antifonario: Sant'Elena**

74

Inizio del XIV secolo
Pergamena
556 × 391 mm
Numerato 36 al *recto* in cifre
arabe a penna
Scrittura gotica, sei tetragrammi
e sei righi di testo, notazioni
quadrate a inchiostro nero e blu
Officio dell'Invenzione
e dell'Esaltazione della croce
Iniziale D ("Dulce lignum")
al *verso* del foglio

Venezia, Fondazione Giorgio
Cini, n. 2181
Provenienza: dalla Libreria
antiquaria Ulrico Hoepli alla
Collezione Vittorio Cini, 1940;
Fondazione Giorgio Cini, 1962

La lettera D di "Dulce lignum"
entro cui si inginocchia Sant'Ele-
na reggendo la Vera Croce con
entrambe le mani si contraddi-
stingue per essere inscritta entro
un riquadro da cui escono le ca-
ratteristiche decorazioni a girali e
foglie multicolori; a cavallo di
una di queste una piccola figura
col petto coperto da uno scudo
impugna un singolare strumento
di tortura.
Il quadrato che contiene l'iniziale
istoriata presenta decorazioni so-
vrapponibili a quelle di almeno
due fogli conservati oggi, l'uno
presso il Chicago Istitute of Art
("Angelus Domini", cat. n. 5),
l'altro ("Fulget decus", cat. n. 6)
presso la Chester Beatty Library
di Dublino.
Le argomentazioni poste anche da
R. Gibbs in proposito portano a
concludere per la verosimile pro-
venienza dei tre fogli da uno stes-
so codice, uscito dalla bottega di
Neri entro il primo decennio del
secolo e comunque precedente-
mente agli antifonari notturni di
Faenza (1309-1310 circa, cat. n.
15); a questo stesso gruppo di fo-

gli risulterebbe problematico non
agganciare anche il più antico
"Ecce ego" di Dublino (cat. n.
19), che, come suggerisce ancora
Gibbs, riporta l'elaboratissima
decorazione delle lettere capitali
dell'"Angelus Domini" di Chi-
cago.
Il difficile problema dell'autogra-
fia di queste miniature, già posto
dalla Mariani Canova (1978) che
suppose la partecipazione di un
aiutante di Neri alla decorazione
del foglio Cini, potrebbe risol-
versi nell'identificazione di uno
stretto collaboratore di Neri par-
ticolarmente puntiglioso nel sot-
tolineare fisionomie e particolari
delle vesti, in questo foglio della
Fondazione Cini come in quello
già indicato di Chicago, dal quale
Gibbs propone di assumere per il
miniatore lo pseudonimo di Mae-
stro dell'Angelus.
L'intero gruppo potrebbe inoltre
coinvolgere da una parte l'altro
foglio della Fondazione Cini, che
già la Mariani Canova (1978) ve-
deva in stretta relazione con que-
sto (cfr. "Dulce lignum", cat. n.
4), dall'altra due fogli, certo in re-
lazione tra loro: il "Deus ulti[...]"
della Free Library di Filadelfia e
l'iniziale della Collezione Wixom
(cat. n. 24). Un'ipotesi cronolo-
gica sul foglio coinvolge quindi
svariate opere di Neri e riguarda,
per altro, la soluzione posta al
problema sollevato dall'apparen-
te arcaismo del foglio di Dublino
raffigurante la *Missione degli apo-
stoli*, che risulta in ogni caso di sti-
le affatto diverso rispetto agli altri
e forse accostabile alla c. 25*r* del
graduale di Larciano (cat. n. 2),
del quale conosciamo la data di
esecuzione (1303).
Si può quindi supporre che que-
sto gruppo di fogli sia stato ese-
guito da diverse mani negli anni
che seguono quelli propri del co-

dice eseguito per l'ospedale di San
Lazzaro del Terzo, oggi conser-
vato presso la pieve di Larciano,
intorno quindi alla metà del pri-
mo decennio del secolo.

Bibliografia: D'Ancona, ms. Cini,
n. 28; Toesca, 1958, p. 23, n. 67;
Mariani Canova, 1978, p. 21, n.
34. [AV]

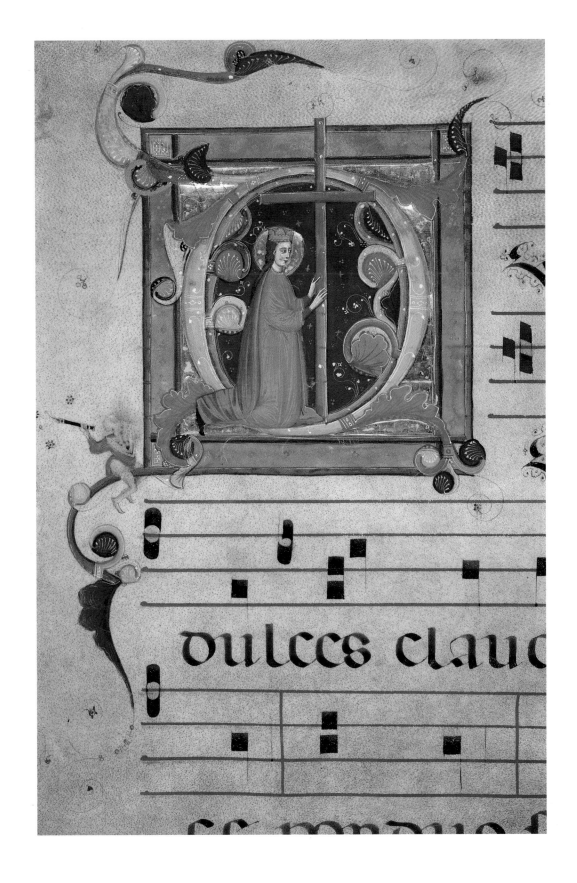

Collaboratore di Neri da Rimini
4. **Foglio staccato
di antifonario: Chierici
con croce**

Inizio del XIV secolo
Pergamena
494 × 384 mm
Nessuna numerazione
Scrittura gotica, sei tetragrammi
e sei righi di testo, notazioni
quadrate a inchiostro nero
Officio dell'Invenzione
e dell'Esaltazione della croce
Iniziale D ("Dulce lignum")
al *verso* del foglio

Venezia, Fondazione Giorgio
Cini, n. 2233
Provenienza: Parigi, Collezione
De Laroussilhe; dalla Collezione
Federico Zeri alla Collezione
Vittorio Cini, 1961; Fondazione
Giorgio Cini, 1962

L'iniziale è inscritta in un riqua-
dro dorato, dalle estremità delle
decorazioni della lettera fuorie-
scono due figure, e fra queste una
ricorda l'angelo che raccoglie nel
sacro calice il sangue del Cristo
crocifisso nelle raffigurazioni pit-
toriche trecentesche del Calvario.
Il testo riguarda infatti l'esaltazio-
ne della croce, che viene rappre-
sentata all'interno del capolettera
da chierici e diaconi, in vesti di
svariati colori, impegnati in una
sorta di rituale.
Sul margine sinistro del foglio,
accanto alla iniziale istoriata, una
scritta solo in parte leggibile fu
vergata per indicare al miniatore
il soggetto da rappresentare.
Come già avvertiva la Mariani
Canova (1978) la miniatura "pre-
senta strettissime analogie" con
l'altro foglio della Fondazione Ci-
ni il cui contenuto è analogamen-
te relativo all'officio di una festa
della croce ("Dulce lignum", cat.
n. 3), per il quale si rende necessa-
rio rimandare alla relativa scheda
per le relazioni con numerosi altri
fogli di svariata collocazione.
Si sottolinea qui quanto rilievi sti-

listici, e nella fattispecie l'identico
tipo di lumeggiatura color aran-
cio sulle vesti dei protagonisti di
questi due fogli della Fondazione
Cini, possano indurre almeno a
non distanziare le due opere al-
l'interno dell'arco cronologico in
cui si svolge l'operato della botte-
ga di Neri da Rimini e a supporre
anche una stessa autografia per
questi che già la Mariani Canova
(1978) ha proposto di attribuire a
uno stretto collaboratore di Neri,
forse operante entro il primo de-
cennio del secolo.

Bibliografia: Mariani Canova,
1978, p. 21, n. 36. [AV]

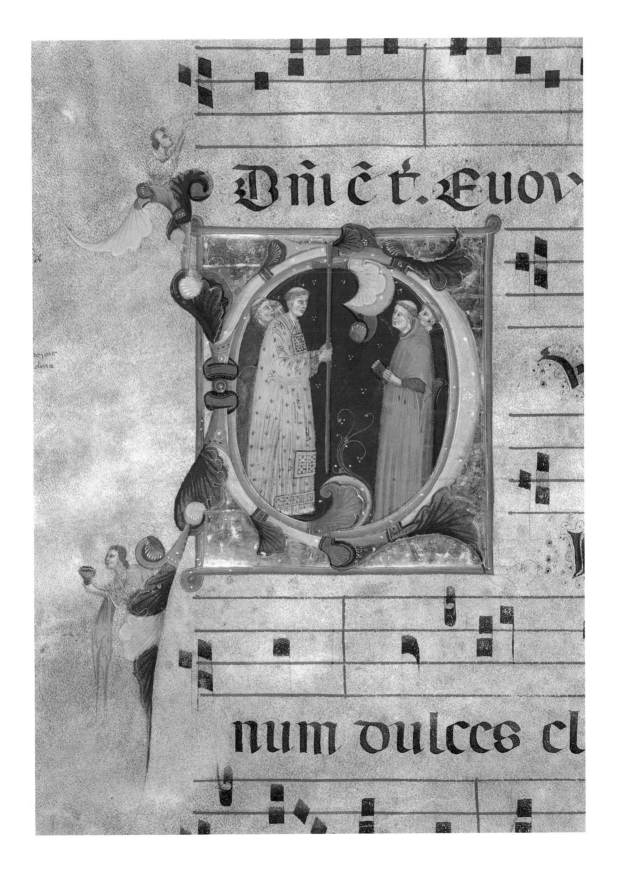

Miniatore riminese assistente
di Neri da Rimini
(Maestro dell'Angelus)
5. **Foglio di antifonario**

78

1300-1305 ca.
Pergamena
523 × 391 mm
Nessuna numerazione
Scrittura in una versione
"magra" di *litterae bononienses*
a inchiostro nero, sei
tetragrammi a inchiostro rosso
con notazioni musicali
a inchiostro nero;
sul *recto* il primo tetragramma
viene sostituito da due righi
di tre e due linee a inchiostro blu
e notazioni in stagno dorato;
tetragrammi alti 37-38 mm a
una distanza reciproca di 32 mm
Domenica di Pasqua
Iniziale figurata A con *Angelo
seduto sul Santo Sepolcro*
("Angelus Domini descendit
de celo"); sul *verso* iniziale A
decorata a filigrana ("Angelus
Domini locutus est mulieribus")

Chicago, Chicago Institute
of Art, inv. 42.552

La miniatura è riferibile a un assistente di Neri (convenzionalmente il "Miniatore dell'Angelus di Chicago").
Le decorazioni calligrafiche in rosso denso del foglio presentano elementi simili a quelle di altri fogli e la distanza fra le lettere è simile, ma le forme sono più semplici, talvolta più aspre, fattore che dimostra la presenza di un diverso scrivano. Queste forme si ritrovano in un altro foglio di Dublino (cat. n. 7) che sembra essere un'opera giovanile di Neri, ma potrebbe trattarsi anche di un fedele assistente, conservatore ma brillante; mentre il bordo e il disegno generale della miniatura accomunano questo foglio a un altro di Dublino, probabilmente del medesimo artista (cat. n. 6), ma con una calligrafia diversa. Nel foglio di Chicago le qualità compositive e pittoriche hanno assunto una raffinatezza quasi accademica, benché la fluidità dello stile descrittivo di Neri venga assoggettata alla formalità dei contorni e a moderate ambizioni descrittive. Anche i tre puntini rossi di Neri assumono una funzione: la decorazione del tessuto che arricchisce il mantello dell'angelo, uno strumento utilizzato da Neri stesso, ma raramente, con discrezione (San Paolo e Gabriele dell'*Annunciazione* degli antifonari di Faenza, I, c. 158r; III, c. 239v).
L'angelo è tranquillamente seduto sul bordo del sepolcro (piuttosto precariamente nella visione analitica moderna), fattore che crea una forte sensazione di profondità dietro il fitto boschetto di cardi e acanti simili a impronte di gatto e caratteristici dello stile di Neri. Il rosa è ripetuto sul sepolcro o altare del foglio del *Rosario* di Dublino (cat. n. 6), ma le volute del fogliame sono decisamente meno ambiziose. [RG]

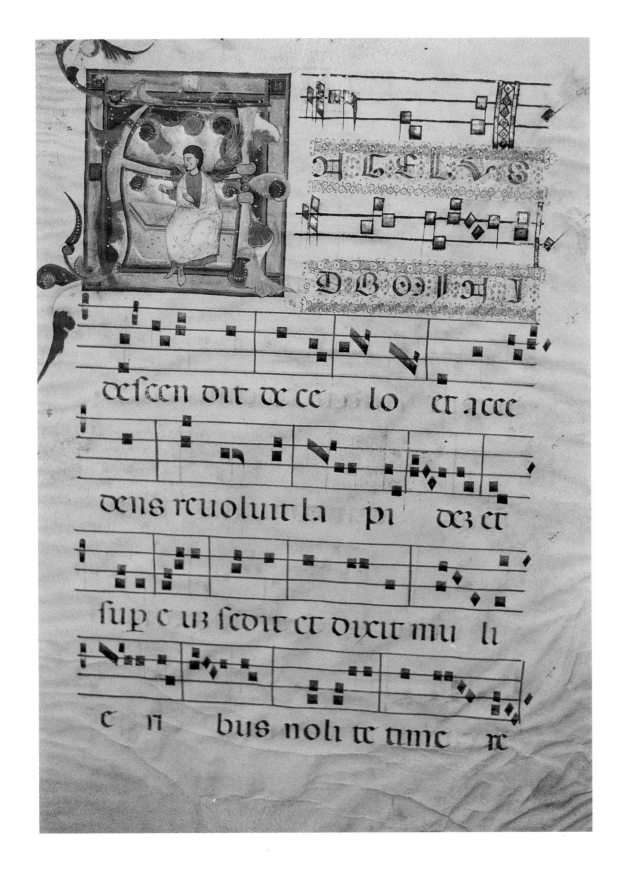

Miniatore riminese,
stretto collaboratore di Neri
da Rimini (Maestro del Fulget)
6. **Foglio di antifonario**

80 1300-1305 ca.
Pergamena
523 × 391 mm; strappata lungo
il bordo interno superiore
e probabilmente leggermente
tagliata, che conserva comunque
il bordo piegato; *verso* montato
come *recto*; miniatura compreso
il fogliame 124 × 116 mm
Nessuna numerazione
Scrittura in una versione
"magra" di *litterae bononienses* a
inchiostro nero, sei tetragrammi
a inchiostro rosso con notazioni
musicali a inchiostro nero;
sul *verso* il primo e secondo
tetragramma portano notazioni
in stagno dorato o in oro
e il testo in rosso e blu
All'interno del testo festività
domenicana della Veglia
di un Confessore
Iniziale figurata F sul *verso*
("Fulget decus ecclesie novo
clarum prodigi"); al *recto* iniziale
filigranata A ("Amavit eum
Dominus et ornavit; Stola[m]
glorie induit").

Dublino, Chester Beatty
Library, W 195.96 (precedente
segnatura W 195 VI 2)
Provenienza: nessuna accertabile

La miniatura raffigura un dome-
nicano che istruisce o benedice un
altro frate da un altare o da un pul-
pito, mentre un laico recita il ro-
sario seduto vicino a un frate,
probabilmente francescano, di
fronte a un ragazzo.
È opera di un fedele assistente di
Neri che utilizza figure identiche,
ma che creano un effetto più li-
neare, e foglie arrotondate, piatte
e ampie e gemme e anche foglie
appuntite piegate.
La calligrafia delle maiuscole di
apertura è tipicamente bolognese,
essenzialmente del "Secondo sti-
le" pre-1300, e diversa da quella di

altri esempi di questo gruppo di
ritagli. Tuttavia il disegno accen-
tuato delle losanghe delle prime
battute è tipico di questa serie di
corali.
Il pulpito (?) rosato che apre uno
spazio profondo all'interno dell'i-
niziale appare nell'"Angelus Do-
mini", ma qui i lati sono articolati
da pannelli quadrati, uno dei quali
funge da busto di un uomo dal na-
so camuso tipico dello stile di Ne-
ri (*Annunciazione* dell'antifonario
di Faenza, III, c. 239*v*). Gli altri la-
ti e il coperchio mostrano un vago
disegno di pannelli simili, diverso
dalla versione del Maestro. Que-
sto farebbe pensare che il Maestro
dell'Angelus si sia ispirato a que-
sta invenzione o a un originale di
Neri stesso piuttosto che vicever-
sa. In alto si trova un domenicano
dalla figura giovanile, presumi-
bilmente un novizio o un giovane
frate durante la confessione. In
basso un altro frate o monaco di
colore marrone chiaro con la cri-
sografia logicamente strutturata
tipica di numerose opere di Neri,
qui dipinta al negativo in vermi-
glio su un ocra dorato, presenta
un ragazzo di profilo con uno
sfacciato grosso dito che indica un
uomo più vecchio, il quale sta
chiaramente facendosi largo fra la
folla che recita il rosario, rappre-
sentato con perle rosse e bianche.
Il ragazzo è una figura caratteristi-
ca dei disegni marginali di Neri,
dove l'enfasi sui contorni e le pose
semplici sono quasi inevitabili ma
profondamente tipiche di Neri.
Il leggero viola lavanda del vec-
chio rappresenta probabilmente
l'abito sobrio dei laici come quelli
dei Cavalieri Gaudenti, ma anco-
ra una volta è tipico di Neri: una
figura quasi identica con una stri-
scia di perle bianche appare sul
margine del foglio di apertura
dell'antifonario di Faenza e può

essere direttamente associata alla
firma di Bonfantino dell'antifo-
nario bolognese, suggerendo che
la sua presenza racchiuda un si-
gnificato specifico per Neri o per i
suoi colleghi riminesi. Il fatto che
in quest'opera le perle siano di co-
lore rosso e bianco alternato, as-
sociabili alle perle del Rosario, è
un argomento, benché il solo, che
potrebbe implicare una datazione
relativamente avanzata del corale
in termini di iconografia rispetto
agli altri due. Tuttavia un argo-
mento più convincente riguarda il
significato liturgico stesso più
avanzato in un corale domenica-
no come questo rispetto a quelli
francescani o ai canoni secolari.
L'anello di comunicazione perso-
nale creato dai volti girati in pa-
rallelo o ad angolo retto gli uni
verso gli altri crea una forte sensa-
zione di coinvolgimento in quella
che era ancora una nuova pratica
di devozione. [RG]

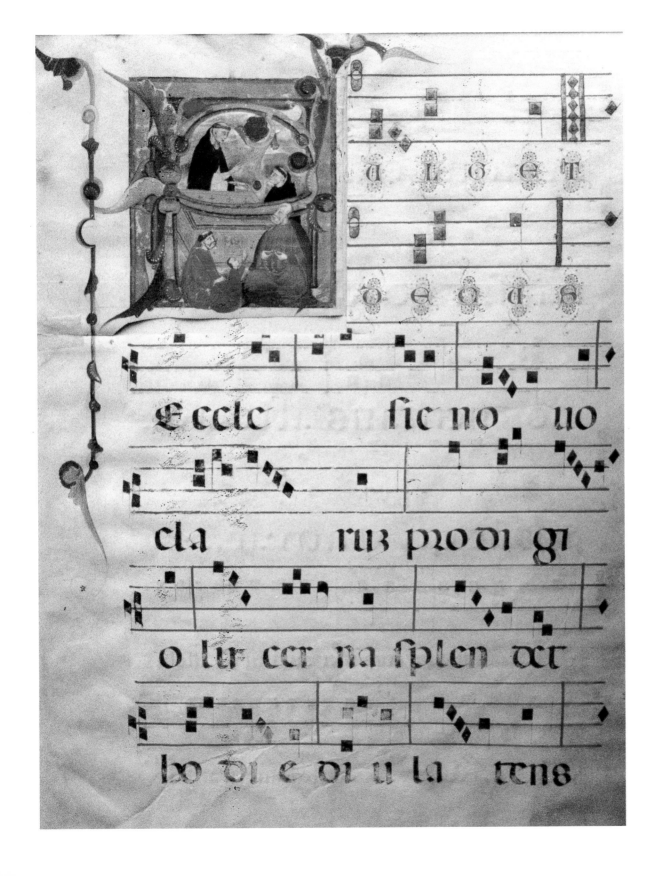

Ecce sic no uo

cla rux pro di gi

o lu cer na splen det

ho di e di u la rens

Neri da Rimini (?)
7. **Foglio staccato di antifonario**

1295-1300
Pergamena
515 × 380 mm
Nessuna numerazione
Scrittura gotica (*litterae bononienses*) a inchiostro nero, sei tetragrammi a inchiostro rosso con notazioni musicali a inchiostro nero; sul *recto* il primo tetragramma viene sostituito da due righi, di tre e di due linee, a inchiostro blu e notazioni in stagno dorato; altezza dei tetragrammi 37/38 mm; distanza 30-32 mm tra loro, irregolari
Recto: "Ecce ego mitto vos";
verso: "Tradent enim vos in consillis et in sinagogis suis flagellabunt vos. Estote. Tollite iugum meum super vos"
Officio Comune dei Santi:
In vigilia apostolorum, responsorio nel I Notturno
Iniziale figurata E con la *Missione degli apostoli* con Cristo che si rivolge a due di loro ("Ecce ego mitto vos")

Dublino, Chester Beatty Library, 195.99 (precedente segnatura W 195 VI 5)
Provenienza: ignota

Il foglio è stato brutalmente tagliato lungo l'estremità superiore e quella inferiore.
La miniatura (dimensioni massime 150 × 132 mm) è probabilmente opera di Neri, precedente a qualsiasi altra opera rimasta. Le iniziali mediamente distanziate sono incorniciate da file di filigrana rossa sui margini e separate da *quinconce* di puntini rossi bordati di rosso. Una E rossa sul margine funge da indicazione del rubricatore al miniaturista. C. Horton ritiene che questa calligrafia sia più agile e raffinata che non in altri esempi di questo gruppo, fattore che va probabilmente a confermare la presenza di uno scrivano e rubricatore bolognese professionista fra gli scrivani riminesi che dominano questa serie di manoscritti; potrebbe trattarsi di uno dei frati del convento per cui furono realizzati i corali.
La miniatura presenta molti aspetti tipici della maturità di Neri: la foglia in blu luminoso sopra alla testa di Cristo con spine disegnate sopra il colore tramite colpi di pennello più scuri, la filigrana calligrafica bianca sullo sfondo nero e le gemme come palline che esplodono sul bordo esterno, l'altezza delle figure, i contorni curvilinei, i colli lunghi e decisamente alti, la testa del Cristo quasi senza mento, le volute appuntite del drappeggio che si alzano sulle due estremità del mantello di Cristo, i volti di tre quarti di tutte e tre le figure e il disegno leggero dei tratti, il taglio rettangolare della frangia dei capelli. Gli elementi che la distinguono sono prima di tutto la tavolozza, in cui mancano i toni verde, ocra e rosa pallido freddo delle opere della maturità di Neri, e inoltre la maggior enfasi del drappeggio delle due figure in primo piano e il portamento.
Il mantello di Cristo è stato disegnato con pieghette sottili di carattere duecentesco, che ricordano i maestri pisani e Cimabue: Neri è stato forse ispirato dalle prime opere di Giotto a Rimini. Ma il suo stile qui è molto più formale e astratto. Il mantello di San Giovanni è stato disegnato a pieghe angolose nitide e miniato con linee e tratteggi incrociati tipici della crisografia italo-bizantina del XIII secolo, di cui le Madonne di Coppo di Marcovaldo sono forse gli esempi più noti. Neri continuerà a utilizzare questo strumento, anche se mai più in modo così ovvio e formale, nell'antifonario di Faenza: per le tuniche di Cristo ("In principio Deus", I, c. 105*r*) e di San Paolo (ivi, c. 158*r*), e più manifestamente per i mantelli dei santi alle cc. 224*r* e 233*r* del primo volume. I suoi assistenti rinnovano il senso della geometria astratta per esempio nella *Natività*, c. 123*v* del secondo volume, e nel "In principio Deus" c. 37*r* del terzo volume.
L'esuberanza delle figure e i loro volti espressivi fanno pensare a una delle prime opere di Neri e non al manierismo di un imitatore.
La complessità delle foglie che fuoriescono le une dalle altre come lamine a comporre l'iniziale E e il forte colore arancione-vermiglio suggeriscono influenze stilistiche dall'Italia centrale, associate a quelle del "Primo stile" bolognese; ma lo sfondo rettangolare blu-violetto brillante, il drappeggio color lavanda e le foglie mostrano un legame con il "Secondo stile" bolognese. [RG]

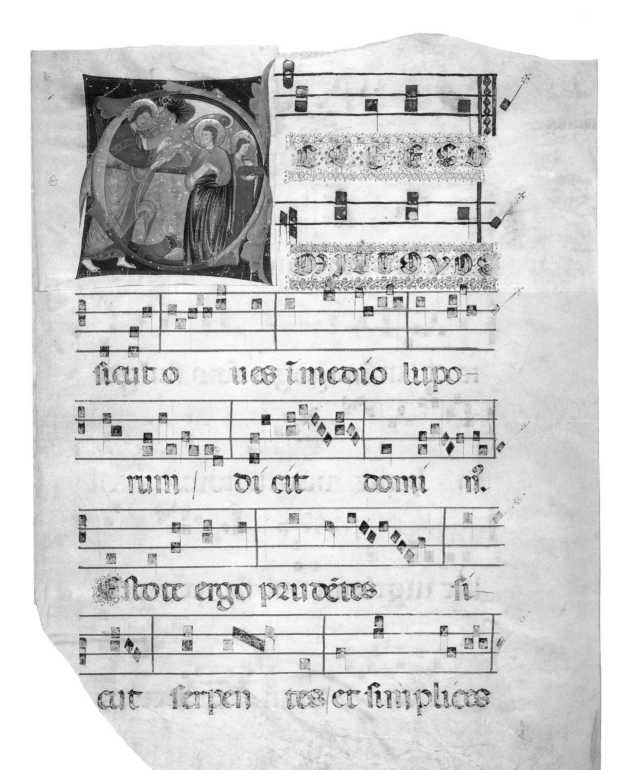

Ecce mitto vos

siait o ves in medio lupo-

rum / dicit domi ℟.

Estote ego prudentes si-

ait serpen tes / et simplices

8. Iniziale A ritagliata: Cristo in trono benedicente tra la Vergine e San Giovanni, San Pietro e gli evangelisti (?)

Inizio del XIV secolo
Pergamena
193 × 182 mm
Scrittura gotica "corale"
a inchiostro nero, tetragrammi
a inchiostro rosso con notazioni
musicali quadrate a inchiostro
nero

Milano, Collezione Longari,
senza segnatura
Provenienza: Collezione Vicomte
Villain; mercato antiquario

Il presente frammento, già in collezione privata francese (Bollati, 1993, p. 19), è stato ritagliato seguendo con grande precisione l'andamento della parte miniata, con l'intenzione di escludere del tutto il testo scritto, che è quindi visibile solo sul *verso*.
Pur senza l'aiuto offerto da una sicura comparazione di formule liturgiche, comunque, attraverso il confronto con altre opere di Neri dalla medesima struttura iconografica, è evidente che la grande iniziale A illustra il responsorio della prima domenica di Avvento, "Aspiciens a longe", e che quindi venne asportata da un antifonario del Tempo ordinario, di cui con ogni probabilità costituiva la decorazione principale del frontespizio o in ogni caso di una delle prime carte.
È facile, infatti, evidenziare le somiglianze di questo cutting col foglio 2030 della Cini datato 1300 (cat. n. 1), col n. 53285 del Cleveland Museum (cat. n. 9) collocabile al 1308 (o al 1309: ma al proposito cfr. Delucca, 1992, p. 66, n. 65), e con la c. 3*v* del corale 540 di Bologna del 1314 (cat. n. 26a), anche se in questo piccolo corpus tematico compaiono sempre lievi modifiche che non consentono una totale sovrapponibilità, e soprattutto i singoli elementi costi-

tutivi della A ricorrono senza una logicità cronologica stringente; il tratto orizzontale della lettera aiuta il miniatore a separare visivamente l'apparizione divina del Cristo in maestà dai suoi osservatori terreni; le volute circolari in basso includono personaggi a mezzo busto; la parte alta è invece chiusa da un altro elemento a doppia spirale vegetale, presente solo nel caso veneziano, sovrastato da una barra recante una sorta di nodo che compare in forma un po' diversa nel ritaglio statunitense; rientra solo in apparenza in questi confronti il caso del corale di Larciano (cat. n. 2), dove la c. 1*r* ci palesa scelte compositive analoghe, che commentano però un pezzo liturgico differente, il davidico "Ad te levavi animam meam", e sono comunque svolte con un repertorio più sfrangiato e meno compatto la cui non eccelsa qualità potrebbe anche far pensare a un'esecuzione non pienamente autografa.
Nella nostra iniziale, i personaggi in alto (Cristo, la Vergine e San Giovanni Evangelista) compongono una sorta di deesis, pressoché identica a quella presente nel foglio Cini, ma meno espressiva; mentre il santo barbuto inginocchiato, forse da identificare con San Pietro, è affiancato da altre due figure aureolate recanti un libro; se si legano queste ultime ai ritrattini delle due volute vegetali, che pure hanno in mano un volume, si è tentati di decifrarli come evangelisti, pur se ci troveremmo di fronte a un'incongrua duplice presenza dell'autore dell'Apocalisse.
Dal punto di vista dello stile, questo frammento (in buone condizioni conservative, specie per quanto concerne la tenuta dei pigmenti e della doratura, e solo toc-

cato da qualche caduta nel fondo) è di difficile lettura; alcune soluzioni, come l'area superiore, ancora memore delle convenzioni bizantine, sembrerebbero orientare verso un'estrema precocità, magari a cavallo dei due secoli; ma la definizione dei volti, campiti in tinta neutra e definiti appena nei tratti da sottili colpi di pennello, credo ci porti a una fase un po' più avanzata del percorso neriano, ipotesi non esclusa dalla bassa levatura formale di alcuni dei santi (le oscillazioni qualitative sono anzi tipiche della carriera dell'artista, e servono poco a orientarsi nella cronologia), e semmai confortata da alcuni confronti fisionomici coi personaggi che abitano il frammento 53.285 di Cleveland (cat. n. 9); tutto questo induce a una collocazione temporale affine a quella di quest'ultimo numero del catalogo del riminese, e da precisare forse attorno al 1305-1308.
Si può infine osservare che ogni lavorio filologico avrebbe potuto forse essere evitato se l'anonimo decurtatore ci avesse consegnato questo pezzo in condizioni di maggiore interezza: è infatti da notare che in tutti gli altri casi sopra citati di raffigurazioni dal medesimo (o analogo) soggetto, Neri si premura di firmare e datare il suo lavoro: ed è quindi da pensare che anche qui, nel fregio o nel *bas-de-page* oggi non rintracciabili, campeggiasse una qualche scritta, motivata anche da una collocazione privilegiata dell'immagine all'interno del volume di provenienza.

Bibliografia: Bollati, 1993, pp. 18-21. [FL]

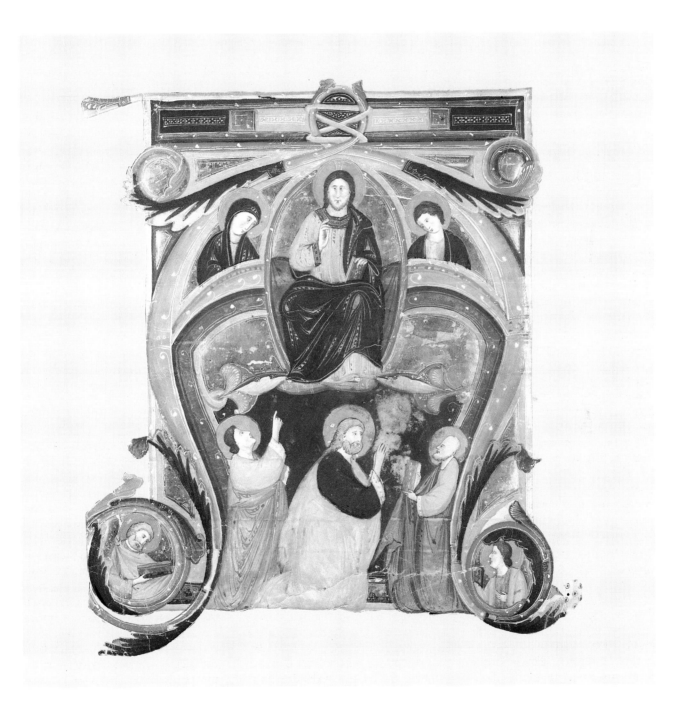

9. Foglio di antifonario

1308
Pergamena
346 × 240 mm
Scrittura in caratteri gotici
"corali" (*litterae bononienses*),
inchiostro nero per il testo,
rosso e blu per le onciali iniziali;
probabilmente sei tetragrammi
a inchiostro rosso con notazioni
musicali quadrate a inchiostro
nero
Calligrafia diversa con lettere
iniziali tendenzialmente strette
circondate da filigrana rossa
e blu, testo più spigoloso
dal carattere vagamente gotico
ripreso da altri fogli
o manoscritti francescani
e frammenti probabilmente
domenicani
Officio della I domenica
d'Avvento
Iniziale figurata A, con *Cristo
in maestà* ("Aspiciens a longe")
In un cartiglio tenuto in mano
da re David firma e data:
"op[us] neri miniatoris de
arimino /m[illesimo] c̄c̄c viii.
/aspiciens"
Grande iniziale istoriata con
*Apparizione di Dio a un profeta
o santo*, probabilmente sul *recto*
del foglio originale

Cleveland, Cleveland Museum
of Art, Fondo Wade,
inv. 53.3651

Tutto il foglio tagliato (le cui di-
mensioni originali possono esse-
re calcolate approssimativamente
intorno a 344–350 mm di base)
appare seriamente logorato con
ampie sfaldature della foglia d'o-
ro sui bordi, sugli sfondi delle ini-
ziali e sul volto della figura cen-
trale.
Il disegno di questa miniatura
sembra rappresentare una caratte-
ristica tipica dei manoscritti rimi-
nesi e delle decorazioni di Neri.

Disponiamo di due corali miniati
da Neri e di tre fogli o ritagli stac-
cati sempre di sua mano che si
aprono con, o comunque com-
prendono, questo soggetto oppu-
re la sua controparte nella messa;
quattro di questi firmati e datati.
L'importanza della miniatura di-
pende prima di tutto dal disegno
dello scrivano, ma soprattutto dai
libri liturgici che si aprono con
l'Avvento invece che con la Pa-
squa, come è il caso degli antifo-
nari notturni di Faenza. General-
mente si trovano tre righe di testo
e non due come per gli altri sog-
getti. L'ampiezza della firma, no-
nostante funga da richiamo, è
unica fra quelle di Neri: sembra
indicare un significato particolar-
mente personale. Questa ipotesi
potrebbe anche essere adeguata
per un artista autocosciente che a
quel tempo firmava raramente le
sue opere.
L'iconografia varia fra le diverse
versioni di Neri: tre di queste rap-
presentano Maria e San Giovanni;
le quattro figure circostanti sono
un gruppo di santi e angeli, che
suggeriscono un significato estre-
mamente generico. Il Milliken in-
terpreta il gruppo come "Dio Pa-
dre con i Quattro Evangelisti",
David nel ruolo del re musicista
che simboleggia "il dominio delle
forze spirituali sul mondo tempo-
rale" con due angeli e, sul margi-
ne, un altro angelo con un basto-
ne e il sigillo divino, che rappre-
senta l'ordine delle Dominazioni
(il "sigillo" potrebbe essere il co-
mune globo simbolo dell'autorità
regale). Il Milliken mette in rap-
porto questa rappresentazione del
Dominio con la Bolla di Bonifa-
cio "Unam sanctam"; difensore
dell'autorità del potere spirituale
su quello secolare, e la sua sconfit-
ta a opera di Filippo il Bello di
Francia. Neri rappresenta fre-

quentemente delle figure grotte-
sche di scarso significato specifi-
co, compreso un guerriero mon-
golo sotto a San Paolo (Faenza, I,
c. 158r). La Dominazione è chia-
ramente una figura esotica coper-
ta da una lunga tunica e con un al-
to copricapo, nonostante il moti-
vo della coppia di uccelli della tu-
nica sia stato probabilmente ispi-
rato dalle sete del Lucchese. D'al-
tro canto le sue caratteristiche
sono piuttosto specifiche e quindi
confermano almeno alcuni aspetti
dell'elaborata interpretazione del
Milliken. La Vergine e San Gio-
vanni sono assenti forse a causa
dello spazio ristretto concesso a
Neri dallo scrivano, ancora più ri-
stretto che non nei corali france-
scani. Anche questi, che normal-
mente si aprono con le onciali de-
corate in giallo, hanno testo in in-
chiostro rosso e blu in questa po-
sizione, come nell'opera di Cle-
veland.
Si tratta dell'interpretazione più
formale che Neri dà a questa sce-
na che, nell'ampia cornice, ricor-
do del Maestro dell'Angelus di
Chicago (cat. n. 5), imprime
un'importanza maggiore che non
in altri esempi. Negli antifonari
francescani di Filadelfia, analizza-
ti dalla Nicolini, le ali leggermen-
te sfumate della Dominazione so-
no opera di un assistente, delicato
ma conservatore, in contrasto
con il colore più intenso dell'altra
versione opera dello stesso Neri
(cc. 238r e 221v). Qui, comunque,
sono probabilmente opera di Ne-
ri e rappresentano una precedente
fase stilistica portata avanti dal-
l'assistente autore dell'opera di
Filadelfia. Il profilo nervoso che
quest'ultimo ha utilizzato per Ga-
briele è tipico anche del foglio di
Cleveland e potrebbe indicare la
sua presenza a fianco di Neri. Le
condizioni del foglio rendono dif-

ficile un'analisi stilistica dettagliata, nonostante le figure centrali siano ben distinte e probabilmente opera di Neri stesso. Il commento marginale, compreso un vivace oriolo su una pertica blu, grigia e arancione, è più vicino ai bordi che non nelle opere bolognesi di Neri. Le ali dell'angelo potrebbero riflettere la vivacità di questi uccelli nelle decorazioni dei manoscritti bolognesi del XIII secolo.

Bibliografia: Milliken, 1953, pp. 184-190; Mariani Canova, 1978, p. 17; Nicolini, 1993, figg. 2-3: la numerazione delle pagine dovrebbe essere così letta: (fig. 2) 221*v* per 2*r*; (fig. 3) 238*r* per 221*v*.

Postilla

Nel Cleveland Museum of Art, il foglio miniato del Fondo Wade 53.285, raffigurante una *Natività*, di 535 × 380 mm, è attribuita da Milliken alla "Scuola di Neri". Si tratta in realtà di un foglio toscano, probabilmente fiorentino che risale al 1325-1340 circa, che non presenta nessun legame con Neri da Rimini. L'impiego del tondo che circonda l'*Annunciazione ai pastori* ricorda il disegno di un manoscritto bolognese del XIII secolo, utilizzato da Neri nei suoi fogli più importanti, ma i colori verde, arancione e giallo chiaro della tavolozza sono molto diversi, così come lo stile utilizzato per il fogliame. [RG]

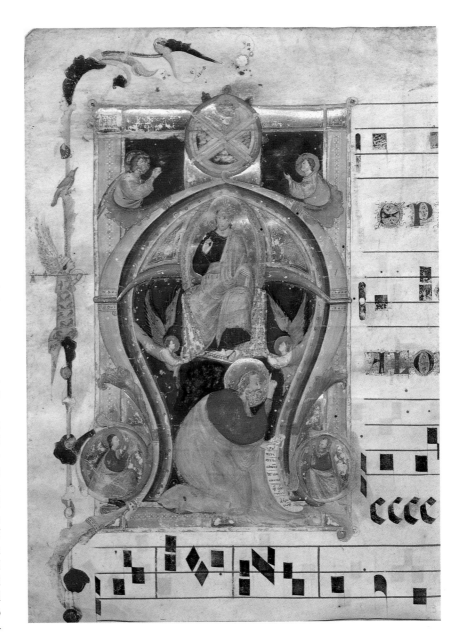

10. Foglio staccato di antifonario: Tobi e l'angelo

Inizio del XIV secolo
Pergamena
558 × 387 mm
Nessuna numerazione
Scrittura gotica, sei tetragrammi e sei righi di testo, notazione quadrate a inchiostro nero
Responsorio "de Tobia"
Iniziale P ("Peto ut vincu[lo]") al *verso* del foglio

Venezia, Fondazione Giorgio Cini, n. 2230
Provenienza: Parigi, 1953; dalla Libreria Salocchi alla Collezione Vittorio Cini, 1955; Fondazione Giorgio Cini, 1962

Il grande occhiello della P di "Peto ut vincu[lo]" contiene Tobi cieco, padre di Tobia, al cospetto dell'angelo.
Come già aveva avvertito la Mariani Canova (1978) il foglio deve essere studiato in relazione a quello con *Scena di martirio* ("Absterget Deus", cat. n. 11) e all'altro con l'arcangelo Michele ("Factum est silentium", cat. n. 12) entrambi della stessa Fondazione Cini e acquistati con questo da Vittorio Cini alla Libreria Salocchi nel 1955.
Esistono indizi che fanno pensare a una comune provenienza dallo stesso corale o da una medesima serie di antifonari per questi fogli come per altri conservati presso la Free Library di Filadelfia (cfr. quanto detto a cat. n. 12, "Factum est").
Deve rivelarsi, quale singolare episodio stilistico nella maniera di Neri da Rimini, la particolarissima rilevanza presa dalle sottili lumeggiature, rosse sul manto e bianche sul viso e sulla barba del santo; nonostante questa desueta seppure accurata sottigliezza la miniatura può essere accostata alla grande iniziale A ("Aspiciens a longe") datata 1308, conservata presso il museo di Cleveland (cat. n. 9), per rilevare la stessa concezione compositiva per i panneggi e le teste dei due protagonisti.
L'opera sembra comunque poter trovare una giusta collocazione all'interno del percorso stilistico di Neri sul finire del primo decennio del secolo.

Bibliografia: Toesca, 1958, p. 22, n. 60; Mariani Canova, 1978, p. 20, n. 32; Ciardi Dupré Dal Poggetto, 1982, p. 386, n. 140. [AV]

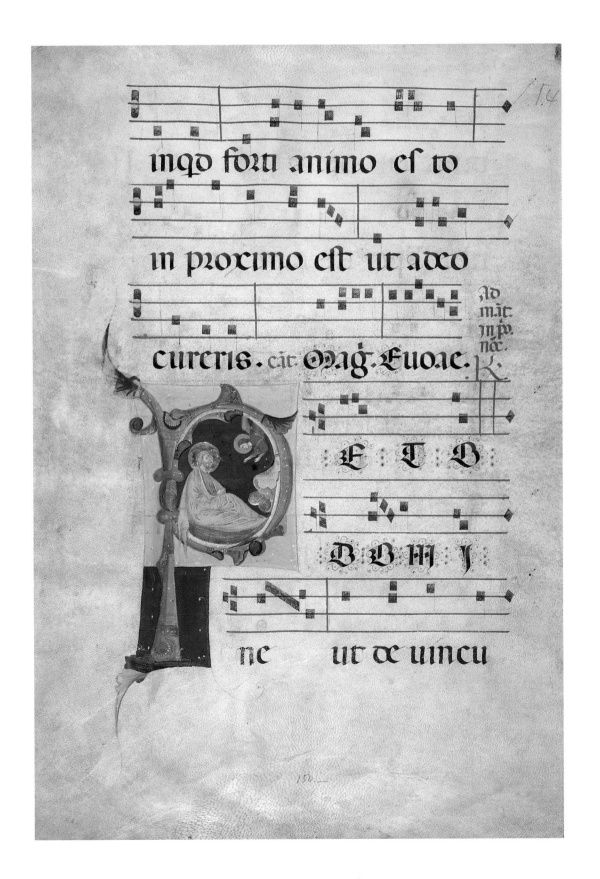

11. **Foglio staccato di antifonario: Scena di martirio**

Inizio del XIV secolo
Pergamena
560 × 387 mm
Nessuna numerazione
Scrittura gotica, sei tetragrammi
e sei righi di testo, notazione
quadrate a inchiostro nero e blu
Officio Comune dei Martiri
o delle festività di San
Sebastiano, Sant'Eustachio
o dei Santi Cornelio e Cipriano
Iniziale A ("Absterget Deus")
al *recto* del foglio

Venezia, Fondazione Giorgio
Cini, n. 2231
Provenienza: Parigi, 1953; dalla
Libreria Salocchi alla Collezione
Vittorio Cini, 1955; Fondazione
Giorgio Cini, 1962

L'iniziale A, purtroppo grave-
mente danneggiata, contiene di-
verse figurazioni sui due piani in
cui si divide la lettera: nella parte
bassa si rappresenta il martirio di
due santi per decapitazione, men-
tre all'interno della parte superio-
re si trova un solo santo in pre-
ghiera.
Le indicazioni della Mariani Ca-
nova (1978) espresse nell'inten-
zione di riunire in un sol gruppo
questo foglio con il "Peto ut vin-
culo" e il "Factum est silentium"
(cat. nn. 10, 12) anch'essi della
Fondazione Cini, trovano confer-
ma nell'estensione dei confronti,
volti a ricostruire la decorazione
di una serie di corali, su altri fogli
della Free Library di Filadelfia
(cfr. quanto detto a cat. n. 12).
Il foglio che più si avvicina a que-
sto per la identica intenzione stili-
stica della decorazione è certo
quello che presenta la S di "Si bo-
na sucepimus" (cat. n. 25) conser-
vato a Filadelfia; d'altra parte la ti-
pologia utilizzata per strutturare i
corpi dei due martiri del foglio
Cini sembra poter aderire a quella

degli evangelisti agli estremi della
lettera A ("Aspiciens a longe",
cat. n. 9) di Cleveland, per cui ci
soccorre la data 1308 scritta sul fo-
glio stesso; agli anni intorno a
quella data si può quindi riferire
chi intenda collocare questo rile-
vante gruppo di miniature nella
giusta fase stilistica di Neri da Ri-
mini.

Bibliografia: Toesca, 1958, p. 22,
n. 61; Mariani Canova, 1978, p.
20, n. 31. [AV]

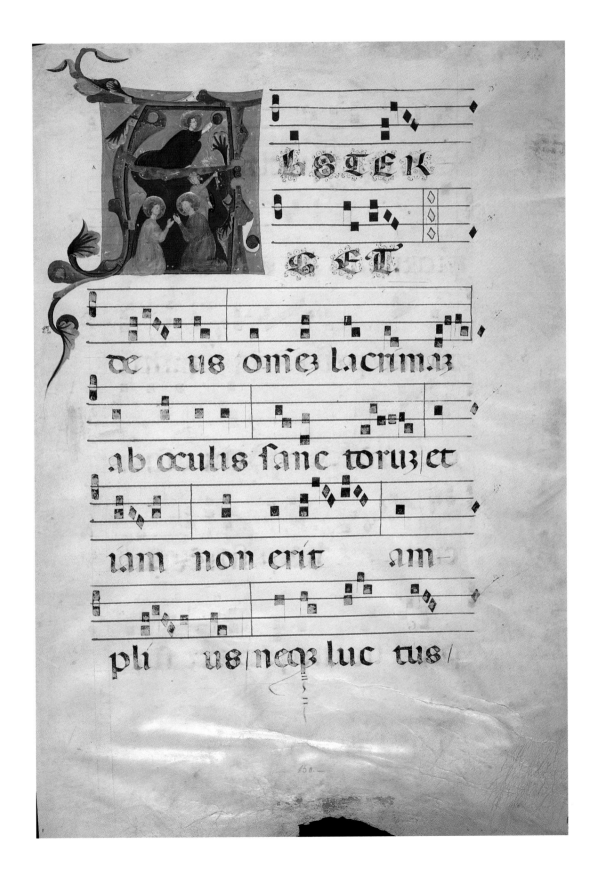

bStek

G ET

œ us omēz lacrimaz

ab oculis sanc toruz/et

uam non erit am-

pli us/necz luc tus/

12. Foglio staccato di antifonario: San Michele Arcangelo

92

Inizio del XIV secolo
Pergamena
560 × 377 mm
Nessuna numerazione
Scrittura gotica, sei tetragrammi e sei righi di testo, notazione quadrate a inchiostro nero
Officio di San Michele Arcangelo
Iniziale F ("Factum est silentium") al *verso* del foglio

Venezia, Fondazione Giorgio Cini, n. 2232
Provenienza: Parigi, 1953; dalla Libreria Salocchi alla Collezione Vittorio Cini, 1955; Fondazione Giorgio Cini, 1962

La lettera F di "Factum est silentium" è singolarmente inserita all'interno di un riquadro spezzato solo dalle foglie che fuoriescono con impetuosa ritmicità decorativa; San Michele che trafigge il drago ai suoi piedi, seppure risulti notevolmente impacciato nell'azione che sta compiendo, è tuttavia realizzato con una condotta stilistica impeccabile e di grande momento nel percorso di Neri.
Si noti la fattura delle ali, spaziose e ricercatamente naturalistiche, in rapporto con certi modelli giotteschi e in contrasto con la scelta attuata dalla cultura pittorica riminese, che nel suo complesso predilige il modello più antico per la realizzazione delle ali degli angeli, consistente nell'accostamento di segmenti colorati, trascurato da Neri fin dalla miniatura della Fondazione Cini datata 1300 per il più moderno concetto mimetico giottesco realizzato con ogni probabilità, prima ancora che a Padova, nella stessa Rimini (cfr. cat. n. 1).
Nel compilare il vasto catalogo delle miniature dell'Italia settentrionale appartenenti alla Fondazione Cini, la Mariani Canova aveva già avvertito la necessità di supporre la comune provenienza da una stessa serie di corali o dallo stesso codice per i tre fogli già appartenuti alla Libreria Salocchi: per questo foglio, quindi, per quello raffigurante Tobi e l'angelo ("Peto Domine", cat. n. 10) e per il foglio con una *Scena di martirio* ("Absterget Deus", cat. n. 11). A questi la studiosa avvicinava le tre iniziali già nella raccolta Forti (Gabinetto Fotografico Nazionale, negg. E86450, E86451, E86454); d'altra parte confronti stilistici e sul complesso dell'impaginazione e della scrittura possono consigliare l'allargamento del gruppo, che diventerebbe un nucleo rilevante all'interno del catalogo del miniatore. A questo foglio in particolare è bene accostare la pagina di Filadelfia dalla H istoriata ("Hic e[st] mar[…]", cat. n. 25a), propostami da S. Nicolini, a questa deve rimanere legata la pagina compagna, anch'essa nel museo statunitense, raffigurante la *Pentecoste* ("Dum complerentur", cat. n. 25c), l'altra con l'episodio riguardante Giobbe ("Si bona suscepimus", cat. n. 35a), che bene si presta a chiudere il cerchio dei confronti di stile nell'avvicinamento alla pagina Cini con *Scena di martirio* ("Absterget Deus", cat. n. 11), e l'"Adest die leticie" di Filadelfia (cat. n. 13).
Il confronto di certe figure degli altri due fogli Cini legati a questo (cat. nn. 10, 12) con episodi del foglio di Cleveland datato 1308 ("Aspiciens a longe", cat. n. 9) induce altresì a stringere la collocazione cronologica dell'intero gruppo intorno a quella data.

Bibliografia: Toesca, 1958, p. 22, n. 62; Mariani Canova, 1978, p. 20, n. 33; Ciardi Dupré Dal Poggetto, 1982, p. 387, n. 142. [AV]

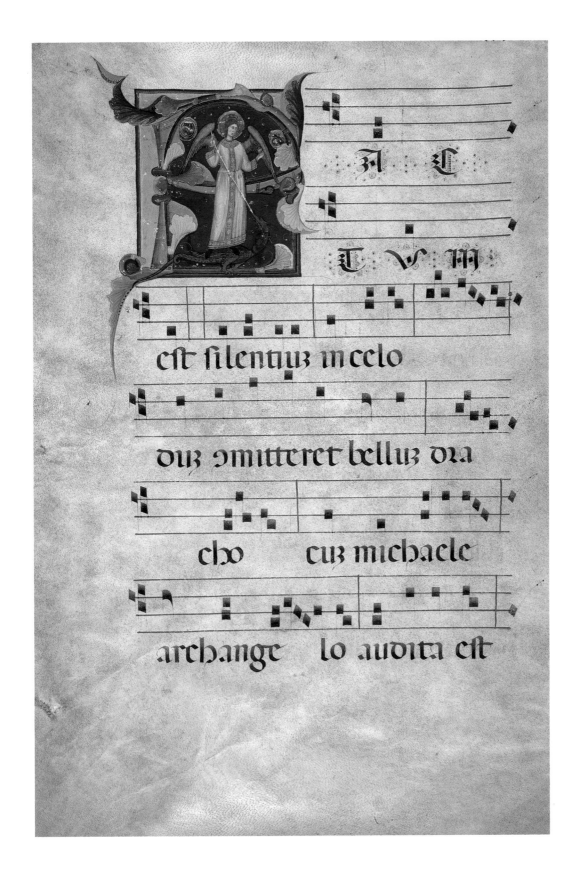

est silentium in celo

dum omitteret bellum dra

cho cum michaele

archange lo audita est

93

Neri da Rimini (?)
13. **Foglio staccato di antifonario**

94

1295-1300
Pergamena
100 × 100 mm (miniatura
63 × 63 mm)
Nessuna numerazione
Scrittura in una versione "magra"
di *litterae bononienses*
a inchiostro nero, tetragrammi
a inchiostro rosso con notazioni
musicali a inchiostro nero
Officio della Vigilia di Sant'Elena
Veglia di Sant'Elena:
medesimo verso di apertura,
ma musica diversa utilizzata
per l'officio di San Tommaso
d'Aquino alle Laudi
nell'antifonario di Sant'Agnese
(Bologna, Museo Civico
Medievale, ms. 545, c. 88);
la musica utilizzata per l'officio
di Sant'Elena viene riprodotta
in Cattin, *Musica e liturgia
a San Marco*, III, p. 181
Iniziale figurata A ("Ad[est] dies
leticie")

Filadelfia, Free Library,
Collezione Lewis, ms. M. 48.18

Il Beato Guala da Bergamo ha una
visione di due scale offerte da Cri-
sto per far salire l'anima di Dome-
nico in Paradiso.
Si tratta di una piccola ma signifi-
cativa miniatura in blu, rosa e
arancione, una tavolozza tipica
del volume da cui presumibil-
mente proviene questo gruppo, e
già completata sui margini con
foglie di colore blu luminoso con
evidenti spine scure che contrad-
distinguono il fogliame di Neri.
La scelta di questo soggetto per
quello che è normalmente l'offi-
cio di Sant'Elena dedicato all'ado-
razione della croce è una chiara in-
dicazione dell'origine domenica-
na del manoscritto.

Bibliografia: Nicolini, 1993, p. 113.
[RG]

14. Iniziale O (?) ritagliata: San Domenico e un frate domenicano

Inizio del XIV secolo
Pergamena
101 × 75 mm
Scrittura gotica "corale"
a inchiostro nero, tetragrammi
a inchiostro rosso con notazioni
musicali quadrate a inchiostro
nero

Londra, Collezione Amati,
senza segnatura
Provenienza: mercato antiquario

Non ci è purtroppo nota la storia antica di questo frammento, passato alcuni anni fa al proprietario attuale da un'altra collezione privata inglese. Il pezzo venne comunque asportato da un corale domenicano, come mostra chiaramente il soggetto della scena raffigurata, in cui San Domenico, seduto in cattedra, sembra illustrare un brano del volume che sta sfogliando a un frate appartenente all'ordine da lui fondato; le ridottissime dimensioni del ritaglio – e soprattutto la scelta di mantenere attorno all'iniziale solo una stretta cornice di pergamena – ci impediscono di decifrare dal poco testo rimasto (che sul *recto* si limita a "-mium / O [?]", e sul *verso* ad "-arius / -ngue") quale pezzo liturgico andasse ad accompagnare visivamente.

Nonostante la non eccezionalità delle condizioni conservative, mi pare si possa ribadire in tutta tranquillità il riferimento autografo a Neri; tipica è infatti la definizione della lettera incipitaria, col corpo in rosa, grigio e rosso filettato da qualche lieve colpo di pennello, e col modulo quadrangolare lievemente concavo steso con un fondo compatto e denso di blu scuro, arricchito dai ghirigori in bianco di biacca che in modo così frequente ritornano in tutta la produzione dell'artista, e ci palesano una sua conoscenza della miniatura bolognese della fine del Duecento, in cui avevano costituito uno dei motivi decorativi più impiegati. Il circoletto a foglia d'oro nella parte destra, quasi speculare all'aureola di San Domenico, è interrotto nella sua compattezza materica da piccoli graffi, come a imitare un punzone, e va quindi letto come elemento esornativo (e non come prima versione, poi modificata, di un altro nimbo, che non potrebbe trovare giustificazione iconografica).

L'iniziale così semplice, senza volute vegetali che escano dal formato regolare del quadrato, trova corrispondenze in tutta la produzione neriana, specie nelle immagini di piccole dimensioni: si può apparentare a esempi del genere della *Missione degli apostoli* della Cini (cat. n. 16), che mi pare possa datarsi in prossimità del ciclo di Faenza, o accostare alle scene dublinesi della Chester Beatty Library rese note alcuni anni fa (Gibbs, 1990, pp. 94-95), di collocazione cronologica però diversa (cat. nn. 19, 20). Le figure mostrano panneggi abbastanza accurati ma taglienti; gli incarnati dei due personaggi raffigurati (le teste, la mano tesa nel gesto che richiama l'attenzione) palesano quell'insistita evidenziazione a colpi di pigmento rosa vivo che mi pare si possa riscontrare nel lasso di tempo centrale della produzione di Neri, attorno alla fine del primo decennio; nella fattispecie, il nostro frammento mi pare presenti una particolare affinità, sia stilistica che iconografica, con l'iniziale della Free Library di Filadelfia che ci mostra una scena di malcerta decifrazione con due santi domenicani cui viene offerta da Cristo una scala: senza giungere certo ad accorpamenti forzati che non possono purtroppo essere supportati da dati codicologici o documentari sicuri, lo stile ci consente di ipotizzare una loro vicinanza esecutiva, magari entro uno stesso ciclo, a una data che andrà posta attorno al 1308-1310.

Bibliografia: Lollini, 1992, pp. 39-42. [FL]

15. Antifonario notturno in tre parti

Faenza, 1310-1312 circa

a) *Prima parte*
Pergamena
540 × 380 mm
Legatura originale in cuoio
con borchie e fermagli in ottone
Cc. 281; numerazione moderna
al centro del margine esterno
del *verso* di ogni carta, a cifre
romane a matita
Scrittura gotica "corale" a
inchiostro nero, sei tetragrammi
a inchiostro rosso con notazioni
musicali quadrate a inchiostro
nero
Contenuto liturgico espresso
dall'intitolazione a c. 1r: "Incipit
prima pars antiphonari nocturni
maioris ecclesie Sancti Petri
faventine, secundum
consuetudinem romane ecclesie,
a resurrectione Domini usque
ad Kalendas Septembris"
Iniziali figurate: c. 1r, A
con *Le Marie al sepolcro di Cristo*,
firmata ("Angelus Domini");
c. 13v, P con *Ascensione* ("Post
passionem"); c. 35r, D con
Cristo e un apostolo inginocchiato
("Dignus es Domine"); c. 46r,
S con *Santo in preghiera*
("Si oblitus fuero"); c. 53r,
C con *Pentecoste* ("Cum
complerentur"); c. 67v,
P con *Cristo appare a due santi
inginocchiati* ("Preparate corda
vestra"); c. 105r, I con *Dio
creatore* ("In principio fecit
deus"); c. 137r, F con *San
Giovanni Battista* ("Fuit homo
missus a Deo"); c. 146v, I con
Santi Giovanni e Paolo ("Isti sunt
duo"); c. 150r, S con *Cristo e San
Pietro* ("Symon Petre"); c. 158r,
Q con *San Paolo* ("Qui operatus
est"); c. 168v, M con *La
Maddalena* ("Maria Magdalena");
c. 173r, S con *San Pietro Apostolo*
("Symon Petre"); c. 180v,
L con *San Lorenzo* ("Levita

Laurentius"); c. 191r, V con
Morte di Maria, firmata ("Vidi
speciosam"); c. 207, M con
San Giovanni Battista in carcere
("Misit Herodes"); c. 207, B
con *Cristo che benedice due frati*
("Benedicat vos"); c. 224r, E
con *Cristo che benedice due apostoli*
("Ecce ego mitto vos"); c. 233r,
I con *Santo martire* ("Iste
sanctus"); c. 241r, A con *Cristo
e un santo* ("Absterget Deus");
c. 251v, E con *Santo inginocchiato*
("Euge serve bone"); c. 260, E
con *Santo inginocchiato* ("Euge
serve bone"); c. 268v, V
con *Cristo che incorona una santa*
("Veni sponsa Christi")
Iniziali decorate: c. 3v, A
("Angelus"); c. 5r, M ("Maria");
c. 7r, V ("Virtute"); c. 10r, S
("Surrexit"); c. 19v, V ("Viri");
c. 21r, S ("Surgens"); c. 22v, C
("Christi"); c. 54v, D ("Dum");
c. 57r, T ("Tam"); c. 59r, A
("Apparuit"); c. 60r, D
("Disciplina"); c. 61v, A
("Advenit"); c. 64r, N ("Non");
c. 72r, D ("Dico"); c. 77v, D
("Dixit"); c. 95v, H ("Homo");
c. 111r, E ("Ego"); c. 113v, B
("Beatus"); c. 112r, S ("Sancti");
c. 121r, D ("Domine"); c. 123r,
D ("Dulce") (iniziale di grandi
dimensioni); c. 124v, H
("Helena"); c. 127v, L (iniziale di
grandi dimensioni) ("Locutus");
c. 144r, H ("Helisabet"); c. 147v,
P ("Paulus"); c. 155r, P
("Petrus"); c. 164 E ("Ego"); c.
171r, D ("Dum"); c. 178r, H
("Herodes"); c. 197r, A
("Assuncta"); c. 204 P ("Post");
c. 208v, H ("Herodes"); c. 218v,
O ("O beata"); c. 237v, Q
("Qui"); c. 247r, O ("Omnes");
c. 256v, E ("Ecce"); c. 265r,
D ("Domine"); c. 273r, E
("Ecce"); c. 277r, D ("Dum")
A c. 171 risulta mancante una
carta, presumibilmente miniata,

asportata prima della
numerazione a matita, inoltre
le cc. 280, 281 sono state
aggiunte in epoca più tarda

b) *Seconda parte*
Pergamena
550 × 340 mm
Legatura originale in cuoio
con borchie e fermagli in ottone
Cc. 339, numerazione moderna
al centro del margine esterno
del *verso* di ogni carta, a cifre
romane a matita
Scrittura gotica corale a
inchiostro nero, sei tetragrammi
a inchiostro rosso con notazioni
musicali quadrate a inchiostro
nero
Contenuto liturgico esplicitato
nel titolo: "Incipit secunda pars
antiphonarj maioris ecclesiae
faventine, secundum
consuetudinem romane ecclesie
a dominica prima septembris
usque ad dominicam primam
post octavam Epiphaniae"
Iniziali figurate: c. 1v, S con
Giobbe e un personaggio ("Si bona
suscepimus"); c. 14r, A con
*Una figura maschile e una
femminile inginocchiate* ("Adonay
Domine"); c. 31r, A con *Cristo
e una figura femminile inginocchiata*
("Adaperiat Dominus"); c. 31v,
V con *Cristo in trono* ("Vidi
Dominum sedentem"); c. 75r,
J con *Profeta con cartiglio*
("Jerusalem cito veni"); c. 86r,
E con *Profeta in ginocchio davanti
a Dio* ("Ecce apparebit
Dominus"); c. 111r, C
con *Profeta con cartiglio* ("Canite
tubam Syon"); c. 123v, H con
Nascita di Cristo ("Hodie nobis");
c. 133v, S con *Santo Stefano*
("Stephanus autem"); c. 140r, V
con *San Giovanni Evangelista*
("Valde honorandus est");
c. 146v, C con *Strage
degli innocenti* ("Centum

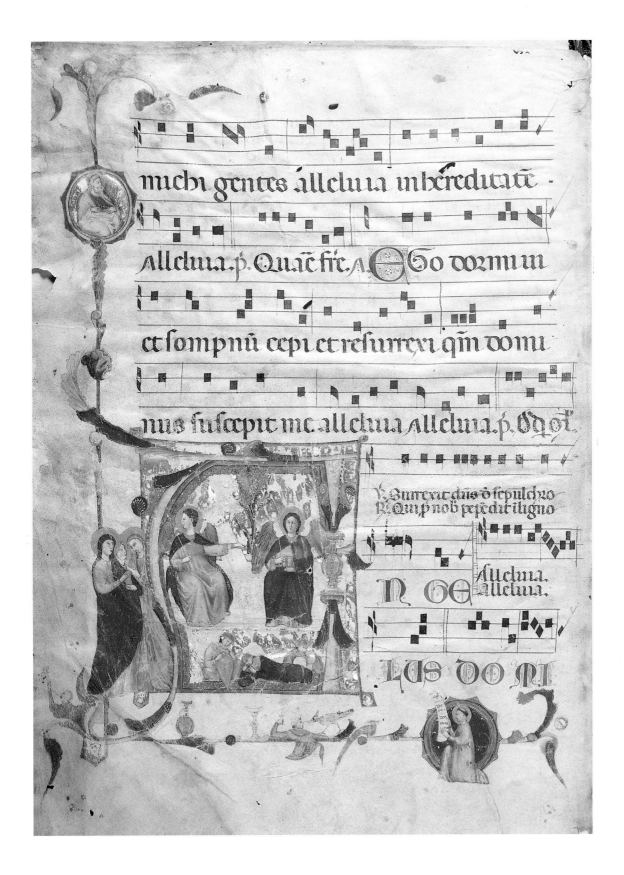

quadraginta"); c. 156r, E con *San Giovanni Battista* ("Ecce agnus Dei"); c. 166r, H con *Battesimo di Cristo* ("Hodie in Jordano"); c. 199r, H con *Natività di Maria* ("Hodie nata est Virgo"); c. 208v, D con *Sant'Elena* ("Dulce lignum"); c. 213r, F con *San Michele Arcangelo* ("Factum est silentium"); c. 224r, I con *Consacrazione di una chiesa* ("In dedicatione templi"); c. 233r, H con *San Martino di Tour* ("Hic est Martinus"); c. 243r, C con *Santa Cecilia* ("Cantantibus organis"); c. 256r, C con *Vocazione di Pietro e Andrea* ("Cum perambularet Dominus"); c. 271r, E con *Cristo che benedice due apostoli* ("Ecce ego mitto vos"); c. 279v, I con *Santo martire* ("Iste sanctus"); c. 288r, A con *Due vescovi inginocchiati* ("Absterget Deus"); c. 299v, E con *Santo in abito pontificale* ("Euge serve bone"); c. 310r, E con *Due religiosi inginocchiati* ("Euge serve bone"); c. 319v, V con *Cristo che incorona una vergine* ("Veni sponsa Christi"); c. 331v, I con *Consacrazione di una chiesa* ("In dedicatione templi")
Iniziali decorate: c. 9r, P ("Peto"); c. 18r, D ("Domine"); c. 44r, D ("Dixit"); c. 67r, I ("In illa"); c. 70v, S ("Suscipe"); c. 72r, M ("Montes"); c. 81v, E ("Ecce"); c. 92r, V ("Venit"); c. 96r, O ("O sapientia"); c. 98v, E ("Ecce"); c. 99v, R ("Rorate"); c. 103r, P ("Prophetae"); c. 104r, E ("Egredietur"); c. 105v, D ("De syon"); c. 107r, E ("Emitte"); c. 108v, C ("Costantes"); c. 109v, E ("Egredietur"); c. 116 C ("Canite"); c. 118r, S ("Santificamini"); c. 119v, J ("Judea"); c. 121v, R

("Rex pacificus"); c. 129r, Q ("Quem"); c. 131v, T ("Tecum"); c. 138v, L ("Lapidaverunt"); c. 145r, V ("Valde"); c. 152r, H ("Herodes"); c. 162, O ("O admirabilis"); c. 178r, A ("Ante"); c. 187r, B ("Babtizat"); c. 204v, N ("Nativitas"); c. 209v, O ("O magna"); c. 220r, S ("Stetit"); c. 230r, V ("Vidi"); c. 239, D ("Dixerat"); c. 249v, C ("Cantantibus"); c. 251v, O ("Orante"); c. 253v, O ("Orante"); c. 262v, S ("Salve"); c. 265r, L ("Lucia"); c. 266v, O ("Orante"); c. 268v, A ("Ave"); c. 269r, A ("Alma"); c. 285r, Q ("Qui"); c. 295r, O ("Omnes"); c. 297r, I ("Isti"); c. 306v, E ("Ecce"); c. 325v, H ("Hec est"); c. 329v, D ("Dum esset"); c. 337v, D ("Domine")
Iniziali filigranate: c. 44r, sul margine è disegnata una mano guantata con l'indice proteso verso una iniziale calligrafica; c. 51r, iniziale di notevoli dimensioni e qualità; nell'ultima carta del codice è visibile l'impronta di un timbro circolare con al centro lo stemma sabaudo e nell'anello esterno la scritta "R. Ufficio Esportazione di oggetti d'arte Firenze"

c) *Terza parte*
Pergamena
580 × 400 mm
Legatura originale in cuoio con borchie e fermagli in ottone
Cc. 314, numerazione moderna al centro del margine esterno del *verso* di ogni carta, a cifre romane a matita
Scrittura gotica corale a inchiostro nero, sei tetragrammi a inchiostro rosso con notazioni musicali

quadrate a inchiostro nero
Contenuto liturgico: "Incipit tertia pars antiphonari nocturni majoris ecclesiae Sti Petri faventine, secundum consuetudinem romane ecclesie a dominica prima post octava epifanie usque ad resurrectione Domini"
Iniziali figurate: c. 3v, D con *Cristo in trono e santi inginocchiati* ("Domine ne in ira tua"); c. 37r, I con *Cristo con il mondo in mano* ("In principio fecit Deus"); c. 48r, D con *Dio e Noè inginocchiato* ("Dixit Domine ad Noe"); c. 57r, L con *Dio e Abramo* ("Locutus est"); c. 68r, E con *Santo con cartiglio* ("Ecce nunc"); c. 82r, T con *Isacco manda Esaù alla caccia* ("Tolle arma"); c. 93v, V con *Giuseppe venduto dai fratelli* ("Videntes"); c. 107v, L con *Dio che appare a Mosè* ("Locutus est"); c. 120v, I con *Cristo con un libro in mano* ("Isti sunt"); c. 137v, I con *Cristo che appare a un santo* ("In die quam"); c. 162r, O con *Cristo in trono* ("Omnes amici"); c. 170v, S con *Cristo in trono* ("Sicut ovis"); c. 192r, D con *Santa Agnese* ("Diem festum"); c. 201r, Q con *San Paolo* ("Qui operatus est"); c. 211r, A con *Madonna col Bambino* ("Adorna thalamum tuum"); c. 221r, C con *Martirio di Sant'Agata* ("Cum torqueretur"); c. 231r, S con *Primato di San Pietro* ("Symon Petre"); c. 239v, M con *Annunciazione a Maria* ("Missus est Gabriel"); c. 250r, E con *Cristo che appare a due apostoli* ("Ecce ego mitto vos"); c. 259r, I con *Santo con un libro* ("Iste sanctus"); c. 267r, A con *Cristo che appare a una figura inginocchiata* ("Absterget Deus"); c. 278r, E con *Santo con un libro* ("Euge serve bone"); c. 287, E

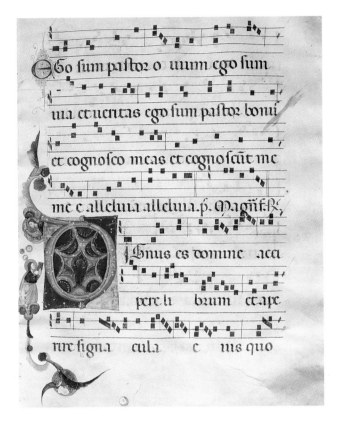

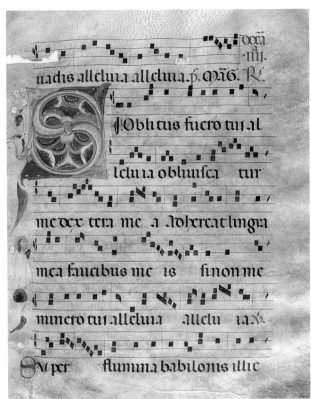

con *Santo inginocchiato* ("Euge serve bone"); c. 295, V con *Cristo che incorona una santa* ("Veni sponsa Christi"); c. 304, C con *Bare scoperchiate* ("Credo quod redemptor")

Iniziali decorate: c. 1*v*, D ("Dixit"); c. 13*r*, Q ("Quam"); c. 17*r*, A ("Auribus"); c. 21*r*, N ("Ne"); c. 24*r*, D ("Deus"); c. 25*v*, T ("Tibi"); c. 28*r*, C ("Confitebor"); c. 31*v*, M ("Misericordiam"); c. 54*r*, S ("Secundum"); c. 63*r*, S ("Secundum"); c. 74*r*, C ("Cor"); c. 79*v*, T ("Tributare"); c. 103 F ("Fac"); c. 115*r*, T ("Tuae"); c. 117*v*, Q ("Quid"); c. 128 V ("Vide"); c. 140*r*, D ("Domine"); c. 142*v*, V ("Viri"); c. 145*r*, F ("Faciem"); c. 146*r*, C ("Contumelias"); c. 148*r*, V ("Vidi"); c. 149*v*, L ("Locutus"); c. 150*r*, L ("Libera"); c. 159*r*, I ("Iusti"); c. 161*v*, A ("Abstineat"); c. 168*v*, P ("Proprio"); c. 170*r*, I ("In pace"); c. 176*v*, O ("O mors"); c. 198*r*, I ("Ingressi"); c. 206*v*, E ("Euge"); c. 208, O ("O admirabilis"); c. 218*r*, S ("Simeon"); c. 228*r*, Q ("Qui"); c. 237*v*, E ("Ecce"); c. 246*r*, M ("Missus"); c. 247*r*, A ("Abram"); c. 259*r*, I ("Iste")

Le cc. 179-190 con l'ufficio di San Savino sono state aggiunte alla fine del Quattrocento

Nell'ultima carta è un curioso disegno con un fusto di colonna a cui si avvolge un nastro

Faenza, Cattedrale

La cattedrale faentina intitolata a San Pietro, in cui è custodito l'antifonario di Neri, si presenta oggi nelle forme tardoquattrocentesche predisposte da Giuliano da Maiano per incarico del vescovo Federico Manfredi. Un'operazione di notevole interesse per l'intreccio di novità toscane e di tradizioni padane, realizzata in un tempo protratto, con l'inserimento di notevoli opere pittoriche e plastiche ma che non ha consentito di salvare la benché minima traccia delle sculture e degli affreschi che certamente erano presenti nella basilica medievale, per cui non è forse esagerato affermare che l'unica testimonianza di rilievo della chiesa trecentesca è proprio costituita dall'antifonario neriano.

Penso sia logico domandarsi perché il Capitolo della cattedrale, che nel 1309 aveva contratto un debito per dotarsi di un antifonario notturno, si sia rivolto per la sua decorazione non a una delle numerose e più vicine officine bolognesi ma abbia preferito il riminese Neri. Le ragioni, ovviamente possono essere state le più diverse, ma credo si debba tener presente che tale commissione non costituisce un fatto isolato: la tavoletta con *Madonna e santi*, attribuita a Giovanni, ora nella Pinacoteca faentina, era stata dipinta per il convento di San Martino delle Clarisse; importanti resti di affreschi riminesi sono stati rimessi in luce nel salone del Vescovado; altri, sempre in Pinacoteca, provengono da Sant'Agostino; in Sant'Ippolito un affresco raffigurante la *Madonna col Bambino*, ridipinta, nasconde forse una pittura riminese.

Nell'agosto del 1309 Tinosio, preposto al Capitolo della cattedrale di Faenza, con diversi altri confirmatari e alla presenza di molti testimoni, contrasse col medico ebreo Cordescho un debito di cento libbre di "bolognini piccoli" per l'acquisto delle pergamene, per la scrittura, la rubricazione e la decorazione miniata di un antifonario notturno, come risulta da una pergamena ora custodita nell'Archivio di Stato di Roma. Il documento, già ricordato dal Mittarelli (1771), fu poi ritrovato nell'archivio romano dal Montenovesi (1923-1924) quindi integralmente trascritto da monsignor Giuseppe Rossini nel 1950. L'opera fu sicuramente miniata da Neri come attestano le due firme a c. 3*v*, e a c. 191*r*, nella prima parte dell'antifonario.

Non è datato, ma si può presumere che la decorazione sia stata portata a termine già entro la fine del 1312, date le notevoli differenze stilistiche che, a mio avviso, si possono cogliere tra quest'opera e quella miniata nel 1314 per i Francescani di Rimini, oggi ms. 540 del Museo Civico Medievale di Bologna.

La presenza dell'opera in cattedrale nei secoli seguenti è attestata dalla metà nel XV secolo nell'*Inventario* dei beni della cattedrale effettuato al tempo del vescovo Francesco Zanelli (1439-1454).

Nel XVIII secolo i canonici ne curarono il restauro della legatura.

Agli inizi del Novecento la seconda parte dell'antifonario, non si conosce con quali modalità, fu alienata e passò al mercato antiquario; certamente fu a Firenze, dove la dicitura "ecclesie faventine" che figura nell'incipit, fu maldestramente corretta in "florentine", forse per accrescerne il pregio e dove fu rilasciato il benestare per la sua esportazione, come risulta dal bollo impresso nell'ultima carta del codice. Non ne ho trovato un riscontro preciso, ma secondo quanto si riferisce dovrebbe essere stata nel mercato antiquario americano e quindi in quello parigino in cui l'acquistò Leo Olschki per la sua collezione fiorentina.

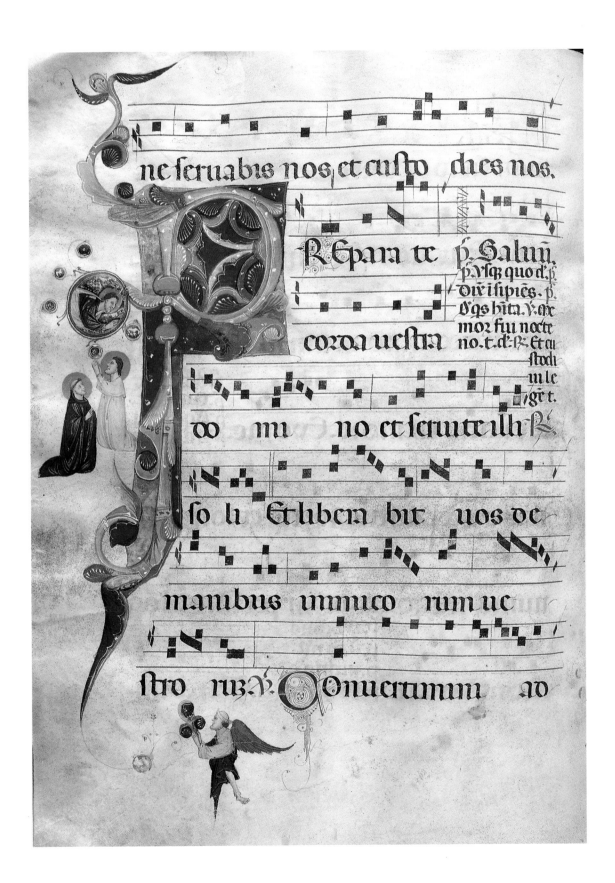

ne seruabis nos, et custo dies nos.

REpara te p. Salui.

p. vsq2 quo d̃. p.
dix i sipies. p.
d̃ qs hita. v. ne
mor fui nocte
no. t. d̃ ↟. Et cu
stodi
in le
ge t.

corda uestra

do mi no et seruite illi ↟

so li Et libera bit uos de

manibus inimico rum ue

stro rū ↟. v. Onuertimini ad

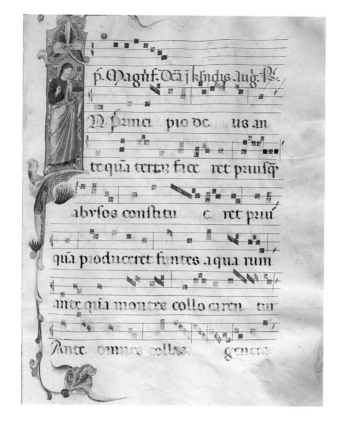

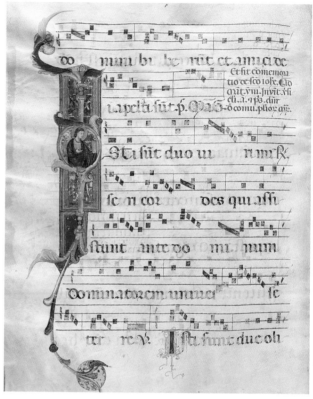

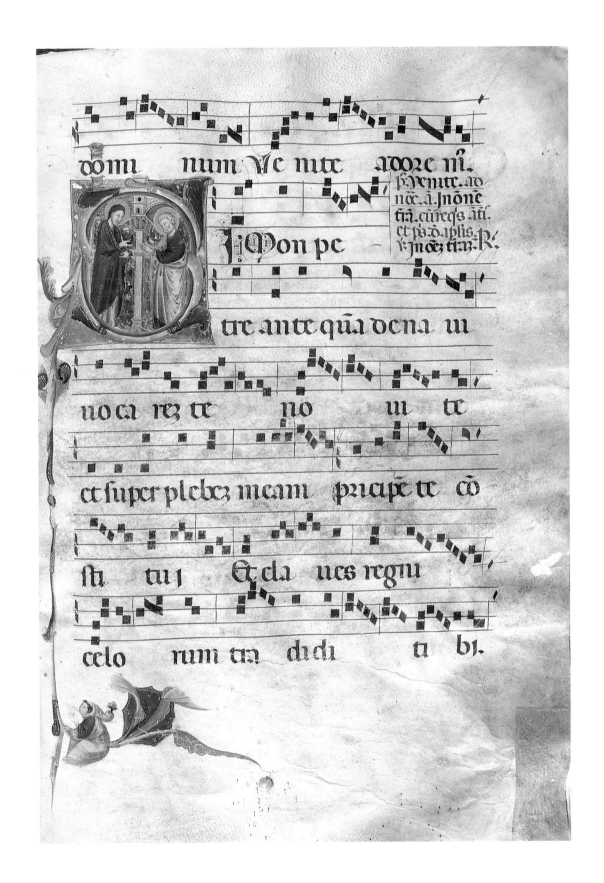

domi num Ve nite adore nr̄.

Mon pe

ꝑ. Venite. ao noc̄. ī. Jnōne tiā. cuieꝗs ātī. et ſꝑo. d̄ꝓlis. v̄. Jnōez tiz. R̄.

tre ante quā dena in

noca rez te no in te

et ſuper plebez meam pncipe te cō

ſti tuj Et da ues regni

celo rum tꝛ didi ti bi.

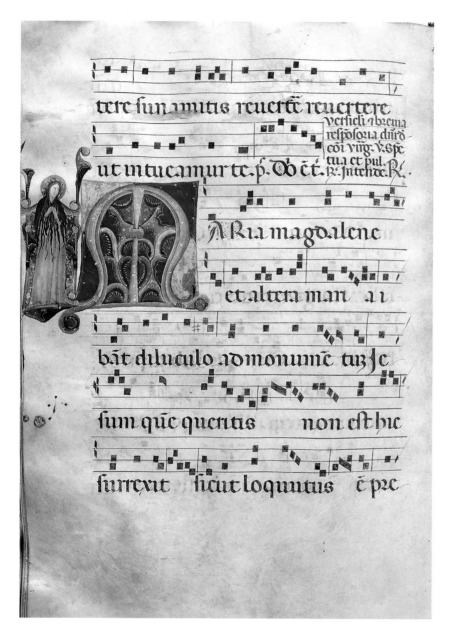

Si può ben dire che il codice Olschki, come allora veniva chiamato, è stato fondamentale nell'avvio dei primi studi scientifici sulla figura di Neri da Rimini, la sua formazione e il suo inserimento nella storia della miniatura italiana del Trecento. Il primo studio in merito fu condotto da M. Salmi nel 1931, ad appena un anno dalla pubblicazione del Toesca della miniatura Hoepli, datata 1300 e firmata da Neri (cfr. cat. n. 1). Il Salmi identificò nell'opera la mano di Neri e ne esaltò come valore primario la bellezza dei colori; ma ne riconobbe anche la modernità che lascia trasparire la conoscenza diretta o mediata di modelli giotteschi ricollegati all'opera e alla presenza a Bologna di Pacino da Bonaguida, pittore e miniatore. Il critico condusse pure un esame particolareggiato delle singole miniature, distinguendo con eccessiva severità quelle autografe di Neri da quelle dei suoi collaboratori, che definiva solo "traduttori delle sue forme". Assai importante per l'ulteriore vicenda dell'antifonario faentino fu la corretta lettura dell'intitolazione originale "ecclesie faventine" sotto la correzione in "florentine" (Salmi, 1931, p. 253).

Il codice Olschki fu poi esposto alla mostra della pittura riminese, dove figurava accanto a quello del Museo Civico Medievale di Bologna; in quell'occasione si svilupparono i primi confronti e si avanzarono nuove proposte sull'apertura di Neri alla cultura umbra (Brandi, 1935, p. 6).

Si deve a un puntuale studio condotto da A. Corbara (1935) sui due volumi dell'antifonario ancora presenti nella cattedrale faentina, il riconoscimento nel codice Olschki della parte che era stata alienata. L'acquisto da parte dello

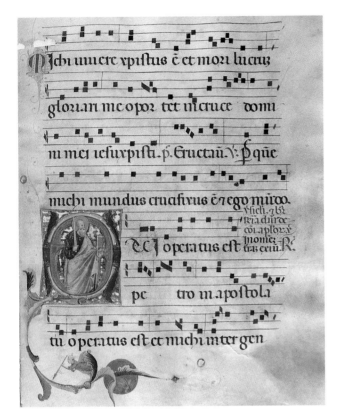

Michi uiuere xpistus ē et mori lucruz
gloriam me opor tet in cruce domi
ni mei iesu xpisti. p. Eructau. V: p que
michi mundus crucifixus ē 7 ego mūdo.
V sicli. 7 R
Ria dur de
col. aplo z. V
monic.
trab eru. R
EGo operatus est
pe tro in apostola
tu operatus est et michi inter gen

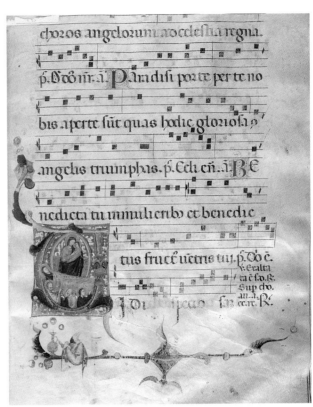

choros angelorum ad cellestia regna.
p. Ōdō m̄. ā. Paradisi porte per te no
bis aperte sūt quas hodie gloriosa p
angelis triumphas. p. Ecli cū. ā. BE
nedicta tu in mulieribz et benedic
tus fructr̄ uētris tui. p. Ōō ē.
V: Exalta
ta ē so. R
Sup cho.
m. A. V
eru. R
J. Diffu p caro sū eru. R

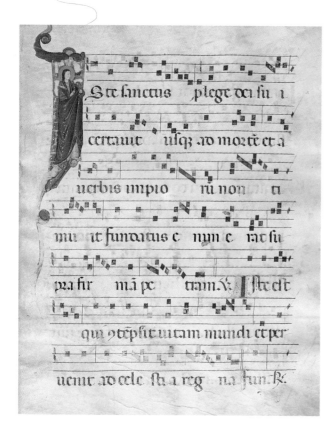

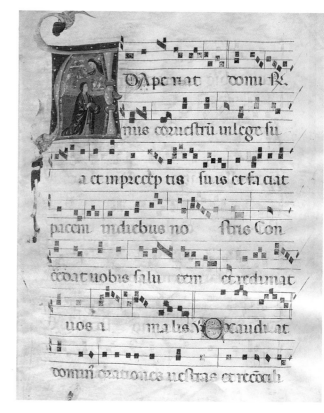

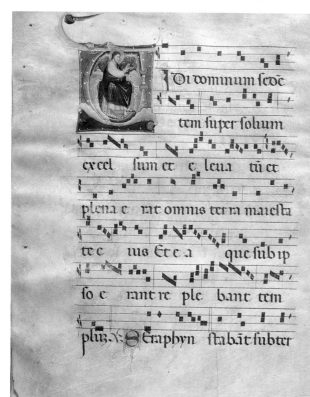

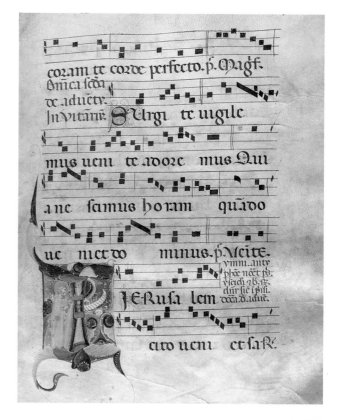

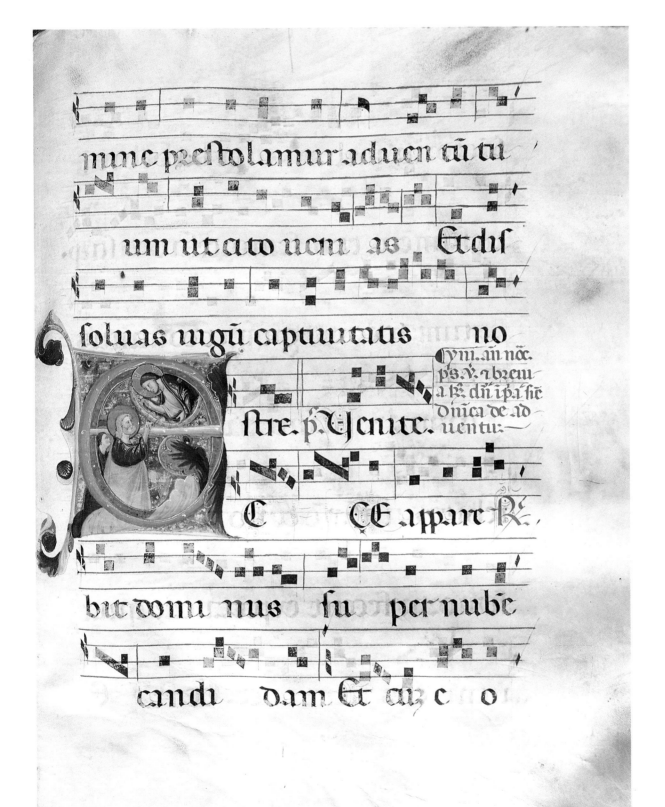

nunc prestolamur aduen tū tu

um ut ato uem ae Et dis

soluas iugū captiuitatis no

cym̄. an̄ nōc.
ps. N̄. 7 breu
a R̄. dn̄ ipā sic
dn̄ica de ad
uentu

stre. p. Venite.

C CE apparr R̄

bit domi nus su per nube

candi dam Et az c n o

stato di questo manoscritto e la sua destinazione alla cattedrale faentina insperabilmente ricompose l'unità dell'antifonario.

Un intervallo di circa dieci anni separa il codice faentino dalla miniatura Hoepli, oggi Cini; di sette anni dal codice di Larciano (cfr. cat. n. 2). Per il primo, un riferimento a modelli giotteschi è attualmente condiviso dalla maggior parte dei critici; il corale di Larciano sembra per certi aspetti più arcaizzante, ma è indubbio che in esso hanno già preso forma le inconfondibili iconografie neriane, che nel tempo presenteranno solo delle varianti, spesso più di temperie che di sostanza. Del 1308 è poi la grande iniziale di Cleveland, con le sue figure più allungate e così tipicamente riminese nei decori della veste dell'angelo (cfr. cat. n. 9).

Si tratta di testimonianze non numerose, diradate nel tempo, che non costituiscono una premessa sufficiente a motivare la complessità, e talora, le contraddizioni che indubbiamente caratterizzano l'antifonario faentino. Un'opera decorativa di estremo impegno con le sue settantasei iniziali figurate e con circa il doppio di quelle solo ornate, tutte contrassegnate da un ricerca mai paga, che sperimenta nuovi rapporti tra l'iniziale e la figura che l'illustra, e propone per questa soluzioni pittoriche spesso diverse: Neri è stato definito "artista mutevole" da C. Volpe (1965), forse tenendo conto proprio di questo suo gusto per la ricerca.

Ritengo che l'opera faentina, indubbiamente complessa, possa trovare la sua logica giustificazione se la si esamina nel contesto in cui fu creata, quello della pittura riminese, accanto al primo manifestarsi dell'attività di Giuliano,

di Giovanni e di Francesco.

Mi sembra che nessun'altra opera di Neri sia così totalmente "riminese" come quella faentina. Solo se si ripensa a opere quali il dittico di Giovanni con *Storie di Cristo e della Vergine* ora diviso tra la Galleria Nazionale di Roma e Alnwik Castle e alle prime pitture di Giuliano, si ravvisa, pur nella diversa specificità, un linguaggio pittorico affine a quello di Neri.

Il rapporto con le novità giottesche è per i Riminesi di grande importanza; tuttavia non vincolante. La miniatura che apre l'antifonario faentino (prima parte, c. 3*v*) è a tale proposito emblematica: la raffigurazione delle *Marie al sepolcro di Cristo*, con le ferme figure degli angeli e l'alberello alle loro spalle, è un'indubbia citazione dall'affresco padovano di Giotto – e tale l'aveva giudicata il Corbara (1935) in una ipotesi poi ripresa da diversi altri studiosi – ma come spesso accade nei Riminesi è priva di tensione drammatica e vive per tutto un fiorire di splendidi bianchi, di rosa e di lilla, per la sua costruzione a tocchi leggeri, volanti di bianco e di rosa e a cui le ombre azzurrine conferiscono una qualità come perlacea. Le figure delle Marie, nelle loro forme allungate e nella colorazione dei manti, sono vicine a quelle dipinte da Giovanni nella scena di analogo soggetto del già ricordato pannello romano.

Questa ricerca dello spessore corporeo, che nulla toglie alla bellezza e all'integrità del colore, connota alcune tra le più felici immagini dell'antifonario, quali la figura di Dio con in mano il mondo (prima parte, c. 105*r*) in veste blu e mantello viola eretto in posa statuaria, modellato in forme quasi classiche e simile alla figura del Gran Sacerdote nella *Presentazio-*

ne di Gesù al tempio in Sant'Agostino di Rimini, riferito generalmente a Giovanni. Una concezione grandiosa e compostamente classica da vita anche all'immagine di *Cristo nell'orto degli ulivi*, situato di scorcio entro la lettera I, sul cui volto solo lo scorrere delle lacrime di sangue rivela la sofferenza (terza parte, c. 152*v*).

Se nelle miniature autografe di Neri i volti e le mani delle figure sono sempre realizzati con delicati passaggi chiaroscurali in luminosi impasti di bianchi e di rosa, il modellato dei manti, il cadere delle pieghe viene spesso affidato a filamenti di biacca che guizzano rapidi sull'azzurro e sul rosa delle vesti. Il sapore arcaizzante di tale soluzione e il suo diramarsi dalla tradizione bizantina è fuori discussione ma è altrettanto evidente che è in stretta connessione con quanto, immediatamente prima o subito poi, facevano, sempre in Rimini, Francesco o Giovanni; non è forse privo di significato che nella tavoletta con *Madonna e santi* dipinta da Giovanni per le Clarisse del convento faentino di San Martino, si verifichi un analogo intreccio di soluzioni plastiche e un analogo diramarsi di fitte luci dorate. È un artificio che Neri ci propone più volte, specie in certe immagini dell'Eterno o di Cristo, sfolgoranti di luci, seduti in troni che appaiono come foderati da enormi foglie di acanto ora rosa ora azzurre, che si svolgono in grandi girali (seconda parte, c. 31*v*, terza parte, c. 3*v*).

Il numero veramente eccezionale di miniature previste per l'antifonario faentino pose all'artista indubbiamente il problema della ripetitività delle immagini, specie in tutta una serie, che per ovvie ragioni liturgiche riproponevano con notevole frequenza il sogget-

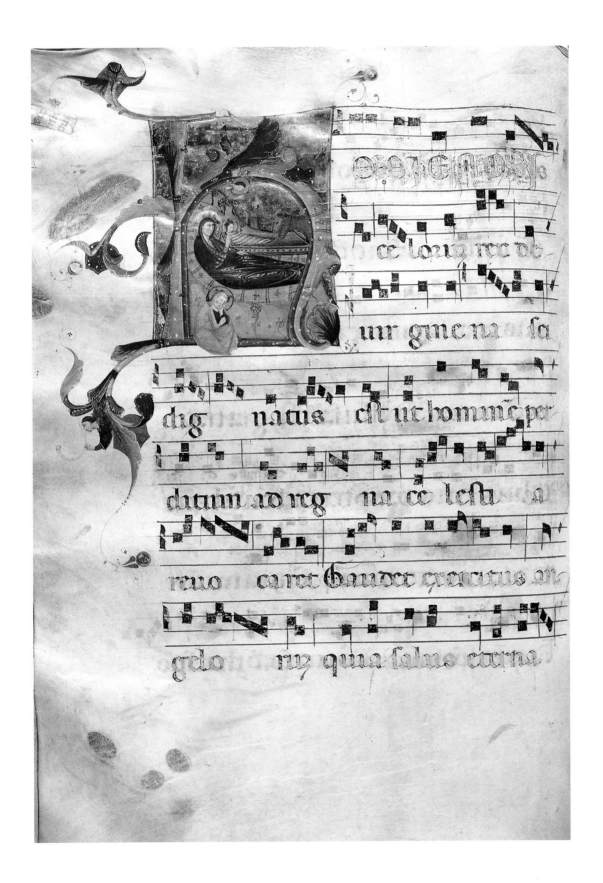

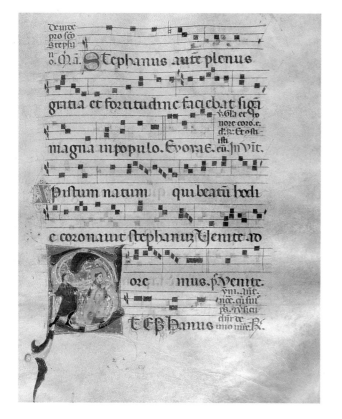

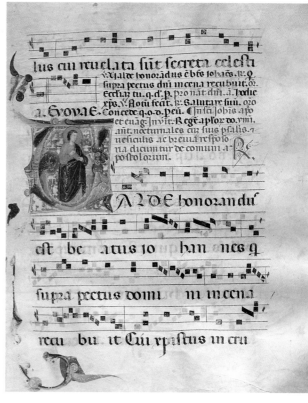

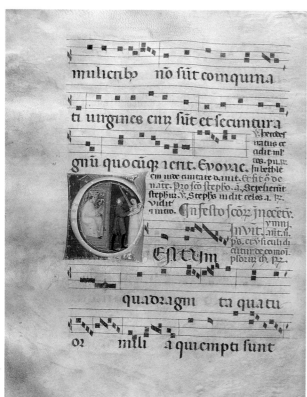

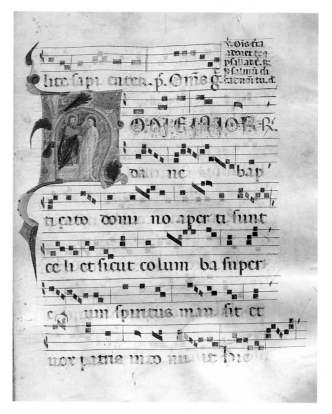

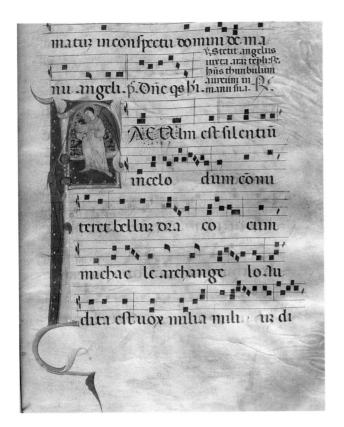

matur in conspectu domini de ma
V. Stetit angelus
iuxta aram templi. R.
hns thuribulum
nu angeli. ps. Dñe qs bi
aureum in
manu sua.

Actum est silentiũ

in celo dum comu

teret bellum dra co cum

michae le archange lo iu

dita est uox milia milium. au di

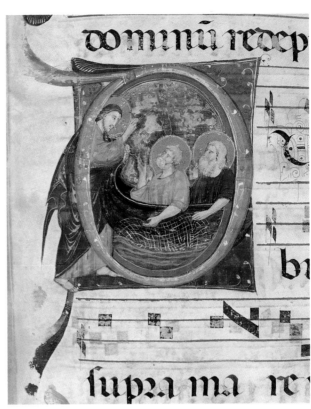

dominũ redep

supra ma re

to di Cristo che benedice un santo o una santa inginocchiati, che mostrano sempre "una pacata consapevolezza interiore" (Mariani Canova, 1978). Da questo problema nascono forse certe soluzioni iconografiche presenti in gran numero nell'opera faentina, in alcuni casi le figure sono state situate all'esterno della lettera che, all'interno, è decorata con motivi di palmette in colori smaglianti di rosso arancio, di verde e di blu, profilate di bianco nelle sottili nervature; il volto di Cristo può apparire entro un nimbo dorato, appeso all'angolo superiore della lettera, a un santo inginocchiato cui fanno da sgabello due palmette (prima parte, c. 35*v*). In questo caso alla soluzione gustosa si accompagna una qualità straordinaria del modellato dei volti dall'ovale pronunciato, caratteristico di Neri. Analogamente, è posta all'esterno della lettera la Maddalena, che sembra procedere smarrita, avvolta nel manto delle chiome rossastre, così vicina nelle forme dilatate alle creature di Giuliano (prima parte, c. 168*v*). Altre volte lo spunto sembra attinto dalle opere di cesello e così la lettera, trattata a guisa di prezioso reliquiario, presenta al centro un clipeo con le teste finemente modellate dei Santi Pietro e Paolo (prima parte, c. 146*v*); altre gradevolissime varianti si incontrano nelle tre parti dell'antifonario (prima parte, c. 137*r*; terza parte, c. 107*v*).

Entro la prima parte dell'antifonario, a rendere più piacevole e ricco l'ornato, Neri ha inserito alcune *drôleries*; esse traggono indubbiamente spunto dalla miniatura bolognese del tardo Duecento, ma appaiono risolte con sensibilità e gusto abbastanza diversi. La prima s'incontra ad apertura di

codice (prima parte, c. 3*v*) a incorniciare la raffigurazione delle Marie al sepolcro di Cristo (prima parte, c. 3*v*). Lungo i due lati di una cornice filiforme, da cui si diramano alcune foglie e alla cui estremità, entro un disco, è inginocchiato un santo che regge un cartiglio con la firma di Neri, sono allineati i medesimi oggetti che già figuravano nella miniatura Cini del 1300 e in quella del 1308 del museo di Cleveland: l'esile calice eburneo, l'acquamanile di bronzo, l'uccello variopinto, ma a cui l'inserto scherzoso del falconiere, a cui un uccello crestato tenta di beccare il naso, conferisce un carattere più arguto e nuovo.

Nella *drôlerie* che orna la rappresentazione della *Morte di Maria* (prima parte, c. 191*v*) strutturata in modo analogo alla miniatura a c. 3*v*, alla presenza degli oggetti sopra ricordati il miniatore aggiunse un'enigmatica figura umana con testa di rapace accoccolata sull'esile ramo.

Un monaco con in mano un ramo fiorito (prima parte, c. 57*v*), un fraticello col cappuccio teso dal vento che, a cavalcioni di un ramo, agita un turibolo (prima parte, c. 150*r*), un'esile figura come sbocciante da una foglia, con un cappelluccio di foggia cinese, che munita di una lunga asta cerca di colpire un'invisibile preda (prima parte, c. 158*v*), sono immagini che hanno quasi il sapore arguto e frizzante di una novelletta del primo Trecento.

Come già premesso, l'antifonario faentino per la sua centralità nell'arco dell'attività di Neri e per la sua ricchezza di immagini costituisce un riferimento importante per seguire l'evolversi dell'iconografia neriana.

Sono rappresentazioni di caratte-

re talora arcaizzante, grandiose e miti come quelle di Giuliano; nelle scene dei martirii la violenza non raggiunge l'intensità che caratterizza quelle dei miniatori di Bologna (come ha già osservato nel 1930 il Toesca: "Neri nelle figure si allontanò dalla solita maniera dei bolognesi").

Nel susseguirsi delle opere di Neri le varianti iconografiche portate al medesimo soggetto sono talora modeste, ma generalmente significative perché non toccano tanto l'aspetto figurativo, quanto il carattere emozionale.

R. Gibbs (1990) ha sottilmente analizzato a questo proposito la *Natività* del codice di Bologna, ma dal confronto tra i due antifonari di Faenza e di Bologna si potrebbero ricavare molte altre osservazioni. Nella *Strage degli innocenti* di Faenza la tragedia non è espressa, come a Bologna, dallo sprizzare del sangue del neonato fatto a pezzi, quanto piuttosto dai colori; la composizione risulta infatti divisa a metà, da un lato Erode in trono, dall'altra su un fondo totalmente nero (colore mai usato da Neri per le campiture) il soldato con l'armatura di un grigio notturno, il giganteggiare della spada e accanto il gruppo della madre e del bimbo nel più tenero rosa, come aveva già notato il Salmi (1931). Così intonazioni completamente diverse caratterizzano il *Martirio di Santo Stefano* di Faenza da quello di Bologna: nel primo l'attenzione è portata soprattutto al carnefice in tunichetta nera proteso a scagliare le pietre, mentre nella seconda queste fioriscono come fiori sanguigni sul mantello del santo. La *Chiamata di Pietro e Andrea*, presente sia a Faenza (seconda parte, c. 256*r*) che a Bologna, potrebbe sembrare assai simile; in realtà a Bologna

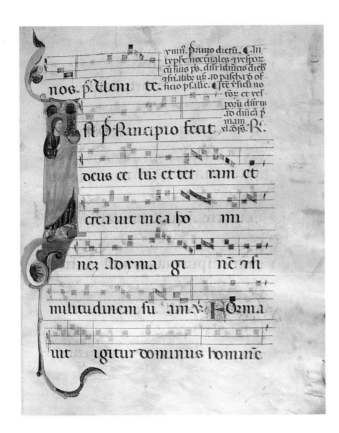

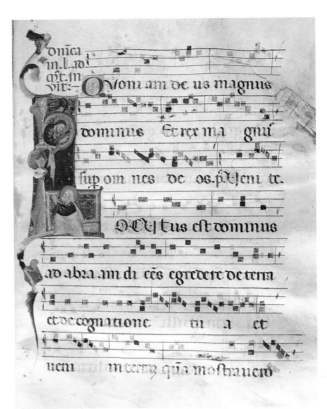

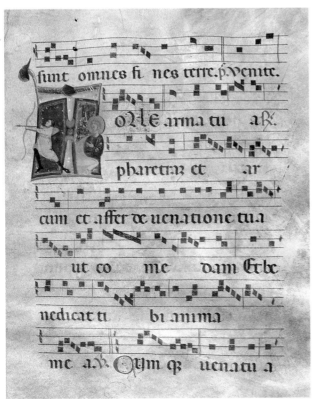

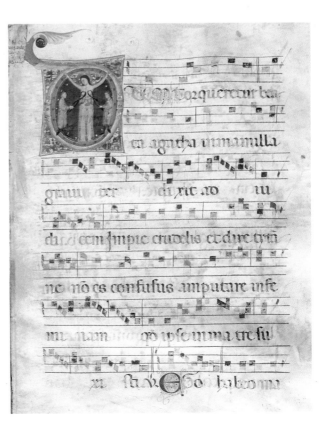

116

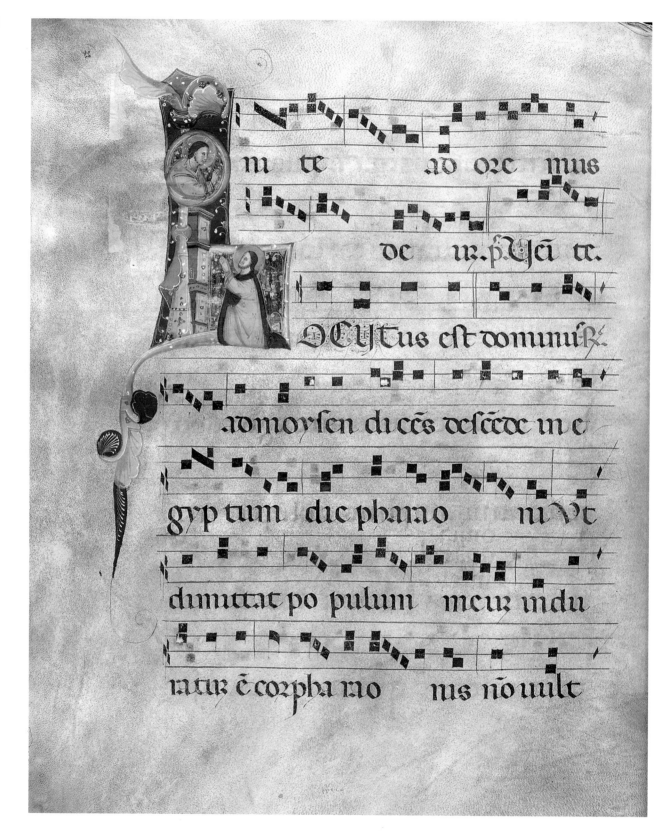

m te ad ore mus

de ur.p.ỹ tc.

OCUtus est dominuɔ.

ad moysen di ces desceoc in e

gyp tum dic pharao mVt

dimittat po pulum meuɔ indu

ratur ē corpha rao ms no uult

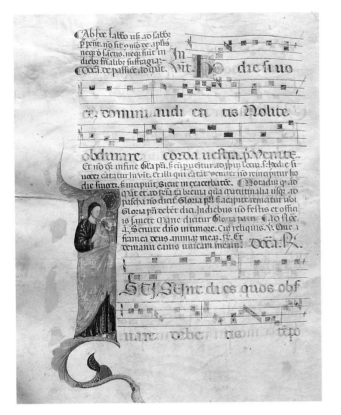

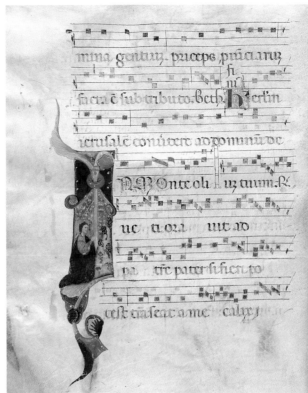

118 l'immagine si rivela assai più lirica e di un gusto già gotico nel fluire delle pieghe e nella gamma splendida delle tinte.

Una recente pubblicazione (Nicolini, 1994) su alcune parti dell'antifonario già dei Francescani di Rimini, ora nella Collezione Lewis della Free Library di Filadelfia e nella Biblioteca Czartoryskich di Cracovia, offrono occasione per qualche ulteriore confronto. La prima delle due Annunciazioni presenti a Filadelfia, sia per il modo in cui le due figure sono inserite entro la lettera, sia soprattutto per il volto assai allungato di Maria e la sua posa inarcata, è assai prossima a quella faentina (terza parte, c. 239*v*). A Cracovia diverse miniature coincidono nel soggetto e appaiono anche assai simili nella attuazione a quelle faentine. Nel *Battesimo di Cristo*, ad esempio, il Giordano è rappresentato in entrambe solo dallo scorrere di riflessi azzurrini sulle gambe e sui fianchi di Cristo (seconda parte, c. 166*r*); identiche nella iconografia appaiono le miniature con il *Martirio di Sant'Agata*, ma a Cracovia il manto che recinge i fianchi della santa si svolge più ampio con cadenze già gotiche (terza parte, c. 221*r*).

Anche da miniature singole presenti in diverse raccolte emergono notevoli affinità con quelle faentine, come più volte ha messo in evidenza la Mariani Canova nel suo studio sulla Collezione Cini (1978). La presenza di un numero veramente notevole di miniature che paiono situarsi tra l'antifonario faentino e quello dei Francescani di Rimini fa presupporre che quegli anni tra il 1310 e il 1315 circa abbiano rappresentato il momento più produttivo e di splendida qualità formale di Neri e della sua officina.

In diverse miniature, in tutte le tre parti dell'antifonario, non si ravvisa quel "tocco leggero e arioso" (Ciardi Dupré Dal Poggetto, 1982) tipico di Neri, i colori sono meno luminosi e più piatti, pur rimanendo inalterati la struttura e l'atteggiamento delle figure, il che fa pensare a un largo intervento dei collaboratori nel completare un lavoro solo avviato da Neri. Una nota a penna, il disegno minuscolo di alcune iniziali e qualche frammento di parola ci offrono qualche lume per capire come veniva avviata la decorazione. A lato di una splendida figura di Cristo con in mano un libro rosso, ornato da un giglio, è ancora leggibile una scritta a caratteri minuti: "Hic debet e[ss]e/ X [Christus]/ i[n] manu sin/stra librum un[um]" (terza parte, c. 120*v*), alcune lettere minutissime sempre a penna designano le iniziali ornate. Nelle ultime sette miniature del terzo volume dell'antifonario faentino, compare una mano assolutamente diversa che genericamente si suole definire di un collaboratore bolognese di Neri. In realtà da c. 258 sino alla conclusione mutano, oltre allo stile delle miniature, sia la qualità della pergamena (che da morbida e di un bel colore chiaro si fa estremamente rigida di colore grigiastro con frequenti macchie), sia la qualità della scrittura. Le ultime sette miniature del codice si rivelano non solo di qualità modesta, ma pure in parte estranee allo stile di Neri. Le figure sono schematiche e rigide, il modellato è assente, sul colore acquoso linee in tono più scuro accennano le cadenze dei panneggi. Si tratta indubbiamente di un miniatore arcaizzante che sembra richiamare nella severità dell'impianto alcune miniature dei codici di Gubbio (Salmi, 1931), mentre in alcune altre tenta di imitare con esiti assai modesti le figure di Neri.

Bibliografia: Rossini, *Schedario storico 1301-1331*, ms. Faenza, Biblioteca Comunale; Mittarelli, 1771, col. 535; Montenovesi, 1924, p. 123; Toesca, 1930, pp. 31-34; Salmi, 1931, pp. 265-286; Brandi, 1935, pp. XIII, 27; Corbara 1935, pp. 317-331; Volpe, 1965, pp. 10-11; Corbara, 1970; Bonzi, 1977, pp. 349-352; Timoncini, 1977, pp. 41-47; Bonzi, 1978, p. 96; Mariani Canova, 1978, pp. 16-22; Ciardi Dupré Dal Poggetto, 1982, pp. 385-389; Pasini, 1990, pp. 43-47; Gibbs, 1990, pp. 93-96; Nicolini, 1994 pp. 105-113. [BMS]

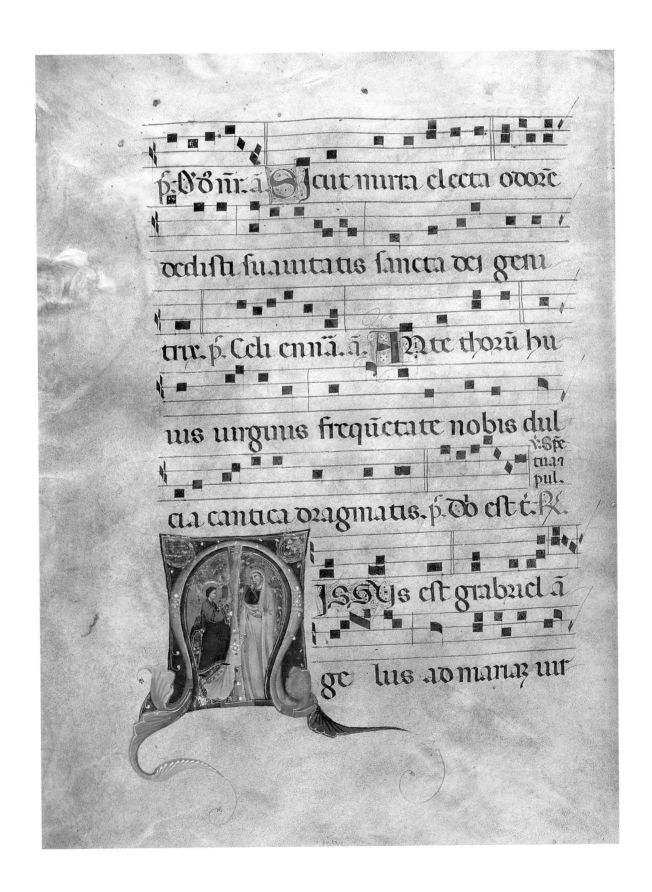

p. Dō ñr. ā. Sicut mirra electa odorē

dedisti suauitatis sancta dei geni

trix. p. Celi ennā. ā. Ante thorū hu

ius uirginis frequētate nobis dul

cia cantica dragmatis. p. Ōd est i̇. R̊.

ISSUs est grabuel ā

ge lus ad mariā uir

16. **Foglio staccato di antifonario: Missione degli apostoli**

Inizio del XIV secolo
Pergamena
561 × 392 mm
Numerato 118 al *recto* in cifre arabe a penna
Scrittura gotica, sei tetragrammi e sei righi di testo, notazioni quadrate a inchiostro nero
Officio Comune degli Apostoli
Iniziale E ("Ecce ego mitto vos") al *recto* del foglio

Venezia, Fondazione Giorgio Cini, n. 2170
Provenienza: dalla Libreria antiquaria Ulrico Hoepli alla Collezione Vittorio Cini, 1940; Fondazione Giorgio Cini, 1962

La miniatura raffigurante la *Missione degli apostoli* entro la lettera E, come giustamente aveva già avvertito la Mariani Canova (1978), a cui sembrò "riferibile a una fase abbastanza primitiva dello stile del maestro tra il graduale di San Silvestro a Larciano del 1303 e gli antifonari di Faenza" di poco posteriori al 1309 (cfr. cat. nn. 2, 15), risulta ben inserita nel percorso di Neri nel periodo in cui egli contiene le proporzioni dei personaggi entro i termini propri della prima reazione della pittura riminese al dettato giottesco, così come avviene negli affreschi del campanile di Sant'Agostino di Giovanni da Rimini, databili entro il primo decennio del secolo, o nel dossale ora a Boston firmato da Giuliano da Rimini nel 1307. Negli anni immediatamente seguenti, documentati dal ciclo di corali del 1314 (cfr. cat. n. 26), lo stesso Neri prende a dilatare le proporzioni delle figure come a riflettere il "gigantismo" di certi imponenti idoli della pittura riminese coeva, quali le maestose figure del coro della stessa chiesa di Sant'Agostino.

A questo foglio della Fondazione Cini è possibile accostare quello conservato a Chicago e raffigurante *Giuseppe e i fratelli che complottano la sua morte* ("Videntes Ioseph a longe"), simile a questo sia dal punto di vista stilistico che nei particolari del taglio della battuta sui tetragrammi, in modo tale per cui è lecito supporre la provenienza di entrambi da un comune codice decorato sul finire del primo decennio del secolo.

Bibliografia: D'Ancona, ms. Cini, n. 29, Toesca, 1958, p. 21, n. 59; Mariani Canova, 1978, p. 19, n. 27; Ciardi Dupré Dal Poggetto, 1982, p. 387, n. 141. [AV]

Constitues eos principes an:

sup omēs terrā; memores

erūt noīs tui dñe. ps. Eruc

℣ In oēs trā; exi uit son̄ cor̄. ℟ Et ifines orb t.

tñī. Euouae. ij. cor̄. ℟

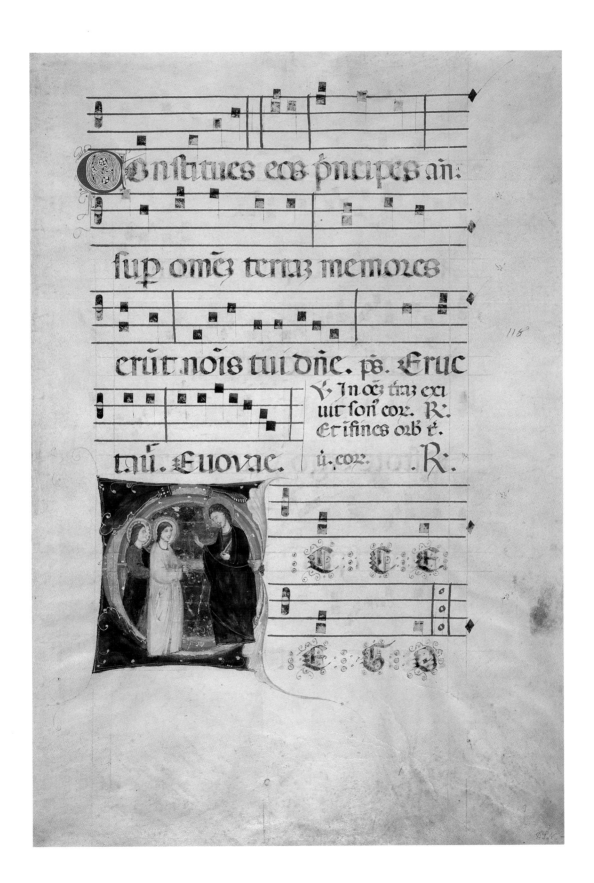

Collaboratore di Neri da Rimini
17. **Foglio staccato
di antifonario: San Vincenzo**

Inizio del XIV secolo
Pergamena
559 × 398 mm
Nessuna numerazione
Scrittura gotica, sei tetragrammi
e sei righi di testo, notazioni
quadrate a inchiostro nero
Officio della festività
di San Vincenzo
Iniziale S ("Sacram presen[tis]")
al *verso* del foglio

Venezia, Fondazione Giorgio
Cini, n. 2182
Provenienza: dalla Libreria
antiquaria Ulrico Hoepli alla
Collezione Vittorio Cini, 1940;
Fondazione Giorgio Cini, 1962

La figura del giovane diacono che
regge sull'indice della mano sini-
stra un turibolo, e un libro con la
destra, è da riconoscere in San
Vincenzo a cui è dedicata la festi-
vità celebrata dal testo; le macchie
color arancio e rosse sulla veste e
ai piedi del santo sono forse ese-
guite nel ricordo del suo martirio.
La Mariani Canova (1978) ha rite-
nuto opportuno accostare la mi-
niatura al momento stilistico in
cui la bottega di Neri compie le
decorazioni dei corali di Faenza
(cat. n. 15), negli anni immediata-
mente seguenti il 1309, avverten-
do comunque del fatto che "il ri-
gido appiombo della figura pla-
sticamente tornita […] non rien-
tra del tutto nel gusto di Neri, av-
vezzo a dilatare ma nello stesso
tempo ad articolare maggior-
mente le immagini" e attribuendo
di conseguenza la miniatura a uno
stretto collaboratore del maestro.
Tale indicazione risulta partico-
larmente significativa alla luce di
ulteriori riscontri, poiché nell'ac-
costamento di questo foglio al
San Paolo di Dublino (cat. n. 20) e
alla santa della stessa biblioteca
(cat. n. 21) ci si avvede delle iden-
tiche decorazioni interne alle let-
tere, quanto della distanza stilisti-
ca che si frappone fra il San Vin-
cenzo della Fondazione Cini e le
altre due figure, che rientrano
nella più tipica produzione di Ne-
ri fra i corali di Faenza e quelli di-
visi fra Bologna, Cracovia e Fila-
delfia. È lecito quindi supporre la
comune appartenenza dei suddet-
ti tre fogli allo stesso codice atten-
ti alla distinzione stilistica che im-
pedisce di affermare l'autografia
neriana di questo, testimoniando
altresì, come è possibile in altri
casi, l'esistenza di una bottega in
cui vanno affermandosi persona-
lità diverse da quella del maestro.

Bibliografia: D'Ancona, ms. Cini,
n. 10; Toesca, 1958, p. 22, n. 63;
Mariani Canova, 1978, p. 21, n.
35. [AV]

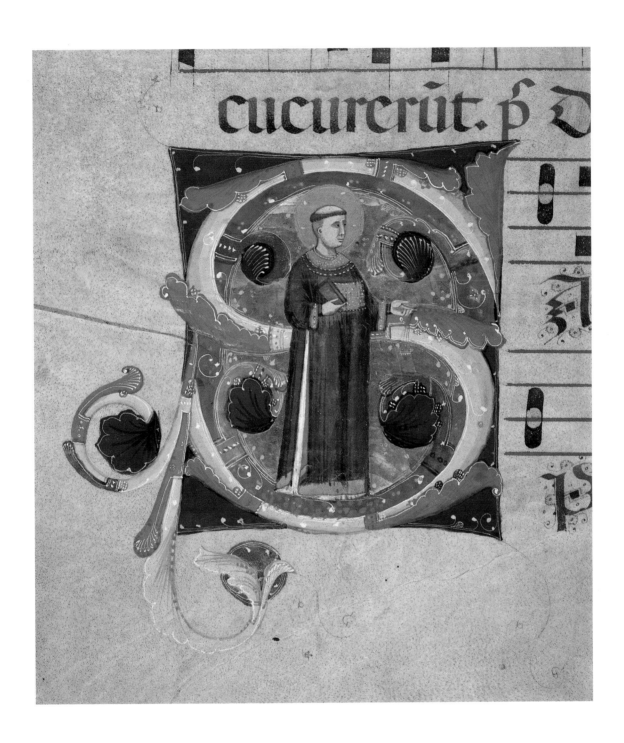

18. Foglio di antifonario

124 1310-1315 ca.
Pergamena
550 × 380/390 mm
Nessuna numerazione
Scrittura in una versione
"magra" di *litterae bononienses* a
inchiostro nero, sei tetragrammi
a inchiostro rosso con notazioni
musicali a inchiostro nero:
sul verso una C in rosso
decorata a filigrana blu
Terza domenica di Quaresima
Iniziale miniata V, con *Giuseppe
e i suoi fratelli attorno al pozzo*
("Videntes Joseph a longe
loquebant mutuo fratres")

Chicago, Chicago Institute
of Art, inv. 42.553

Il disegno generale della compo-
sizione sembra essere di Neri, e
più precisamente lo scorcio del
pozzo e la vivace figura di Giu-
seppe di fronte ai fratelli. Giusep-
pe e l'ultimo dei fratelli indossano
abiti di colore rosa salmone aran-
ciato chiaro, ma luminoso, che
sembra essere la nota cromatica
caratteristica del manoscritto di
provenienza, così come le vivaci
volute in filigrana dello sfondo.
L'elaborato nodo della parte dirit-
ta dell'iniziale ricorda altra minia-
tura, raffigurante *Sant'Agnese*, su
un foglio dello stesso Chicago In-
stitute of Art (inv. 42.550). I fra-
telli sembrano essere opera di uno
dei principali assistenti del terzo
volume di Faenza, a giudicare
dalle espressioni naïf con occhi
rotondi, le proporzioni ridotte e
un uso poco intelligente della
simmetria, tipico appunto del ter-
zo volume di Faenza. Tuttavia, la
composizione mostra una note-
vole evoluzione rispetto alla ver-
sione di Faenza (III, c. 93*v*). Giu-
seppe è indubbiamente la figura
dominante, contraddistinta da
un'aureola, mentre nel volume di

Faenza non è chiaro se Giuseppe
sia il gracile bambino o il più im-
ponente dei due fratelli di fronte a
lui, visto che entrambi sono abbi-
gliati in blu invece che in colori
diversi. I corpi tozzi e i colli lun-
ghi utilizzati per rappresentare i
bambini in entrambe le versioni
sono chiaramente un'idea di Neri
stesso.
Da molti punti di vista questo fo-
glio, per i suoi colori, le peculiari-
tà grafiche e decorative, appare
come un'opera da accomunare a
quelle di Dublino (W 195-97), e
della Fondazione Cini (2031).
[RG]

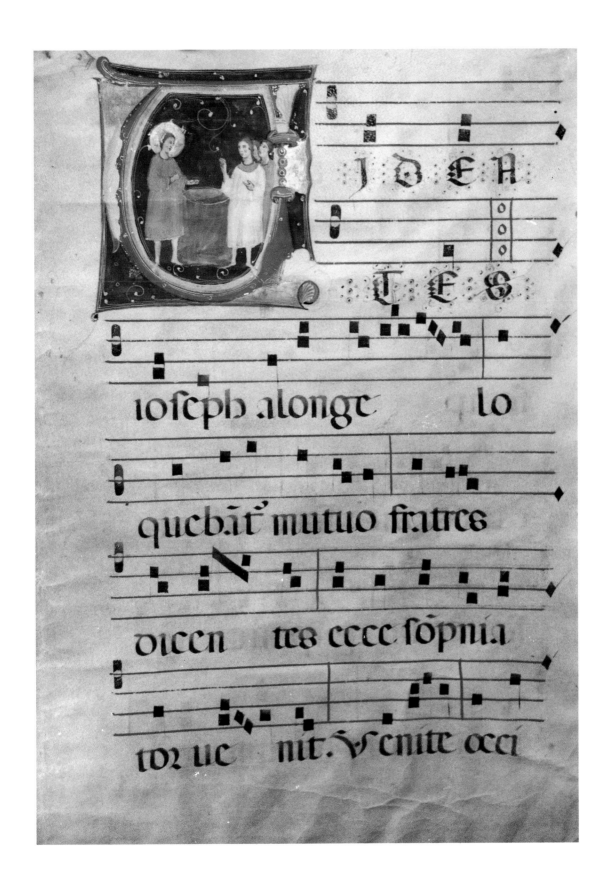

ioſeph alonge lo

quebā̃t mutuo fratres

dicen tes ecce ſōpnia

tor ue nit. Venite occi

Neri da Rimini (?)
19. **Foglio di antifonario:
Missione degli apostoli**

1310-1315 ca.
Pergamena
515 × 395 mm
Nessuna numerazione
Scrittura di una versione
"magra" di *litterae bononienses* a
inchiostro nero, sei tetragrammi
a inchiostro rosso con notazioni
musicali a inchiostro nero
Tetragrammi 35 mm, a una
distanza di 30 mm tra di loro
Comune degli Apostoli
Iniziale istoriata E con *Cristo che
si rivolge a otto discepoli* ("Ecce
ego mitto vos")

Dublino, Chester Beatty
Library, W 195-97 (precedente
segnatura W 195 VI 3)

Questo soggetto assume un si-
gnificato particolare nell'opera di
Neri. Per la triplice rappresenta-
zione del Comune dei Santi nel-
l'antifonario di Faenza Neri ha
utilizzato un disegno molto di-
verso e lo ha assegnato ai propri
assistenti. In due dei volumi, uno
opera di un miniaturista bologne-
se che sembra essere stato istruito
insieme ai miniaturisti dei corali
domenicani bolognesi (III, c.
250r) e l'altro probabilmente ope-
ra di Neri (I, c. 224r), un apostolo
e una vergine martire sono ingi-
nocchiati di fronte a un Cristo ce-
lestiale, che li spinge sulla sinistra,
cioè contro la naturale direzione
di lettura, allo scopo di enfatizza-
re il dolore del loro cammino; nel
secondo volume un assistente fe-
dele ma piuttosto rozzo mostra
due preti inginocchiati di fronte a
Cristo in semplice adorazione.
Per i Domenicani (e presumiamo
di trovarci di fronte ad antifonari
realmente domenicani) a questo
soggetto viene attribuito un si-
gnificato più profondo. Cristo si
rivolge agli apostoli mentre cam-
mina con loro e mentre li spinge

ad andare avanti. Una terza timi-
da presentazione di questa scena
(si veda cat. n. 16) appartiene pro-
babilmente a questa serie, ma in
questo caso il Cristo si trova sulla
destra e arresta il cammino dei
santi. Le rappresentazioni di Ne-
ri, sia nell'antifonario precedente
che in questo, traggono una forza
trainante dalla dominante presen-
za del Cristo, dalla risposta di un
discepolo attento e dalla disper-
sione verso il testo e il mondo del
lettore sulla destra di quella che in
questo caso diventa la folla degli
altri sette apostoli. Nel preceden-
te esempio di Dublino, Cristo
cammina a grandi passi da dietro
l'iniziale per rivolgersi a un gio-
vane discepolo; qui invece è in
posizione eretta di fronte al mae-
stoso cerchio della lettera e si ri-
volge a una figura con i capelli
bianchi, presumibilmente San
Pietro. Una nuda pennellata di
rosa salmone definisce la posa di
Pietro, mentre i suoi compagni
sono sfumati in veli di colore ap-
pena accennati. Comunque, Cri-
sto e Pietro mostrano i medesimi
riccioli calligrafici a lumeggiatura
bianca di San Paolo e dei volti ar-
caici più elaborati del ms. 540 del
Museo Civico Medievale di Bo-
logna. La folla di discepoli è nella
maggior parte dei casi rappresen-
tata tramite aureole sovrapposte,
un trucco chiaramente ispirato da
Giotto.
Questa è l'iniziale più elaborata di
un volume che non si distingue
per immagini complesse o dram-
matiche. La scrittura e la calligra-
fia sono tipiche del gruppo, così
come i colori, la pittura fluida e la
mancanza di particolari, fatta ec-
cezione per la definizione dei volti
delle figure principali. Le ampie
curve della filigrana e le gocce sul-
le estremità, i rilievi "pallinati"
della filigrana stessa contro lo

sfondo oro e blu quadrato, il "tu-
bo interno" in rosa che vibra in
dissonanza sulla lettera color ver-
miglio, le losanghe verdi e gli
anellini che articolano la lettera e
la bordatura interna sono elemen-
ti tipici non solo di Neri ma del-
l'apice della sua carriera, raggiun-
to intorno al 1310-1315, quando
realizzò le sue opere migliori per i
Francescani e con tutta probabili-
tà anche per i Domenicani di Ri-
mini.

Bibliografia: Gibbs, in *Francesco da
Rimini…*, 1990, pp. 95-96. [RG]

In omnē terra exiuit soñ eoȝ. Et ī fine.

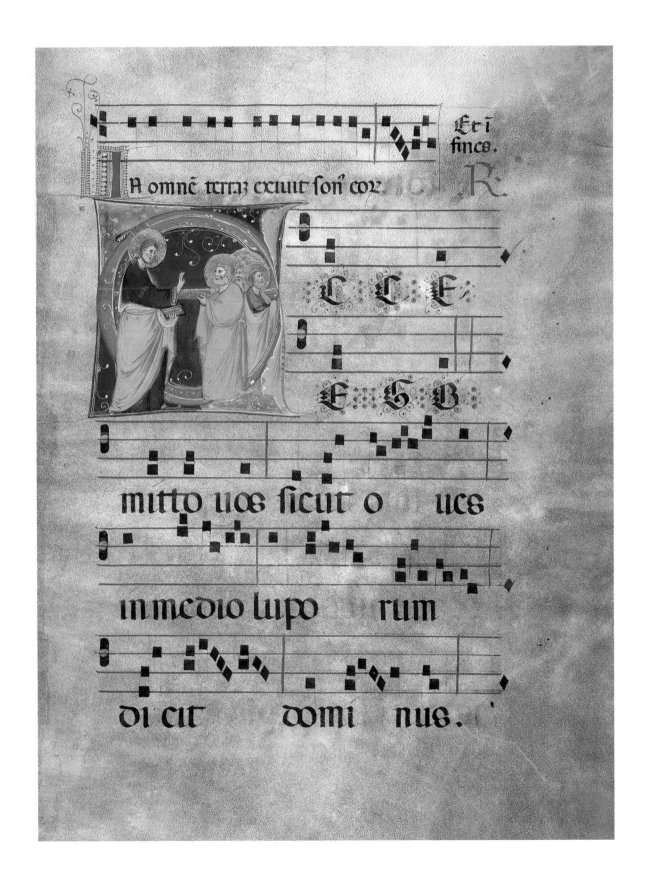

mitto uos sicut o ... ues in medio lupo rum dicit domi nus.

20. Foglio di antifonario: San Paolo

128

1310-1315 ca.
Pergamena
505 × 390 mm
Nessuna numerazione
Scrittura di una versione
"magra" di *litterae bononienses* a
inchiostro nero, sei tetragrammi
a inchiostro rosso con notazioni
musicali a inchiostro nero;
tetragrammi alti 35 mm a una
distanza di 30 mm fra di loro
Conversione di San Paolo
Iniziale miniata S ("Saulus
ad huc spirans")

Dublino, Chester Beatty
Library, W 195-98 (segnatura
precedente W 195 VI 4)

La miniatura (130 × 135 mm) è
stata in passato tagliata, ma poi ri-
montata sul foglio originale, il cui
verso è eraso e che presenta una
grinza fra la miniatura e il suo
contesto originale.
L'iniziale mostra San Paolo con
una spada nella mano destra e un
libro nella sinistra, nella posizione
di tre quarti tipica delle raffigura-
zioni di questo personaggio a
opera di Neri. Il formato del san-
to in posizione eretta, inserito nel
"tubo interno" rosa della lettera e
circondato da quattro delle grandi
bugne tipiche di Neri e coperte di
cardi (anche se solo tre delle quat-
tro), si ritrova nel *Martirio di una
vergine* e in *Sant'Agata* della Che-
ster Beatty Library (cat. n. 21),
fatta eccezione per la riduzione su
due fogli. In tutti i casi i loro abiti
si prolungano sull'anello esterno
dell'iniziale. La posizione impe-
riosa e il pesante drappeggio di
Paolo risultano improvvisamente
convenzionali e convincenti.
Il drappeggio leggero con molte
piccole pieghe nascoste e domina-
to da un contorno generale sem-
bra essere tipico di un momento
della crescita artistica di Neri

prossimo alla realizzazione del-
l'antifonario del Museo Civico
Medievale di Bologna. Le folte
pieghe del mantello di Paolo nel-
l'esempio miniato da Neri stesso
per Faenza (I, c. 158r) sono decisa-
mente diminuite. D'altro canto si
manifesta un alto grado di manie-
rismo nei tratti dei volti ravvici-
nati e con sopracciglia profonde,
nella lumeggiatura arcaica forse
scelta per suggerire il sopracciglio
inarcato della fronte e nella curva
della testa maliziosamente appun-
tita, che si alza da dietro come un
arco gotico. Nonostante questi
elementi possano suggerire la
presenza di un assistente, si ritro-
vano anche in alcune delle miglio-
ri opere di Neri (Bologna, ms.
540). Una prima traccia della testa
arcuata è presente nella versione
di Faenza e nella fronte appuntita
del laico francescano che presenta
la firma di Bonfantino sul fronte-
spizio dell'opera di Bologna. La
modellatura profonda e la lumeg-
giatura lineare di San Giovanni in
quel manoscritto (c. 158r) è forse
la fase estrema di questa evoluzio-
ne. Le decorazioni calligrafiche
sono tipiche di questo gruppo e
dimostrano, che nonostante la vi-
cinanza nel tempo al primo dei
corali francescani, ci troviamo di
fronte a un'altra serie.

Bibliografia: Gibbs, in *Francesco da Rimini...*, 1990, pp. 95-96. [RG]

autez uocez dicentez fi

bi faule faule qd me

persequeris. ℣. In œz̃ t̃raz. ℟.

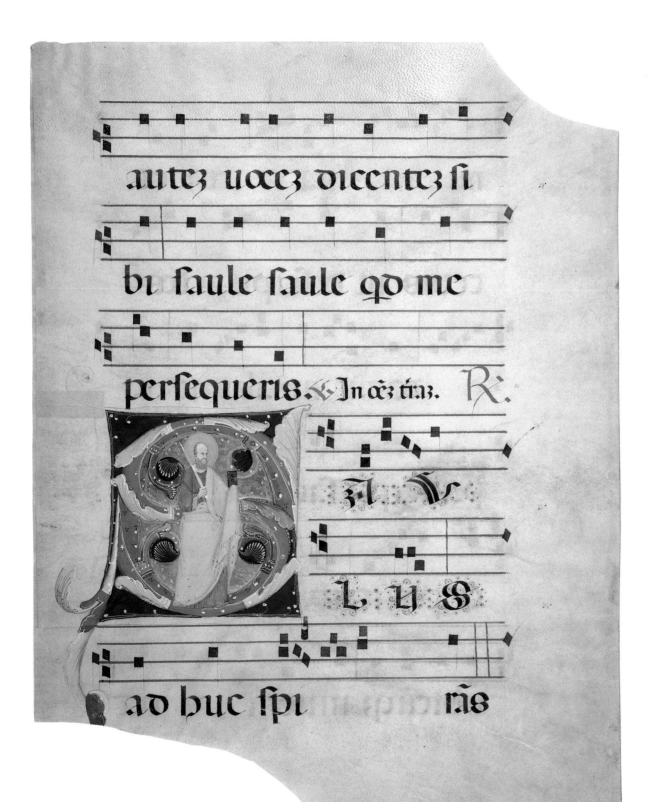

A V

L y s

ad huc spi r̃s

21. **Iniziale ritagliata D: Sant'Agata**

130 1310-1315 ca.
Pergamena
140 × 135 mm
verso eraso, con tracce di
tetragrammi alti 35 mm, a una
distanza fra di loro di 30 mm
Festività di Sant'Agata?
Iniziale miniata D ("D[um
ingrederetur beata Agatha]")

Dublino, Chester Beatty
Library, W 195-8 (precedente
segnatura W 195 I 8

La miniatura di Neri, con il tipico
bordo della lettera a "tubo" e le
grosse foglie blu piatte e arroton-
date girate su se stesse come ton-
di, riprende la composizione del
foglio con *San Paolo* (cat. n. 20);
una graziosa santa vergine arresta
questa crescita esuberante con un
libro nella mano sinistra. Questo
frammento è stato ritagliato dal
proprio foglio e seriamente dan-
neggiato durante l'operazione. Il
volto della santa ha perso il colore
principale della carnagione, fatta
eccezione per il mento e il collo, e
anche l'abito è stato danneggiato
fino alla vita: in origine il colletto
e l'abito probabilmente presenta-
vano tocchi di oro od ocra.

Bibliografia: Gibbs, in *Francesco da
Rimini...*, 1990, pp. 95-96. [RG]

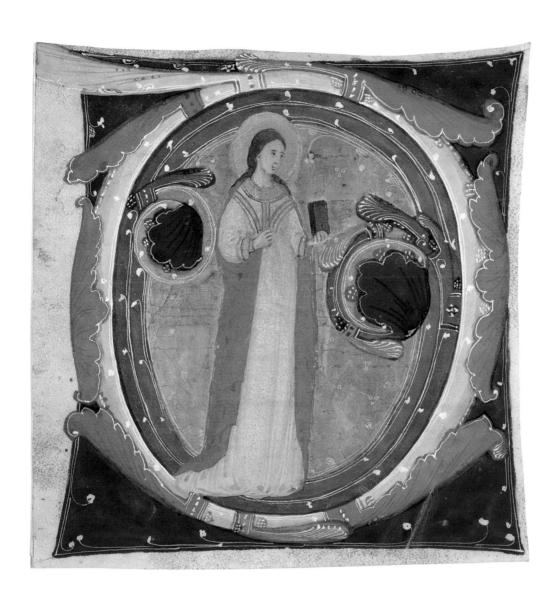

22. Foglio di antifonario: iniziale ritagliata I raffigurante Cristo in preghiera nell'orto degli ulivi

Pergamena
197 × 167 mm
Scrittura gotica "corale" a inchiostro nero, con iniziali rosse; tetragrammi a inchiostro rosso con notazioni musicali quadrate a inchiostro nero
Inizio del responsorio del mattutino del Giovedì Santo ("In Monte Oliveti"); al *verso* figurano la fine del salmo 59 e l'inizio del salmo 60

Stoccolma, Statens Konstmuseer, inv. B 1689
Provenienza: ignota

È stata acquistata nel 1934 da Sandbergs Internationella Antikvariat di Stoccolma; non se ne conosce la provenienza, né la storia precedente. È stata pubblicata con la giusta attribuzione a Neri da Rimini da Carl Nordenfalk nel catalogo delle miniature del Medioevo e del Rinascimento del Museo Nazionale di Stoccolma.
Il Nordenfalk confrontava il frammento con alcune iniziali della Free Library di Filadelfia (Collezione Lewis, ms. 48, cc. 18-20) e con quella del primo responsorio del Giovedì Santo dell'antifonario di Faenza (III, c. 153); e inoltre lo avvicinava a una pagina della Collezione (ora Fondazione) Cini di Venezia pubblicata dal Toesca, credo quella con la miniatura raffigurante *Il Signore e Mosè* (inv. 2031). Dal punto di vista iconografico i confronti sono possibili anche con una pagina dell'antifonario di Cracovia (datato 1314) con *Il Signore e Abramo* ("Locutus est Dominus"), e dal punto di vista stilistico con molte altre miniature del periodo migliore di Neri, periodo che sembra coincidere con la metà del secondo decennio del Trecento.
La figura di Gesù, avvolta da pan-

ni di colori contrastanti e tenerissimi, le cui pieghe appena rilevate dal chiaroscuro creano un soffice effetto plastico, è inginocchiata davanti a una rupe che ha valore di semplice indicazione narrativa, non spaziale. In alto a destra compare la figura benedicente del Padre Eterno, chiusa in un suo spazio rotondeggiante sotto l'ombrello protettivo formato dalle grandi foglie della lettera, che si espandono anche in basso a costituire il precario piano d'appoggio di tutta la figurazione. L'asta della lettera è quasi completamente nascosta dalla figura di Gesù, che risalta sull'azzurro del fondo, ravvivato dalle consuete, sottili ed elegantissime filettature bianche, e da due triadi di piccoli tondini. L'oro è impiegato solo nelle aureole, alle estremità della lettera e nei bottoncini che concludono a sinistra l'espansione dei fogliami, stilizzati come piume variopinte. Il piccolo dipinto, eseguito con straordinaria scioltezza, è interamente autografo e può considerarsi uno dei più felici e freschi esiti della piena maturità dell'artista.

Bibliografia: Nordenfalk, 1980, p. 17. [PGP]

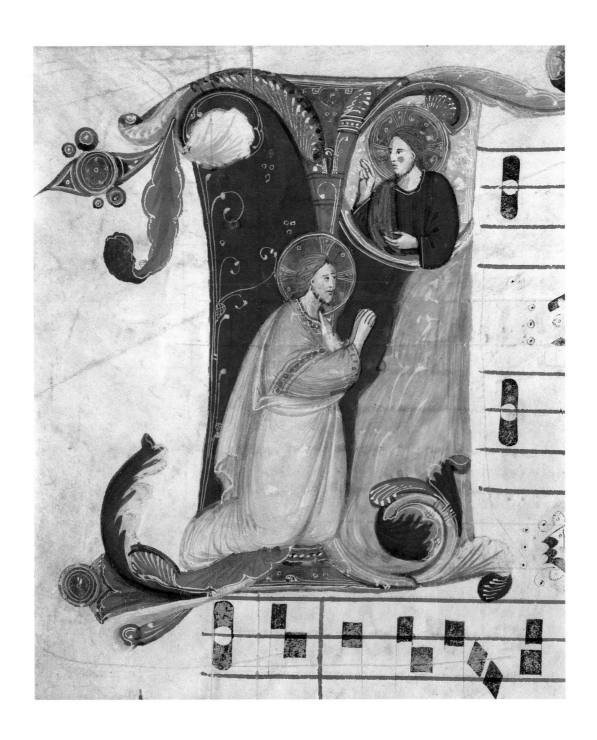

23. Foglio staccato di antifonario: Dio parla a Mosè

Inizio del XIV secolo
Pergamena
506 × 368 mm
Nessuna numerazione
Scrittura gotica, sei tetragrammi e sei righi di testo, notazioni quadrate a inchiostro nero
Responsorio della quarta domenica dell'Avvento
Iniziale figurata L ("Locutus est Dominus ad Moysen") al *verso* del foglio

Venezia, Fondazione Giorgio Cini, n. 2031
Provenienza: Collezione Ulrico Hoepli, 1930; Collezione Vittorio Cini, 1939; Fondazione Giorgio Cini, 1962

Sulla lettera L dell'iniziale miniata, quasi a coprirla, appare il Cristo, che in ambito medievale rappresenta anche il Dio dell'Antico Testamento, di fronte a Mosè inginocchiato; l'espressione parlante del Cristo dà segno di una rappresentazione attenta al testo che si va illustrando e che recita appunto: "Locutus est Dominus ad Moysen".
Questo foglio della Fondazione Cini, decorato con notevole freschezza cromatica nella armoniosa e contenuta composizione, mostra di essere il prodotto di una fase particolarmente felice del percorso stilistico di Neri, che ritengo si possa collocare fra i ricchissimi antifonari di Faenza (cat. n. 15), di poco posteriori al 1309, e il gruppo di corali diviso fra Bologna, Cracovia e Filadelfia (cfr. cat. n. 26): fra le calibrate composizioni di Faenza, che segnano l'apice "classico-giottesco" del miniatore, certo al corrente delle novità padovane prodotte da Giotto non molti anni prima, come attesta l'attenta rilettura della rappresentazione degli *Angeli al sepolcro*

alla carta 1*v* del codice A4, e le più espressive e gotiche miniature dell'altra serie di corali che porta la data 1314.
Per questi primissimi anni del secondo decennio del secolo, accanto a questo foglio della Fondazione Cini, ritengo possano essere studiati, nell'ipotesi di poterne accertare la provenienza dal medesimo codice o dallo stesso ciclo di antifonari, altri fogli di attuale diversa collocazione. Numerosi fattori quali la precisa tipologia decorativa dei capilettera, la stessa scrittura delle capitali e una notazione di ugual tipo, non esclusa la medesima cifra stilistica a condurre le sottili e ombrose pieghe dei voluminosi panneggi sui personaggi, devono indurre al confronto fra questo foglio, quello di Dublino raffigurante la *Missione degli Apostoli* ("Ecce ego mitto vos", cat. n. 19), l'iniziale I tagliata e conservata a Stoccolma (cat. n. 22) e un foglio a Filadelfia ("In die qua invocavi", cat. n. 25) indicatomi da S. Nicolini.
A questo gruppo del tutto omogeneo non è altrettanto facile accostare, ma andrà tenuta in debita considerazione l'ipotesi di R. Gibbs in proposito, altre due miniature della Chester Beatty Library di Dublino (*San Paolo* e *Santa*, cat. nn. 19, 20) che sembrano d'altra parte in stretto rapporto con un altro foglio Cini (cat. n. 17), vale a dire quello che porta miniata all'interno della lettera S la figura di *San Vincenzo*.
Si propone in questa sede, quindi, una leggerissima posticipazione per la collocazione cronologica della miniatura, se già la Mariani Canova (1978) lo aveva acutamente avvicinato al c. 105*r* del primo antifonario notturno di Faenza come al foglio di Cleveland datato 1308.

Bibliografia: Toesca, 1930, p. 34, n. 31; 1958, p. 21, n. 56; Mariani Canova, 1978, p. 19, n. 28; Ciardi Dupré Dal Poggetto, 1982, p. 387, n. 141. [AV]

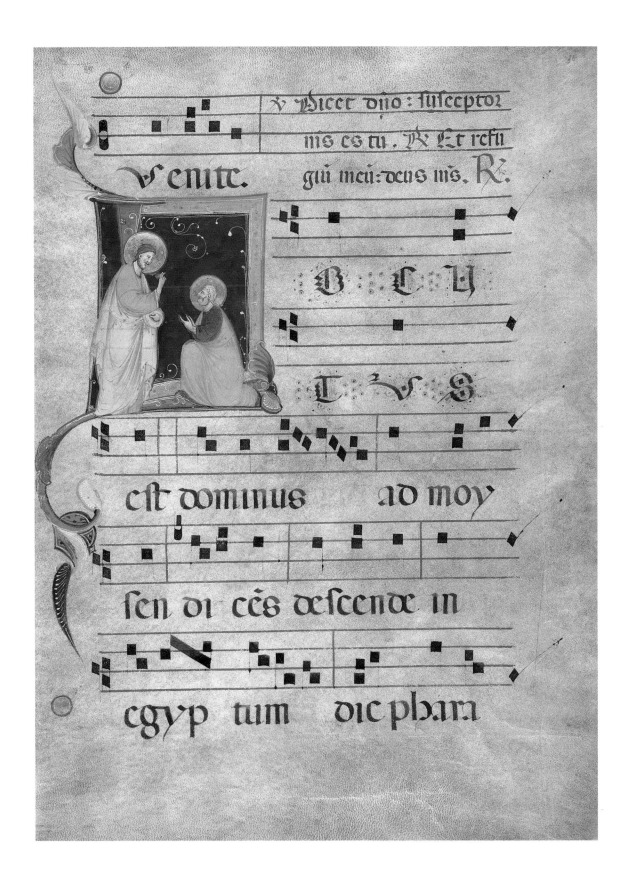

℣ Vicet dño : susceptor
ms es tu . ℟ Et resu
gñi meñ : deus ms . ℟

℣ enite.

est dominus ad moy

sen di ces descende in

egyp tum dic pha[ra]

Miniatore riminese strettamente
associato a Neri (Maestro
del Fulget di Dublino)
24. Foglio di antifoniario

ante 1310
Pergamena
550 × 390 mm
Scrittura gotica "corale"
(versione assottigliata di *litterae bononienses*) a inchiostro nero;
tetragrammi tracciati in rosso
con notazione musicale
in inchiostro nero; tetragrammi
alti 36/38 mm e distanti
fra di loro 30/32 mm
Primo responsorio della prima
domenica dopo Pentecoste
Iniziale figurata D, con *Re David*
inginocchiato sulla sinistra col
capo rivolto in alto a destra
verso una figura di Dio Padre;
in basso a destra una pecorella
si arrampica lungo la voluta
della lettera ("Deus omnium
exauditor est")

New York, Collezione Mr.
and Mrs. William D. Wixom
Provenienza: marchese Malvezzi,
Firenze; Marcello Guidi, Firenze

William D. Wixom, attuale pro-
prietario del pregevole foglio, è
riuscito a leggere sul margine de-
stro la seguente istruzione-guida
lasciata dallo scriba per pilotare
l'intervento del miniatore: "Rex
genuflexus cum pecore et [...
asu...?] super".
In questa miniatura (che misura
125 × 113 mm) il fogliame grigio-
blu che arricchisce l'iniziale ha
sofferto un diffuso sollevamento
della pellicola pittorica e, in gene-
rale, tutta la miniatura è caratte-
rizzata da screpolature del pig-
mento. Tuttavia le figure princi-
pali della scena miniata sono com-
plessivamente esenti da danni.
I loro vividi colori sono in sin-
tonia con le superstiti miniature
provenienti da questo gruppo,
caratterizzato da una cornice qua-
drata entro la quale si inscrive la
miniatura.

La stringente analogia con altre
miniature, particolarmente con
un foglio della Free Library di Fi-
ladelfia (Collezione Lewis, ms.
M. 48.19); con l'"Ecce ego mitto
vos" della Fondazione Cini di Ve-
nezia suggeritomi da A. Volpe; e
infine con il foglio del "Fulget" di
Dublino (Chester Beatty Libra-
ry); mi inducono a ipotizzare un
convenzionale "Maestro del Ful-
get", stretto collaboratore di Neri
sovente a lui associato.
L'animata composizione della
scena, racchiusa (ma non ristret-
ta) nell'iniziale D, mostra il reale
vigore di questo artista: David in-
ginocchiato guarda con volto
ispirato verso l'Altissimo, mentre
la pecora presso di lui è un sinteti-
co, ma immediato, richiamo visi-
vo alle umili origini di pastore del
re-profeta, che tuttavia è presen-
tato in età matura e maestatica-
mente cinto di corona.
Queste caratteristiche di simboli-
ca essenzialità uniscono a questo
foglio, come si è detto, il foglio
del "Fulget" di Dublino e ciò può
essere il portato di un intervento
diretto di Neri. I contorni enfatici
creano un vivido senso chiaroscu-
rale, forse un'eco dell'arte del
Maestro di Gerona e di Jacopino
da Reggio, particolarmente evi-
dente nel soffice vello e nel profilo
arrotondato della irrequieta peco-
ra che balza sulla foglia a spirale
sotto la figura di Dio.

Bibliografia: *An Exhibition...*,
1965, p. 52, n. 94. [RG]

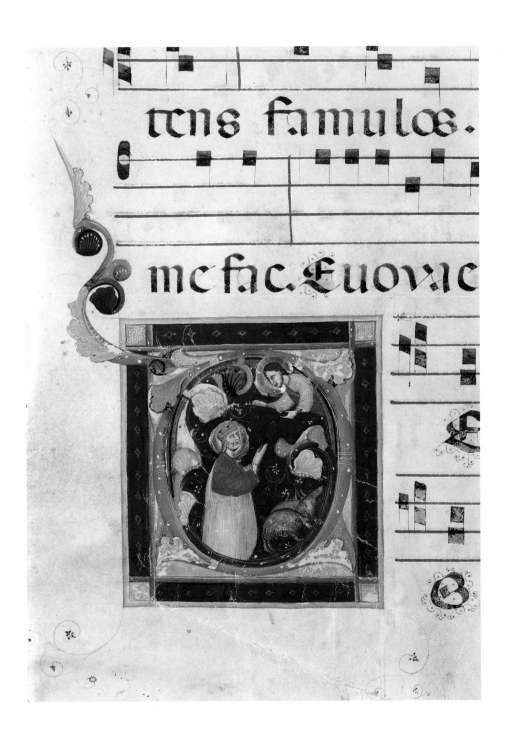

Neri da Rimini e collaboratore
**25. Tre fogli staccati
di antifonario: San Martino
Papa, Profeta che invoca
il Signore, Pentecoste**

Inizio del XIV secolo
Pergamena
540 × 380 mm
Scrittura gotica "corale" a
inchiostro nero su sei linee, sei
tetragrammi a inchiostro rosso,
con notazione musicale quadrata
a inchiostro nero, iniziali
con decorazioni calligrafiche
a inchiostro nero
Iniziali figurate: H con *San
Martino Papa* ("Hic est Martinus,
electus Dei pontifex"); I con
*Profeta inginocchiato che parla col
Signore* ("In die qua invocavi te
Domine, dixisti: Noli timere");
D con *Pentecoste* ("Dum
complerentur dies Pentecostes")

Filadelfia, Free Library,
Collezione Lewis, ms. 73, 7- 9.
Provenienza: J.F. Lewis acquistò
il foglio con l'iniziale H da un
antiquario tedesco nel 1921 e i
fogli con le iniziali I e D da R.
Lier & Co., Milano nel 1924

I tre fogli recano rispettivamente
il responsorio per la festività di
San Martino Papa, il responsorio
della Domenica delle Palme e
l'antifona della domenica di Pen-
tecoste (cfr. Hesbert, *Corpus An-
tiphonalium*, IV, p. 207, n. 6825,
p. 226, n. 6899; III, p. 177, n.
2442).
I frammenti giunsero alle colle-
zioni di Filadelfia tramite acquisti
diversi e probabilmente sono stati
riuniti in un unico gruppo per le
affinità di formato, scrittura e
composizione della pagina; ana-
logo è anche il modo di decorare
le iniziali calligrafiche, con ghiri-
gori e cerchietti che contengono
puntini, disposti simmetricamen-
te attorno alle lettere.
Tuttavia tra le miniature in que-
stione esiste una notevole diso-
mogeneità stilistica: la H con la
Pentecoste e la D col *Santo vescovo*

condividono diverse affinità: en-
trambe hanno il corpo in arancio,
arricchito da foglie grigio- azzur-
re, verdi, violette e ocra e si stac-
cano su un fondo rosa. Sia il santo
vescovo che gli apostoli campeg-
giano su un fondo blu scuro viva-
cizzato dalle consuete triadi di
puntini rossi e da lievi filettature
di biacca. In entrambi i casi le fi-
gure presentano la carnagione
chiarissima, i lineamenti dei volti
sono marcati con un colore scuro
e il rosso delle vesti è di un tono
particolarmente acceso. La mag-
giore affinità questi frammenti la
condividono con i fogli Cini con
il *San Michele* ("Factum est silen-
tium", inv. 2232) e la *Scena di mar-
tirio* ("Absterget Deus omnes la-
crimas", inv. 2231), *Tobi e l'angelo*
("Peto Domine", inv. 2230), e
con il frammento con l'iniziale S
("Si bona suscepimus" di Filadel-
fia), tutti, come indica Volpe,
probabilmente riferibili a un pe-
riodo di poco precedente all'ese-
cuzione dei corali faentini. Con i
frammenti Cini e di Filadelfia
questi fogli hanno in comune an-
che lo stile delle iniziali calligrafi-
che, la struttura compositiva della
pagina, tanto da far supporre la
provenienza da un medesimo vo-
lume.
L'iniziale I con il *Profeta che parla
con Dio Padre* ("In die qua invoca-
vi te Domine") al contrario, si di-
stingue per i colori più delicati e
trasparenti, l'andamento fluido
dei profili, la delicatezza con cui
con pochi tocchi vengono segnate
le espressioni patetiche dei perso-
naggi. Merita un confronto, co-
me proposto in questa sede anche
da Volpe, con il foglio Cini con *Il
Signore e Mosè* ("Locutus est Do-
minus", inv. 2031), dove sor-
prende anche l'analoga forma
scrittoria e la composizione del
testo nel campo della pagina, con

la *Missione degli apostoli* di Dubli-
no ("Ecce mitto vos"), e con l'ini-
ziale ritagliata I di Stoccolma con
*Cristo in preghiera di fronte a Dio
Padre*, dove è proposta la medesi-
ma composizione di Filadelfia: la
figura inginocchiata a sinistra del
corpo della lettera, il Signore be-
nedicente in alto a destra. Ma in
questo frammento il miniatore
sostituisce le rocce con il motivo
ornamentale delle foglie, secondo
un'abitudine che, come abbiamo
già notato, è consueta nel modo
di procedere nella bottega. Per
questi motivi l'iniziale andrà col-
locata in un momento successivo
a Faenza e prossimo all'esecuzio-
ne della serie Bologna-Cracovia-
Filadelfia.

Bibliografia: inedito. [SN]

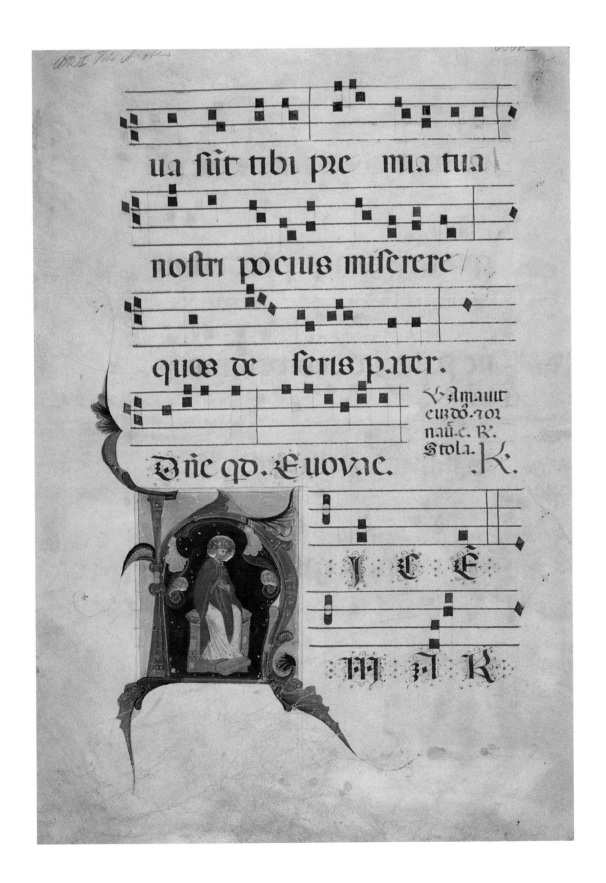

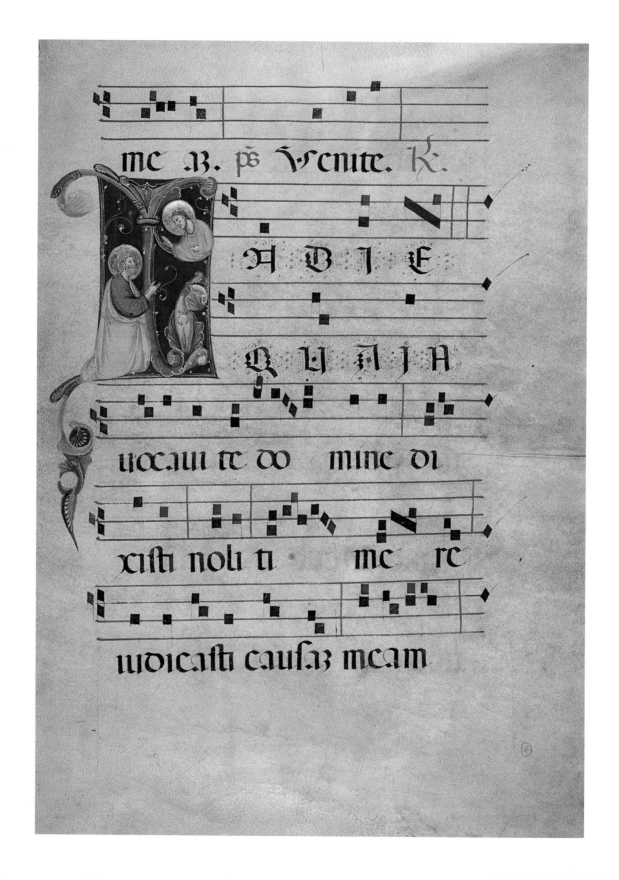

me az. ps Venite. K.

A B I E

B U A I A

vocaui te do mine di

xisti noli ti me re

iudicasti causaz meam

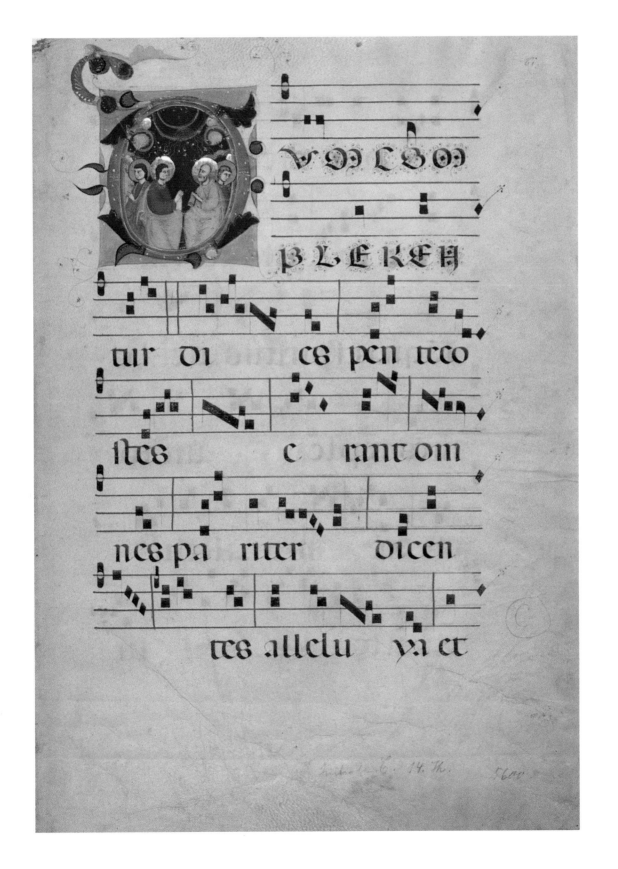

26. I corali della chiesa
di San Francesco di Rimini

Soltanto di recente si è pervenuti alla ricomposizione, sia pure parziale, della serie di corali trecenteschi miniati da Neri per la chiesa riminese di San Francesco (Nicolini, 1993). È stato infatti A. Campana, in occasione di alcune conferenze (1987, qui pubblicata; 1991), a richiamare l'attenzione su di un manoscritto di Antonio Bianchi conservato presso la Biblioteca Gambalunga di Rimini (ms. 631) dal quale si apprende che nel 1838 si conservavano ancora nella cattedrale della città tre corali miniati in pergamena recanti rispettivamente nella prima carta oltre alla data 1314 la firma del copista "frater Bonfantinus de Bononia"; la stessa già ravvisata nel ben noto antifonario (ms. 540) del Museo Civico Medievale di Bologna, miniato da Neri, da considerarsi pertanto appartenente, insieme a un altro antifonario passato a Cracovia (Biblioteca Czartoryskich, ms. Czart. 3464) e ad alcuni fogli smembrati ora alla Free Library di Filadelfia (ms. 68, 7-9) recanti la stessa data e la firma di Bonfantino, alla dispersa serie riminese di San Francesco. È probabile che il ciclo liturgico così come ci appare oggi (dei tre corali ricordati dal Bianchi uno purtroppo ci è noto solo attraverso pochi fogli smembrati) non sia completo. Si può pensare che in origine la serie comprendesse anche altri volumi destinati ad assolvere il servizio dell'intero anno liturgico, di cui però non è rimasta alcuna traccia. Ciò nonostante si può ugualmente supporre che la serie sia stata realizzata a Rimini, come del resto lascia intuire nel corale di Bologna, la firma del miniatore, non accompagnata qui, come appare di consueto, dal nome della città di origine. Ipotesi in parte suffragata anche dalla

firma del copista Bonfantino, evidentemente un frate francescano, il quale ricorda esplicitamente di non risiedere più a Bologna, presso il cui convento si può supporre abbia iniziato la sua attività di copista. Il nome di un frate "Bonfantinus Bonazunti Richi Martini de Bononia", probabilmente da identificare con il nostro copista, ricorre infatti in svariati documenti relativi al convento francescano di Bologna almeno a partire dal 1288 e fino al 1300 (cfr. *Analecta Franciscana...*, 1927, IX, pp. 165, 167, 172-173, 179, 190, 202, 205-206, 211, 213). La presenza a Rimini di questo copista potrebbe quindi costituire un indizio a favore dell'esistenza di uno scriptorium presso la chiesa riminese dei francescani dal quale probabilmente uscirono, oltre ai sopra citati volumi, anche l'antifonario Amati e due fogli della Collezione Cini (cfr. cat. nn. 29, 30) forse trascritti dallo stesso Bonfantino. Né si deve dimenticare che presso il cenobio riminese, almeno a partire dal 1298 (Dolcini, 1984, p. 92), era attivo uno studium conventuale, dotato sicuramente di una adeguata biblioteca e possiamo immaginare anche di uno scriptorium utile per la trascrizione dei testi. Vero è che le prime notizie sulla biblioteca dei frati si hanno soltanto a partire dal XV secolo, quando si sa che questa venne arricchita da svariati lasciti, a iniziare da quello sicuramente cospicuo effettuato da Sigismondo Malatesta il quale diede a Roberto Valturio l'incarico "librorum perquirendorum" (Mazzatinti, 1901, pp. 345-351; Campana, 1931, p. 111). Ciò non toglie che anche in precedenza presso il convento fosse esistito un primo nucleo di libri, che via via nel corso del Quattrocento si era andato

arricchendo prima di finire definitivamente disperso, come ricorda il Villani, alla metà del secolo XVII pervenendo addirittura "in manus salsamentariorum" (Mazzatinti). Del resto il ruolo privilegiato di questa chiesa nell'ambito della vita cittadina è attestato, già agli inizi del Trecento, dalle particolari attenzioni che i Malatesta le riservarono: non solo scegliendola come luogo di sepoltura, a iniziare nel 1312 da Malatesta da Verrucchio (in precedenza era stata qui sepolta anche la sorella Emilia) ma anche impegnandosi forse direttamente per il suo abbellimento. È infatti verosimile pensare che a loro si debba la chiamata a Rimini dello stesso Giotto, il quale, secondo quanto riferisce il Vasari "[…] lì nella chiesa di San Francesco fece moltissime pitture", oggi tutte disperse, a eccezione del noto *Crocifisso* ancora conservato all'interno della chiesa. E in questo particolare contesto, va forse inserita anche l'impresa dei corali di Neri, che dovette aver luogo a seguito della necessità di dotare la chiesa (la cui costruzione era iniziata nella seconda metà del Duecento) di un rappresentativo quanto indispensabile corredo di libri da coro, così come alcuni decenni prima era accaduto per la chiesa di San Francesco di Bologna. [MM]

a) *Antifonario del Tempo con il Proprio dei Santi*

1314
Pergamena
612 × 420 mm e 575 × 390 mm
Legatura moderna in pelle
su assi di legno
con angoliere in ottone
Cc. 241 + I (cartacea);
numerazione originale al *verso*
da c. 47*v* (= I) a c. 115*v*

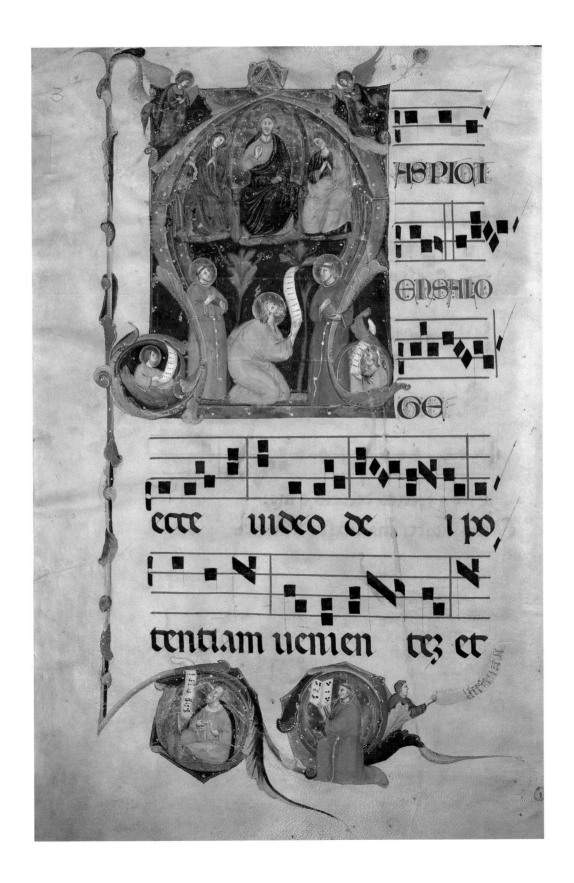

INSPICI

ENS A LO

GE

ecce uideo dei po

tentiam uenien tes et

144 (= LXXI); numerazione corrente a inchiostro sul *recto*; in ventiquattro fascicoli dotati di richiamo
Scrittura gotica "corale" a inchiostro nero, cinque tetragrammi a inchiostro rosso con notazioni musicali quadrate a inchiostro nero di mano di Bonfantino
Antifonario del Tempo dal sabato dell'Avvento fino alla vigilia dell'Epifania; il Proprio dei Santi va da Sant'Andrea Apostolo a Santa Lucia (in un foglio cartaceo aggiunto appare segnata la festività di San Tommaso Apostolo e di Santa Colomba) Incipit a c. 1r ("Ad Honorem omnipotentis Dei et beatissime Virginis Marie incipit antiphonarium ordinis minorum fratrum secundum consuetudinem romane curie") Iniziali figurate: il corale presenta tredici iniziali istoriate (originariamente erano quattordici, risultando asportato a c. 183v un capolettera miniato raffigurante *Santa Lucia*); c. 1r, E con *Dio che appare a un profeta* ("Ecce nomen Domini"); c. 3v grande iniziale A, con *Cristo fra la Beata Vergine e San Giovanni Evangelista adorato dagli altri tre evangelisti e da due santi francescani* ("Aspiciens a longe"); stele di fogliame alta tutta la pagina terminante nel margine inferiore con due tondi con figure; c. 30v, I con *Dio che appare a un profeta* ("Ierusalem cito veniet salus tua"); c. 116v, R con *Cristo Re appare a un apostolo* ("Rex pacificus magnificatus est"); c. 120r, H con *Natività* ("Hodie nobis celorum rex"); c. 130v, D con *L'Eterno in trono, Cristo inginocchiato al suo cospetto e una figura marginale* ("Dominus dixit ad me"); c. 141v, S con *San Paolo che contempla il martirio di Santo Stefano* ("Stephanus autem"); c. 158r, V con *San Giovanni Evangelista* ("Valde honorandus est"); c. 174r, C con *Erode che ordina il massacro degli innocenti* ("Centum quadraginta quatuor milia"); c. 193v, E con *San Giovanni Battista* ("Ecce agnus Dei"); c. 210r, U con *Sant'Andrea* ("Unus ex duobus"); c. 211v, D con *Vocazione dei Santi Pietro e Andrea* ("Dum perambularet Dominus"); c. 222v, S con *Croce* inserita in una lettera fogliata ("Salve crux"); c. 228v, manca l'iniziale raffigurante originariamente *Santa Lucia* Iniziali decorate: c. 17v, I ("In illa die"); c. 20v, S ("Suscipe verbum"); c. 24v, M ("Mortes Israel"); c. 42r, E ("Ecce in nubibus celi Dominus"); c. 50r (IV), E ("Ecce apparebit Dominus"); c. 61r (XV), V ("Veniet Dominus"; c. 66v (XXII), O ("O sapiencia que ex ore"); c. 67r (XXIII), O ("O Adonay et dux"); c. 68r (XXIV), O ("O radix Iesse"); c. 68v (XIIII), O ("O clavis David"); c. 69v (XXV), O ("O oriens splendor"); c. 70r (XXVI), O ("O rex gentium et desideratus"); c. 70v (XXVI), O ("O Emanuel rex"); c. 71v (XXVII), E ("Ecce veniet Dominus"); c. 73v (XXIX), R ("Rorate celi desuper"); c. 77r (XXXIII), C ("Clama in fortitudine"); c. 79v (XXXV), P ("Prophete predicaverunt nasci salvatorem"); c. 82v (XXXVIII), E ("Egredietur Dominus"); c. 85r (XLI), D ("De Syon veniet"); c. 87v (XLIII), E ("Emitte agnum Domine"); c. 90r (XLVI), C

Giotto, Apparizione di San Francesco a Gregorio IX, *particolare. Assisi, Basilica Superiore di San Francesco.*

Neri da Rimini, particolare di un'iniziale istoriata dal codice 195 VI 2. Dublino, Chester Beatty Library.

Neri da Rimini, particolare della decorazione di c. 3v del manoscritto 540. Bologna, Museo Civico Medievale.

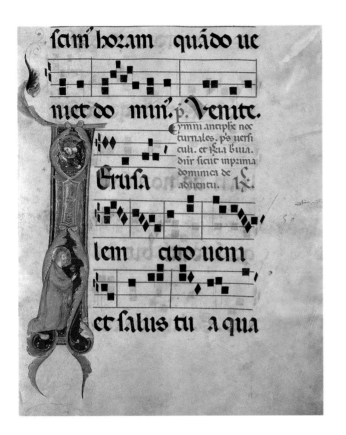

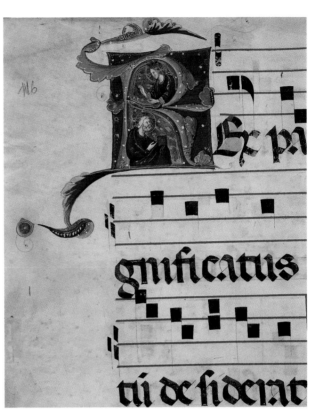

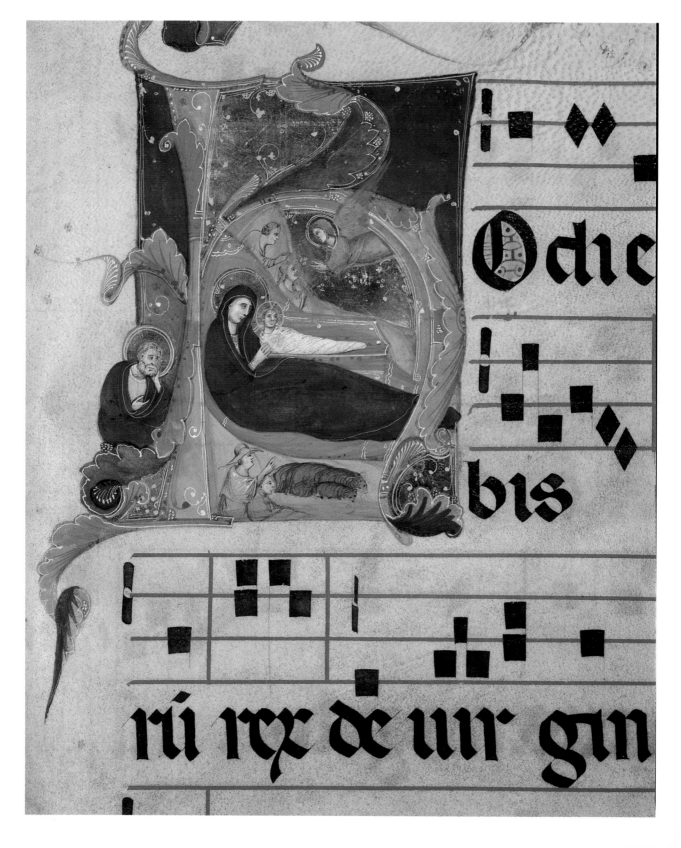

diuir me de mon

sno. p. Vne qd.

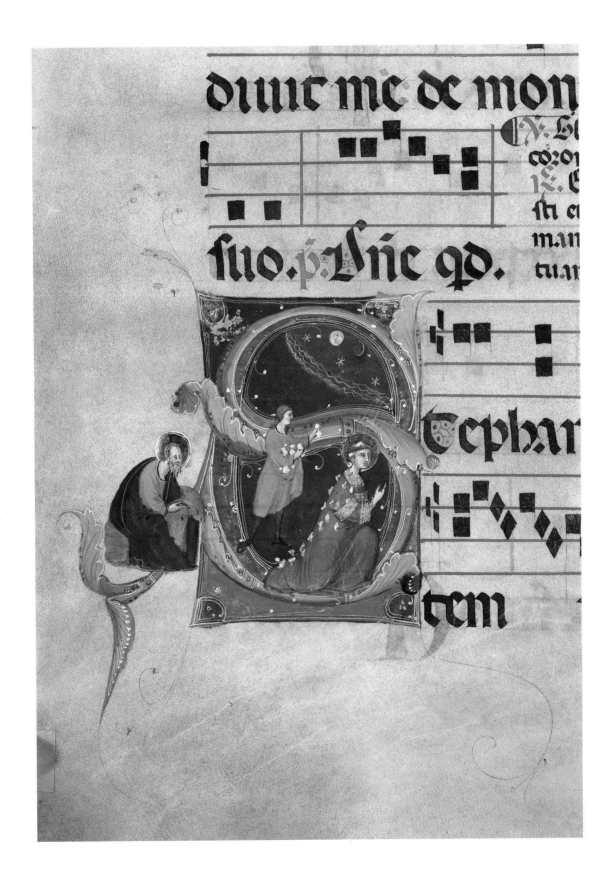

ephar

rem

148 ("Constantes estote"); c. 92*v* (XLVIII), E ("Egredietur virga de radice"); c. 99*v* (LIII), C ("Canite tuba in Syon"); c. 107*r* (LVIII), C ("Canite tuba in Syon"); c. 110 (LXVI), S ("Santificamini hodie et estote"); c. 118*r*, D ("Dum ortus fuerit"); c. 134*r*, Q ("Quem vidistis pastores"); c. 137*v*, T ("Tecum principium"); c. 139*r*, H ("Hodie Cristus natus est"); c. 153*v*, L ("Lapidaverunt Stephanum"); c. 169*r*, V ("Valde honoratus est"); c. 172*r*, H ("Hi sunt qui cum mulieribus"); c. 186*r*, H ("Herodes iratus occidit"); c. 205*r*, O ("O admirabile commercium"); c. 224*v*, C ("Concede nobis hominem"); c. 225*v*, C ("Cum pervenisset"); c. 238*r*, O ("Orate Sancta Lucia")
L'apparato decorativo comprende inoltre trecentottanta lettere filigranate a inchiostro rosso e blu di varie dimensioni

Bologna, Museo Civico Medievale, ms. 540
Provenienza: Rimini, San Francesco

Il codice presenta a c. 3*v* la firma del miniatore in parte celata dall'anagramma, visibile tra le note di un libro sorretto da un frate francescano, RIUS-NE (cioè "Nerius") che secondo l'interpretazione del Delucca (1992, p. 60) lo porterebbe a definirsi "rio", ovvero malvagio. Il che potrebbe suggerire, come nota la Nicolini (1990, p. 1014) l'esistenza di un rapporto confidenziale tra il miniatore e la committenza, soprattutto se si considera il tono ben più formale che caratterizza invece in altri codici le sottoscrizioni del miniatore. La firma, individuata per la prima volta dal Cor-

bara (1970), viene a confermare l'attribuzione proposta dal Toesca (1930) e accettata da tutta la critica successiva. Va detto che in un primo tempo il Frati (1888-1889, p. 376) facendo riferimento all'iscrizione che appare nella prima carta ("m̅.c̅c̅c.xi̅iij. frater bonfantinus antiquior de bononia hunc librum fecit") e alle altre due riportate nei cartigli sorretti da due figure inserite nel fregio a c. 3*v* ("antifonarium fratri bonfantino de bononia e antifonarium scriptum et notatum manu fratri bonfantino de bononia spiritualiter") pensava di poter attribuire l'intera decorazione del corale alla mano di Bonfantino, cui giustamente in seguito è stata riferita la sola stesura grafica del testo, come lui stesso chiaramente indica nelle già citate sottoscrizioni. L'origine di questo amanuense, che si firma "de Bononia", e ancor più la collocazione presso il Museo Civico Medievale di questa città, avevano ugualmente fatto propendere, dimenticando con ciò la corretta segnalazione del Frati (che ne riferiva la precedente appartenenza ai Francescani di Rimini), per una provenienza originaria del codice dalla chiesa bolognese di San Francesco, cui ci si è attenuti fino in tempi recenti, quando i ritrovamenti del Campana hanno permesso di collegare definitivamente il corale alla dispersa serie riminese di San Francesco. Indipendentemente chi scrive (Medica, 1986, p. 86) aveva già sottolineato la provenienza riminese di questo antifonario rendendo nota una lettera del Frati conservata presso l'archivio del Museo Civico Medievale di Bologna (cartone II, fasc. 19), nella quale l'allora direttore della Sezione Medievale motivava la proposta di acquisto dell'antifonario

in questione, di proprietà dell'antiquario riminese Costantino Frontali, mettendone in relazione la decorazione con quella di altri antifonari francescani bolognesi della fine del Duecento, presenti in museo. Del resto l'esistenza di rapporti tra l'arte di Neri e la miniatura bolognese della seconda metà del Duecento è stata messa in evidenza da quasi tutta la critica successiva (Volpe, 1965, pp. 11-12; Mariani Canova, 1978, pp. 16-17; Gibbs, 1990, pp. 93-95), propensa a leggere in questa chiave l'avvio, invero tutt'altro che chiarito, della sua attività, condotto si direbbe sugli esempi della miniatura bolognese del "Primo" e del "Secondo stile", come più volte è stato sottolineato. In effetti certe soluzioni adottate dal miniatore nella definizione degli ornati rivelano chiaramente di derivare dalla produzione più corrente del primo stile bolognese, i cui modelli Neri riprende con grande libertà non solo nelle sue opere più antiche (si veda in particolare la pagina datata 1300 della Fondazione Giorgio Cini per la quale si rimanda qui a cat. n. 1) ma anche in quelle successive, come dimostra lo stesso corale di Bologna. Così è ad esempio nell'uso delle *drôleries* che accompagnano, come appare a c. 3*r*, i lunghi steli a nodi terminanti in medaglioni con foglie lanceolate, del tutto simili a quelli adottati nelle serie di Bibbie bolognesi, a iniziare, come ha osservato la Mariani Canova, da quella di Cesena (1992, p. 166). A questo tipo di esperienza rinvia del resto anche la qualità della gamma cromatica basata sui toni dell'arancio, dei blu e dei grigi ricorrendo sovente a una fitta filettatura a biacca per sottolineare certi motivi decorativi nonché i panneggi dei manti. A questo proposito c'è

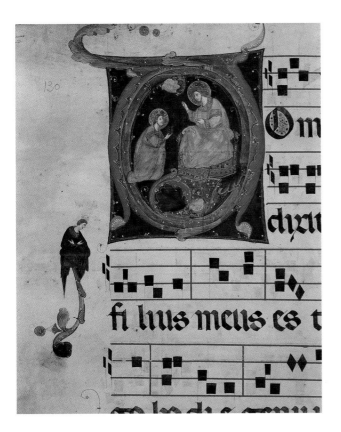

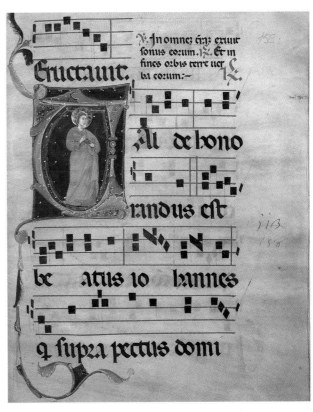

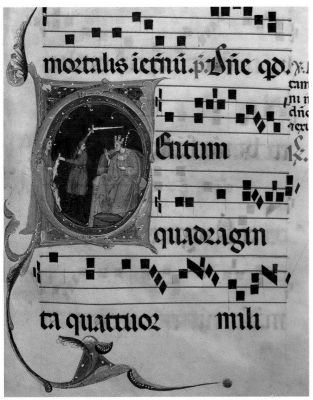

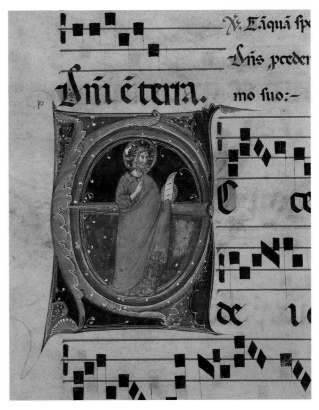

150 chi ha rilevato anche affinità con quella che viene indicata dagli studi più recenti come variante "romagnola" del primo stile bolognese, ben rappresentata dalla serie di corali del Museo Diocesano di Imola, la cui conoscenza da parte di Neri sembra oggi, alla luce del ritrovamento di F. Lollini (1994, p. 108), più che plausibile. Non vi è dubbio infatti che, al di là di una diversa sensibilità delle forme, anche il presente corale evidenzi ancora a livello cromatico un ricordo di quelle precedenti esperienze (si confronti ad esempio l'abbinamento tra il violetto, il verde chiaro e l'arancio nella *Vocazione dei Santi Pietro e Andrea* qui a c. 211*v*, con quello di alcune iniziali dell'antifonario 10 di Imola) da cui Neri forse poté trarre anche certa morbidezza nella resa degli incarnati ottenuta, come nei corali di Imola, con leggeri colpi di biacca. D'altro canto lo svolgimento più elaborato ed elegante degli elementi decorativi presuppone parimenti una conoscenza degli esempi del cosiddetto "Secondo stile", le cui colte cadenze espressive, di chiara ascendenza bizantina, poterono essere assimilate da Neri, come già suggeriva il Volpe (1965), attraverso le opere del Maestro di Gerona. Del resto che l'influenza di questo anonimo protagonista della miniatura bolognese del tardo Duecento perdurasse ancora agli inizi del Trecento, è attestato dalla serie di antifonari francescani del Museo Civico Medievale (mss. 527-535) miniati a compimento della serie di graduali iniziata precedentemente dal Maestro di Gerona, da un anonimo artista il cui stile si riflette nella matricola dei merciai del 1303 (Bologna, Museo Civico Medievale, ms. 629). Qui il linguaggio ancora aulico del Maestro di Gerona rivive secondo connotazioni più moderne che lasciano già intuire una conoscenza dei fatti assisiati di Giotto, avvicinando di fatto la decorazione di questi corali alle primissime esperienze di Neri. A questo proposito va detto che la critica più recente (Ciardi Dupré Dal Poggetto, 1982, p. 385) ha insistito molto nel voler rivendicare al riminese un ruolo di protagonista nella prima diffusione del linguaggio giottesco in miniatura, come parrebbe confermare la precocissima pagina, conservata alla Fondazione Cini, datata per l'appunto 1300. Già la Mariani Canova (1992, pp. 165-166) ha posto l'accento sulle implicazioni che la precoce data può avere sull'esatta definizione dei tempi del soggiorno riminese di Giotto; altri in questo catalogo se ne occupano (cfr. cat. n. 1). Basti qui sottolineare come in questa prima opera Neri si dimostri artista quanto mai attento a recepire le novità che in quegli stessi anni, se non addirittura nello stesso anno, venivano manifestandosi a Rimini con la presenza diretta del pittore toscano. Eppure soltanto tre anni più tardi nel corale di Larciano (vedi qui cat. n. 2), firmato dallo stesso Neri, questa attenzione precisa ai modelli giotteschi sembra in qualche modo venire meno, o affievolirsi, dando vita nella parte decorativa a una impaginazione un po' farraginosa, che nella definizione dei vari ornati risente, accanto agli antichi esempi bolognesi, di certe esperienze duecentesche della miniatura umbra. Se da un lato questo evidente divario, che non è soltanto qualitativo, può essere spiegato con l'intervento più o meno esteso della bottega (un argomento sul quale varrà la pena di riflettere anche in

Giovanni da Rimini, Presentazione di Gesù al tempio. *Rimini, Sant'Agostino, cappella del Campanile.*

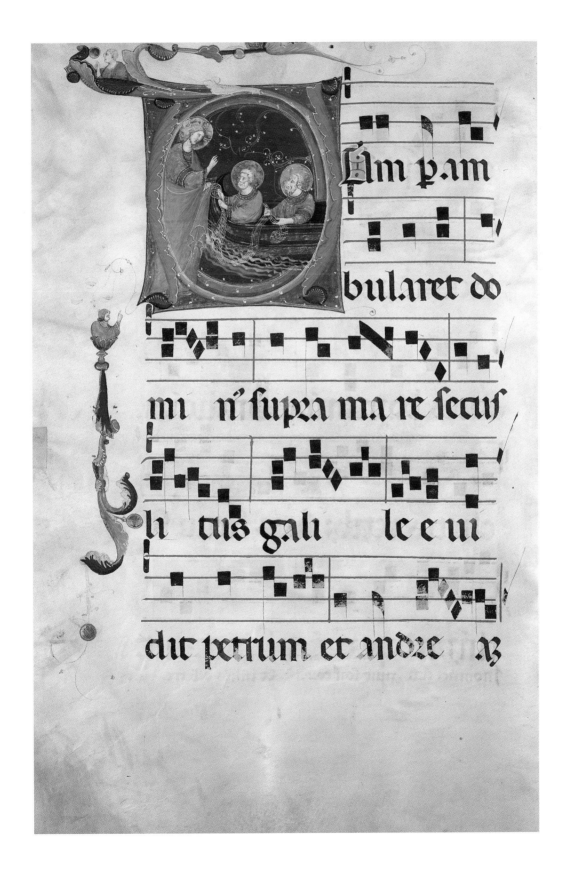

um pam

bularet do

mi n' supra ma re secuf

h tis gali le e ui

dit petrum et andre a

riferimento ad altri lavori di Neri), dall'altro ci fa comprendere come l'esperienza giottesca non costituisse per Neri un momento totalmente vincolante atto a modificare sostanzialmente la sua visione, che anche più tardi rimarrà costantemente legata alla sua matrice classica e anticheggiante. Lo dimostra la decorazione dei più tardi corali di Faenza, miniati probabilmente intorno al 1310, dove nell'immagine con *Le Marie al sepolcro* dell'antifonario I (c. 1*v*) si ravvisa una citazione letterale e precisa dell'analoga scena dipinta da Giotto all'Arena, che tuttavia, a quanto mi è dato vedere, resta un unicum nell'intera serie faentina. È lecito a questo punto domandarsi se accanto a una conoscenza diretta degli esempi di Giotto (e non solo a quelli riferibili al soggiorno riminese di quest'ultimo) non vi sia talvolta anche la sola mediazione di modelli grafici come parrebbe suggerire l'utilizzo libero di certi motivi desunti da diversi affreschi del pittore toscano (ne è un esempio la figura di vecchio accovacciato con il rosario presente nell'episodio con l'*Apparizione di San Francesco a Gregorio IX* negli affreschi di Assisi riproposto letteralmente da Neri sia in uno dei fogli di Dublino (195 VI 2) che nel presente corale di Bologna (c. 3*r*). Ciò detto si dovrà ugualmente notare come a Faenza il discorso figurativo di Neri aspiri a una monumentalità diversa rispetto alle opere precedenti, prefigurando un rapporto più diretto con i modelli della coeva pittura soprattutto riminese. Non vi è dubbio infatti che certa saldezza di impostazione che contraddistingue a Faenza talune figurazioni sia da mettere in relazione, oltre che con i modelli giotteschi, anche con quelli offer-

ti più o meno negli stessi anni dai pittori locali a iniziare da Giovanni da Rimini e da Giuliano. Un rapporto quello con la coeva pittura che pare cogliersi sia pure in maniera più sfumata, anche nelle poco più tarde figurazioni dei corali francescani di Rimini a iniziare da quelle contenute nel presente antifonario di Bologna recante la data 1314. Qui, come è stato osservato (Mariani Canova, 1978; Pasini, 1990), il miniatore dà segno di reinterpretare le precedenti esperienze alla luce di una diversa affabilità sentimentale di stampo ormai gotico, che lo porta a perseguire nuove ricerche di eleganza lineare, evidenti soprattutto nella definizione delle varie figure, divenute ora più "allungate e intensamente patetiche", caratterizzate da una monumentalità "che tende a forzare […] gli schemi prefissati o imposti dallo spazio delle lettere" (Pasini). Un atteggiamento questo non molto distante da quello di altre iniziali ritagliate, a lui attribuite, da datare nel corso del secondo decennio (cfr. cat. nn. 11, 19, 22). Che questa maturazione possa essere messa in relazione con le coeve vicende della pittura riminese, è dimostrato dal raffronto con alcune parti degli affreschi con *Storie della Vergine* dipinti da Giovanni da Rimini in Sant'Agostino, di cui Neri poté forse apprezzare la tenerezza arcana facendo proprie certe intonazioni cromatiche più morbidamente fuse. Basti osservare, ad esempio, la figura del *San Giovanni Battista* di c. 148*r*, prossima a certi personaggi dipinti da Giovanni in Sant'Agostino, a iniziare dal *Simeone* della *Presentazione al tempio* di cui il nostro ripropone la grafia leggera e sottile nella definizione dei panneggi un po' filamentosi assimilabili, anche nel

motivo della mano coperta dal manto, a quelli del *San Giovanni* del trittico del Museo Correr. Lo stesso si dica per il *San Giovanni Evangelista* miniato da Neri a c. 113*r* simile a quello da lui eseguito pochi anni prima in uno dei corali di Faenza (c. 140) e come questo derivato, si direbbe, dall'analoga figura dipinta da Giuliano nel dossale di Boston datato 1307 (identico è, ad esempio, il motivo delle pieghe che ricadono sul braccio e la posizione della mano che sorregge il libro), per quanto il modello venga risolto, anche rispetto a Faenza, con una grafia più gracile ed elegante, evidente perfino nella resa tutta giovanniniana dell'affilato volto del santo, sottilmente lumeggiato a biacca. Quanto detto trova ulteriore conferma nella grande "Aspiciens a longe" di c. 3*v* il cui impianto compositivo fortemente monumentale rende più esplicito il richiamo ai modelli della coeva pittura, che in questo caso non stenterei a riconoscere negli affreschi dell'arco trionfale e dell'abside di Sant'Agostino, che il Boskovits (1988, pp. 37 sgg.) ha proposto di avvicinare allo stesso Giovanni. Qui le figure della *Vergine* e del *San Giovanni Evangelista* esibiscono una loro salda monumentalità che rammenta, soprattutto nell'ampio e sciolto panneggiare dei manti, in particolare del San Giovanni, quella di certe figure di apostoli del *Giudizio universale*, che nel 1314 doveva essere stato ultimato da poco tempo. Anche la *Natività*, pur riproponendo un modello compositivo comune a quasi tutti i corali di Neri (si confronti, ad esempio, quello presente a c. 123*v* nel corale II di Faenza, cfr. cat. n. 15), conferma questa maturazione stilistica espletata attraverso un raffinamento della

gamma cromatica giocata nel sottile contrasto tra il blu del manto della *Vergine*, i rosa del tappeto e dell'iniziale e il monocromo verdastro del fondo, da cui si stagliano con tratto rapido e veloce le varie figurette dei pastori resi con leggeri colpi di biacca. È altresì interessante notare come l'artista nel momento in cui si accinge ad affrontare soggetti di maggiore pathos si rifaccia in qualche modo alle precedenti esperienze della miniatura bolognese rievocate, ad esempio, nell'episodio della *Strage degli innocenti* (c. 174r), prossimo a certe scene di martirii presenti nei già citati antifonari di San Francesco di Bologna. Del resto che Neri avesse ben presente la serie bolognese al momento della realizzazione dei corali francescani di Rimini sembra confermarlo la ripresa quasi letterale nell'antifonario gemello di Cracovia della scena con il *Martirio di Sant'Agata*, che appare miniata nell'antifonario ms. 528 (c. 191v) del Museo Civico Medievale. Una conoscenza quella dei corali bolognesi che potrebbe essere messa in relazione anche alla comune committenza delle due diverse serie, entrambe legate all'ordine francescano, con il quale Neri dovette intrattenere frequenti rapporti. Del resto, come già si è detto, molti degli elementi che caratterizzano l'apparato ornamentale di questo corale si spiegano soltanto in relazione alle precedenti esperienze della miniatura bolognese da cui sembrerebbe derivare anche certo linearismo aulico di matrice bizantineggiante che ancora sopravvive, frammisto al nuovo verbo giottesco, anche nelle immagini di questo codice nonché in quelle del corale di Cracovia e degli altri fogli superstiti di Filadelfia. Non a caso

una miniatura attribuita a Neri come quella conservata alla Chester Beatty Library di Dublino raffigurante una *Santa vergine*, non lontana stilisticamente dalle nostre, mi pare possa trovare un suo precedente in una *Sant'Agata* miniata dal Maestro di Gerona in uno dei corali (cod. A bis) della chiesa dei Servi di Bologna. Certo a partire da questo momento il linguaggio di Neri mostrerà sempre più la sua dipendenza nei confronti dei modelli della pittura locale, come ben dimostra la pur vicinissima decorazione del codice Amati (cat. n. 28) che in certi passaggi più sfumati sembra già preannunciare i successivi esiti del codice di Sydney (cat. n. 31) e di quello di Pesaro (cat. n. 33), da leggere ormai in relazione con le opere di Pietro da Rimini, il quale ebbe occasione probabilmente di lavorare, come ha suggerito D. Benati (1990), nello stretto ambito di Neri per la realizzazione del codice Urbinate latino 11 della Biblioteca Apostolica Vaticana (cfr. cat. n. 32).

Bibliografia: Frati, 1888-1889, p. 379; Toesca, 1930, p. 33; Salmi, 1932, pp. 268-271; Jaroslawiecka-Gasiorowska, 1934a, pp. 30-35; Brandi, 1935, pp. 2-4; Corbara, 1935 (1984), p. 68; Longhi, 1950, p. 38; Toesca, 1951, pp. 8, 34-35; Volpe, 1965, pp. 11, 70; Corbara 1970 (1984), pp. 74-75; Mariani Canova, 1978, pp. 17-18; Conti, 1981, pp. 55-56; Ciardi Dupré Dal Poggetto, 1982, pp. 385, 388-389; Medica, 1986, p. 86; Montuschi Simboli 1988, pp. 189-190; Gibbs, 1990, pp. 91-96; Pasini, 1990, pp. 43-45; Nicolini, 1990, p. 1014, Delucca, 1992, pp. 60, 64, 66; Lollini, 1992, p. 41; Marchi, Turchini, 1992, p. 100; Mariani Canova, 1992, pp. 165-166; Bollati,

1993, pp. 19-20; Nicolini, 1993, pp. 105-113; Lollini, 1994, pp. 108-109, 131. [MM]

b) *Antifonario del Tempo con il Proprio dei Santi*

1314
Pergamena
490 × 405 mm
Legatura in pelle marrone, con ganci in rame mutilati, del XVII secolo
Cc. I + 207 + I, mutilo in explicit di alcune carte, le cc. 83-84 sono state rimpiazzate in antico da fogli cartacei; numerazione originale al centro del margine esterno del *recto* di ogni carta, in cifre arabe in inchiostro nero
Scrittura gotica "corale" a inchiostro nero su cinque linee, cinque tetragrammi a inchiostro rosso con notazione musicale quadrata a inchiostro nero di mano di Bonfantino; a c. 84r un'iscrizione in tre versi, a c. 203v in alto: "ego frater franciscus", in scrittura databile all'inizio del XVI secolo
Antifonario del Tempo dall'Epifania alla domenica in Quinquagesima
Iniziali figurate: cinque iniziali sono state ritagliate alle cc. 2v, H ("Hodie in Jordane"); c. 95v D ("Diem festum"); c. 114r ("[...] [Q]ui operatus est Petro in apostolatum"); c. 132v, A ("Adorna thalamum tuum"); c. 171v, S ("Symon Petre") Le iniziali superstiti sono: c. 1r, M con i *Re Magi* ("Magis videntes"); c. 24v, T con *Le nozze di Cana* ("Tribus miraculis"); c. 37r, B con il *Battesimo di Cristo* ("Baptizat miles"); c. 84v, I con *Cristo con il globo in mano* ("In principio"); c. 151r, D con *Martirio*

153

di Sant'Agata ("Dum torqueretur"); c. 206*v*, L con *Cristo che appare ad Abramo* ("Locutus est")
Iniziali decorate: c. 21*r*, A ("Ante Luciferus"); c. 23*v*, H ("Hodie celesti"); c. 45*r*, D ("Domine ne in ira tua arguas me"); c. 56*v*, Q ("Quam magna multitudo"); c. 59*v* A ("Auribus percipe"); c. 62*r*, D (?) ("Dele Domine"); c. 63*r*, N ("Ne perdideris me"); c. 65*v*, A ("Amplius lava me"); c. 66*v*, D ("Deus in te spera"); c. 69*v*, T ("Tibi soli"); c. 70*v*, C ("Confitebor tibi Domine Deus in toto corde meo"); c. 74*v*, M ("Misericordiam"); c. 77*r*, B ("Benigne fac in bona"); c. 107*v*, I ("Ingressa Agnes"); c. 110*v*, V ("Vade Anania"); c. 124*r*, E ("Ego plantavi"); c. 127*v*, O ("O admirabile commertium"); c. 130*v*, S ("Senex puerum portabat"); c. 146*r*, S ("Symeon iustus et timoratus"); c. 148*r*, C ("Cum inducerent"); c. 148*v*, H ("Hodie beata virgo Maria puerum Iesum")
Alcuni capilettera con decorazioni calligrafiche a inchiostro blu e rosso; alcuni capilettera rilevati in giallo

Cracovia, Biblioteca Czartoryskich, ms. 3464
Provenienza: ex chiesa di San Francesco a Rimini (oggi Tempio Malatestiano)

Le prime segnalazioni del manoscritto di Cracovia e il riferimento al nome di Neri risalgono al 1934: nella dettagliata descrizione del contenuto e delle illustrazioni superstiti M. Jaroslawiecka-Gasiorowska collegò il manoscritto al codice del Museo Civico Medievale di Bologna e a Neri grazie anche al confronto tra le sottoscrizioni del copista, Bonfantino, che compaiono in entrambi i volumi e si presentano identiche.
La sottoscrizione in questo codice compare a c. 1*r*; benché mutila in fine a causa della rifilatura del foglio, mostra identità formale con quelle di Bologna e Filadelfia: "ṁ.cĉc.xiiĵ. frater bonfantinus antiquior de […]", e consente la sicura ricostituzione della serie dei corali di San Francesco di Rimini. Il codice era noto anche a P. Toesca, ma recentemente è sfuggito all'attenzione della critica.
Si tratta del secondo volume della serie segnalata da A. Bianchi nel 1838: disperso sul mercato antiquario, come i frammenti 68, 7-9 di Filadelfia e il codice 540 di Bologna, pervenne alla biblioteca polacca con la raccolta dei principi Czartoryski. Pavel Prokop mi segnala cortesemente una cartolina del 1882 (ora a Cracovia, Biblioteca Czartoryskich) in cui il principe Vladislav Czartoryski scrive di aver acquistato ad Ancona un antifonario italiano, che è forse da identificarsi con questo manoscritto.
Tutte le miniature superstiti sembrerebbero di mano di Neri: sono caratterizzate da un accentuato verticalismo nelle figure, da una stesura trasparente e vibrata del colore, dal modulo ovale dei volti dove, con pochi segni scuri, sono tracciati i lineamenti e l'inclinazione sentimentale dei personaggi.
Al raffronto tra la parte decorativa e l'aspetto codicologico, che nel volume polacco si presenta coerente con i frammenti di Filadelfia e il manoscritto di Bologna, va aggiunto che al tempo liturgico coperto dal codice bolognese, che va dal sabato dell'Avvento fino alla vigilia dell'Epifania, segue quello contemplato nel manoscritto di Cracovia, dall'Epifania alla domenica in Quinquagesima, la settima prima della Pasqua.
Nella bottega di Neri sembra essere una prassi non rara l'iterazione di iconografie pressoché identiche, spesso desunte da esempi della pittura su tavola o ad affresco e ciò indica che il miniatore e i suoi collaboratori ricorrevano a modelli che riproponevano quasi invariati in situazioni analoghe (si vedano Ferrari, 1938; Gibbs, 1990; Nicolini, 1993).
Per quello che riguarda il codice di Cracovia la scena col *Martirio di Sant'Agata* ripete quella di Faenza (c. 331*r*); nella stessa immagine nei corali di Santa Maria della Fava a Venezia (c. 97*r*) i carnefici sono raffigurati per sineddoche dalle due tenaglie che strappano le mammelle alla santa. Il *Cristo col globo in mano* di Cracovia ripete la stessa iconografia faentina (cod. III, c. 37*r*), solo invertendo i colori della veste. Il confronto iconografico che suggerisce il frequente ricorso a modelli di bottega può allargarsi anche ad altri esempi ed è affrontato anche per altri lavori di Neri pubblicati in questa sede. La ripetizione di formule figurative codificate nella bottega del miniatore è documentata anche dalla prassi seguita nel *Commento ai Vangeli* della Biblioteca Apostolica Vaticana (Urbinate latino 11). In quel codice, ventisei lunghe note manoscritte in latino, ai margini di carte decorate, indicano al miniatore e ai suoi collaboratori gli esempi da seguire. Una "didascalia", in particolare, suggerisce che l'immagine di Cristo tra i dottori imiti la scena ad affresco nella chiesa riminese della beata Chiara (cfr. Campana, 1991).
Rispetto al sistema con cui utilizza i modelli talvolta Neri procede "ritagliando" le figure principali

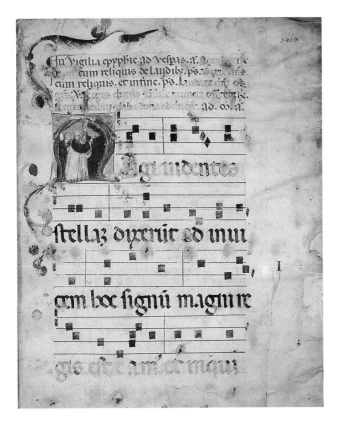

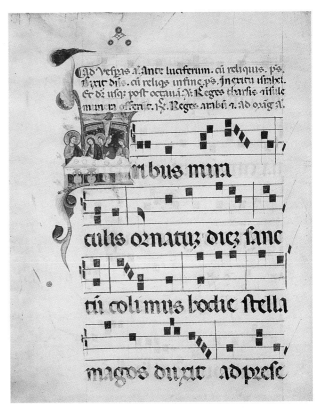

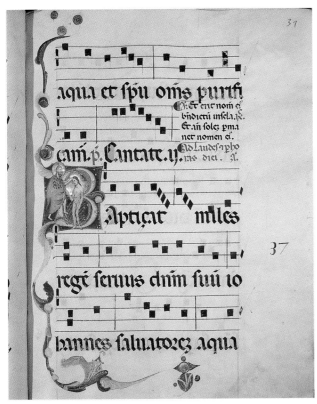

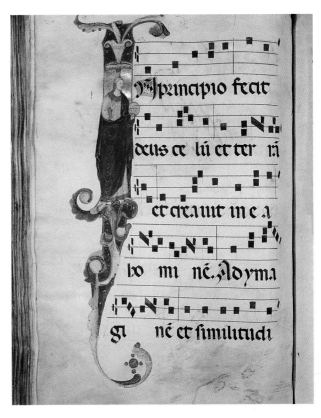

156 di una scena e le traspone nelle sue iniziali come immaginette isolate, private di riferimenti spaziali concreti e a ciò si deve in parte l'assetto fluttuante e antillusionistico delle iniziali dipinte dal miniatore. A Cracovia due immagini in particolare sono illuminanti per comprendere come egli lavorava: il già citato *Martirio di Sant'Agata* e il *Battesimo di Cristo*. Nella prima la santa è legata al corpo della lettera con sottili lacci bianchi e la sua figuretta campeggia sullo spazio senza limiti del fondo, ripetendo la stessa figura presente negli antifonari faentini (cod. III, c. 221r). La stessa iconografia del martirio, come osserva anche Medica, la troviamo nell'antifonario 528 del Museo Civico Medievale di Bologna, anch'esso francescano: senonché nell'esempio bolognese la santa è legata a una croce che dà allo spazio una concretezza del tutto assente nella iniziale di Neri. Se il miniatore riminese, come credo, si rifece a un modello simile a quello del codice 528 di Bologna, egli procedette eliminando il sostegno alla figura. Nel *Battesimo di Cristo* assistiamo a qualcosa di analogo: mentre a Faenza (cod. II, c. 166r) San Giovanni è in piedi su un piedistallo, qui, facendo il gesto di aspergere il capo di Cristo con le acque del Giordano, sembra spiccare un salto verso l'alto. L'incongruenza della posa è dovuta al fatto che il miniatore ha fatto a meno del consueto appoggio su cui di solito sta il Battista, che nelle iconografie tradizionali è dato dalle rocce, come si vede nel *Battesimo di Cristo* del corale Ginori-Conti (Museo Civico Medievale di Bologna) e nel frammento 2154 Cini (Mariani Canova, 1978, pp. 12-13) Neri ha accolto qui le figure senza mutarne le pose, ma, per

quanto riguarda quella di San Giovanni, non si è preoccupato di renderla coerente col nuovo contesto: sicché nell'iniziale di Cracovia il santo scivola pericolosamente sul corpo della lettera B, troppo piatto per fornirgli un appoggio sicuro.

L'uso di modelli di bottega è una prassi ipotizzata per gli scriptoria bolognesi, soprattutto per quanto riguarda le decorazioni minori e marginali (cfr. D'Arcais, 1979). La medesima consuetudine nella bottega di Neri potrebbe contribuire a suffragare l'ipotesi, avanzata da più parti, della formazione del miniatore nel centro emiliano, in cui avrebbe acquisito i rudimenti del mestiere e le abitudini di organizzazione del lavoro di bottega.

In altra sede, sulla base di confronti iconografici con i manoscritti faentini, ho indicato quali a mio parere potrebbero essere i soggetti delle iniziali mancanti a Cracovia. Forse c. 2v, l'H ("Hodie in Jordane") poteva ripetere il *Battesimo di Cristo* (già a c. 37), o presentare la figura di *San Giovanni Battista*. A c. 132v era probabilmente l'immagine della *Vergine in trono col Bambino* ("Adorna thalamum tuum"). A c. 171v, S ("Symon Petre"), non è improbabile che si trovasse Cristo che consegna il primato a Pietro. Lo stesso santo poteva occupare l'iniziale di c. 114v ("Qui operatus est Petro in apostolatum"); mentre non è improbabile che a c. 95v fosse dipinta l'immagine di un santo particolarmente venerato in città o presso l'ordine, forse la stessa Sant'Agnese che compare accanto al medesimo incipit nel terzo volume faentino (c. 192r).

Bibliografia: Jaroslawiecka-Gasiorowska 1934a, pp. 6, 30-35, tavv.

VII-VIII; Jaroslawiecka-Gasiorowska, 1934b, pp. 14, 52, n. 80; Toesca, 1951, p. 834, nota 41; Nicolini, 1993, pp. 105-113; Lollini, 1994, pp. 108, 188. [SN]

c) *Quattro fogli staccati di antifonario*

1314
Pergamena
570 × 390 mm
Cc. 4, numerazione sul *recto* a numeri arabi sul margine destro
Scrittura gotica "corale" a inchiostro nero su cinque linee, cinque tetragrammi a inchiostro rosso con notazione musicale quadrata di mano di Bonfantino
Iniziali figurate: c. 2r, E con *Dio Padre che parla a un salmista* ("Ecce nunc tempus"); c. 221v, M con *Annunciazione* ("Missus est Gabriel"); c. 238r, V con *Annunciazione* ("Vultum tuum")
Alcuni capilettera con decorazioni calligrafiche a inchiostro blu e rosso, altri capilettera rilevati in giallo

Filadelfia, Free Library, Collezione Lewis, ms. 68,7-9
Provenienza: antifonario appartenuto alla ex chiesa di San Francesco di Rimini (oggi Tempio Malatestiano)

Come il codice 540 di Bologna e il manoscritto di Cracovia, anche questi frammenti riminesi provengono dal mercato antiquario dove furono immessi probabilmente già nella seconda metà dell'Ottocento, quando si completò la dispersione dei libri liturgici antichi della chiesa riminese di San Francesco.
J.F. Lewis li acquistò nel 1921 dall'antiquario Joseph Baer e quindi essi passarono alla Free Library.

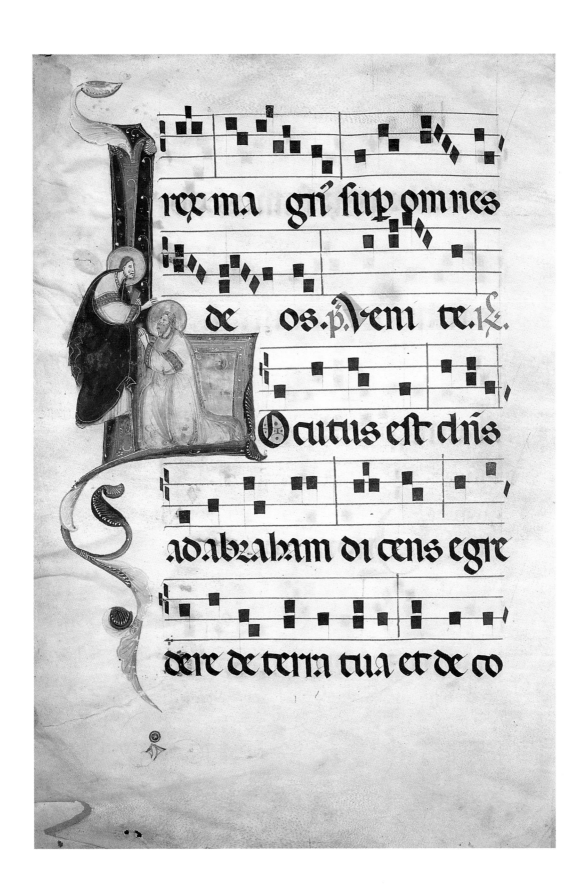

rex ma gn̄ ſup̄ omnes

de os. p̄. Veni te. iꝯ.

Ocutus eſt dn̄s

ad abraham dicens egre

dere de terra tua et de co

In un precedente catalogo di vendita della stessa casa Baer & Co., del 1905, è presentato il volume intero da cui questi frammenti sono stati scorporati; esso venne quindi smembrato in vendite successive al 1905 e anteriori al 1921. Si trattava di un "antifonario in pergamena, degli inizi del XIV secolo, di 248 carte, con numerose iniziali decorate e 11 grandi miniature su fondo oro ": c. 2r, *Apparizione di Dio Padre a un salmista*; c. 26v, *Un uomo armato di arco e freccia presso un uomo dormiente* (identificabile con la consueta iconografia di Isacco che prescrive al figlio di recarsi a caccia, cfr. Conti, 1981, pp. 77-78, tav. XXIVa); c. 49r, *Giuseppe e i suoi fratelli*; c. 76v, *Mosè riceve le tavole della legge*; c. 101v, *Un santo*; c. 127v, *Dio Padre appare a re David*; c. 170v, *Gesù nell'orto di Getsemani*; c. 188v, *Il bacio di Giuda*; c. 221v, *Annunciazione*; c. 238r, *Annunciazione*; c. 245v, *Natività* e in basso, entro un fregio a fogliame, *San Francesco che riceve le stigmate e un altro santo francescano in ginocchio*.
Nel catalogo le miniature venivano presentate come significativo esempio dell'arte del Trecento in Romagna, influenzate dall'arte bizantina, ma con caratteri già giotteschi. L'attribuzione all'area romagnola, considerato che all'epoca non era ancora stata affrontata la prima ricostruzione stilistica dell'opera di Neri a opera di P. Toesca, fa supporre che, come nel caso del codice bolognese, anche questo fosse giunto sul mercato antiquario con un accenno alla provenienza riminese.
Il catalogo Baer identificava la sottoscrizione del copista sulla prima carta con quella del miniatore e ne forniva una trascrizione parzialmente errata: "m̊.c̊c̊.xiiĳ. fr. constantinus [sic] antiquior de

bon huc libru fec.". La sottoscrizione, che compare su una carta non ornata da iniziali, è invece quella dell'amanuense, frate Bonfantino di Bologna e appare sul margine inferiore di c. 1r.: "m̊.c̊c̊.xiiĳ. frater bonfantinus antiquior de bononia hunc librum fecit".
La scheda era accompagnata da una tavola che riproduceva l'*Annunciazione* di c. 221v, grazie alla quale, insieme alla trascrizione della sottoscrizione, è stato possibile identificare il codice descritto nel 1905 con quello a cui appartennero i frammenti di Filadelfia. I quattro fogli superstiti provengono da fascicoli diversi dello stesso volume e contengono grandi miniature che coincidono con tre di quelle descritte nel catalogo Baer: due *Annunciazioni* (con un'iconografia lievemente diversa) e *Dio Padre che appare a un salmista*. Rispetto al volume originario esse coincidono con:
1) c. 1r T ("Tunc invocabi et Dominus exaudiet"), antifona della feria VI e del sabato dopo le Ceneri, dove compare anche la sottoscrizione del copista al margine inferiore;
2) c. 2r con iniziale E entro cui è la figura di *Dio Padre che parla a un salmista*. L'incipit ("Ecce nunc tempus acceptabile, ecce nunc dies salutis") è quello del responsorio della prima domenica di Quaresima;
3) c. 221, sul cui *verso* è il responsorio dell'Annunciazione (25 marzo) ("Missus est Gabriel angelus ad Mariam") con iniziale M entro cui è raffigurata l'*Annunciazione* già riprodotta nel catalogo Baer;
4) c. 238r, introito dell'Annunciazione con V ("Vultum tuum deprecabuntur omnes divites") entro cui è la seconda *Annunciazione*

(cfr. Cattin, 1992, III, nota a p. 370).
Questi fogli, ricollegati al volume di Bologna e avvicinati alla maniera di Neri da F. Zeri e G. Mariani Canova, sono un minuscolo frammento di uno degli antifonari francescani della medesima serie a cui appartengono quelli oggi a Bologna e a Cracovia. La provenienza francescana trova conferma anche nel rilievo dato alla figura di San Francesco nella miniatura descritta nel catalogo Baer a c. 245v.
Il volume disperso, a giudicare dalle carte restanti, doveva coprire il tempo che va dal sabato dopo le Ceneri alla Natività del Signore, come suggerirebbe l'ultima miniatura, descritta nel 1905, con una *Natività*. Con gli altri della serie condivide la disposizione delle parti cantate e scritte su cinque linee di testo e cinque tetragrammi; le dimensioni dei tre codici, invece, variano leggermente, probabilmente a causa delle rifilature e ricomposizioni a cui i singoli volumi sono stati sottoposti nel corso del tempo.
L'apparato decorativo dei frammenti di Filadelfia esibisce evidenti analogie con i codici di Cracovia e Bologna. La foglia d'oro è utilizzata ampiamente in sfondi e fregi marginali, ed è decorata a incisione con sottili tracciati curvilinei e piccoli punti raggruppati a triadi, che riprendono i motivi ornamentali sugli sfondi blu. Questi sono vivacizzati a loro volta da filettature bianche e triadi minuscole di puntini rossi, già presenti a Larciano e in altri frammenti della bottega di Neri. I panneggi delle vesti, quasi trasparenti, sono resi per campiture pallide di rosa e azzurri; in alcuni casi il miniatore sottolinea i panneggi con linee bianche, e sembra voler

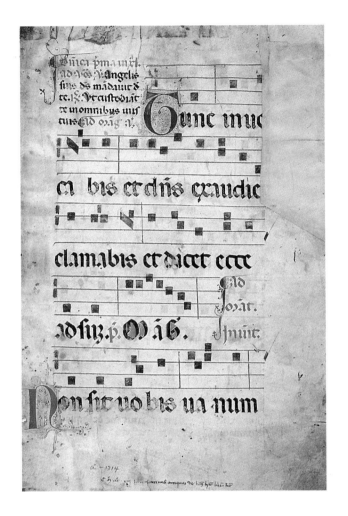

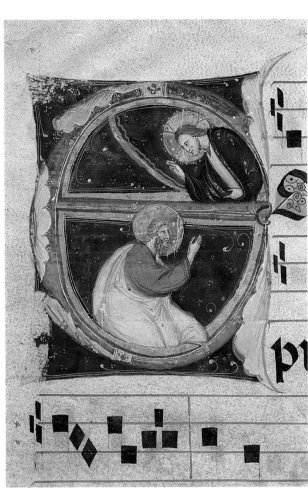

160 ignorare la lezione giottesca di cui invece si avvale nei codici faentini di quattro anni anteriori.

Solo nella seconda *Annunciazione* di Filadelfia l'artista colloca un'architettura alle spalle della Vergine, e crea un breve scorcio con la tavola nelle *Nozze di Cana* di Cracovia; più in generale le iniziali raramente divengono uno spazio concreto, e forniscono per lo più la cifra ornamentale di sfondo per le figure. All'andamento flessibile delle lettere si accompagnano, con morbide ed eleganti linee di contorno, le vesti e i gesti dei personaggi, caratterizzati dal modulo ovale dei visi rosati, accesi da piccoli pomi rossi. Anche le lettere decorate seguono, a Cracovia, Filadelfia e Bologna, il modello ricorrente della bottega di Neri: piccole foglie rotondeggianti, in rosa, verdi e azzurri pallidi, sottolineate da filettature bianche, su fondi blu.

L'immagine dell'*Annunciazione* si ripete secondo il modello dell'angelo collocato fuori o dentro la lettera come a Venezia e negli antifonari faentini: la Vergine qui posa come a Faenza (cod. III, c. 239*v*), ma in entrambe le versioni offerte a Filadelfia l'angelo è rappresentato seminginocchiato, con la veste svolazzante, come ancora mosso dall'impeto del volo. Un'iconografia questa che trova riscontro nella rappresentazione di Gabriele data da Pietro da Rimini negli affreschi della chiesa di Santa Chiara a Ravenna, che comunque sono di qualche anno successivi all'esecuzione delle miniature; a Pietro rimanda anche la forma allungata della figura, su cui si imposta il collo largo alla base che si restringe di molto sotto la piccola testa. Considerato il modo di procedere di Neri, che spesso ricalca iconografie inventate da altri, dovremmo presumibilmente pensare a un modello simile a quello di Santa Chiara, oggi scomparso, di Pietro stesso o della scuola, da cui il miniatore eredita anche il movimento espressivo che caratterizza l'angelo così mosso e coinvolto nell'urgenza dell'atto.

In questa fase della sua attività Neri sembra accostarsi con maggiore partecipazione stilistica ai suoi compagni di strada riminesi, in particolare a Giuliano, Giovanni e al giovane Pietro, e tende a esprimersi in una forma di gotico lirico, mosso, patetico e teneramente arcaizzante.

Ritengo che le miniature dei frammenti di Filadelfia, così come quelle del manoscritto di Cracovia, si debbano interamente alla mano di Neri. Il miniatore vi si esprime in un linguaggio coerente, organizzato su una schietta bidimensionalità e rielabora in termini squisitamente lineari e coloristici i modelli di scuola riminese; il raffronto mi sembra possa coinvolgere anche l'iniziale di Cracovia con *Cristo col globo in mano*, molto vicina alle figure allungate ed esangui che compaiono nella *Madonna col Bambino e santi* di Faenza, di mano di Giovanni, ma già accostata ai modi di Neri da Coletti (1947). Il miniatore comunque riconduce il lessico dei suoi contemporanei a un arcaismo ancora più marcato e in questa fase resuscita eleganze tardobizantine e auliche già praticate, alla fine del Duecento dal maestro di Gerona e da Jacopino da Reggio.

Bibliografia: *Handschriften und Drucke...*, 1905, pp. 7-8, tav. V; Thieme, Becker, 1907-1950, VII, p. 327 (*L. Baer*); *An Exhibition...*, 1965, pp. 41-42, fig. 67 (dove è riportata l'attribuzione a Neri che si deve in primo luogo a F. Zeri); Mariani Canova, 1978, pp. 17-18; Nicolini, 1993; Lollini, 1994, pp. 108, 188. [SN]

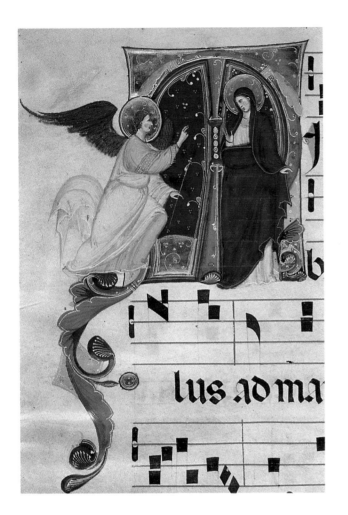

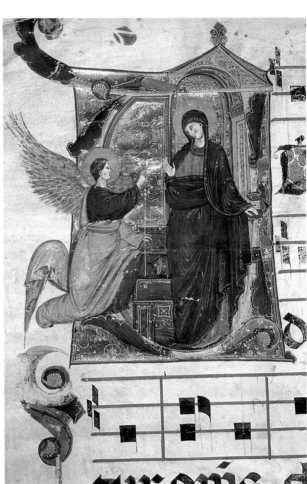

27. Foglio di antifonario: iniziale miniata ritagliata raffigurante Cristo risorto in gloria

162

1314-1322
Pergamena
176 × 160 mm
Resti di scrittura gotica "corale" sul bordo destro del frammento in inchiostro nero; tetragrammi rossi con notazione musicale quadrata in nero
Probabilmente è l'inizio del responsorio pasquale "R[esurrexi]".

Mentana, Collezione Federico Zeri
Provenienza: Roma, Collezione Forti; New York, mercato antiquario (A. Silberman, 1963)

Cristo è raffigurato dopo la resurrezione, seduto sul sepolcro e in atto di sorreggere l'asta del vessillo.
Nella Collezione Forti, questa miniatura era accompagnata da altre tre, di qualità meno sostenuta, la cui provenienza dallo stesso corale risulta assai incerta.
Lo stile è quello di Neri nel tempo maturo, tra il corale ms. 540 del Museo Civico Medievale di Bologna, datato 1314 (e il suo compagno cod. 3464 nella Biblioteca Czartoryskich di Cracovia), e il codice Urbinate latino 11 della Biblioteca Apostolica Vaticana, datato 1322. [FZ]

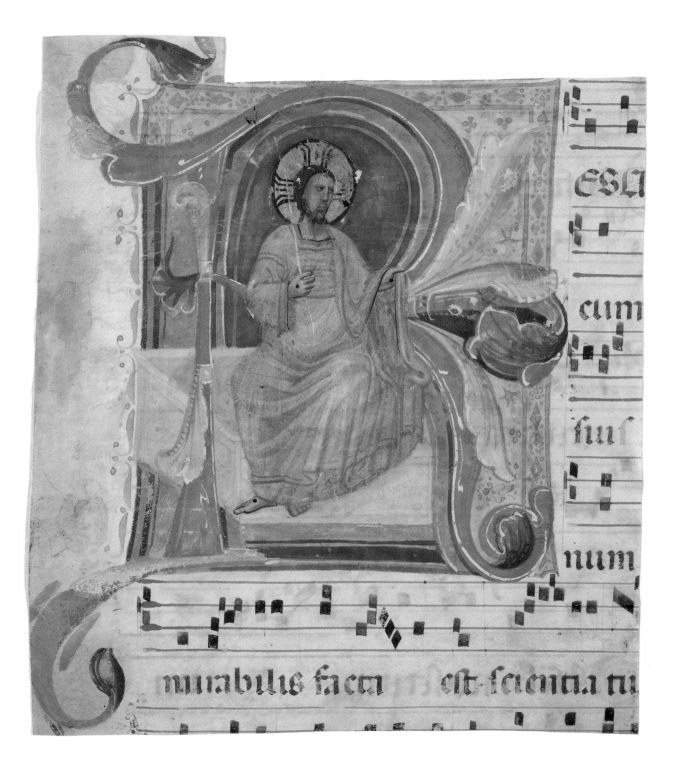

28. Antifonario del Tempo (?)

164

Inizio del XIV secolo
Pergamena
545 × 382 mm
Legatura originale in legno
e cuoio con rinforzi angolari
e borchie marginali in metallo
Cc. 169 (?); numerazione
originale al centro del margine
esterno del *recto* di ogni foglio,
a cifre arabe a inchiostro nero
Scrittura gotica "corale"
a inchiostro nero (di mano
di Bonfantino?), cinque linee,
cinque tetragrammi a inchiostro
rosso con notazioni musicali
quadrate a inchiostro nero
Antifonario del Tempo
ordinario (?) dalla XII domenica
dopo la Pentecoste alla festività
della Madonna dei Sette Dolori
Iniziali figurate: c. 12r, I con
Cristo re con il globo in mano ("In
principio Deus"); c. 42r, P con
*Apparizione di Cristo a San Pietro
giacente* ("Peto Domine"); c. 51r,
A con *Cristo e San Pietro*
("Adonay Domine"); c. 63r, S
con *Chiamata dei Santi Pietro e
Andrea* ("Symon Petre"); c. 93r,
L con *San Lorenzo* ("Levita
Laurentius"); c. 113r, V con
Assunzione della Vergine ("Vidi
spetiosam"); c. 128r, M con
Decollazione del Battista ("Misit
Herodes"); c. 140r, G con
Vergine ("Gloriose Virginis");
c. 141r, H con *Natività della
Vergine* ("Hodie nata est");
c. 155r, N con *Vergine*
("Nativitas tua")
Iniziali decorate: c. 88r, D
("Dum esset"); c. 108r, L
("Laurentius ingressus"); c. 124r,
A ("Assumpta est"); c. 126v, H
("Hodie Maria"); c. 158r, A
("Absterget Deus"). L'iniziale
a c. 93r presenta, all'interno
del fusto vegetale che la
definisce, un piccolo volto
e il fregio a motivi vegetali che
accompagna la stessa lettera
include la rappresentazione
di un frate e di un secondo
personaggio maschile non
identificato
Pochi capilettera a inchiostro,
a motivi calligrafici blu e rossi;
talvolta una campitura gialla
evidenzia le prime lettere (o le
prime parole) del testo liturgico

Londra, Collezione Amati,
senza segnatura
Provenienza: Collezione Henry
Cawood Embleton, Leeds;
Sotheby's, Londra 1982; mercato
antiquario

Questo splendido codice, il più
fortunato ritrovamento neriano
degli ultimi decenni per quantità e
qualità di scene miniate, e total-
mente autografo, risulta ancora
pressoché inedito alle bibliogra-
fie; ciò può essere facilmente mo-
tivato sia dalla sua collocazione in
collezione privata, sia – soprattut-
to – dalla sfortuna fisica del ma-
nufatto nei tempi più recenti.
Nulla è noto riguardo alla desti-
nazione originale del volume
(qualche ipotesi a questo proposi-
to sarà svolta in chiusura); sappia-
mo solo che in un periodo non
ben definito, ma sicuramente a
cavallo tra Otto e Novecento, en-
trò a far parte delle raccolte di un
personaggio di non grande noto-
rietà, Henry Cawood Embleton,
il cui stemma figura nell'ex libris
incollato sulla parte interna della
coperta anteriore, accompagnato
dall'indicazione "bookcase shelf
21". Nato a Leeds nel 1854, inge-
gnere minerario, massone, viag-
giò molto in oriente e si dedicò,
da dilettante, agli studi musicali;
in questo settore rivestì anche ca-
riche di una qualche rilevanza nel-
le istituzioni della sua città, come
il Leeds Musical Festival e il Leeds
Parish Church Choir (Scott,
1902, p. 386): fatto che, per quan-
to ci è noto, potrebbe costituire
una sufficiente motivazione per la
sua acquisizione del presente ma-
noscritto. Attraverso i suoi eredi,
e successivi passaggi di proprietà
non ben documentati, il codice
venne messo all'asta nel 1982 da
Sotheby's; stranamente non rico-
nosciuto a Neri, in quell'occasio-
ne venne attribuito genericamen-
te all'ambito "North-east Italy,
first half fourteenth century", e
acquistato da un antiquario che
purtroppo lo privò della legatura
originaria, lo smembrò, e ne mise
in vendita le singole carte miniate;
questo è il motivo delle numerose
incertezze nelle indicazioni che
aprono questa scheda, che si basa-
no in gran parte sulla descrizione
del catalogo di vendita londinese,
la cui totale affidabilità e veridici-
tà non è sicura (basti pensare alla
divisione tra due mani distinte
che l'estensore proponeva per il
programma decorativo), né con-
trollabile direttamente.
È merito dell'attuale possessore,
Raffaello Amati, avere tentato di
ricompattare la situazione origi-
naria, con il recupero sul mercato
della legatura, di quasi tutte le ini-
ziali figurate, e di alcuni fascicoli
(o singole carte) col solo testo;
correttamente attribuito a Neri in
una serie di comunicazioni scritte
al proprietario di F. Zeri e di A.
Conti, diede negli scorsi anni il
primo spunto per quell'esposizio-
ne dedicata al grande miniatore
che, passato ormai molto tempo e
mutata nelle dimensioni la sua
struttura fino ad abbracciare quasi
per intero il catalogo dell'artista,
va ora a concretarsi nella presente
mostra.
È forse opportuno iniziare la disa-
mina del volume con una veloce
descrizione delle scene, seguendo
l'ordine ricostruibile dal catalogo

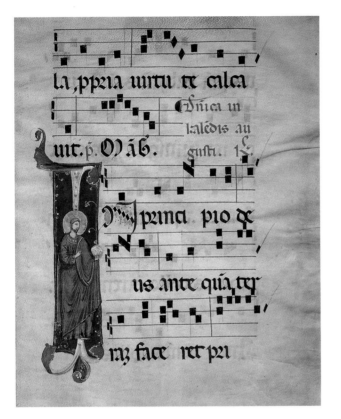

la ppria uirtu te calca
Unica in
laledis au
uit. p. Mág. gusti. 1 c.
Imperat pio de
us ante quá ter
raz facce ret pri

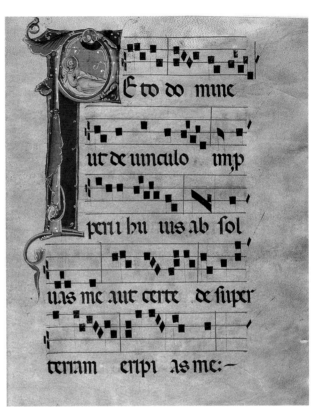

E to do mine
ut de umculo imp
peri hu uis ab sol
uas me aut certe de super
terram eripi as me:—

165

Sotheby's, ma avvertendo che già all'epoca della relativa vendita il corale risultava privo di alcuni fogli (almeno tre assenze dopo le cc. 77, 142 e 158), di cui nulla sappiamo ora, e che potrebbero essere stati asportati proprio per la presenza di una sezione decorata particolarmente ampia e, quindi, appetibile. Già nel *Cristo re* di c. 12*r*, troviamo immediatamente palesi alcuni motivi stilistici del Neri più tipico, quello della fase matura attorno al 1314 testimoniataci dalla serie per i Francescani di Rimini (ora diviso, con i volumi interi a Bologna e Cracovia e i frammenti di Filadelfia: cat. n. 26): una struttura corporea un po' più definita e meno eterea che in precedenza, ma che al contempo dispiega un allungamento di grande eleganza, prettamente gotico; una splendida gamma cromatica mantenuta su toni pastello e ravvivata nei panneggi da fitti colpi di pennello; la tipologia del volto quasi fanciullesco, con la barba appena accennata e un'estrema tenuità dell'incarnato. Se si trascende dalla differente scelta nella campitura dei fondi (il solito blu oltremare movimentato da ghirigori in bianco di biacca in un caso, la foglia d'oro nell'altro), il Cristo è quasi sovrapponibile all'analoga raffigurazione alla c. 84*v* dell'antifonario Czartoryski 3464 (cat. n. 26b), a indicare vicinanza cronologica e, forse, reimpiego di modelli grafici, ma si distanzia poco anche dalla trattazione del medesimo soggetto a c. 105*r* del volume A4 di Faenza e alle cc. 37*r* e 120*v* dell'altro, A6, della stessa serie (cat. n. 15). Da notare però fin da subito nel codice Amati è la scarsa propensione per l'espansione delle volute vegetali delle iniziali che quasi mai arrivano a definire un'intera bor-

datura, e si limitano al massimo a qualche innocua fioritura che comprende il campo di un rigo o due di testo.

La scena successiva vede Cristo far capolino dall'alto, in una visione più ristretta del mezzo busto che Neri di solito gli riserva – come, a puro titolo di esempio, nel frammento 1689 di Stoccolma (cat. n. 22) – ma con la tipica, totale incongruenza spaziale di tutte le iconografie consimili nella produzione dell'artista; il rosa chiaro del fondo consente un bell'accostamento di nuances col lilla del San Pietro disteso; l'iniziale è però fortemente sbilanciata nella pagina, con il tratto verticale della P che si prolunga un po' troppo verso il basso: fatto con pochi altri riscontri nel catalogo del miniatore, che però in genere sono accompagnati lungo il margine da figure estranee al corpo della lettera incipitaria (è il caso della P di "Preparate corda", c. 67*v* del codice A4 faentino). Un'apparizione (ancora a San Pietro, mi pare) ci viene mostrata anche nell'immagine successiva, che non necessita di particolari raffronti, tanto è evidente il ricorso a schemi di presentazione frequenti in Neri, così come non bisognosa di specifico commento è l'unica scena del volume purtroppo non ancora recuperata, già a c. 63*r*, con una *"Vocatio" degli apostoli* che ripete ancora una volta, a un buon livello qualitativo, par di vedere dalla riproduzione, tipologie consuete.

Siamo invece di fronte a un capolavoro col successivo *San Lorenzo*, che campeggia con straordinaria autorità grazie al contrasto raffinato tra fondo rosa e abito verde con applicazioni dorate; l'ovale del volto, quasi geometrico, indica una semplificazione

delle forme (palese anche nel corpo del santo) che mi pare suggerisca una cronologia successiva agli esempi del gruppo proveniente da San Francesco a Rimini; questa è tra l'altro l'unica iniziale che comprende altre parti figurate, con l'inserzione di un ritrattino, forse femminile o comunque di un'adolescenzialità quasi ermafroditica, nel nodo del fusto verticale della L, cui si aggiungono un minuscolo frate dall'abito non connotato in modo specifico nel ricciolo in alto, e un altro uomo, forse anch'egli tonsurato, tutto intento a chissà cosa (ma mi pare non si possa del tutto escludere una raffigurazione simbolica del miniatore o dello scriptor) nella voluta fogliacea inferiore. Il tipo fisico del personaggio principale, e la conduzione stilistica, appaiono affini a certe iniziali ritagliate, e un confronto di particolare pregnanza credo si possa fare col *Sant'Antonio* del "Gaudeat ecclesia" alla Fondazione Cini (cat. n. 30). Nell'*Assunzione* che segue, la qualità si mantiene elevata (una lieve caduta di tono nell'apostolo di sinistra, scorciato nel volto in modo non troppo elegante); la fisicità del Cristo che reca in braccio l'animula della Vergine non può non richiamare soluzioni giottesche, per come si possono palesare in alcune scene della cappella degli Scrovegni: con quei segni netti del panneggio, e la sfumatura cromatica che suggerisce una profondità poi però non coerente col resto dell'immagine (a ricordarci che Neri prende a prestito singole citazioni pittoriche, che fissò probabilmente in disegni repertoriali per sé e per la bottega, ma non vuole, o non può, compattarle in una visione uniforme che si distacchi dai suoi standard iconografici o stilistici).

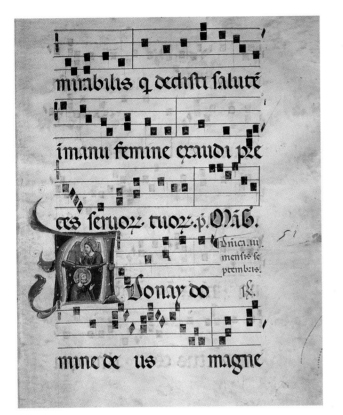

mirabilis q̄ dedisti saluté

imanu femine exaudi pre

ces seruoꝛ tuoꝛ. p. Oīib.

Dnica.iiij.
mensis se
ptembris.

Donay do ī.

mine de us magne

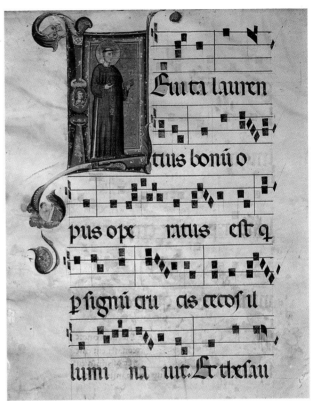

Sāta lauren

tius bonū o

pus ope ratus est q̄

p signū cru as cecos il

lumi na uit. Et thesau

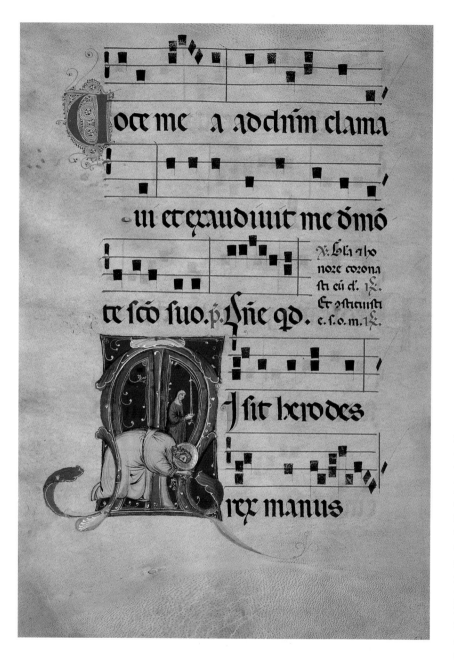

Altro bell'apice qualitativo del codice frammentario ora a Londra è la *Decollazione* già a c. 128*r*, dove l'eleganza del ductus e l'armonia del colore ci fanno dimenticare la smodata corpulenza del San Giovanni, il cui mancato coordinamento proporzionale tra volto e tronco, e tra tronco e gambe, è lo stesso che affligge il Cristo che parla ad Abramo della c. 206*r* del volume a Cracovia. Di minore interesse le due Madonne a cc. 140*r* e 155*r*, condotte comunque con quel segno insistito che abbiamo trovato già nel *San Lorenzo*, e che permea anche la *Natività della Vergine* che le inframmezza nel programma decorativo: dove la figura distesa di Sant'Anna sembra ancora riecheggiare prototipi bizantineggianti, a dimostrare che la maggiore attenzione al dato anatomico e spaziale che si riscontra in certe scene deriva al miniatore da una fruizione intelligente ma quasi casuale di esempi più aggiornati, e non da una globale rimeditazione delle proprie origini formali.

Mi pare quindi che la temperatura stilistica dell'antifonario Amati si collochi in una fase di poco successiva al 1314 testimoniato per il ciclo francescano ora smembrato; il percorso del miniatore di lì a poco si avvierà all'intervento imolese da me reso noto di recente (Lollini, 1994, pp. 186-188), al corale Richardson 273 di Sydney (cat. n. 31), credo databile attorno al 1318-1320, dove si ritrovano talvolta quelle soluzioni semplificate in senso quasi geometrico sopra riscontrate nel nostro codice, pur stese su fondi a motivi geometrici di tipologia assolutamente inedita nella precedente produzione neriana, e che rivedremo nel codice Urbinate latino 11 della Biblioteca Apostolica Vaticana

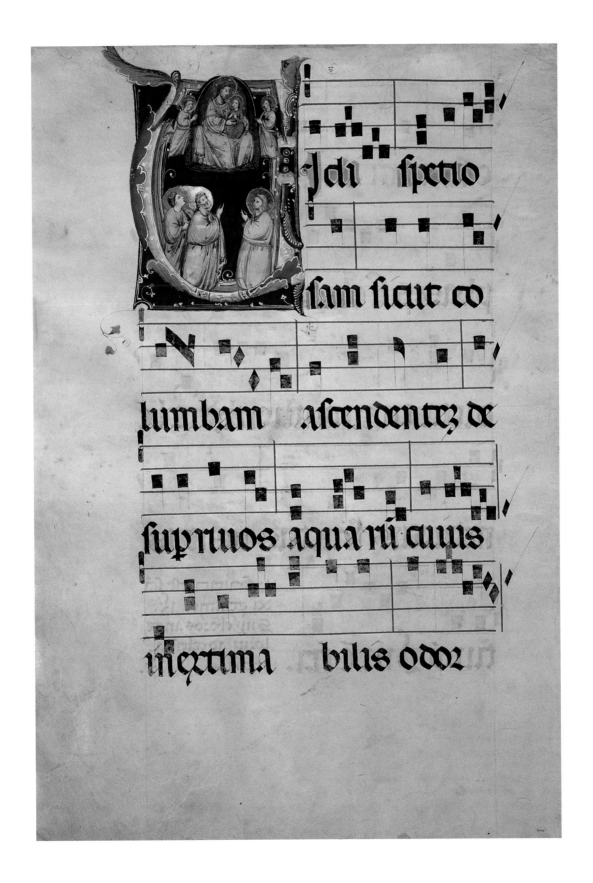

J di spetio

sam sicut co

lumbam ascendentez de

sup riuos aqua rū ciuis

inextima bilis odor

170 (cat. n. 32), probabilmente autografo soltanto in modo molto parziale.

Per quanto concerne la possibile destinazione originaria del volume, nulla si ottiene dall'esame della legatura e delle carte prive di scene figurate, per come ci si presentano al momento nella raccolta del loro attuale proprietario. I fogli recuperati sono quelli segnati 1-4, 8-10, 26, 52, 57, 70, 80-81, 83-86, 88, 94-95, 98, 100, 104, 106-109, 120, 124-126, 144-145, 147-148, 153, 156, 158, 160-161, 169 (le poche iniziali decorate che vi si reperiscono, solo cinque, non presentano caratteristiche di qualche rilevanza). A questo corpus vanno poi aggiunte le carte che recano le nove miniature recuperate, e ancora altri dodici fogli che apparentemente non presentano alcuna numerazione, ma risultano del tutto congruenti nell'impostazione della pagina: è probabile quindi che l'indicazione relativa sia stata raschiata o comunque cancellata (non possiamo sapere quando); è poi da notare che sono stati acquisiti dall'attuale proprietario ulteriori tre fogli di misure analoghe ma con una diversa impaginazione (sei righi di testo e sei tetragrammi, entrambi di mano differente rispetto agli altri), vendutigli assieme ad alcuni frammenti del nostro codice, che forse costituivano un'aggiunta o un'interpolazione successiva, pur apparendo comunque trecenteschi. Non compaiono né sottoscrizioni né date; l'impressione di trovarsi di fronte a un'altra prova scrittoria di Bonfantino (cat. nn. 26a, b) dovrà essere però supportata da un'analisi paleografica che delego ad altri più competenti.

Nei fogli incollati sulla coperta come controguardie, una nota accenna all'appartenenza a un ciclo composto di più pezzi, come peraltro più che ovvio: "Se voi ritrovare [o rinovare?] le antifone di s. Michele Arcangelo stetit angelus vedi nel libro 3° nel [...]"; mentre in altre aree sono evidenti reimpieghi di fogli pergamenacei di vario genere: un codice religioso in scrittura gotica, un libro di conti di cui si intravede appena qualche parola sparsa ("Quatuor fol. 12 oct. [...] ab eo portatum in camera [?] et [...] bastardo [...] die xxi ian. [...] fornarolo berretto [...]"). Sull'esterno della legatura, infine, è stata tracciata una scritta a matita di quasi impossibile lettura, così interpretata da A. Petrucci, in una comunicazione scritta al proprietario: "9 miniature di bel disegno e buona [esecu]zione una sola miniata [...] del corale"; non è possibile stabilirne con esattezza la datazione, comunque non troppo antica (XVIII-XIX secolo).

Un'ultima osservazione; se è difficile nelle condizioni attuali fare qualche ipotesi di tipo liturgico-devozionale (persino la definizione di "Antifonario del Tempo" riportata dal catalogo Sotheby's non è detto sia del tutto corretta), bisogna però comunque evidenziare – o dal vivo o dalla descrizione di vendita – alcune presenze testuali interessanti; appare allora notevole lo spazio dedicato nelle pagine a San Lorenzo e a San Pietro (sottolineati visivamente in modo molto esplicito), ma soprattutto figura, o meglio figurava, nell'ultima parte del corale una festività, quella della Madonna dei Sette Dolori, la cui diffusione nel territorio fu opera quasi esclusiva dei Serviti; una committenza di quest'ordine motiverebbe tra l'altro assai bene la presenza di ben due immagini della Vergine pressoché identiche, e a poche carte di distanza; e costituisce almeno una prima traccia di orientamento per giungere a un'ipotesi più precisa.

Bibliografia: Sotheby's, 1982, pp. 128, 132; Conti, 1993, fig. 333; Lollini 1994, pp. 109, 131-132, n. 13. [FL]

Foglio disperso del codice Amati.

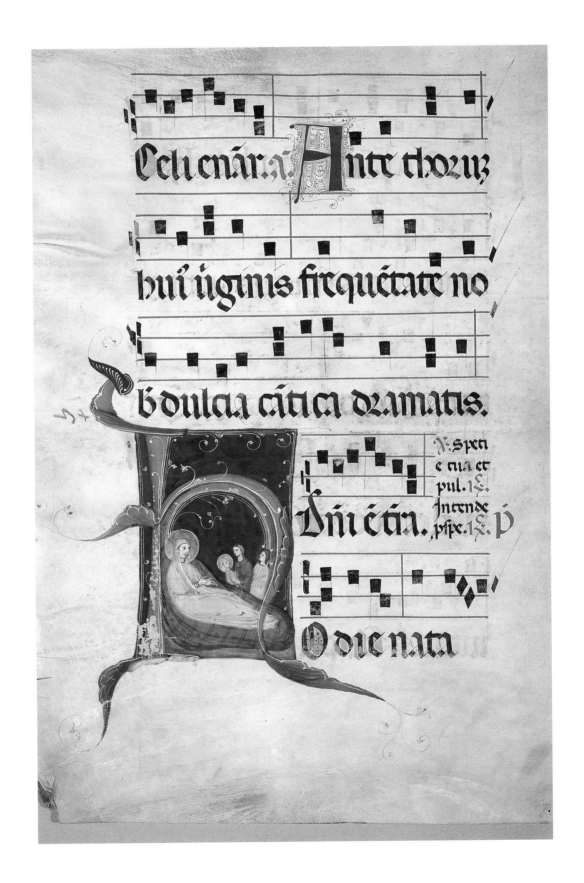

Celi enar.a Ante thorum

hui uginis frequentate no

b dulci cantica dramatis.

℣. spetie tua et
pul. 1℣.
Intende
pspe. 1℣. p

Dni etn.

O die nata

29. Foglio staccato di antifonario: Sant'Antonio

172

Pergamena
461 × 390 mm (mutilo
della parte inferiore)
Numerato 63 al *recto* in cifre
arabe a penna
Scrittura gotica, cinque
tetragrammi e cinque righi
di testo, notazioni quadrate
a inchiostro nero
Iniziale G ("Gaude felix Padua")
al *recto* del foglio
Inno a Sant'Antonio

Venezia, Fondazione Giorgio
Cini, inv. 2211
Provenienza: dalla Raccolta
Alessandro Cutolo alla
Collezione Vittorio Cini, 1943;
Fondazione Giorgio Cini, 1962

Il foglio è compagno di quello
molto simile anch'esso conserva-
to presso la Fondazione Cini di
Venezia (cat. n. 30), di comune
provenienza dalla Raccolta Cuto-
lo, raffigurante anch'esso *San-
t'Antonio* all'interno della lettera
G priva della sfarzosa decorazione
di altre più grandi lettere miniate.
Appare accostabile al codice A-
mati (cat. n. 28) che presenta in
diverse occasioni caratteristiche
simili, tuttavia non risulta poter
appartenere a quel codice poiché
la numerazione presente sui fogli
di Venezia non corrisponde a
quella dei fogli mancanti dal vo-
lume londinese nel momento del-
la schedatura fatta dalla casa d'aste
che, per altro, lo smembrò poco
dopo; è possibile piuttosto, ma
non verificabile, l'appartenenza
a un codice della stessa serie di
corali.
Entrambi i fogli Cini, che per ra-
gioni stilistiche erano già stati col-
locati da G. Mariani Canova
(1978) "in quel momento più
avanzato e più schiettamente go-
ticheggiante dell'attività di Neri
che si colloca circa negli anni

1310-1314", in una fase cronologi-
camente vicina al corale di Bolo-
gna (cat. n. 26a), trovano quindi
oggi, al confronto con il codice
Amati, non ancora noto agli stu-
diosi quando la Mariani scriveva,
una datazione leggermente più
avanzata, intorno alla metà del se-
condo decennio del secolo o poco
oltre, laddove appare presumibile
pensare l'esecuzione del corale ri-
costruito, per il quale si rimanda
alla scheda redatta da F. Lollini
(cat. n. 28).
Un indizio ulteriore a sostegno di
tale ipotesi potrà seguirlo chi, con
paziente attenzione, confronterà
la caratteristica scrittura dei fogli,
che appare del tutto simile non
solo alla scrittura del codice Ama-
ti, ma anche a quella del gruppo di
corali di Bologna-Cracovia-Fila-
delfia (cat. n. 26) di cui conoscia-
mo il nome dell'amanuense: quel
Bonfantino che si firma a c. 1r del
codice di Bologna, e in altri fogli
dallo stesso complesso di corali
datato al 1314 (Filadelfia, Free Li-
brary, Collezione Lewis, ms. 68,
7-9, c. 238r; Cracovia, Biblioteca
Czartoryskich, ms. Czart. 3464,
c. 1r).

Bibliografia: Toesca, 1958, p. 21,
n. 57; Mariani Canova, 1978, p.
19, n. 29; Ciardi Dupré Dal Pog-
getto, 1982, p. 387-388, n. 143.
[AV]

30. Foglio staccato di antifonario: Sant'Antonio

Pergamena
550 × 385 mm
Numerato 43 al *recto* in cifre
arabe a penna
Scrittura gotica, cinque
tetragrammi e cinque righi
di testo, notazioni quadrate
a inchiostro nero
Iniziale G ("Gaudeat ecclesia")
al *verso* del foglio
Officio di Sant'Antonio

Venezia, Fondazione Giorgio
Cini, inv. 2212
Provenienza: dalla Raccolta
Alessandro Cutolo alla
Collezione Vittorio Cini, 1943;
Fondazione Giorgio Cini, 1962

Appare evidentemente simile al
foglio di comune provenienza,
uguale soggetto, simili dimensioni
e identica scrittura, anch'esso
conservato presso la Fondazione
Cini a Venezia, alla cui scheda si
può far riferimento per le indicazioni riguardanti fortuna critica
e collocazione stilistico-cronologica.

Bibliografia:Toesca, 1958, p. 21, n.
58; Mariani Canova, 1978, p. 20,
n. 30. [AV]

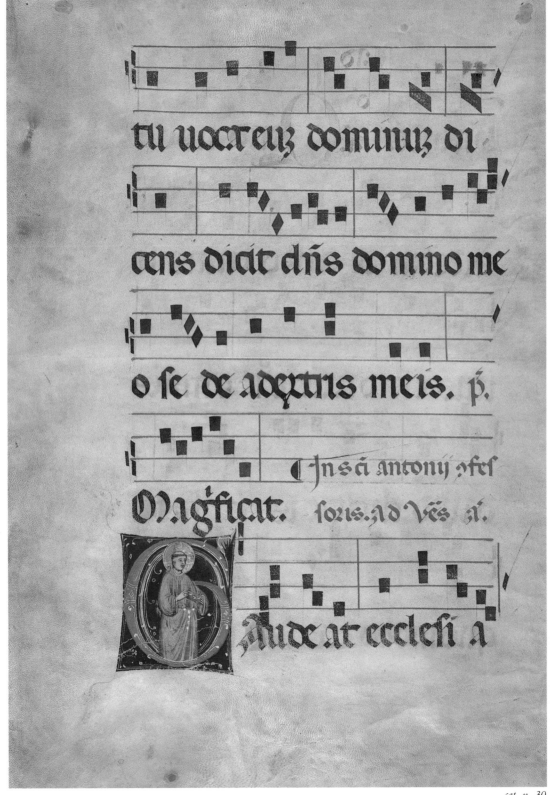

tu uocreuz dominuz di

cens dicit dñs domino me

o se de adextris meis. p.

C jn sã antonij ꝫfes

Magficat. sons. ad Vēs xi.

audeat ecclesia

176

ca. 1315-1320
Pergamena
525 × 365 mm
Legatura in assi di quercia,
con dorso di pelle consunto
e coevo, restaurato da Anthony
Zammit-Artlab, 1995
Cc. 155 in fascicoli di dieci fogli:
I-VI (10), VII (8), VIII-XI (10),
XII (8), XIII (9) manca c. 126,
XIV-XVI (10)
Manion e Vines (1984)
affermano che i richiami
corrispondono; da una sezione
all'altra, il testo è continuo
e sicuramente più completo
del solito, per un antifonario
di questa data; la prima pagina
e altri elementi sono stati
cancellati e riscritti nel
XVI-XVII secolo; nessuna
numerazione originale;
numerazione a cifre arabe
del Cinque e Seicento al centro
del margine esterno sul *recto*
di ogni carta
Scrittura in *litterae bononienses*
a inchiostro nero, cinque
tetragrammi a inchiostro rosso
con notazioni musicali
a inchiostro nero; tetragrammi
alti 40 mm con un intervallo di
45 mm l'uno dall'altro; richiami
senza ornamento
Comune dei Santi (cc. 1-119r);
Ufficio dei Defunti (cc. 119r -
139r); variazioni del "Venite
exultemus" per ogni festività del
Comune dei Santi (cc. 139r-155r)
Iniziali figurate: c. 3r, E con
la *Missione degli apostoli* ("Ecce
ego mitto vos"); c. 19v, I
istoriata con *Un santo* ("Iste
sanctus pro lege"); c. 34v, A
con *Cristo e due santi* ("Absterget
Deus"); c. 55r, E con *Cristo che
benedice i vescovi e i santi* ("Euge
serve bone"); c. 71r: E con *Cristo
che benedice quattro santi* ("Euge
serve bone"); c. 87r, V con
Vergine incoronata da un angelo

("Veni sponsa Cristi"); c. 105v, I
con *Vescovo che dedica una chiesa*
("In dedicatione"); c. 124r, C
istoriata con *Cristo che appare
sul letto di morte di un frate,
assistito da preti e da un fratello
francescano* ("Credo quod
Redemptor meus")
Iniziali decorate: c. 1r, "Tradent
enim vos" (riscritto nel C17)
iniziale minore T, con un
minuscolo busto d'uomo dentro
all'iniziale a fogliame; c. 14r,
iniziale H a fogliame, "Hoc est
preceptum"; c. 16r, iniziale I
a fogliame, "Iuravit Dominus";
c. 18r, iniziale I a fogliame: "Iste
sanctus pro lege" (con alcune
riscritte nel C17); c. 30r, iniziale
Q a fogliame, "Qui me
confessus", c. 47v: iniziale O
a fogliame, "Omnes sancti";
c. 49v: iniziale I a fogliame,
"Iusti sunt sancti"; c. 66r,
iniziale E a fogliame,
"Ecce sacerdos"; c. 69r,
iniziale S a fogliame,
"Similabo eum viro" (riscritto
nel C17); c. 82r: iniziale D
a fogliame, "Domine quinque
talenta" (riscritto nel C17);
c. 97v, iniziale H a fogliame,
"Haec est virgo" (riscritto
nel C17); c. 102r: iniziale D
a fogliame, "Dum esset
rex" (riscritto nel C17);
c. 116v, iniziale D a fogliame,
"Domum tuam" (riscritto
nel C17); c. 119v, iniziale V
a fogliame, "Venite exultemus
Domino"; c. 136v, iniziale
E a fogliame, "Exultabunt
Domino ossa humiliata";
c. 138r, iniziale P
a fogliame, "Placebo Domino
in regione vivorum"; c. 140r,
iniziale V a fogliame, "Venite
exultemus Domino"; c. 143r,
iniziale V a fogliame, "Venite
exultemus Domino"; c. 146v
(apparentemente sciolto e

attaccato al fascicolo seguente),
iniziale V a fogliame, "Venite
exultemus Domino"; c. 150r:
iniziale V a fogliame, "Venite
exultemus Domino"; c. 153v,
iniziale V a fogliame, "Venite
exultemus Domino"

Sydney, State Library of New
South Wales, Rare Books
and Special Collections,
Richardson 273
Provenienza: probabilmente dal
convento riminese di un ordine
"mendicante" (Serviti?) e non
da Bologna, come proposto da
Manion e Vines, per suggestione
della vecchia attribuzione
del ms. 540 di Bologna
a San Francesco di Bologna;
"P.A. Bernadet" nel Seicento
(firma di appartenenza a c. 119r);
acquisto da un antiquario inglese,
settembre 1924 (etichetta
sul volume); lascito di Nelson
M. Richardson alla State Library,
1928

Sembra certo che questo mano-
scritto fosse destinato al convento
riminese dei Servi di Maria, e
quasi sicuramente appartiene allo
stesso ciclo di libri corali a cui ap-
partengono il ms. 540 di Bologna
e gli altri antifonari scritti da fra
Bonfantino per il convento rimi-
nese dei Francescani. Nelle mi-
niature, esso presenta analogie
evidenti con l'antifonario della
Collezione Amati e con i fogli
francescani della Fondazione Ci-
ni. Due miniature comprendono
figure di mendicanti o di frati con
una veste marrone, presumibil-
mente dei Serviti (cc. 55r, 124r).
Sebbene il testo di questo antifo-
niario sia vergato in una scrittura
più pesante di quella dei fram-
menti di Venezia, Dublino e Chi-
cago, ed essenzialmente bologne-
se come tipologia, esso manca di

a ad dñz clamaui 7 ecau
dū me ð mõte scõ suo. p. Vqd.
℟. Glã 7
honõe.
℟. erosti
tusti cū.
Ste sáct plegedi ℟.
su 1 ctauit usz ad moz
tẽ 7 aủb ipio rũno tuiui

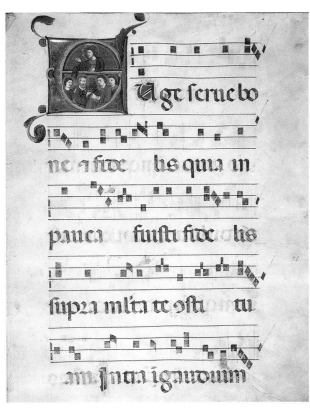

Ugt serue bo
ne 7 fide lis quia in
pauca fuisti fide lis
supra multa te osti tu
am. Intra igaudium

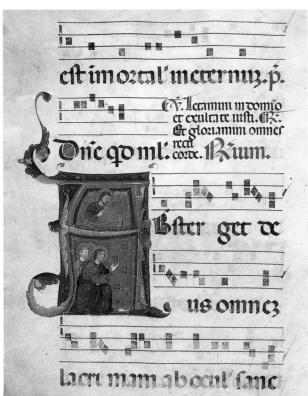

est im oztal' in eternuz. p.
℣. Lctamini in domio
et exultate iusti. ℟.
Et glozamini omnes
recti
corde. ℟ium.
Oñe qd mľ.
Uster get de
us omnez
Lacri mam ab oculí sanc

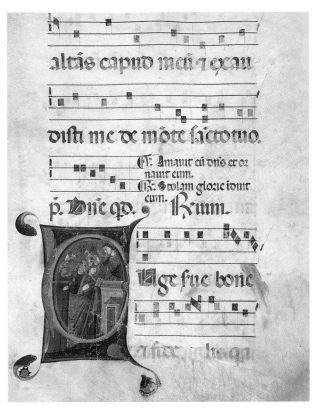

altis caput meū 7 ecau
disti me de mõte sácto tuo.
℣. Amauit eū dñs et oz
nauit eum.
℟. Stolam glorie induit
eum.
p. Oñe qd. ℟ium.
Ugt sue bone
1 fide ...

una delle caratteristiche che contraddistinguono i manoscritti di Bonfantino e che possono essere rinvenute anche nell'antifonario della Collezione Amati: la D, la E e la T, tracciate con profondo tratteggio diagonale, disposte in parallelo, in modo da formare una losanga che si estende diagonalmente e verso l'alto, piuttosto che attraverso la lettera, nel caso dell'inspessimento dell'asta della D. Infatti la scrittura di Bonfantino è relativamente spigolosa e "gotica", se messa a confronto con quella tipicamente bolognese, anche se le sue caratteristiche sono già evidenti nei corali dei Francescani bolognesi, che sembrano precedere il gruppo di Rimini. L'elaborazione di alcune iniziali che scaturiscono da grovigli di linee di penna produce un effetto di continuità nella scrittura; in alcune, inoltre, vengono impiegati piccoli tocchi di giallo e di rosso per raggiungere una maggiore ricchezza cromatica. In gran parte delle iniziali delle miniature seguenti, in questo stesso gruppo, una sfumatura di giallo cromo copre gli interstizi delle lettere e ogni decorazione che esse contengono. In questo elemento, esso si avvicina ai tardi libri di coro di scuola padovana, anche se questi sono maggiormente elaborati. Nell'antifonario di Sydney, viene utilizzato un rosso opaco con un'uguale intensità. Nonostante il colore e la scrittura siano diversi, la stesura definitiva si avvicina di più a quella degli altri volumi francescani che non a quella di un qualsiasi altro gruppo o foglio.

Mentre nei primi manoscritti di Neri non è raro trovare la miniatura incorniciata con un bordo largo (vedi i frammenti della Fondazione Cini e di Cleveland, il fo-

glio dell'"Angelus" di Chicago e quello del "Fulget" di Dublino), nell'"antifonario color salmone" e nei volumi francescani all'interno dell'iniziale è tratteggiata una sorta di tubo, in una tonalità che abitualmente smorza quella dell'iniziale stessa e il blu dello sfondo. Un paio di caratteristiche morfologiche definiscono uno sviluppo chiaramente sequenziale. La consistenza del margine si riduce; nell'antifonario Amati, da una linea ampia, esso si fa più moderato, nell'antifonario di Sydney si restringe in segno sottile. In questi due corali fa la sua comparsa, tra i colori di sfondo, il rosa, in una tonalità più calda; tuttavia, solo l'antifonario di Sydney sembra anticipare il frequente utilizzo, su tale sfondo, dei disegni a piccole macchie verdi regolari e della decorazione a rombi sul piano blu dell'"Ecce ego mitto vos", che apre il programma figurativo. Tutte e tre le caratteristiche ricorrono, sporadicamente, come si addice a un gruppo notevolmente differenziato di botteghe, nella miniatura del *Commento ai Vangeli* (Urbinate latino 11), successiva al 1322; questo rappresenta sicuramente un indizio affidabile attraverso il quale risalire alle date relative ai libri di coro francescani e al volume di Sydney. Non è semplice contestualizzare razionalmente tale processo nell'ambito del panorama italiano, tuttavia è chiaro che un gusto per la miniatura gotica francese, qual era quello espresso nel *Commento ai Vangeli*, si stava già sviluppando, appena prima, nel lavoro di Neri o tra i suoi patroni, sebbene nella miniatura bolognese, tali piani decorati a losanga fossero più tipici nella variazione del "Secondo Stile", operata da Jacopino da Reggio intorno al 1275-1295.

Anche lo sfondo blu dell'Ufficio dei Defunti recupera il disegno "a quadrifoglio" della coperta del letto di morte.

A differenza del *Commento ai Vangeli*, gran parte delle miniature in questo volume sono da attribuirsi a Neri o ai suoi fedeli collaboratori, nonostante la mancanza di vitalità a essi imputata, che nel passato, ha portato alla generica attribuzione di "nello stile di Neri da Rimini" (Manion e Vines). Le lettere "a foglia", che Manion e Vines definiscono "caratteristiche della miniatura del primo Trecento bolognese", si distinguono, infatti, abbastanza dalla produzione miniatoria di Bologna. Nonostante condividano con essa alcune affinità generiche, esse presentano i caratteri tipici del disegno di Neri, anche se in forma meno esuberante, sotto il profilo dell'esecuzione, rispetto ai primi volumi.

Il "Tradent" sulla prima pagina è danneggiato; il piccolo busto costituisce un elemento inusuale. Le coppie di foglie che germogliano in corrispondenza delle iniziali dell'"Hoc est preceptum", e gran parte delle varianti del "Venite exultemus" rappresentano motivi tipici dell'arte di Neri ("Vir", Faenza, I, c. 7r; la crescita in verticale delle foglie nel "Domine rex", Faenza, II; "Hodie Cristus natus est", Bologna ms. 540 c. 139). La composizione delle quattro teste di cardo rovesciate agli angoli dell'"Haec est virgo", combinati con alcune foglie nel "Dum esset", si ripete di frequente dell'antifonario di Bologna (per esempio nelle cc. 66v, 67, 68, 69v, 70v, 71), sia nella forma delle teste di cardo, che sotto forma di foglie capovolte. Il trattamento simmetrico del "Iuravit Dominus" e dell'"Iste Sanctus" viene

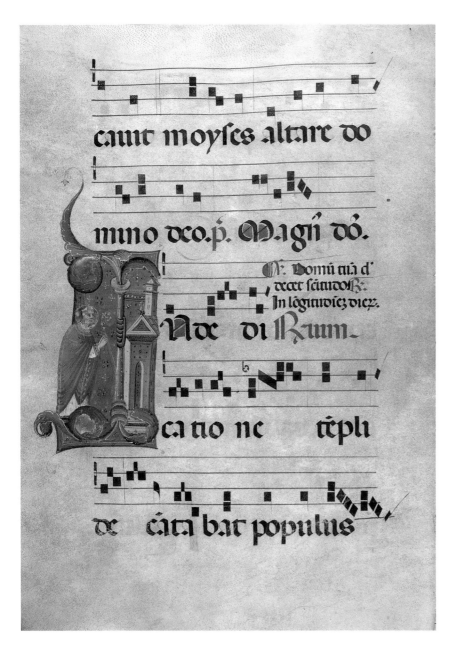

anticipato a c. 17*v*, "In illa die", dell'antifonario di Bologna; in essa, però, le foglie non sono divise al centro, ma appaiono disposte a coppie. Gli elementi sono gli stessi, cambia solo la lettera centrale dell'antifonario di Sydney, tinteggiata in un rosso scarlatto abbastanza intenso, che fa la sua prima comparsa sulla tavolozza di Neri. L'altro elemento nuovo è la sottile spirale utilizzata nel "Qui me", "Domine quinque", "Domum tuam" e introdotta al centro del "Placebo Domino": il verde e il rosso scarlatto che l'accompagnano suggeriscono contatti con la miniatura bolognese degli anni intorno al 1320 e 1330, anche se le foglie grasse di Neri persistono, arrotolandosi sopra e sotto di essa.

Il Comune dei Santi costituisce, forse, in virtù della tematica generica, l'aspetto meno drammatico dell'antifonario; la divisione di gran parte dei suoi soggetti in due piccole sezioni, là dove l'iniziale suggerisce una disposizione di questo tipo, mette in evidenza la mancanza di monumentalità e di drammaticità che caratterizza questo volume. Ricorre frequentemente l'immagine minuscola del mezzobusto di Cristo; dalla sezione superiore o dall'arco del Paradiso, piano che non è diviso dalla C dell'"Ufficio dei Defunti", tale figura si rivolge a un gruppo di santi. Un'iniziale affine apre il ms. 540 di Bologna, lo stesso "Rex pacificus" si presta a questa ripartizione in due sezioni (cc. 1, 117*v*); tuttavia, altrove, sia nel codice di Bologna che in quello di Cracovia (*Lapidazione di Stefano* di fronte alla S: Bologna, ms. 540, c. 141*v*), in tali volumi, le linee che attraversano le lettere sono ignorate. Ciò che più colpisce è il contrasto con le due versioni

maggiori dell'"Ecce ego" di Dublino: alle figure larghe che avanzano, subentrano quelle minuscole degli apostoli, raccolte in posizione meditativa, la fitta decorazione del terreno e i bordi interni producono un effetto che, più che dinamico, è decorativo. Nonostante il panneggio audace, l'"Iste sanctus", se messo a confronto con le figure che rimangono dell'opera di Chicago, appare ugualmente statico. L'artista ha, addirittura, ridotto in scala e in impatto la figura, relativamente grande, della vergine martire del "Veni sponsa Cristi", arretrandola nello spazio pittorico e circondandola di quadrifogli verdi e bianchi. Precedentemente, Neri aveva collocato le figure dei santi, appoggiandole, in piedi, sul margine interno delle iniziali, oppure disponendole sopra di esso (vedi il *San Paolo* di Dublino, la *Sant'Agata* e il *San Giovanni* di Bologna, c. 158*r*). Bisogna ammettere che qui la fluidità calligrafica dell'arte di Neri, che, in tutti i casi, si confà più alla miniatura che non a un idioma più plastico, è stata sacrificata alle esigenze conflittuali, imposte dalla nuova enfasi data allo spazio pittorico. Ciò che ne soffre è l'aspetto dinamico di tale arte. Nell'antifonario di Sydney, i volti allungati delle figure si allargano, in linea con gran parte dell'arte trecentesca, e alcuni sono tratteggiati in modo rozzo (c. 71*r*). Il santo in piedi dell'"Iste sanctus", c. 19*v*, presenta un modellato più plastico del solito, sia nell'impasto del volto che nelle pieghe pesanti del panneggio gotico; tuttavia, lo svolazzare gagliardo del fondo del suo mantello è uno degli elementi più tipici di Neri, che probabilmente sta sviluppando il suo idioma personale. Questa modernizzazione delle figure si accompagna all'introduzione di un interesse di tipo architettonico nella *Dedicazione di una chiesa* (e questo non sorprende) a c. 105*v*; tale aspetto si manifesta anche nell'"Euge serve bone", c. 55*r*, il mattutino del Comune dei Vescovi, in cui due strutture architettoniche simili a un tempio sono divise da un nartece turrito. Il vescovo dedica una chiesa completa di facciata con frontone e una torre slanciata che, nonostante sia collocata in uno scomparto estremamente esiguo, acquisisce un volume considerevole. Il contrasto illogico, ma reale tra la parete bianca sulla sinistra e quella in ombra sulla destra della facciata, modella il volume della chiesa, anche se è impossibile individuare, da un punto vista spaziale, la parete bianca arretrante. I piani del suolo turchesi e tinteggiati di un rosa caldo fanno emergere non solo la chiesa incorniciata di scarlatto, ma anche il piviale del vescovo e la stessa iniziale, anch'essi scarlatti. L'interesse per l'architettura si sviluppa ulteriormente nel *Commento ai Vangeli*; in entrambi i casi, lo spazio pittorico instaura un rapporto conflittuale con la schematica decorazione francese a losanga che accompagna l'elemento architettonico. Furono, forse, le spinte che tali tendenze esercitarono sullo stile di Neri, così propenso ad accordarsi al ritmo della pagina scritta, che spinsero l'artista a disperdere il suo lavoro, dandolo in mano agli assistenti e poi, a giudicare dalla convincente presentazione della documentazione proposta da Delucca, a dirigere le sue ambizioni su un lavoro di tipo notarile.

Sono grato a Margy Burn della State Library of New South Wales e a Jenny Tonkun della State Library of South Australia per avere confermato e aggiornato i dettagli del catalogo di Manion e Vines e per avere fornito le misure delle cornici.

Bibliografia: Sinclair, 1967, p. 30; Sinclair, 1969, pp. 136-137; Conti, 1981, in part. pp. 42-54; Manion, Vines, 1984, pp. 57-58, n. 8, tav. 8, figg. 32-39; Delucca, 1992a, pp. 53-73. [RG]

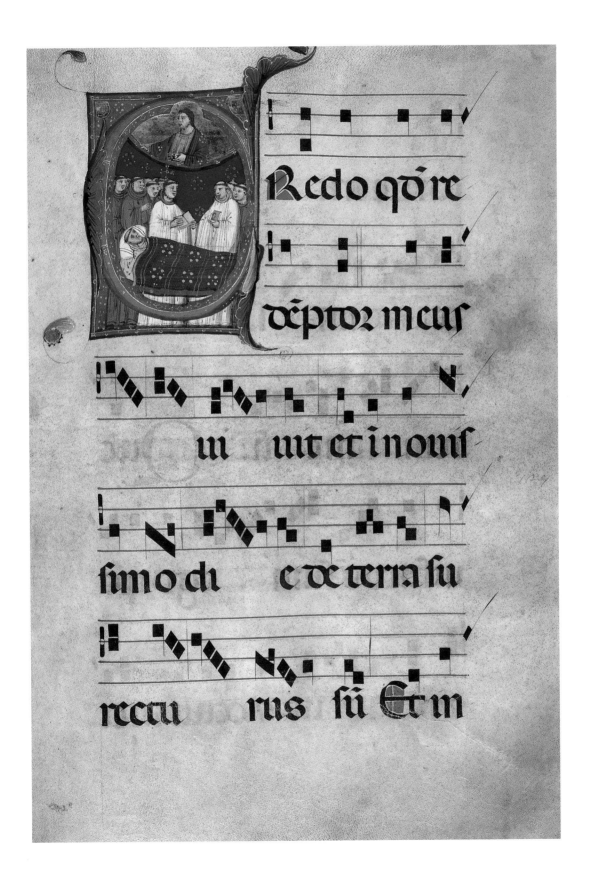

Redo qo re

deptoz meus

m uut et inomf

fumo di e de terra fu

rectu rus fu Etin

Neri e Pietro
da Rimini e seguaci
32. **Commentarii
in Evangelia,
in Actus Apostolorum
et in Apocalypsim, lingua
gallica**

1321-1322
Pergamena
406 × 261 mm
Legatura del XVII secolo recante
sul dorso lo stemma di papa
Alessandro VII (per la struttura
del codice, formato di 53
quaternioni regolari, si veda
Stornajolo, 1902, pp. 17-18)
Cc. II - 427
Scritto per Ferrantino
di Malatestino de' Malatesti,
fra l'agosto 1321 e il gennaio
1322, da Pierre de Cambrai (sua
sottoscrizione a c. 425r: "Je
Pieres de Cambray complis de
scrire cest volume lan de grace
Mil. ccc. xxii le xxiii. iour
de Genuier Diex en soit loes
at gracijies)"; scrittura gotica
libraria francese (non priva
di influssi italiani); testo su due
colonne di cinquantadue righe
di scrittura
Raccolta compilatoria di vari
commenti ai Vangeli, agli Atti
degli Apostoli e all'Apocalisse,
tradotti in francese antico
da testi patristici e da scrittori
mediolatini da "Gefroi
de Pinkegni" (si veda *Auctoris
clausula* a c. 424v), ovvero
Godefroy da Picquigny,
villaggio francese presso Amiens
Apparato decorativo:
due aggiunte "federiciane"
all'inizio del codice: a) a c. 1v,
il titolo latino dell'opera nella
consueta forma della Biblioteca
Urbinate, epigrafico a righe
alterne azzurre e oro (colori
araldici dei Montefeltro) entro
medaglione contornato
da decorazioni floreali: "in hoc
codice continentvr expositiones
omnivm evangeliorvm
secvndvm plvrimos ecclesiae
doctores lingva gallica cvm
historiis depictis";
b) a c. 2r, arme di Federico II
da Montefeltro racchiusa

entro il cingolo cavalleresco
dell'Ordine della Giarrettiera
(quindi post 1474);
apparato decorativo originario
del XIV secolo: c. 2r, entro
quattro circoli raffigurazione
simbolica degli evangelisti
(Matteo in forma umana; Marco
col capo di leone; Luca col capo
di bove; Giovanni col capo
di aquila); nella stessa carta,
entro una iniziale miniata P,
una figurina umana viene
dubitativamente indicata dallo
Stornajolo (1902, p. 520) come
l'"effigies interpretis", cioè di
Goffredo da Picquigny; da c. 4r,
fino a c. 424v, si succedono
duecentodiciannove miniature,
propriamente esplicative dei vari
testi scritturali, per lo più
in forma di vignetta (o tabella):
per la loro elencazione e per
l'individuazione del soggetto,
si rinvia all'accurata *Appendix
ad descriptionem picturarum* dello
Stornajolo (1902, pp. 519-531)

Città del Vaticano, Biblioteca
Apostolica Vaticana,
cod. Urbinate latino 11

I dati esterni di questo grande co-
dice – ottimamente conservato –
si possono così riassumere: quat-
trocentoventicinque carte per ot-
tocentoquarantacinque pagine
scritte di grande formato (più di
sette chilogrammi di pergame-
na), divise in cinquantatre "qua-
ternioni regolari", scritte su due
colonne di cinquantadue righe in
nitida, elegante grafia gotica, con
circa duecentocinquanta miniatu-
re di varia grandezza.
Diligentemente registrato e de-
scritto nel catalogo dei codici ur-
binati della Biblioteca Apostolica
Vaticana da C. Stornajolo (1902),
che tuttavia dava un giudizio se-
vero sulla sua decorazione ("pic-

turae mediocri arte italica", p.
531), era noto agli studiosi di filo-
logia romanza della fine del seco-
lo scorso, che se ne erano interes-
sati perché il testo, composto (o,
più probabilmente, solo tradotto
dal latino) da "Gefroi de Pinke-
gni", e scritto da un amanuense
francese, "Pieres de Cambray", è
in un buon francese antico, con
influenze latine.
Il codice è perfettamente databile.
Infatti il suo autore dichiara di
averlo terminato il 24 agosto del
1321; e l'amanuense lo sottoscrive
il 23 gennaio 1322, come si legge
chiaramente nell'epilogo dell'o-
pera, che dichiara trattarsi di una
"nuova traduzione in francese"
delle Sacre Scritture condotta per
la comune utilità su richiesta di
Ferrantino Malatesti, che l'aveva
ordinato dopo aver avuto ispira-
zione, consiglio e comando "dal-
l'Altissimo".
Ferrantino Malatesti è uno dei
personaggi più importanti della
famiglia malatestiana. È docu-
mentato per la prima volta nel
1304, ma a quella data doveva es-
sere già adulto (anzi, tutto porta a
credere che fosse nato intorno al
1270); nel primo semestre del
1307 tenne la podesteria di Firen-
ze, nel 1315 quella di Forlì, negli
anni 1318-1322, proprio all'epoca
del nostro codice, resse Cesena;
dal 1326 al 1331 e dal 1333 al 1334
ebbe signoria e defensoria di Ri-
mini. Nel 1334 fu imprigionato
dai parenti del ramo di Pandolfo
I, che gli uccisero tutti i familiari;
gli rimase solo un nipote, Ferran-
tino Novello. Dopo la liberazio-
ne, avvenuta nel 1336, condusse
una lunga e sfortunata lotta con-
tro i parenti che si erano assicurati
la signoria di Rimini, con l'ap-
poggio, tra gli altri, dei conti
Nolfo e Galasso di Montefeltro,
presso i quali visse in Urbino al-

meno dal 1348 al 1351, cioè fino alla morte di Ferrantino Novello, avvenuta in un'azione di guerra a Perugia. Allora, ormai decrepito, fu riammesso a Rimini, dove morì il 12 novembre 1353, più di trent'anni dopo la fattura del codice da lui commissionato. Sulla cui storia non sappiamo nulla di certo fino a quando non entrò a far parte della biblioteca di Federico da Montefeltro, a Urbino, dove ebbe un nuovo frontespizio e lo stemma di Federico alla base della prima carta (con l'insegna della giarrettiera, quindi posteriore al 1474). Queste cure dimostrano che già allora era considerato prezioso, e che pure tra gli splendori della nuova arte rinascimentale conservava un suo fascino.

Il testo del codice è costituito da un commento ai Vangeli, agli Atti degli Apostoli e all'Apocalisse (il titolo apposto al codice nel Quattrocento non è, quindi, esatto) composto sulla base di un'ampia scelta di passi patristici e di testi medievali (fra gli autori citati figurano spesso i quattro dottori della Chiesa latina, Ambrogio, Girolamo, Agostino, Gregorio Magno; ma vi compaiono abbastanza spesso anche Giovanni Crisostomo e Beda; meno frequentemente altri autori come "Petrus a Ravenna", cioè San Pier Crisologo, "Alcuinus", "Teopompus", "Victorinus" e autori più tardi, fino a San Bernardo e Ugo di San Vittore; vi figura anche Aristotele).

Il suo autore, Goffredo da Picquigny, si definisce esplicitamente "traduttore" e dichiara – come si è accennato – di aver finito il suo lavoro il 24 agosto 1321; a sua volta l'amanuense data la fine del suo al 25 gennaio 1322. Il breve divario di cinque mesi dovette essere appena sufficiente a una sola persona per trascrivere in accurata e uniforme scrittura libraria un'opera così voluminosa e di così grande formato; perciò si può ritenere che questa sia stata la prima copia (e l'unica) del testo voluto da Ferrantino, e l'esemplare stesso presentato dall'autore al committente. Il fatto è confermato dall'aspetto lussuoso del manoscritto e da un elemento araldico, poi parzialmente cancellato, a c. 161v. Il codice fu certamente eseguito a Rimini, dove risiedeva Ferrantino, come confermano i caratteri riminesi presenti nella imponente illustrazione miniata, che contiene un dato addirittura documentario: "[…] pingatur sicut est in ecclesia sororis Clarae", è scritto infatti sopra a una miniatura raffigurante Gesù tra i dottori, per indicare al miniatore un preciso "modello". Questa chiesa non può essere che quella riminese della Beata Chiara, o del monastero degli Angeli, ricordata per la prima volta in un documento del 1311, che sorgeva nella via Patara, nella contrada denominata da Santa Maria in Trivio.

La presenza e l'attività libraria in Rimini, nel 1320-1321, di un buon letterato compilatore-traduttore come Goffredo da Picquigny e di un eccellente copista come Pietro da Cambrai (entrambi per il momento non altrimenti noti) è naturalmente un fatto da sottolineare per la sua notevole importanza. Poiché Picquigny e Cambrai, le due cittadine della Francia settentrionale da cui provengono questi due personaggi, distano fra loro pochi chilometri, è probabile che essi fossero venuti insieme alla corte riminese, dove peraltro la cultura francese doveva essere già nota e praticata.

Purtroppo per la dispersione delle fonti abbiamo poche testimonianze in proposito. La più antica ci è offerta dal V canto dell'*Inferno*: non possiamo infatti permetterci di trascurare la visione dei due cognati che leggono il libro "galeotto" e che nel romanzo francese degli amori del cavaliere Lancillotto con la regina Ginevra trovano l'improvvisa rivelazione del loro amore. Importa osservare che, anche se il dato dantesco circa il "Lancillotto", e dunque circa la presenza di un costume di cultura letteraria francese nelle case dei Malatesti, può essere creduto vero o leggendario o invenzione del poeta (tutte e tre le soluzioni sono possibili), esso è antico e resta almeno certamente verosimile in base a tutto ciò che sappiamo di codici francesi, di romanzi e di storia, prodotti e posseduti in Italia, e di una moda letteraria francese negli ambiti signorili dell'Italia settentrionale dalla metà del Duecento fino almeno alla metà del Quattrocento, e addirittura di una produzione letteraria in lingua francese di italiani o di francesi che scrivevano per i signori italiani, per oltre un secolo, dal 1230 al 1350 circa (su tutto ciò è ancora fondamentale una memoria di Paul Meyer del 1903).

Per quanto riguarda Rimini e i Malatesti, se possiamo solo dubitativamente risalire fino all'età di Paolo e Francesca, ossia verso il 1285, ne abbiamo invece la certezza per il 1320, poco più di trent'anni dopo, alla distanza di una sola generazione da quella dei tragici amanti, presso Ferrantino Malatesti, nipote di Paolo e di Gianciotto, figlio cioè di Malatestino detto dall'Occhio, "il traditor che vede pur con l'uno" del canto XXVIII dell'*Inferno*. La certezza è data proprio dal presente *Commentario*, che può essere vera-

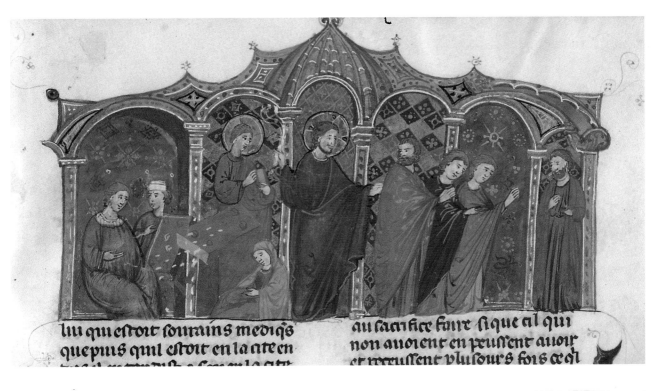

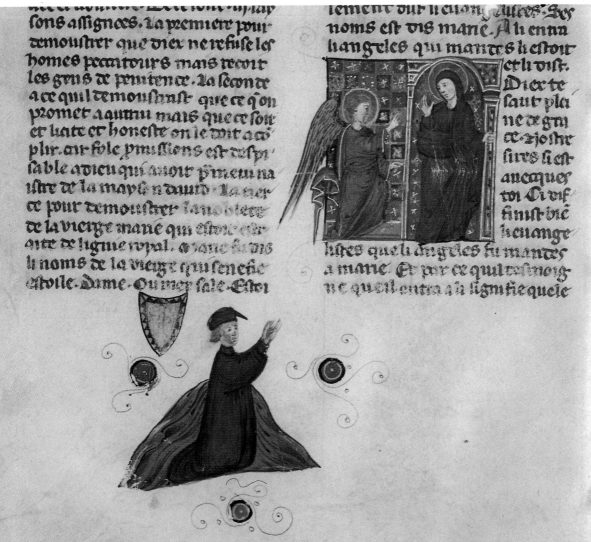

lui qui estoit souuains mediqs
que puis quil estoit en la cite en

au sacrifice faire si que cil qui
non auoient en peussent auoir
et receussent pluisours fois ce qil

... fait ... Et ce sont li sap
sons assignees. la premiere pour
temoustrer que dieu ne refuse les
homes pecceours mais recoit
les gens de penitence. la seconde
a ce quil temoustrast que ce qon
promet a autrui mais que ce soit
et uiate et honeste on le doit aco
plir. car fole pmissions est despi
sable a dieu qui auoit pmeu na
istre de la mays on dauid. la tier
ce pour temoustrer lanobletei
de la uierge marie qui estoit estr
oite de ligne royal. or sane fu dis
li noms de la uierge qui se nene sic
estoile. dame. Ou mer sale. Estoi

lement out li euang ulles. Ses
noms est dis marie. A li en tra
li angeles qui mantes li estoit
et li dist.

Dieu te
saut pla
ne de gra
ce et ostre
sirs si est
auecquer
toi Ci dis
finist bie
keuange

stoires queli angeles fu mantes
a marie. Et por ce quil tesmoig
ne quil entra la signifie quele

mente definito uno straordinario monumento della cultura francese a Rimini e della pittura riminese alla corte malatestiana fra il secondo e il terzo decennio del Trecento.

Nel voluminoso manoscritto esistono ancora molte tracce materiali del lavoro compiuto per la sua esecuzione, cioè tutta una serie di piccoli rimandi e annotazioni, a uso del rilegatore e del rubricatore, ma soprattutto del miniatore, che qui interessa sottolineare. Particolarmente interessanti sono le brevi note poste accanto o sopra le miniature, soprattutto nella seconda parte del codice; sono stese con una scrittura molto piccola da una mano diversa da quella del copista; sono in corretto latino e rivelano una buona conoscenza del testo sacro; indicano al miniatore il soggetto da dipingere nello spazio vuoto, e qualche volta gli ricordano alcuni particolari importanti, o gli danno consigli. Si tratta di un uso ben conosciuto, di cui si possiedono altri esempi, non tanto frequenti, però, da non costituire sempre un'interessante documentazione per la storia degli usi librari e della tecnica della miniatura; in molti casi (come anche nel nostro) sono di grande importanza anche per la storia dei temi iconografici.

Queste annotazioni si sono conservate solo in piccola parte, perché una volta compiuto il loro ufficio venivano raschiate, o scomparivano (totalmente o parzialmente) con la rifilatura dei margini. Al pari delle tracce per il rubricatore, esse venivano infatti generalmente scritte nell'estremo margine, proprio al fine di farle scomparire; tuttavia nel nostro caso ne rimangono molte che fanno eccezione a questa regola: ben ventisei, e in altra occasione tutte

meriteranno di essere accuratamente trascritte e studiate. Alcune sono difficilmente leggibili o mutile, e bisognerà cercare di ricostruirne il senso. Ma soprattutto bisognerà cercare di capire se sono tutte della stessa mano: questo problema è importante, perché questa mano potrebbe essere sia dell'autore sia di un qualche "consulente", magari un ecclesiastico, che suggeriva l'illustrazione dei temi. L'ipotesi più probabile è che siano state formulate e scritte dallo stesso traduttore e compilatore dell'opera, che potrebbe aver preparato in stretta collaborazione con il copista e con i miniatori l'intera illustrazione del volume, scegliendo i soggetti di tutto il programma figurativo, predisponendo ai luoghi opportuni gli spazi bianchi per le miniature, infine redigendo le didascalie dei soggetti in servizio dei miniatori. Una cura particolare è stata riservata alla perfetta corrispondenza fra testo e illustrazione, come dimostrano alcune pagine in cui sono state lasciate intenzionalmente e accuratamente in bianco le ultime quattro o cinque righe (ma una di queste è riempita con una serie di piccoli elementi che formano una raffinatissima decorazione). In quel punto andava inserita una scena figurata, che per mancanza di spazio è stata "rimandata" alla colonna della prima pagina seguente: e questo proprio per far corrispondere sempre esattamente testo e relativa miniatura.

L'ultima annotazione presente nel codice – completamente abrasa, ma ancora leggibile con l'uso della lampada a raggi ultravioletti – compare nell'epilogo, che si conclude con una preghiera alla Vergine dell'autore, Goffredo, per sé e per Ferrantino; si riferisce al-

l'immagine dello stesso Goffredo, raffigurato lì accanto in figura di un giovane in tunica e berretto violacei che, inginocchiato, offre il libro alla Vergine in trono con il Bambino. Goffredo è raffigurato anche un'altra volta nel codice: seduto, con un libro in mano nell'atto di scrivere, nella iniziale della prima pagina, sotto i tondi con i simboli degli evangelisti.

La provenienza riminese del codice e la sua importanza per la comprensione della cultura e dell'arte malatestiane furono notati solo fra il 1939 e il 1940 da A. Campana, che propose a M. Salmi lo studio delle miniature. Nel 1947 la Biblioteca Apostolica Vaticana ne annunciava (nel suo *Catalogo ragionato ed illustrato dei libri editi dal 1885 al 1947*) la pubblicazione a cura appunto di M. Salmi e di A. Campana, con il titolo: *Le miniature riminesi del Codice Urbinate Latino XI*. Ma la cosa non ebbe seguito. Nel 1956 Salmi diede una breve notizia del codice e pubblicò la fotografia di una miniatura nel suo volume *La miniatura italiana* (Milano, pp. 20-21). In seguito Campana ne trattò in una conferenza promossa dall'Università di Urbino nel 1962; in una comunicazione intitolata *Cultura francese e pittura riminese in un codice malatestiano del 1321* al "XIII Convegno della Società di Studi Romagnoli" (Rimini, 3 giugno 1963); più di vent'anni dopo in un'altra dal titolo *La data della Croce di Mercatello e due note su codici riminesi* al convegno su "La pittura fra Romagna e Marche nella prima metà del Trecento" (Mercatello s. M., 18 settembre 1987); e infine nell'ambito di un ciclo di conferenze sul Trecento riminese (Museo di Rimini, 24 maggio 1991), sempre col titolo "Cultura francese e pittura riminese in un codice malate-

ple urrent come rays de feu a
maniere de langues qui sassist

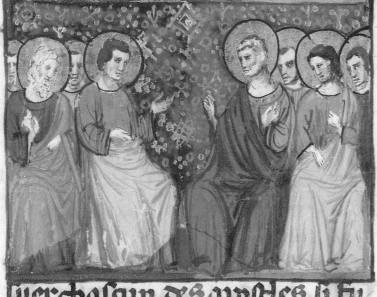

liier chasaun des apostles si fu

facerdote. pardis eblanchiee

tu comandastes que ie fuisse fr

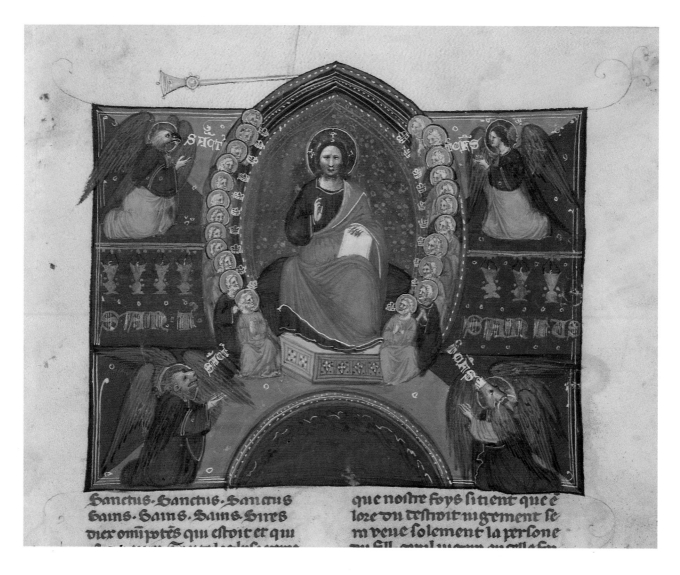

Sanctus. Sanctus. Sanctus
Sains. Sains. Sains Sires
diex omnipotes qui estoit et qui

que nostre foys si tient que e
lore du destroit iugrement se
ra veue solement la persone

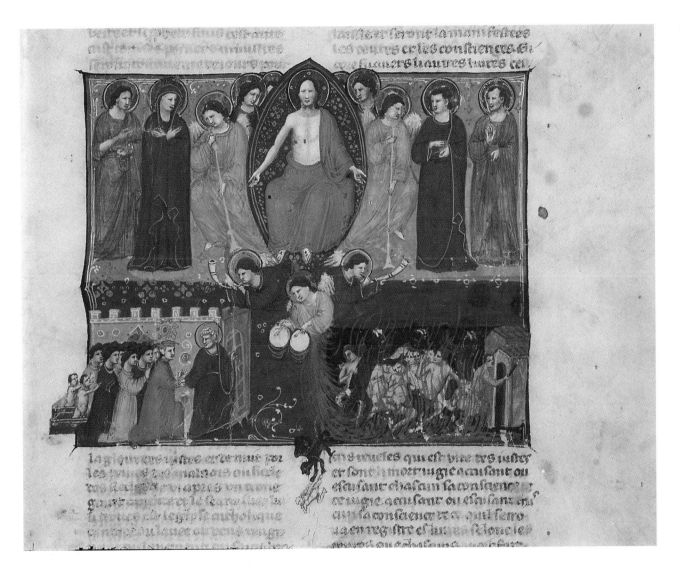

la figure des justes et de uiue per
les benignes demonstrois ou laides
tes flais ce en apres uu auone
gaust espices et le sere liees lai
li freres et le regle catholique
et mesure du laue ou peus emge

ens oueles qui est vie tres iustes
er sont li morz iugie acusant ou
escusant chascun sa conscience et
ce iugie acusant ou escusant cus
eu sa conscience et ce a qui serro
ra en registre es humes selonc les

190 stiano del 1321". Dagli ultimi due contributi del Campana sono state tratte le notizie fornite nella presente scheda.

Nel fondamentale volume monografico di C. Volpe sulla pittura riminese del Trecento (Milano, 1965) si trovano un primo ampio riferimento al codice, su notizie fornite dallo stesso Campana, e la riproduzione di otto miniature. Mentre il Salmi per le miniature faceva riferimento a Neri in collaborazione "con altri artisti riminesi", Volpe non accennava a collaborazioni. In seguito (1970) A. Corbara distingueva nel codice due parti: la prima attribuibile a Neri e bottega; la seconda, di qualità più alta, estranea a Neri e avvicinabile ai prodotti di Pietro e soprattutto di Giovanni da Rimini. È ormai opinione diffusa che accanto a Neri operassero altri miniatori, influenzati (o guidati) da Pietro da Rimini, delle cui composizioni le miniature rimanderebbero precisi riflessi tanto dal punto di vista iconografico che stilistico.

Bibliografia: Nicolini, 1990; Pasini, 1990; Medica, 1990; Benati, 1992. [PGP]

lei pent · et au portir les pent de so
cors il fu alestroit point auffi es
trunges et auffi eslongies dangoif
se er de dolour com il sestoit en

desirrer et nolete ce que en mi
tine de magistere en sement soit
gardee a dieu aas demadans q̃ que
rent le sriit de lor trauaill. ·

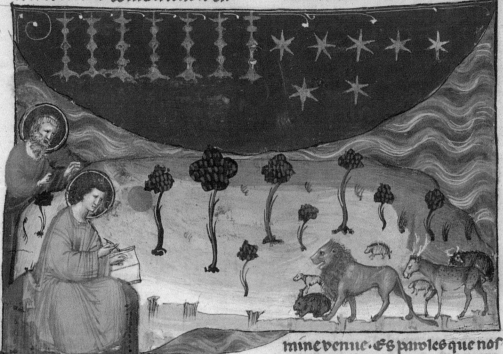

J satres volumes q̃
lai entte mes mais
que ie no siu pas dig
nes de toueliner est
li apocalipses ou reue
lations de ihu crist p
en reuelation dier
li peres dona a son ehier sill ou li
fieral ho me pris en ebar palesse
ment fiure sauoir a ses sers ce
que il comient tost faire cest gar
ter ses comantemes ou tens
ou nous vinons pour ce dist la
lettre que il comient tost faire.

mine venue · es paroles que nos
tre lettre dist que il comient tost
faire sont notees. ij. choses. lu
ne que ce qui doit sinir si viegne
tost a fin · et les choses qui sont
a comenaer si pregnent tost co
men cement sans fin et einsi re
uele cens a son euangeliste repre
sentant legl yse catholique les
choses qui tost passent et celes
qui tost vienet · a ce que se aucuis
qui en cest mode vit se voit trep
ralmet en assliction ou en prospe
rite il se doie penser et recorder de
la brietute du tens · et que les alie

Neri da Rimini, scuola e seguaci
33. Corali della Biblioteca Oliveriana di Pesaro

a) Neri da Rimini e scuola
Graduale del Tempo
Pergamena
480 × 370 mm
Privo di legatura
Cc. 180, numerazione antica saltuaria a grandi cifre romane, alternativamente dipinte in blu e in rosso, nonché numerazione, ogni dieci carte, in cifre arabe a matita
Scrittura gotica "corale" a inchiostro nero, sei tetragrammi a inchiostro rosso con notazioni musicali a inchiostro nero
Graduale del Tempo, con *Tractus*, Inni, Litanie, dalla prima domenica di Avvento fino a Pasqua
Iniziali figurate: c. 26*v*, P con *Natività* ("Puer natus est nobis"); c. 44*r*, C con *Profeta inginocchiato* ("Circumdederunt me").
Iniziali decorate: c. 2*r*, P ("Populus"); c. 4*v*, G ("Gaudete"); c. 7*r*, R ("Rorate"); c. 10*v*, P ("Prope"); c. 12*v*, D ("Deniet"); c. 23, D ("Dominus"); c. 25*v*, L ("Lux"); c. 30*r*, D ("Dum"); c. 33*r*, E ("Ecce"); c. 35*r*, I ("In excelsis"); c. 38*r*, O ("Omnes"); c. 40, A ("Adorate"); c. 43*r*, L ("Letetur"); c. 43*v*, D ("Dum"); c. 48*v*, E ("Exurge"); c. 52, E ("Esto"); c. 55*r*, E ("Exaudi"); c. 58*r*, M ("Miserere"); c. 60*v*, D ("Dum"); c. 64*v*, E ("Exaudi"); c. 65*v*, I ("Invocati"); c. 72*v*, S ("Sic"); c. 73*v*, D ("Domine"); c. 79*r*, R ("Reminiscere"); c. 84*v*, C ("Confessor"); c. 88*v*, R ("Redii"), 89*r*, T ("Tibi"); c. 90*v*, N ("Ne"); c. 92*v*, D ("Deus"); c. 94*v*, E ("Ego"); c. 96*v*, R ("Rex"); c. 98*v*, O ("Oculi"); c. 102*r*, I ("In Deo"); c. 104, E ("Ego"); c. 106*v*, E ("Ego"); c. 110*v*, S ("Salus"); c. 112*v*, V ("Verba"); c. 114 L ("Letare"); c. 117*r*, D ("Deus"); c. 119*v*, E ("Exaudi"); c. 121*v*, D ("Dux"); c. 124*v*, L ("Letetur"); c. 126*v*, M ("Medicate"); c. 128*v*, S ("Sancto"); c. 130*v*, J ("Judica"); c. 134*v*, M ("Misere"); c. 135*v*, E ("Expectas"); c. 139, M ("Miserere"); c. 141*v*, P ("Pueri"); c. 147*v*, D ("Dominus"); c. 152*v*, J ("Judica"); c. 154*r*, N ("Nos"); c. 156*v*, N ("Nomine"); c. 162*v*, L ("Liberator")

Pesaro, Biblioteca Oliveriana, ms. B 24-12-I
Provenienza: convento di San Domenico di Urbino

b) Miniatore riminese
Antifonario
Pergamenaceo
450 × 330 mm
Privo di legatura
Cc. 151, numerazione recente a matita, in cifre arabe, al centro del margine esterno *recto* ogni dieci carte
Scrittura gotica "corale" a inchiostro nero, sei tetragrammi a inchiostro rosso con notazioni musicali quadrate a inchiostro nero
Antifonario con il Proprio dei Santi, incompleto; dalla festività di Sant'Andrea Apostolo a quella della Purificazione di Maria
Iniziali figurate: c. 33*v*, S con *Martirio di Santo Stefano* ("Stephanus autem"); c. 49*v*, V con *San Giovanni Evangelista* ("Valde honorandus est"); c. 64*v*, S con *Strage degli innocenti* ("Sub altare Dei"); c. 79*r*, D con *Sant'Agnese* ("Dies festus"); c. 95*v*, S con *San Vincenzo Martire* ("Sacra presentis diei"); c. 115*v*, P con *San Paolo* ("Paulus ad suscipiendas"); c. 135*v*, A con *Purificazione di Maria* ("Adorna thalamum tuum")
Iniziali decorate c. 1*r*, U ("Unus"); c. 3*r*, D ("Dum"); c. 18*r*, C ("Confessor"); c. 28, B ("Beatus"); c. 44*r*, L ("Lapidaverunt"); c. 60*v*, H ("Hic"); c. 74*r*, H ("Herodes"); c. 108*v*, A ("Assumptis"); c. 127*v*, S ("Saule"); c. 147*r*, S ("Simeon")

Pesaro, Biblioteca Oliveriana, ms. B 21-12-3
Provenienza: convento di San Domenico di Urbino

c) Scuola di Neri da Rimini
Graduale del Tempo
Pergamenaceo
470 × 430 mm
Privo di legatura
Cc. 142 (mutilo al principio e alla fine di un numero imprecisato di carte), numerazione recente, a matita in cifre arabe, ogni dieci carte sul margine esterno del *recto*
Scrittura gotica "corale" a inchiostro nero, sei tetragrammi a inchiostro rosso, con notazioni musicali quadrate a inchiostro nero
Graduale Proprio dei Santi dalla prima domenica di settembre alla festività del Corpus Domini
Iniziali figurate: c. 12*r* miniatura eseguita nel successivo XV secolo, raffigurante *San Pietro martire*; c. 49*r*, R con *Cristo che appare a un domenicano* ("Rorate coeli desuper")
Iniziali decorate: c. 66*r*, G ("Gaude"); c. 76*r* O ("Omnes"); c. 86*v*, R ("Rex"); c. 88*r*, A ("Ave"); c. 90*r*, A ("Adest"); c. 92*r*, I ("In"); c. 96*r*, S ("Salve"); c. 98*r*, D ("De profundis"); c. 99*v*, I ("In nativitate"); c. 101*r*, S ("Sancta"); c. 104*v*, V ("Verbum"); c. 105*v*, V

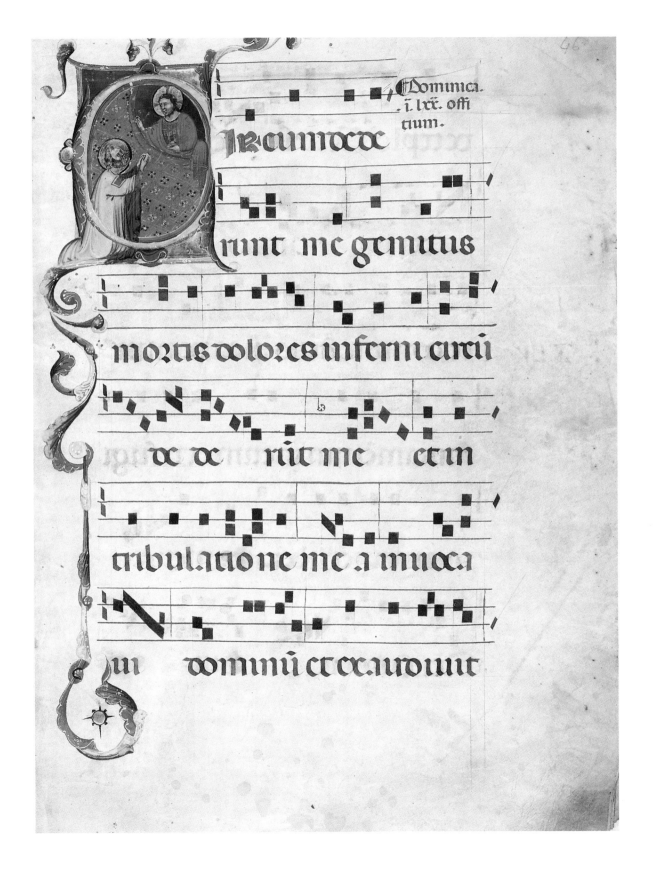

194 ("Virginis"); c. 106 H
("Hodierne"); c. 108r, A
("Ave"); c. 115v N ("Nata");
c. 117v, S ("Salve"); c. 115v, N
("Nata"); c. 117v, S ("Salve");
c. 120r, A ("Ave"); c. 124v, L
("Letus"); c. 126r, P
("Precursor"); c. 129r, I ("In");
c. 133r, L ("Lauda"); c. 137v, C
("Crede"); c. 140r, C ("Cibavit")

Pesaro, Biblioteca Oliveriana,
ms. B 24-12-4
Provenienza: convento
di San Domenico di Urbino

d) Miniatore riminese
Antifonario
Pergamena
470 × 350 mm
Privo di legatura
Cc. 181, numerazione recente,
in cifre arabe a matita, ogni dieci
carte, al centro del margine
esterno del *recto*
Scrittura gotica "corale" a
inchiostro nero, sei tetragrammi
a inchiostro rosso con notazioni
musicali quadrate a inchiostro
nero
Antifonario dalla domenica
prima "dopo l'ottava
di Epifania", fino alla festività
dell'Annunciazione
Iniziali figurate: c. 7r, D
con *Profeta inginocchiato*
("Domine ne in ira tua"); c. 56v,
I con *Creazione del mondo* ("In
principio fecit Deus"); c. 171r, M
con *Annuncio a Maria* ("Missus
est Gabriel")
Iniziali decorate: c. 13v, R
("Regnavit"); c. 20r, Q
("Quas"); c. 22r, M
("Miserere"); c. 27r, A
("Auribus"); c. 32v, N ("Ne
perdideris"); c. 36v, A
("Amplius"); c. 38v, T ("Tibi");
c. 44r, C ("Confitebor"); c. 50r,
M ("Misericordia"); c. 52r, B
("Benigne"); dopo quest'ultima
lettera le successive sono ornate

con disegni a penna di gusto
barocco

Pesaro, Biblioteca Oliveriana,
ms B 34-12-5
Provenienza: convento
di San Domenico di Urbino

Vengono esposti in mostra quat-
tro libri corali. Fanno parte di un
gruppo di sette che, a parte un fu-
gace cenno in un volume dedicato
alle biblioteche dell'Emilia Ro-
magna e del Montefeltro (Bran-
cati, 1991), non è mai stato og-
getto di studio per le miniature
che ancora presenta, mentre ha
suscitato interesse per il contenu-
to liturgico (Bellonci, Pieraccini,
1970).
Si tratta indubbiamente di un in-
sieme nato per una comunità do-
menicana, pervenuto all'Olive-
riana il secolo scorso dal convento
di San Domenico di Urbino, pro-
babilmente a seguito dell'inca-
meramento dei beni ecclesiastici.
Ipotesi già avanzata anche dagli
studiosi sopra ricordati perché, in
ben quattro dei sette codici, sul
margine inferiore della prima car-
ta è visibile la scritta "S.D. Urbi",
probabilmente presente in tutti
ma scomparsa a causa della perdi-
ta di alcune carte iniziali e delle
marcate rifilature.
Lo stato di conservazione dei co-
rali è assai precario in quanto sono
privi di legatura, con la conse-
guente perdita di un imprecisato
numero di carte sia all'inizio che
alla fine, nonché degli incipit e de-
gli esplicit, dalla seconda parte del
graduale sono state asportate tut-
te le tredici miniature, che dal ta-
glio si possono ritenere di grande
formato, ne rimangono solo belle
desinenze fogliacee, tuttavia lo
stato delle miniature presenti è
generalmente buono con colori
limpidi e intensi.

L'insieme consta di quattro parti
di un graduale e di tre parti di un
antifonario, che non coprono tut-
tavia l'intero anno liturgico.
La presenza della decorazione mi-
niata non appare uniforme: nella
prima parte del graduale figurano
solo due miniature; nella seconda;
come si è detto, ne erano presenti
tredici; una sola nella terza; la
quarta parte ha solamente iniziali
a filigrana. In un veloce cenno tali
miniature e quelle dell'antifona-
rio sono definite "domenicane di
provenienza riminese urbinate"
(Brancati, 1991).
Ritengo che, in particolare quelle
del graduale, siano da ricollegarsi
all'estrema fase dell'attività di
Neri e soprattutto della sua botte-
ga, momento in cui frequente-
mente ritornano le iconografie e
le soluzioni formali tante volte
presenti nell'arco di un venten-
nio, ma in cui la resa qualitativa
delle immagini risulta indubbia-
mente ripetitiva e spesso debole e
sorda l'esecuzione e nell'assenza
ormai totale sia di firme che di da-
te appare difficile valutare quanto
questo sia da imputare solo a una
partecipazione sempre più larga
di collaboratori.
Il riscontro maggiore a queste mi-
niature mi pare lo si possa coglie-
re in quelle numerose che decora-
vano gli antifonari di Santa Maria
della Fava a Venezia, ora in gran
parte scomparse, ma di cui rima-
ne una ricca documentazione fo-
tografica (Faenza, Biblioteca Co-
munale, fototeca Corbara).
Si direbbe che la medesima mano
ha realizzato la *Natività* di Pesaro
(I, c. 26v) e quella di Venezia, a
parte la tavolozza che appare più
vivida a Pesaro, più spenta e sorda
a Venezia (I; c. 51v).
Il *Profeta inginocchiato* a cui appare
l'Eterno (I, c. 44r), pittoricamen-
te interessante nella veste verde

bar
qux

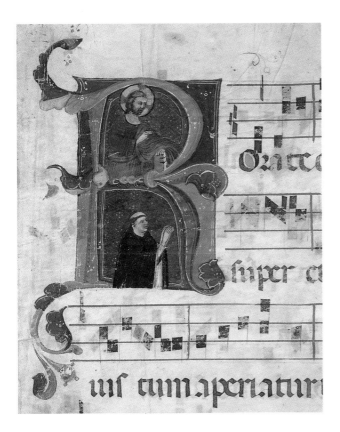

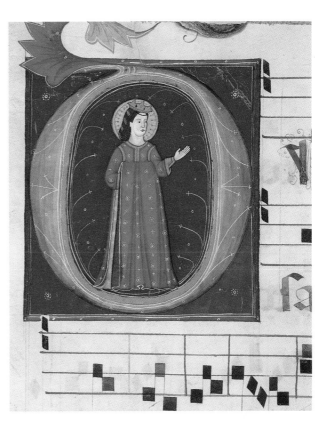

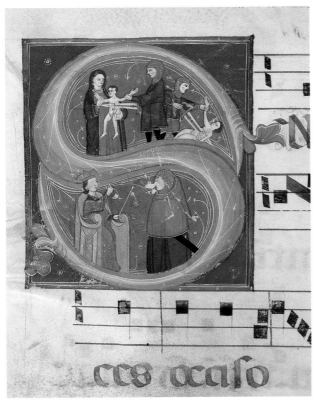

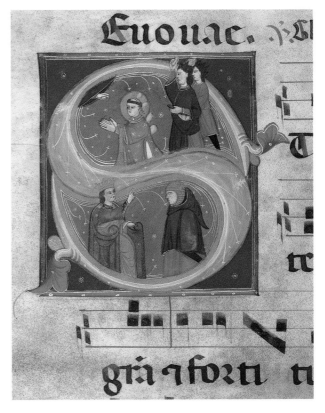

196 acqua percorsa da liquide ombre azzurrine, si ricollega a molte altre figure di Neri nella accorata espressione del volto, ma la posa più eretta e soprattutto la tenda a riquadri ornati da puntolini disposti a mo' di croce, accostano l'opera di nuovo ai corali in Santa Maria della Fava (I, c. 51*v*).

Analoghe osservazioni si possono esprimere per l'unica miniatura presente nella terza parte del graduale (IV, c. 49*r*) in cui le figure di Cristo e di un domenicano in preghiera sono disposte, nell'uno contro un fondale violaceo, nell'altro verde, decorato a larghe maglie romboidali in cui si inseriscono i soliti puntolini. È questo un motivo decorativo ricorrente in un gruppo di opere che si sogliono attribuire a quella fase ultima di Neri, già definita dalla Ferrari (1938) per i corali di Venezia "comunque posteriore alle opere già note di Neri" e che sembra aver raggiunto la sua più felice espressione nel codice di Sydney e in quello vaticano. Con il corale di Sydney trovano particolare corrispondenza alcune delle minuscole iniziali decorate di Pesaro, mentre altre di grande formato e di splendida fattura dimostrano un particolare svolgimento dei modelli di Neri (III, c. 3*r*).

Un aspetto interessante del graduale oliveriano è costituito da alcune particolarità del suo contenuto liturgico, come è già stato notato (Bellonci, Pieraccini, 1970). Nella sequenza delle litanie, sia nella prima che nella seconda parte, il nome di San Crescentino, patrono di Urbino, risulta aggiunto a penna in calce, mentre vi figurano i nomi di San Giuliano e di Santa Colomba particolarmente venerati a Rimini, il che, a mio avviso, rende assai probabile l'ipotesi che il graduale

fosse stato in realtà commissionato da una comunità domenicana riminese e sia pervenuto ad Urbino solo in epoca successiva. Si allargherebbe così la conoscenza, dopo gli antifonari per i Francescani e quello per l'ospedale di San Lazzaro, nonché per il codice vaticano, dell'attività di Neri e della sua bottega per la committenza riminese.

Sempre dall'esame del contenuto liturgico del graduale si può – credo – desumere qualche altro indizio relativo al periodo in cui furono scritti e miniati questi codici. Nella seconda parte del graduale sempre nelle litanie il nome di San Tommaso figura aggiunto a penna accanto a quello di San Crescentino (II, c. 105*r*). Dato che la celebrazione della festività di San Tommaso fu stabilita per le comunità domenicane nel 1324, ne conseguirebbe per il graduale una data anteriore. D'altro canto sia nella seconda che nella terza parte di esso figura pure la festività del Corpus Domini, stabilita nel 1322 (II, cc. 167-183; III, cc. 137-180).

È pertanto probabile una data entro i primi anni del terzo decennio del Trecento, di poco posteriore a quella del codice vaticano.

Le dieci miniature complessivamente presenti nella prima e nella seconda parte dell'antifonario appaiono realizzate da un artista diverso da quello che ha operato nel graduale. Si tratta di un miniatore educatosi probabilmente nell'ambito della officina di Neri ma che si esprime ormai con un proprio linguaggio autonomo. L'interesse che tali miniature presentano non è dato tanto dalla loro qualità, certamente non particolare, quanto piuttosto dalla possibiltà che esse offrono di indagare sulla eventuale presenza in Rimini di un'altra officina libraria accanto a

quella tanto più nota e rappresentativa di Neri.

Il miniatore che opera nell'antifonario oliveriano non ha la compostezza, la misura e soprattutto la qualità poetica di Neri e appare piuttosto incline a una resa aneddotica e vivace delle *Storie di Cristo e dei santi*. Emblematiche sono a tale proposito le due raffigurazioni della *Strage degli innocenti* (III, c. 64*v*) e del *Martirio di Santo Stefano* (III, c. 33*v*), caratterizzate dalla vivacità della narrazione, indubbiamente estranea alla poetica di Neri, ma alla cui opera indubbiamente si riferisce in più di un particolare. Un artista d'altra parte al corrente della pittura riminese del primo Trecento, almeno a giudicare dalla sua immagine di Sant'Agnese (III, c. 79*r*) che appare quasi desunta da una delle sante che figurano nel polittico di Boston di Giuliano.

La sua ricerca narrativa talora si esprime in forme arcaizzanti, come nella *Creazione* (V, c. 56), cui però la qualità della tavolozza conferisce un certo fascino. Alla vivacità del gestire si accompagna quella del colore con la presenza di un rosso lacca brillante, ma nella resa dei volti l'impasto di bianco e di rosa appare spesso gessoso. Da alcune immagini quali quella dedicata a *San Giovanni Evangelista* (III, c. 49*v*) e alla *Purificazione di Maria* (III, c. 135*v*) il miniatore sembra essere al corrente dei codici di Santa Maria della Fava o di quello vaticano.

Bibliografia: Ferrari, 1938, pp. 447-461; Bellonci, Pieraccini, 1970, pp. 21-85; Corbara, 1970; Ciardi Dupré Dal Poggetto, 1982, p. 389; Brancati, 1991, pp. 309-323. [BMS]

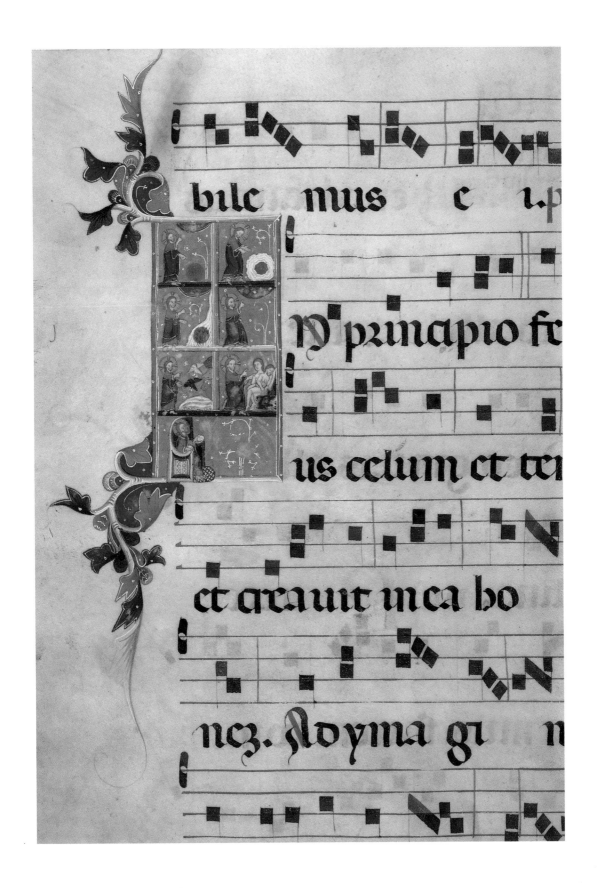

bile mus e i.p

pi principio fr

us celum et ter

et creauit in ca bo

nez. Noyma gr

Bottega di Neri da Rimini
**34. Graduale e antifonari
della chiesa di Santa Maria
della Fava**

a) *Graduale*
Inizio del XIV secolo
Pergamena
440 × 327 mm
Legatura di restauro (1993)
in cuoio rosso scuro
con impressioni a secco
Cc. I + 148 + I, numerazione
recente in basso a destra
in numeri arabi a matita,
numerazione originale in numeri
romani in alto a destra
sul margine esterno,
alternativamente in inchiostro
rosso e blu; risultano mancanti
le cc. X, XII-XVII, XIX-XX,
XXIX, LXXXII, LXXXIX,
CIX-CXXVII, CLIII-CLIV,
CLIX-CLXVII, CLXXIX-
CLXXXXVIII, CLIX-CXVIII
L'ultima carta non è numerata
Scrittura gotica "corale"
a inchiostro bruno, nove
tetragrammi a inchiostro rosso
con notazioni musicali quadrate
a inchiostro bruno
Graduale del Tempo per tutto
l'anno liturgico parzialmente
mutilo (cc. 1r-118r, numerazione
antica cc. Ir-CLr); graduale
del Proprio dei Santi per tutto
l'anno liturgico fortemente
mutilo (cc. 118r-135v; antica
numerazione cc. CLr-
CLXXVr); graduale del
Comune dei Santi fortemente
mutilo (cc. 136v-144v; antica
numerazione cc. CLXXV-
CCVIIv); sequenza "infra
octava" di Pentecoste (cc. 145r-
146r; antica numerazione
cc. CXX-CXXIr); messa del
Corpus Domini (cc. 147r-148r;
antica numerazione
cc. CXXr-148r)
In origine ventiquattro iniziali
figurate (Ferrari, 1938) di cui sei
superstiti: c. 1r (Ir), A con in
basso *David inginocchiato che
innalza l'animula a Dio*, in alto
Il Redentore tra la Vergine e San

Giovanni ("Ad te levavi animam
meam"); c. 118v (CLv), D con
Chiamata dei Santi Pietro e Andrea
("Dominus secus mare Galilee");
c. 112r (CLVIr), G con
Sant'Agata ("Gaudeamus omnes
in Domino"); c. 126r (CLXXr),
S con *Natività della Vergine*
("Salve sancta parens"); c. 127v
(CLXXIv), B con *San Michele*
("Benedicite Dominum
omnes"); 130v (CLXXIVv),
G con *Cristo benedicente
tra i santi* ("Gaudeamus
omnes in Domino")
A suo tempo asportate diciotto
iniziali figurate come segue
(Ferrari, 1938): c. XVIIv, I con
San Giovanni Evangelista entro
un'edicola architettonica ("In
medio ecclesiae"); c. LXXXIIv,
D con *Agonia di Gesù nell'orto*
("Domine ne longe fatias");
c. CIX, R con *Cristo risorto*
("Resurrexi et adhuc"); c.
CXXIV, V con *Cristo che ascende
al cielo* ("Viri Galilei quid
admiramini"); CXXIVv, S con
*Lo Spirito Santo che discende su
due apostoli* ("Spiritus Domini
replevit"); c. CLIVr, S
con *Purificazione della Vergine*
("Suscepimus Deus
misericordiam"); c. CLIXr, A
con *Annunciazione con un busto
di frate e una suora inginocchiata*
("Alleluia"); c. CLXVv, S con
San Paolo Apostolo ("Scio cui
credidi"); c. CLXVIIIv, G con
Dormitio Virginis ("Gaudeamus
omnes in Domino");
c. CLXXVIr, R con *Due
ecclesiastici*, uno vestito da frate
francescano e uno rivestito
di un camice, recitano il canto
funebre di fronte al letto
di una suora morta ("Requiem
eternam")
Originariamente centodiciotto
iniziali decorate (Ferrari, 1938) di
cui ottantadue superstiti

Venezia, Chiesa di Santa Maria
della Consolazione, detta
"della Fava", Lit. 1
Provenienza: da una comunità
femminile di Rimini (Santa
Maria Annunziata?)

Questo graduale e i due antifonari
conservati a Santa Maria della Fa-
va furono segnalati per la prima
volta dalla Ferrari (1938) che li at-
tribuiva alla bottega di Neri da
Rimini e ne segnalava tutto il cor-
redo di iniziali figurate e decorate
oggi in parte purtroppo scompar-
se e la cui conoscenza si basa quin-
di sulle riproduzioni datane dalla
Ferrari e su alcune fotografie an-
cora conservate dai padri della Fa-
va. Indubbiamente i corali, che
formavano in origine una serie
omogenea, non furono eseguiti
per la chiesa veneziana dove ora si
trovano poiché essa fu eretta solo
nel 1480 per conservare una mira-
colosa immagine della Vergine.
Nel 1662 presso la chiesa fu isti-
tuito un oratorio funzionante se-
condo l'uso introdotto da Filippo
Neri e da quel momento i padri
Filippini vennero facendo di San-
ta Maria della Fava un fervido
centro musicale che conobbe il
suo momento migliore nel Sette-
cento ma che si mantenne vitale
anche nell'Ottocento, pur av-
viandosi man mano alla decaden-
za. Nel 1915 la chiesa venne affi-
data ai padri Redentoristi (Cor-
ner, 1749, IV, pp. 89-92; Apollo-
nio, 1880, pp. 5-23; Bortolan,
1974, pp. 376-377; Franzolo, Di
Stefano, 1975, pp. 418-420; Zam-
pieri, 1993-1994). È possibile
quindi che i corali siano stati ac-
quisiti in ragione di tali interessi
musicali, forse in epoca abbastan-
za precoce, ma più verosimil-
mente al tempo delle soppressioni
napoleoniche o di quelle operate
dal regno d'Italia. Questo antifo-

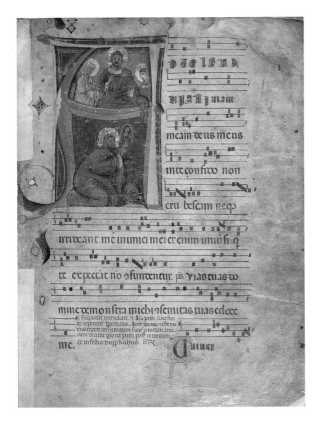

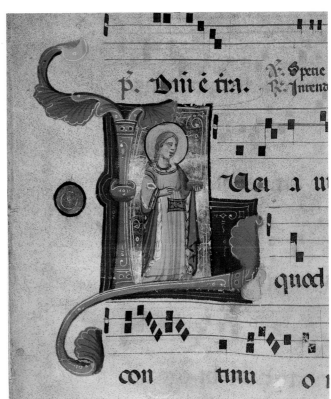

nario rivela connotazioni francescane nelle litanie dove sono invocati, tra i santi fondatori di ordini religiosi, solo San Francesco e Sant'Antonio. Il fatto che nella messa dei morti compaia una defunta con capo velato da bende fa pensare che il corale spettasse a una comunità femminile. Tale provenienza era del resto vieppiù confermata dalla perduta iniziale con l'*Annunciazione* (c. 159r) cui appariva sottoposta una suora inginocchiata. Benché in tale immagine il velo bianco non corrisponda perfettamente a quello delle Clarisse, ci si può chiedere se si tratti della Beata Chiara da Rimini che nel 1306-1308 fondò un convento dedicato a Santa Maria Annunziata (Zampieri, 1993-1994). Dal punto di vista della realizzazione, è chiaro come l'antifonario si rifaccia, per quanto in chiave piuttosto dimessa, ai grandi modelli di Neri da Rimini e in particolare a quell'antifonario oggi al Museo Civico Medievale di Bologna (ms. 540) che è firmato da frate Bonfantino nel 1314 e che è stato dimostrato proveniente dalla chiesa di San Francesco di Rimini (cat. n. 26a), insieme a un altro antifonario oggi alla Biblioteca Czartoryskich di Cracovia (cat. n. 26b) e ad alcuni fogli della Free Library di Filadelfia (cat. n. 26c) che pure recano la medesima firma e data (Nicolini, 1993). Infatti la prima iniziale con *David in ginocchiato che innalza l'animula a Dio* riprende, per quanto in maniera molto semplificata, lo schema iconografico proposto dalla prima iniziale di tale antifonario e così anche la morbidezza del panneggio e la dolcezza del sentire discendono, seppure in chiave impoverita, da tale modello. Così la perduta *Annunciazione*, una delle iniziali più notevoli, si rifaceva a

quelle, pur più raffinate, dei fogli di Filadelfia. Assai bella era poi l'iniziale perduta con *San Giovanni Evangelista entro una nicchia* (c. XVIIv) dove l'osservanza di Neri, ravvisabile in particolare in certe impennate linearistiche di eredità gotico-bizantina, si componeva a una manifesta attenzione alla saldezza della pittura riminese, soprattutto al tempo degli affreschi della pieve di San Pietro in Sylvis a Bagnacavallo.

Altre iniziali minori appaiono stilisticamente più modeste e, nel contesto del funzionamento di una bottega medievale come quella di Neri, riesce difficile capire quanto, nelle variazioni di timbro e di raffinatezza dei singoli episodi, vada riferito a diverso grado di impegno e quanto a intervento di mani distinte. Comunque l'eco della forma ampiamente dilatata e cordialmente schiarita tipica di Neri, è sempre presente. Così anche l'iconografia, a parte i rapporti con le cose di Cracovia e Filadelfia, riflette in maniera semplificata tutto il repertorio inventato da Neri a Faenza.

Proprio nelle iniziali minori è possibile scorgere una singolare assonanza tra il nostro corale e l'antifonario della Biblioteca Czartoryskich di Cracovia che dei corali di San Francesco di Rimini è certo il più modesto e caratterizzato dall'intervento anche della bottega. In questo senso può essere utile per esempio il confronto tra le *Nozze di Cana* a c. 24v di Cracovia e il *Cristo benedicente* dell'iniziale della festività dei Santi (c. CLXXIVv) della Fava. D'altra parte il nostro graduale si avvicina al *Commento ai Vangeli* della Biblioteca Apostolica Vaticana (Urbinate latino 11) (cat. n. 32) datato 1322 e a suo tempo rife-

rito a Neri e alla sua bottega. Quindi, per la serie della Fava, si può pensare a una datazione tra il 1314 e il 1322. Anche il fatto che alla fine compaia la messa del Corpus Domini, festa solennemente prescritta a tutta la chiesa nel 1314, avvalora tale cronologia. È singolare come la Ferrari non citasse alcuna miniatura relativa al tempo natalizio ed è quindi da chiedersi se già nel 1938 tale parte fosse andata perduta. Quanto al resto, è da notare come nel catalogo del fondo musicale della Fava (Pancino, 1969) si segnali nel graduale la perdita, rispetto al 1938, di due sole carte. Quindi gli ammanchi si devono considerare posteriori a tale data.

Bibliografia: Ferrari, 1938, pp. 447-461; Pancino, 1969, p. 119; Zampieri, 1993-1994, pp. 3-18, 62-100. [GMC-CZ]

b) *Antifonario*
Inizio del XIV secolo
Pergamena
465 × 334 mm
Legatura di restauro in cuoio con impressioni a secco
Cc. I + 280 + I; numerazione recente a matita in numeri arabi in basso a destra; vecchia numerazione non originale e sconnessa a inchiostro bruno e in numeri arabi, a destra in basso (da 12 a 247)
Scrittura gotica a inchiostro bruno, nove tetragrammi a inchiostro rosso con notazioni musicali quadrate a inchiostro bruno
Proprio dell'Avvento (cc.1r-40v); Proprio dei Santi dell'Avvento (cc. 41r-49v); Proprio del periodo di Natale (cc. 50r- 50v); Proprio dei Santi da Sant'Agnese a San Clemente (cc. 220-224v); *Te Deum* e *Salve*

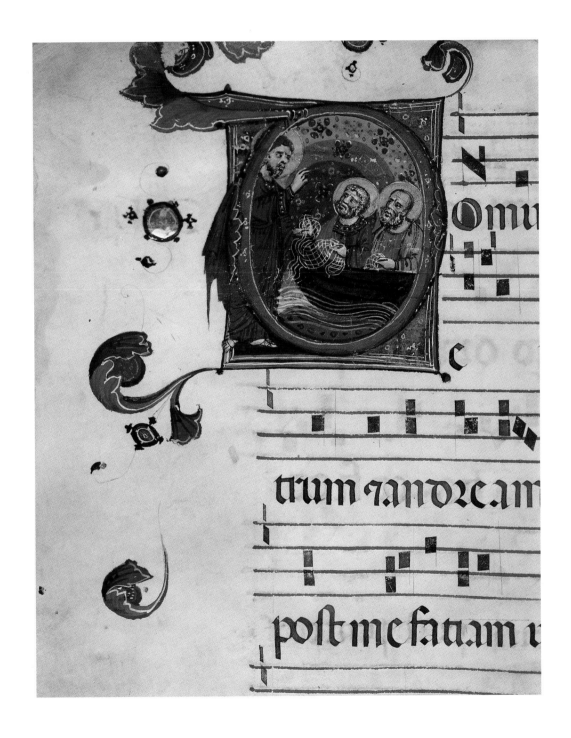

trum gandream

post me faciam

regina (cc. 225*v*-229*r*); Comune dei Santi (cc. 229*r*-266*r*); Comune della Dedicazione della chiesa (cc. 226*v*-271*r*); messa dei Defunti (cc. 271*r*-278*r*); officio di San Paolo e officio di Sant'Innocenza (cc. 278*r*-280*r*) Iniziali figurate tuttora esistenti: c 1*v*, A con *David inginocchiato*; in alto *Cristo in mandorla tra la Madonna e San Giovanni* ("Aspiciens a longe"); c. 11*v*, I con *Cristo a Gerusalemme* ("Ierusalem cito veni"); c. 18*v*, E con *Cristo che appare a un santo* ("Ecce apparebit Dominus"); c. 34*r*, C con *Giovane con tromba che si volge a Cristo* ("Canite tuba in Syon"); c. 41*r*, U con *Sant'Andrea* ("Unus ex doubus"); c. 46*r*, E con *Santa Lucia* ("Ecce virgo"); c. 50*r*, R con *Redentore benedicente* ("Rex pacificus"); c. 173*v*, H con *Sant'Anna che partorisce Maria* ("Hodie nata est"); c. 181*r*, F con *L'arcangelo Michele che uccide il demonio* ("Factum est silentium"; c. 187*r*, F con *San Francesco*; ("Franciscus ut in publicum"); 193*v*, I con *Un vescovo consacra una chiesa* ("In dedicatione templi"); c. 198*r*, H con *San Martino* ("Hic est Martinus"); c. 229*r*, T con *Apostolo seduto* ("Tradent enim vos"); c. 233*v*, I con *Giovane apostolo* ("Iuravit Dominus"); c. 234*r*, I con *Santo martire* ("Iste sanctus"); c. 267*r*, I con *Santo vescovo* ("In dedicatione templi") A suo tempo asportate (Ferrari, 1938) le seguenti iniziali figurate: c. 51*r*, H con *Natività di Cristo* ("Hodie nobis coelorum"); c. 54*r*, D con *Dio Padre in trono* ("Dominus dixit"); c. 61*v*, V con *San Giovanni Evangelista* ("Valde honorandus est"); c. 80*v*, H con *Epifania* ("Hodie in Iordane"); c. 92*r*; A con

Presentazione di Gesù al tempio ("Adorna thalamum tuum"; c. 97*r*, D con *Martirio di Sant'Agata* ("Dum torqueretur"); c. 109*v*, M con *Annunciazione* ("Missus est angelus"); c. 128*r*, F con *Natività di San Giovanni Battista* ("Fuit homo missus"); c. 164*v*, V con *Assunzione* ("Vidi spetiosam"); c. 213*v*, I con *Pontefice benedicente: un frate gli porge un libro* ("Immolabit edum moltitudo") Numerosissime iniziali solo decorate

Venezia, Chiesa di Santa Maria della Consolazione, detta "della Fava", Lit. 2a *Provenienza*: da una comunità femminile di Rimini (Santa Maria Annunziata?)

Il manoscritto come il precedente e il seguente venne attribuito alla bottega di Neri da Rimini dalla Ferrari (1938) che ne descrisse anche le numerose iniziali figurate oggi mancanti. La provenienza da un convento francescano riminese, suggerita dal graduale (cat n. 34a), è qui avvalorata da altri indizi. Innanzitutto è significativa la figura di San Francesco rappresentata nell'iniziale a c. 187*r*. A c. 280*r* si legge poi un'antifona per Sant'Innocenza, santa martire assai venerata a Rimini: "Virgo prudentissima / martir magnificata / sponsa dilectissima / Inocentia beata / ora pro tuo famulo ariminensi populo / virgo Dea digna / mitis et benignia / Alleluia. Magnificat [...] o sa / vires incorupta/mente santa [a margine: Dei nupta santa] Innocentia: irrorata Dei rore / fructum duxit primo flore / diva pueritia margaritis adornata: corde tamen illustrata: salvatoris gratia: vite pure vite munde / nobis dat exemplum un-

de / nobis sint vestigia". L'accenno al popolo riminese fa evidentemente riferimento al luogo mentre l'invocazione alla santa come esempio di vita può fare ancora una volta pensare a una comunità femminile. Il grande risalto che veniva dato alla festa dell'Annunciazione nell'iniziale ora perduta (c. 109*v*) di nuovo potrebbe fare riferimento al convento delle clarisse di Santa Maria Annunziata. Le iniziali figurate sono chiaramente delle stesse maestranze operose nel graduale e anche qui sembrano potersi distinguere iniziali di colorito più chiaro e di panneggio più fluente e ammorbidito da iniziali più atticciate ma è molto difficile capire se si tratti di diversi atteggiamenti di uno stesso miniatore o di interventi di mani diverse nel contesto del funzionamento della bottega. Anche qui l'iconografia discende da più qualificati modelli di Neri con particolare riferimento all'antifonario 540 del Museo Civico Medievale di Bologna già eseguito per San Francesco di Rimini. La qualità della realizzazione di nuovo si accorda con quella del terzo e qua e là meno impegnato dei corali di San Francesco oggi a Cracovia (cat. n. 26b). In particolare si può confrontare la perduta *Epifania* (c. 80*v*) con le *Nozze di Cana* di Cracovia (c. 24*v*). Si può notare come qui si infittisca l'uso, presente talora anche nel graduale, di segnare le zone di fondo con gruppi di sferette verdi chiare con punto bianco in mezzo: si tratta evidentemente di un modo di semplificare al massimo i fondi operati che caratterizzano le opere maggiori di Neri. Anche per questo corale che a sua volta può essere utilmente confrontato con il pur più raffinato *Commento ai Vangeli* della Biblioteca Apostoli-

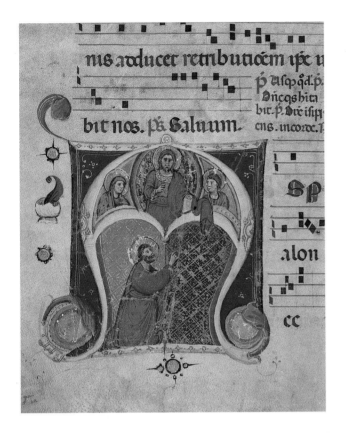

nis adducet retributiocem ipe u
p̃ alsq̃ q̃l.p̃.
Dñcqsbita
bit nos. p̃. Saluum. ens.incorde.p̃.

Sp

alon

ec

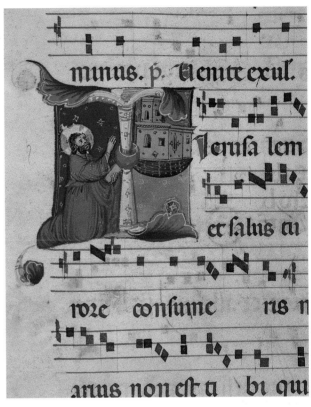

minus. p̃. Uenite excul.

Ierusa lem

et salns tu

roze consume ris n

arus non est ti bi qui

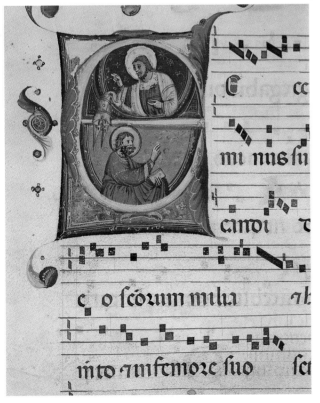

cc

mi nus su

candi

co scōzum milia

into ante moze suo sc

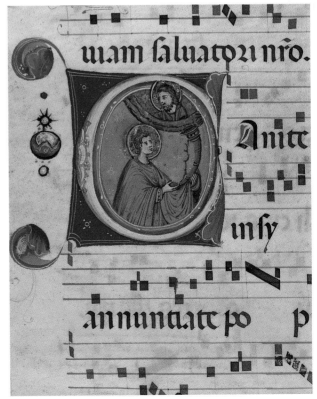

uiam saluatozi nɾo.

Anitt

in sy

annuntiate po p

204 ca Vaticana datato 1322 (cat. n. 32) si può proporre una datazione tra il 1314 e il 1322.

Bibliografia: Ferrari, 1938, pp. 447-461; Pancino, 1969, p. 119; Zampieri, 1993-1994, pp. 19-45, 62-100; Nicolini, 1993, p. 113 nota 20. [GMC-CZ]

c) *Antifonario*
Inizio del XIV secolo
Pergamena
457 × 345 mm
Legatura di restauro in cuoio rosso bruno con impressioni a secco
Cc. I + 50 + pergamene aggiunte + I; numerazione non recente in numeri arabi a inchiostro bruno, discontinua, nel margine inferiore esterno del *recto*; l'accompagna una recente a matita che segna ordinatamente ogni pagina
Scrittura gotica "corale" a inchiostro bruno, nove tetragrammi a inchiostro rosso con notazioni musicali quadrate a inchiostro bruno
Antifone al *Benedictus* e al *Magnificat* per le domeniche dopo la Pentecoste e per le antifone feriali (cc. 1r-45v); ufficio di San Cassiano (cc. 45v-50v)
Iniziali figurate superstiti: c. 17r, I con *Creatore benedicente* ("In principio Deus"); c. 22r, S con *Figura maschile semisdraiata, figura femminile in piedi* ("Si bona suscepimus"); 26v, P con *Giovane profeta* ("Peto Domine"); c. 29v, A con *Giovane profeta* ("Adonay Domine"); c. 33v, A con *Cristo e giovane profeta* ("Adaperiat Dominus"); c. 40r, V con *Il Redentore* ("Vidi Dominum"); c. 43v, A (iniziale decorata); c. 45v A con *San Cassiano* ("Adest")

Venezia, Chiesa di Santa Maria della Consolazione, detta "della Fava", Lit. 2b
Provenienza: da una comunità femminile di Rimini (Santa Maria Annunziata?)

L'antifonario reca nelle iniziali figure di profeti realizzate con slancio e delicatezza dalle stesse maestranze attive nei due volumi precedenti. L'originaria provenienza deve considerarsi la stessa ma il volume ci può dare qualche indizio sulle vicende della serie. L'officio di San Cassiano posto alle cc. 45v-50r costituisce infatti una aggiunta chiaramente quattrocentesca da collocarsi verosimilmente, sulla base dei caratteri stilistici della miniatura, verso la metà del secolo. San Cassiano, vescovo e martire, è ben noto patrono di Imola, mentre del suo culto non sembra esservi traccia a Rimini. Pertanto, qualora non si debba pensare a circostanze del tutto particolari legate all'utenza del corale, si può sospettare che esso, e gli altri, siano stati portati a Imola in un momento abbastanza precoce. In questo senso si può ricordare che la comunità francescana riminese di Santa Maria Annunziata cui la serie dei corali potrebbe essere spettata, nel 1457 si aprì a ospitare le monache benedettine di Santa Maria degli Angeli assumendone la regola. Potrebbe quindi essere possibile che in quel momento i corali venissero dismessi e recati altrove. Dal punto di vista stilistico l'iniziale con San Cassiano potrebbe a rigore riferirsi sia a Imola sia a Rimini poiché negli anni Cinquanta le corti malatestiane e la città di Bologna dove soggiornava il Bessarione furono legate da stretti rapporti. La figura del santo si può ricollegare in modo partico-lare a quella del Bessarione nell'iniziale del corale 2 della Biblioteca Malatestiana di Cesena fatto eseguire nel 1450 o poco dopo dal cardinale a Bologna e poco dopo donato a Novello Malatesta signore di Cesena. Tuttavia dal punto di vista liturgico il riferimento a Imola sembra pertinente.

Bibliografia: Ferrari, 1938, pp. 447-461; Pancino, 1969, p. 119; Zampieri, 1993-1994, pp. 49-56, 62-100; Nicolini, 1993, p. 113 nota 20. [GMC-CZ]

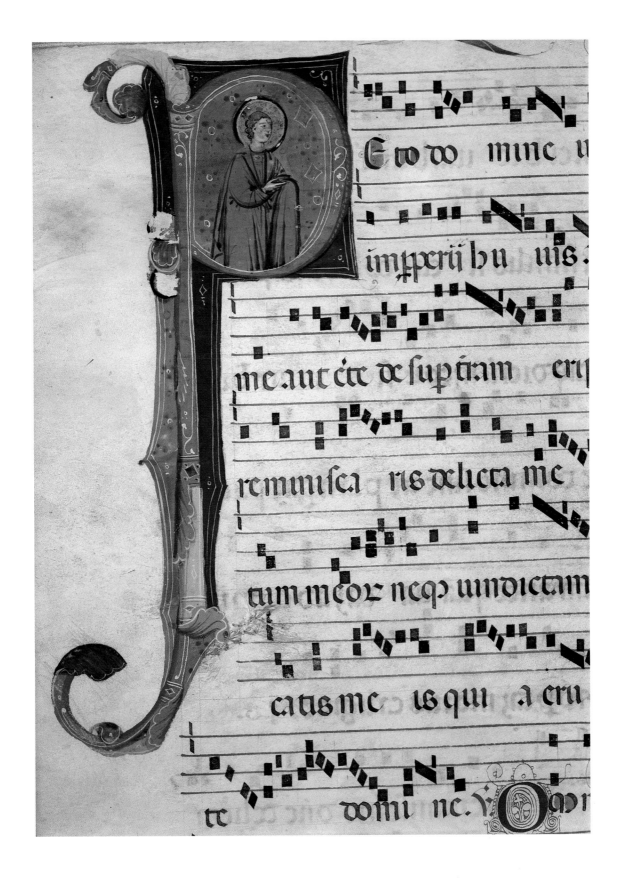

Neri da Rimini (?)
35. **Due iniziale ritagliate**

a) *Re David*
1300-1305
Pergamena
230 × 221 mm
Scrittura in una versione
"magra" di *litterae bononienses*
a inchiostro nero, tetragrammi
a inchiostro rosso con notazioni
musicali a inchiostro blu (primo
e secondo) o nero (terzo)
Feria VI in Parasceve
Iniziale miniata D, con *Re David*
che suona una piccola arpa
simile a uno zither
("Deu[s] ullti[onum meum]")

Filadelfia, Free Library,
Collezione Lewis, ms. M. 48.19

Bibliografia: Nicolini, 1993, p. 113.
[RG]

b) *Giobbe*
1300-1305
Pergamena
248 × 227 mm
Nessuna numerazione
Scrittura in una versione
"magra" di *litterae bononienses*
a inchiostro nero; tetragrammi
a inchiostro rosso con notazioni
musicali a inchiostro nero
Responsorio di Giobbe
Iniziale miniata S, con *Giobbe
che discorre con la moglie* ("Si bona
suscepimus"); sotto compare
un giovane famigliare
con un bastone

Filadelfia, Free Library,
Collezione Lewis, ms. M.48.20

Questa miniatura, realizzata con
una tavolozza di blu, rosa e aran-
cione tipica di questo gruppo e
molto simile all'"Adest dies leti-
cia" di Filadelfia (cat. n. 13), rove-
scia la disposizione dell'"Abster-
get Deus" della Fondazione Cini
appartenente allo stesso gruppo;
il rosa viene utilizzato in questo
caso per creare una sensazione di
spazio aperto fra Giobbe e il mon-
do minaccioso che si apre intorno
a lui, rappresentato sia dalla mo-
glie preoccupata sia dal giovane
distaccato, entrambi rappresenta-
ti mentre si muovono con deci-
sione e in contrasto con un Giob-
be più sobrio. La carnagione dei
personaggi con le guance arrossa-
te mostra un legame con i sogget-
ti domenicani a cui l'ho unita. Lo
sfondo blu crea la liricità tipica di
Neri nella rappresentazione di
soggetti gravi. Il fogliame lumi-
noso caratteristico di Neri e le vo-
lute fanno la loro discreta com-
parsa a fianco di questi elementi
nelle prime opere.
La Nicolini cita quest'opera come
"Incoronazione della Vergine",
ma il testo liturgico sembra piut-
tosto accreditare, come più ap-
propriata, l'interpretazione appe-
na suggerita per questo gruppo di
figure.

Bibliografia: Nicolini, 1993, p. 113.
[RG]

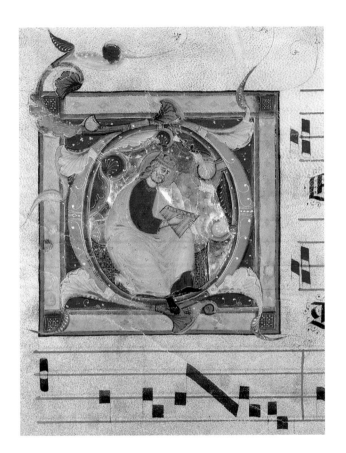

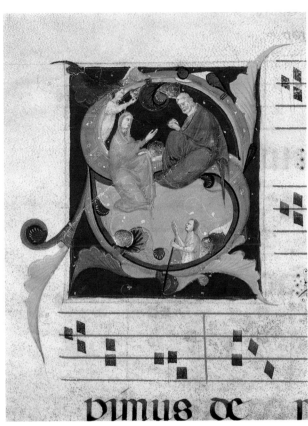

Appendice

La data della Croce di Mercatello e due note sui codici miniati riminesi

Augusto Campana

Il testo di questa comunicazione, tenuta a Mercatello sul Metauro il 18 settembre 1987 nel corso del "Convegno sulla Pittura Riminese del Trecento", non è stato rivisto dall'Autore ma è stato approntato dalla Redazione sulla scorta della fedele trascrizione da nastro alla quale sono stati apportati minimi ritocchi di punteggiatura e ancor più contenuti aggiustamenti di forma.

Il ruolo avuto da questa relazione del 1987 nello stimolare e nell'indirizzare alcuni aspetti della ricerca su Neri da Rimini e il pericolo di indiscriminate citazioni "a memoria", ha convinto la Redazione dell'opportunità di pubblicare, in questa sede, un testo attendibile dell'intervento. Con ciò non si esaurisce il desiderio e l'auspicio che l'illustre Maestro provveda da sé a dar completo conto dei propri studi su questa materia; e specialmente sulla importanza culturale del codice Urbinate latino 11.

Come appare dal titolo di questa comunicazione – *La data della Croce di Mercatello e due note sui codici miniati riminesi* – si tratta di tre note o contributi, distinti, ma nello stesso tempo connessi fra loro in quanto oltrepassano di poco i primi due decenni del secolo XIV e, dunque, riguardano il primo esplosivo periodo di formazione della Scuola pittorica Riminese. La seconda e la terza nota sono ancora più legate tra loro, perché riguardano due codici fondamentali per l'attività del maggiore miniatore riminese: Neri da Rimini. Parlerò di cose molto minute ed invoco quindi la vostra pazienza in quanto parlerò in modo abbastanza diverso dal respiro storico che animava gli oratori che mi hanno preceduto.

Nella preparazione di questa comunicazione, ho avuto parecchi aiuti da numerosi amici che mi hanno fornito fotocopie, contributi di discussione, fotografie, amici che ora nomino in ordine alfabetico: Roberto Budassi, Currado Curradi, Alessandro Mar-

chi, Simonetta Nicolini, Pier Giorgio Pasini, Enzo Pruccoli e Giampaolo Ropa.

La prima nota riguarda la data della Croce di Mercatello.

Benché segnalata relativamente tardi (per la prima volta da Lionello Venturi, nel 1915) questa insigne opera, fondamentale per la qualità, e per il fatto di essere firmata e datata, contava già una discreta bibliografia – cinque o sei numeri – ma abbastanza statica, quando, nel 1935, fu esposta alla mostra della Pittura Riminese del Trecento, preparata da Cesare Brandi. Proprio per questo evento e poco dopo quella data, la Croce venne a trovarsi al centro di un dibattito critico di estrema importanza per la sistemazione di tutta la Scuola Riminese. Evidentemente riminese, firmata da un pittore – Giovanni – e datata, secondo la prima lettura dell'iscrizione, 1344, era fatale che questa Croce fosse subito inquadrata nel catalogo del riminese Giovanni Baronzio, morto prima del 1362, documentato dal polittico di Macerata Feltria, firmato e datato, ora nella Galleria Nazionale di Urbino. Poco dopo, e per effetto della mostra riminese, si verificò un primo cambiamento di prospettiva quando si cominciò a delineare l'opportunità di distinguere, tra i pittori del primo periodo, due diversi Giovanni da Rimini e, fra l'altro, a riconoscere al primo, chiamato semplicemente Giovanni, una qualità artistica più alta rispetto al successivo Giovanni Baronzio. Questa distinzione va sotto il nome di Roberto Longhi e, per suo suggerimento, fu illustrata dallo stesso Brandi nel 1937 e poi via via sempre più si impose, anche per uno scritto di Longhi stesso (credo quello del 1948).

Si deve dire che fin dal 1935, anno della mostra, tale distinzione era stata proposta in sede locale, in un articolo – a quanto sembra dimenticato – di

Gino Ravaioli del quale mi fa piacere ricordare qui la figura, in quanto ne sono stato grande amico (è scomparso in tardissima età da pochi anni). Era un eccellente pittore e, sebbene non professionalmente storico dell'arte, fu anche un benemerito e sensibilissimo autore di alcuni saggi storico-artistici di argomento riminese.

Non spetta a me proseguire analiticamente la storia di questa vicenda critica, ma vengo senz'altro ad un momento successivo di trent'anni, cioè alla mostra tenuta nel 1965 a Ravenna in occasione del VII centenario della nascita di Dante; mostra preparata, per la sezione artistica, da Cesare Gnudi, alla quale egli volle esporre anche la Croce di Mercatello. Di quella mostra purtroppo non rimane un catalogo.

Poiché di altre sezioni di essa, quelle relative alla biografia e fortuna di Dante, e alla storia della cultura della Romagna dantesca, dovetti occuparmi io stesso, mi accadde allora di dare un mio contributo ad una più corretta lettura della data, che doveva rivelarsi decisiva per la datazione e valutazione dell'opera. Di questa mia collaborazione in verità non si è mai saputo niente, o si è saputo poco: è per questo che oggi, vent'anni dopo, ho accolto con piacere l'invito dell'amico Pasini e ne parlo in questa sede quanto mai appropriata. Premetto quello che sono solito dire in questi casi, cioè che non sono storico dell'arte, ma che da sempre, per la mia natura di incallito interdisciplinare, ho avuto occasione di collaborare con colleghi e amici storici dell'arte. E negli ultimi anni (da quando sono passato, anche in sede accademica, dalla filologia all'epigrafia) sempre più spesso mi è capitato di ricevere quesiti e di aiutare giovani epigrafisti. Ho cercato in questo caso di ricostruire nella memoria questo episodio di Ravenna, a me caro soprattutto per il ricordo di due colleghi recentemente scomparsi, Cesare

Gnudi e Carlo Volpe, eppure così presenti per i loro lavori, la cui efficacia durerà a lungo su chi si occupa dei pittori di Rimini. Per la mia relativa assenza dalla Romagna, ho conosciuto tardi Gnudi (appunto a Ravenna nel 1965), ma la sua è stata per me un'amicizia immediata e punteggiata, in seguito, da incontri carissimi nella memoria, anche se troppo rari. Volpe l'ho conosciuto anche più tardi – l'ho incontrato forse una sola volta – ma il suo libro del '65 sui pittori di Rimini fa a tutti noi una continua compagnia. Alla mia età mi capita spesso di scivolare nell'autobiografia, come potete constatare e come vorrete perdonare. Ma nel caso presente non vorrei che si pensasse alla rivendicazione di un mio particolare merito; tanto meno ad una discussione velatamente polemica. Credo – questo sì – che sia utile chiarire qualche punto e fare qualche aggiunta a quanto risulta dagli scritti dei due studiosi che ho citato.

Fu dunque a Ravenna e nel contesto che ho detto delle celebrazioni Dantesche che Gnudi chiese il mio parere sulla breve epigrafe che occupa la tabella alla base della Croce.

Chiese il mio parere, forse, solo ai fini della mostra, perché in quel momento Volpe già aveva in corso di stampa il suo libro. In ogni caso penso che, data ormai per scontata la distinzione dei due Giovanni, a Gnudi sembrasse per altri motivi necessaria una revisione: voleva cioè sondare la possibilità che vi si potesse leggere una data anteriore a quel tradizionale e ormai fastidioso 1344.

Grato a Gnudi per essere stato consultato come paleografo disinformato, almeno allora, dello stato della questione, e per ciò stesso tanto più obiettivo, esaminai con la massima attenzione, per quel che ricordo, una fotografia che Gnudi mi sottopose; giacché il dipinto, in quel momento, non era ancora giunto a Ravenna ma era ancora a Bologna in restauro nel-

l'officina di Ottorino Nonfarmale. A Gnudi diedi una scheda con una risposta scritta, di cui ho tenuto una copia. La mia conclusione, per quel che riguardava la data (e forse mi fu mostrato in foto il solo particolare della data), fu che, dopo la parola Millesimo, scritta in forma abbreviata ma in parola e non in cifre, si dovessero leggere le tre C delle centinaia, dei secoli; poi una "X" oppure una "V" seguita da quattro unità. Le uniche possibilità erano quindi di leggere "Millesimo CCCXIIII" oppure "Millesimo CCCVIIII", laddove il catalogo Brandi del 1935, pur con qualche intervento di revisione, non aveva riconosciuto la parola "millesimo", aveva aggiunto una quinta "I" in fine e persisteva a vedere una "X" seguita da una "L", il che portava a leggere una cifra di quattro decine, e quindi a sostenere la data 1344. Anzi, secondo Brandi, 1345. Sono questi, in sostanza, i dati in cui mi riconosco, resi noti dalla scheda numero 13 dell'opera di Volpe, in base ai quali lo stesso Volpe dovette aggiungere una nota al suo testo introduttivo, che preannunziava queste novità; più avanti due nuove pagine di un post scriptum; infine nel regesto dei Riminesi, a pagina 65, le nuove date. Questi stessi dati vennero ripetuti in una nota di Gnudi, di parecchi anni dopo, pubblicata nel volume I della *Miscellanea* in onore di Ugo Procacci nel 1977.

Volpe, parlando dell'importanza di queste novità di esatta lezione dell'epigrafe, optava per la data più antica, 1309; anche Gnudi parlava di fondamentale scoperta ma preferiva la data meno antica: 1314.

L'opzione, ovviamente, è fuori dalla mia competenza.

Mi sembra possibile che, dopo di me, Gnudi o Volpe abbiano consultato un altro paleografo, il collega bolognese Orlandelli.

Che Gnudi non mi abbia citato può dipendere dal fatto che credeva suffi-

ciente rinviare al Volpe. Peraltro neppure Volpe mi aveva citato nei luoghi indicati, ma, alla fine della prefazione, il nome di Orlandelli e il mio sono accomunati in un ringraziamento generico per consigli paleografici; cioè proprio per questo, credo, giacché Orlandelli è citato altrove nel volume per un consiglio di altra natura, relativo a tutt'altro caso; e anch'io sono citato altre tre volte, ma non per consigli paleografici.

Insomma, se ricostruisco bene, la mia scheda deve essere passata da Gnudi a Volpe e questi deve avere consultato anche Orlandelli: a me fa piacere essermi trovato d'accordo con il collega bolognese.

Questo discorso esegetico, molto minuto, potrà forse non essere inutile a chi debba rileggere i testi che ho citato.

Ritornando dopo tanto tempo sull'argomento ho potuto valermi di una foto Villani, forse del 1973 per una mostra urbinate, diversa da quella a me allora nota. Oggi poi ci possiamo avvalere anche delle diapositive che gentilmente sono state eseguite in questi giorni da Roberto Budassi. Si dirà che proprio qui abbiamo davanti a noi l'originale, ma purtroppo – come vedete – non è possibile accedervi: vediamo, dunque, queste diapositive. Per quel che si può dire di un testo breve, di due linee, testo gravemente compromesso dalla perdita di alcuni tratti e dal deterioramento generale della superficie (cui naturalmente non poteva mettere rimedio il restauro eseguito allora da Nonfarmale), dirò che non trovo difficoltà a leggere, nella prima linea, confermando tutte le precedenti letture, "Iohannes pictor fecit hoc opus"; tanto più dopo la visione di queste diapositive. La cosa nuova per me è stata stabilire che parecchie lettere, e non solo la "I" iniziale di Iohannes, sono un po' più lunghe: cioè scendono sotto la riga. Questo è forse un tratto caratteristico del-

la scrittura di Giovanni, che si vede meglio nelle diapositive attuali. Il nome "Iohannes" naturalmente è abbreviato, "Iohes", anche se non è rimasta traccia del segno abbreviativo che doveva esservi tracciato sopra. Quanto all'ultima parola – "opus" – essa è gravemente compromessa dalle lacune: è tuttavia ben visibile l'ultima lettera che occupa, senza residuo spazio, tutto il margine della prima linea.

Le difficoltà vere cominciano nella seconda linea, dove si è sempre letto "fr. Tobaldi", cioè "fratris Tobaldi", che accetto ancora con qualche riserva per quel groviglio di macchie che si trova all'inizio, dove dovrebbe essere scritto "fr". Quanto al resto, le nuove diapositive mi persuadono che deve essere veramente scritto il nome "Tobaldi".

Noto un particolare paleografico non senza importanza, anche per l'educazione grafica del pittore: che le lettere "A" e "L" sono disegnate molto bene in nesso.

Della parola "Millesimo" che segue ho già detto. Aggiungo che ora rinunzierei alle parentesi quadre usate da Volpe perché di nessuna delle lettere interessate mancano tracce. Inoltre le due "l" di "millesimo" sono leggermente più alte, più estese in alto anziché in basso, leggermente ma sicuramente. Dunque vi si potrà trovare un'ulteriore conferma paleografica della lettura "millesimo", riconoscendovi un uso che si può documentare anche nei manoscritti.

Nel resto della data resta lo scoglio della scelta tra "X" e "V", salvo un nuovo esame delle diapositive.

Il deterioramento non permette un confronto, o almeno rende più difficile un confronto, con una "X" gotica molto bella ed elaborata che si legge nella tabella del braccio superiore della Croce, sotto il Cristo in maestà, dove appunto abbiamo un altro saggio (questa volta ben conservato) della scrittura di Giovanni, dove appun-

to c'è una "X" che sarebbe utile poter confrontare con le tracce di questa possibile "X" della data. Se invece si dovesse leggere una "V" (il che porterebbe alla data 1309 anziché 1314), saremmo obbligati a vederla come una "V" di forma romana o capitale, e non gotica, cosa di cui non mancano esempi in cifre di date, anche in iscrizioni che, per il resto, osservano costantemente la fedeltà all'alfabeto gotico.

Esaurito l'esame paleografico, dirò ancora due parole di esegesi filologica del breve testo. La prima linea non presenta problemi, "Iohannes pictor fecit hoc opus", ma si può notare che se la Croce fosse stata dipinta qui a Mercatello, invece di "Iohannes pictor" ci dovremmo aspettare "Iohannes pictor de Arimino". Per quel che può valere questa osservazione non sarà dunque oziosa l'ipotesi che sia stata dipinta a Rimini nella bottega del pittore. Scrissi questo prima di sapere che di questo particolare problema – per Giovanni ma anche per altri pittori – avrebbe parlato l'amico Pasini: sono lieto di trovarmi d'accordo con lui, tanto più che io muovevo da una considerazione generica di altra natura e lui da tutt'altra esperienza e da tutt'altre ragioni.

Non a caso, forse, i due documenti riminesi che riguardano Giovanni recitano proprio, senza una parola di più "Iohannes pictor"; come non a caso il più recente, quello del 1306, lo indica come "Magister Iohannes pictor", mentre il primo, del 1292 addirittura, lo indica semplicemente come "Iohannes pictor", non ancora con l'autorità di magister.

Nella seconda linea abbiamo, dunque, questo probabile "fratris Tobaldi" prima della data, ma senza una parola che lo qualifichi e ci permetta almeno un'ipotesi sulla presenza del suo nome; per la quale parola del resto non c'è posto. Siamo di fronte, quindi, ad un problema insolubile

e fa meraviglia che nessuno lo abbia notato.

Pensare a collegare queste due parole con la linea precedente, "Fecit hoc opus fratris Tobaldi", con un genitivo quasi di possesso a qualificare come committente questo frate, eventualmente il superiore del convento, sembra veramente molto strano. L'unica speranza è di ritrovare questo "frater Tobaldus" in qualche documento fino ad oggi ignorato.

Posso aggiungere che resta memoria di un documento che sembra sicuramente ineccepibile, relativo alla consacrazione di questa chiesa. Il documento è dell'8 giugno 1318, ma non riguarda la consacrazione, bensì la facoltà data dal vescovo di Città di Castello al superiore del convento di farla consacrare da chi volesse. Penso, quindi, che sarebbe molto utile ritrovare questo documento (che viene citato in diversi luoghi ma senza il testo), perché se ci fosse il nome del superiore del convento potrebbe forse trattarsi dell'uomo che stiamo cercando. Ci si aspetterebbe che la chiesa, documentata fin dalla metà del secolo precedente, fosse stata consacrata molto prima; ma forse il documento sarà da mettere in relazione con lavori di ristrutturazione e, quindi, con la necessità di una nuova consacrazione. Anche questa data – 1318 o poco dopo – della consacrazione o riconsacrazione, è dunque una data non lontana da quelle proposte per il nostro Crocifisso: l'una e l'altra testimonianza potrebbero quindi collegarsi concretamente ad un momento di crescente efficienza ed espansione di questa chiesa e della sua comunità religiosa.

Passo ora alla seconda nota, che potrei intitolare *Un antifonario miniato riminese di Neri da Rimini e scuola*. Da quando, nel 1930, un importante volume di Pietro Toesca sulla Collezione Hoepli di Codici e frammenti mi-

niati – poi divenuta la Collezione Cini – rivelò un grande o almeno notevole miniatore prima sconosciuto, che aveva firmato un grande foglio miniato di antifonario col nome "Nerius de Arimino" e con la data 1300, da allora è stato un susseguirsi sempre più fitto di segnalazioni di nuovi codici con miniature spesso da lui firmate o sicuramente a lui attribuibili. Codici o fogli che recano anche date, ormai molto numerose, che vanno dal 1300 al 1321-1322.

Vorrei ricordare almeno i tre straordinari corali della Cattedrale di Faenza; reintegrati miracolosamente, giacché uno era sparito e, dopo peregrinazione all'estero, era andato a finire nella Collezione Olschki e fu acquistato dallo Stato e restituito a Faenza, ricongiungendosi agli altri due, illustrati dal valentissimo amico Antonio Corbara (1935).

Vorrei ricordare altri lavori di Corbara relativi a Neri e le pagine molto attente di Giordana Mariani Canova su questo e altri frammenti della Collezione Cini (1978).

Uno dei primi Codici di Neri ad essere segnalato, dopo quel frammento datato 1300 dallo stesso Toesca, è stato il manoscritto 540 del Museo Civico di Bologna: grande e voluminoso antifonario di 241 fogli, ricco di dodici iniziali figurate, sette delle quali attribuibili a Neri, le altre alla sua scuola.

Il Codice, allora indicato come Antifonario n. 21, apparve pertanto anche alla mostra di Rimini, benché risultasse scritto, sia per il testo che per l'annotazione musicale, da un frate bolognese: foglio 1r "MCCCXIV - frater Bonfantinus antiquior de Bononia hunc librum fecit". Probabilmente era scritto "scripsit", poi sostituito da "fecit": cosa molto strana. A foglio 3v, una figura regge un cartiglio con una nuova scritta: "Antifonarium fratris Bonfantino de Bononia"; e in un altro cartiglio "Antifona-

rium scriptum et notatum" – cioè scritto e completato dalle notazioni musicali – "manu fratris Bonfantino de Bononia spiritualiter". Poiché per altri aspetti il Codice risultava evidentemente francescano, sia per il suo contenuto liturgico, quanto per il tema di una miniatura, se ne trasse la ovvia conclusione che provenisse da San Francesco di Bologna e se ne dedusse, per conseguenza, la nozione di un periodo bolognese nella biografia e nell'attività del miniatore Neri, e si proseguì con altre conclusioni che non occorre qui ripetere: rimando per questo alle pagine della Mariani Canova. Senonché le cose non stanno precisamente così. Ferme restando gran parte delle cognizioni già notate, e invitando semmai i colleghi a ripensarle nella nuova prospettiva di cui ora dirò, c'è una testimonianza preziosa che mi permette di precisare la provenienza del Codice 540 non da Bologna, ma da Rimini, e di chiarire la sua storia recente in un modo del tutto inaspettato, arrivando, dunque, a poterlo qualificare come un prodotto riminese e a poter riportare *pleno iure* il miniatore Neri nella sua patria, eliminando questa presunta parentesi bolognese.

È ben giusto attribuire il merito di questa testimonianza ad un vecchio studioso e ricercatore, Antonio Bianchi, tanto modesto da non avere, in vita sua, stampato neppure una riga, ma tanto laborioso da averci lasciato una ventina di volumi manoscritti, la maggior parte formati da materiali di storia riminesi, raccolti con grande diligenza e specialmente importanti per l'epigrafia classica, per la numismatica, per gli statuti di Rimini.

A qualificare la figura del Bianchi, nato nel 1784 e morto nel 1840 e per gli ultimi quattro anni di vita Bibliotecario della Gambalunghiana, basti dire che Luigi Tonini lo considerava suo maestro e ne pubblicò da giovane un'affettuosa biografia.

Anche altri ne hanno parlato: un suo successore, il compianto amico Mario Zuffa, ne ha parlato, di proposito, in un volume (X, 1959) degli "Studi romagnoli".

Dei volumi manoscritti lasciati dal Bianchi uno dei più interessanti, ora segnato col numero 631 e accuratamente numerato e fatto rilegare dall'attuale direttore della Gambalunga Piero Meldini, contiene, tra l'altro, un prezioso fascicoletto di soli 6 fogli, molto fitti, autografo, di memorie di pittori e pitture riminesi. Tra questi appunti si trova, a foglio 67r, una minuscola scheda, di pochi centimetri quadrati, che contiene la seguente nota, da me osservata con vivissimo interesse la prima volta che ebbi occasione di esaminare quel manoscritto, in un momento particolare della mia vita e anche della vita della Biblioteca; quando cioè facevo il bibliotecario di guerra a Rimini; prima non avevo mai avuto occasione di esaminarla. La scheda del Bianchi dice: " 'MCCCXIV, frater Bonfantinus antiquior de Bononia hunc librum fecit', scritto sulla prima carta di tre corali miniati in pergamena, ora della cattedrale, il suddetto frate fu certamente il miniatore ossia pittore, giacché vedesi lo stesso nome incluso in una miniatura della prima carta di uno di tali libri. Veduto il 4 ottobre 1838". Ritroviamo dunque qui, nella prima riga dell'appunto del Bianchi, in una trascrizione molto esatta, la nota del 1314 del Codice di Bologna, anche se, come ultima parola, il Bianchi trascrisse "fecit" e probabilmente non si rese conto che questa parola sostituiva un originario "scripsit"; né osservò l'altra nota "scriptum et notatum" che si trova due fogli più avanti. Non mi soffermerò su altri particolari inesatti come l'ipotesi che frate Bonfantino fosse il miniatore, mentre è invece il copista, lo scrittore del Codice, e l'attribuzione alla prima carta della figurina del frate che è, in-

Neri e Pietro da Rimini e seguaci, Codice Urbinate latino 11, *c. 341 v. Città del Vaticano, Biblioteca Apostolica Vaticana (cat. 32).*

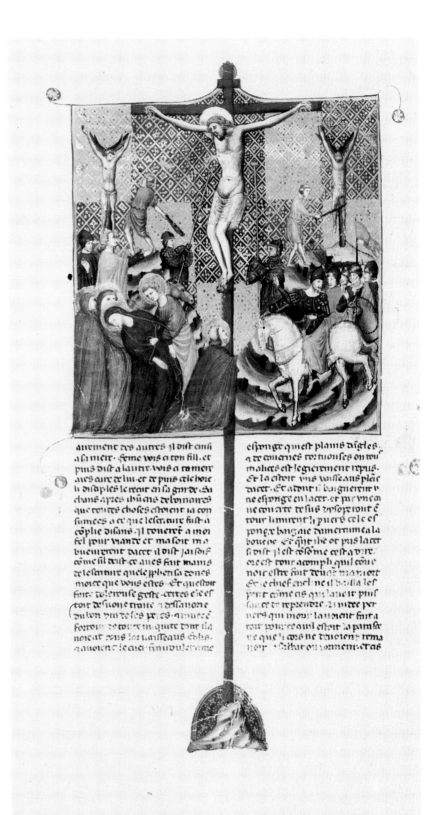

vece, nella terza carta. Penso che tali inesattezze derivino dal fatto che la stesura della scheda sia proseguita a memoria, dopo aver copiato sul posto quella prima riga. Ma le altre notizie sono senza dubbio attendibili e per noi di primaria importanza.

Si tratta, infatti, di testimonianza fondamentale, che ci consente di stabilire tre punti: il Codice 540 del Museo Civico di Bologna nel 1838 si trovava a Rimini nella cattedrale; lo stesso Codice era il primo di tre corali miniati, in pergamena, che verosimilmente presentavano un aspetto uniforme e formavano un corpo organico, cioè un unico antifonario in tre volumi; i tre volumi sono detti essere "ora della cattedrale".

Quest'ultima espressione implica che i tre codici originariamente non le appartenessero, e poiché del primo – che ora conosciamo – sappiamo che apparteneva ad un convento francescano, possiamo ritenere fondatamente che fosse appartenuto probabilmente fin dalla sua origine alla chiesa del convento di San Francesco di Rimini, poi divenuta il Tempio Malatestiano. Soppresso il convento, e in gran parte asportati o dispersi gli oggetti mobili che vi si trovavano, verosimilmente questi corali, per eccezione, erano rimasti presso la chiesa, come avvenne anche per alcuni preziosi oggetti della sacrestia e del tesoro del convento. Nel caso dei corali si può osservare che la loro stessa mole e il generale disinteresse che allora si riservava per tali libri, li difendevano da facili asportazioni. Nella sacrestia della chiesa, divenuta nel 1809 la nuova cattedrale di Rimini, per la maggiore magnificenza dell'edificio tra le altre chiese disponibili in città e per la fama che già aveva cominciato a circondare il monumento, li vide Antonio Bianchi nel 1838. Fino a quando vi siano rimasti non si può dire con certezza: quello che ora si trova a Bologna risulta acquisito al

Museo Civico per acquisto municipale (parole della scheda conservata nel Museo) nel 1884. Che il codice fosse accompagnato dagli altri due sembra del tutto improbabile perché non sono stati mai segnalati finora, benché il fondo sia molto studiato. Dunque questi altri due dovremo cercarli altrove ed eventualmente riconoscerli, in tutto o in parte, nei Codici o frammenti della cerchia del miniatore Neri a tutt'oggi segnalati o in altri ancora non segnalati. La data 1884, se l'esodo non fosse avvenuto già prima, mi sembra abbastanza indicativa: il clero riminese di un secolo fa (forse per altri aspetti apprezzabile) non sembra essere stato molto sensibile ai doveri di conservazione imposti da quelli che ora chiamiamo beni culturali. I canonici della cattedrale li avranno venduti come vendettero – questo si sa – i volumi della Patrologia del Migne della biblioteca del seminario.

Il Codice superstite a Bologna reca il titolo: "Incipit antifonarium minorum fratrum secundum consuetudinem romanae curiae".

L'amico e collega Giampaolo Ropa, espertissimo di codici liturgici, che lo ha esaminato per me, mi dice che si tratta del primo volume di un antifonario dell'ufficio che va dalla prima domenica dell'avvento alle sette del 25 e 30 dicembre e che, alla fine, è stato aggiunto un foglio cartaceo – non più di pergamena – scritto addirittura nel secolo XVIII, con l'ufficio di Santa Colomba: altra inequivocabile prova di provenienza riminese.

L'intero antifonario – secondo il parere di Ropa – poteva comprendere quattro volumi, ma forse anche solo i tre che erano rimasti nel 1838 e che furono visti dal Bianchi.

Naturalmente le misure, la rigatura (che nel caso del bolognese è di cinque righe per pagina) e le altre caratteristiche librarie, sono elementi di capitale importanza per riconoscere gli altri due dispersi volumi dell'Antifonario di San Francesco di Rimini.

Quindi anche questa nuova precisazione si inquadra nella ricostruzione e nell'ampliamento delle conoscenze sui prodotti della bottega del maggiore miniatore riminese, cui ho potuto dare questo contributo per puro miracolo, perché questo bravo erudito di un secolo e mezzo fa ha avuto la pazienza e l'idea di conservare memoria della presenza di quel Codice che aveva visto ancora conservato a Rimini.

Mi resta ora la terza nota, di cui posso rapidamente raccontarvi il contenuto: riguarda un Codice già noto, su cui esiste una bibliografia, il Codice Urbinate Latino n. 11 della Biblioteca Vaticana. Manoscritto non liturgico, è un Codice di carattere letterario, non da coro, non un libro di sagrestia. È uno straordinario monumento per il suo contenuto, per la sua scrittura e per la sua miniatura. Si tratta di un grande e bellissimo manoscritto, molto voluminoso, contenente un commento non a tutto ma ad una parte del Nuovo Testamento: vale a dire ai Vangeli, agli Atti degli Apostoli e all'Apocalisse, tradotto evidentemente da un testo latino in francese, da un francese, a Rimini, nel 1320-1321, e scritto a Rimini da un altro francese, che compì la sua opera nel gennaio 1322. Siamo quindi di fronte ad un pezzo di assoluta singolarità ed importanza per la storia della cultura riminese; miniato evidentemente a Rimini da miniatori locali, in cui è facilmente riconoscibile, almeno per una parte del Codice (ma non tutti gli studiosi sono d'accordo), la mano di Neri da Rimini.

Questo codice avrebbe potuto essere a conoscenza degli studiosi di storia dell'arte già dai primi di questo secolo, perché era descritto a stampa, persino con un catalogo delle miniature; catalogo che occupa molte pagine nel primo volume del catalogo dei Codici Urbinati Latini della Biblioteca Vaticana dello Stornajolo (1902, pp. 519-531). Ma pare che nessuno se ne fosse accorto.

Toccava a me, intorno al 1939-1940, a me in qualche modo riminese, accorgermi dell'esistenza, nella biblioteca in cui io allora vivevo, di questo straordinario tesoro.

Ho cominciato questo discorso non leggendo – come sentite – ma sintetizzando le idee e pensando di rimandare ad un altro momento una esposizione più completa e organica. In realtà mi sto accorgendo di avervi già detto quasi tutto l'essenziale.

Fatta questa "scoperta", naturalmente cominciai a preoccuparmene e a parlarne con amici interessati dal punto di vista artistico: in primo luogo con Antonio Corbara. Questi, in un suo lavoro recentemente ristampato con altri suoi scritti dall'amico Pasini nella rivista "Romagna arte e storia", ma originariamente pubblicato (come Corbara soleva) in un giornaletto locale di Faenza, "Il piccolo", nel 1970, ricordava un incontro con me alla Biblioteca Vaticana, e dava una prima notizia di questo Codice e dei problemi da esso sollevati sul piano storico artistico, ma parlando del contenuto del Codice in maniera molto sommaria, sia perché non era il suo specifico campo di attività, sia per riguardo a me, raccontando infatti come fosse in progetto da parte della Biblioteca Vaticana, in collaborazione tra me e l'illustre collega ed amico Mario Salmi, una pubblicazione che avrebbe dovuto uscire tra le pubblicazioni stesse della Biblioteca. Pubblicazione che invece non si è fatta e che forse non si farà mai. In un *Catalogo ragionato ed illustrato dei libri editi dalla Biblioteca Vaticana dal 1885 al 1947* pubblicato nel 1947, c'è una notizia di quindici righe, scritta da me, che l'allora Prefetto della Biblioteca Apostolica Vaticana mi chiese di scrivere per annunziare questa pubblica-

zione. Vale la pena di leggere queste poche righe perché danno il titolo che avrebbe avuto l'opera e un cenno essenziale del suo contenuto. "Le miniature riminesi del Codice Urbinate Latino n. 11 a cura di Mario Salmi e Augusto Campana. Questo grande Codice, contenente commenti ai Vangeli, agli Atti degli Apostoli e all'Apocalisse, tradotti in lingua francese per Ferrantino Malatesti da Goffredo de Picquigny nel 1321, fu finito di scrivere l'anno seguente certo a Rimini da Pierre de Cambray e ivi decorato da miniatori locali.

Benché non ignoto ai cultori di filologia francese (c'era già una bibliografia precedente su quest'altro versante) è stato trascurato finora dagli studiosi della miniatura italiana e da quelli della cultura delle corti malatestiane; la sua evidente importanza sotto questo duplice aspetto sarà illustrata nelle introduzioni, mentre numerose tavole, anche a colori, faranno nota a una larga scelta delle miniature, particolarmente importanti per l'iconografia della Scuola di Rimini e per i rapporti tra miniatura e pittura che, in una pagina del Codice, trovano una singolare documentazione".

Questo è un punto particolarmente interessante su cui adesso ovviamente non parlerò perché dovrei fare un discorso troppo minuto e tecnico.

Essendo prospettata appunto questa pubblicazione della Vaticana riuscimmo a tenere riservato il Codice, ma un bel giorno, nel 1956, Salmi pubblicò una delle miniature più belle nel suo libro generale sulla miniatura italiana. Fu una specie di bomba perché, da quel momento in poi, si moltiplicarono alla Vaticana le richieste di studiosi che volevano vedere il Codice e non fu più possibile frenarli.

D'altra parte la Biblioteca non sembrò più molto interessata alla pubblicazione annunciata dieci anni prima; pare che non importasse molto a chi allora la dirigeva (non era più il mio maestro Cardinal Mercati, intendiamoci); la Biblioteca sembrava molto più interessata a segnalare una gran quantità di cose in lavoro, molte delle quali poi non si sono più viste, che non ad arrivare alla effettiva pubblicazione. D'altra parte Salmi stesso, che aveva avuto le fotografie e che da principio pareva molto interessato, ad un certo momento sembrò trascurare la cosa; probabilmente cominciava ad essere vecchio – come capita a tutti – e così non se ne parlò più. Tuttavia il Volpe ne ha avuto notizia, e c'è una sua nota nell'opera sulla *Pittura Riminese* che mi permetto di leggere, anche se probabilmente non dovrei: "Ne accenna il Salmi ma senza commento particolare, ma ci è d'obbligo avvertire che intorno a questo importante monumento della miniatura trecentesca il professor Augusto Campana, cui spetta il merito di aver portato in luce, da tempo, questo Codice e di averne avvertito la notevole importanza, si riserva di condurre un ampio e dettagliato studio, nel quale sarà dato conto, fra l'altro, di notizie cronologiche che peraltro, stando alle gentili comunicazioni orali dello studioso, non contrastano con le nostre induzioni fondate esclusivamente sullo stile delle miniature di Neri. Al professor Campana rivolgo un vivo ringraziamento per avermi amabilmente consentito di offrire, in anticipo sulla sua pubblicazione, la riproduzione di alcune delle più belle miniature del Codice, scelte fra quelle che appaiono autografe di Neri da Rimini".

Altri studiosi successivamente hanno parlato del Codice, in base a questa indicazione di Volpe, e ormai parecchie miniature sono visibili nella pubblicazione già citata di Corbara (1970), nella ristampa di Pasini (1984), oltre che nel volume stesso di Volpe del 1965.

Naturalmente resta da fare ancora molto, non da parte mia per quello che riguarda le pitture, ma da parte mia per quel che riguarda la descrizione del Codice, la descrizione codicologica, lo studio paleografico e, più ancora, la storia del Codice dal 1322 fino all'epoca in cui si trovava da molto tempo a Urbino, nella biblioteca del duca Federico, che vi fece aggiungere il suo stemma e una pagina miniata all'inizio.

Anche questa è una storia del tutto singolare: un Codice Malatestiano antico, dei primi del Trecento, che finisce abbastanza presto – a metà del medesimo secolo – alla corte di Urbino e ci rimane fino alla fine del Quattrocento; dopodiché passa alla Vaticana col fondo urbinate.

Ci sono tante altre cose di cui dovrei parlare e di cui posso parlare solo io, perché non spetta ai colleghi storici dell'arte approfondire questi punti.

Devo dire che io godo la cattiva fama di rinviare sempre le cose che dovrei fare, però passi avanti ne ho fatti: infatti è già in gran parte scritta la mia introduzione tecnica al Codice, quindi potrà, quando che sia, essere pubblicata. C'è anche il testo di una conferenza che ho fatto ad Urbino nel '63, quando insegnavo in quella Università, conferenza intitolata "Cultura francese e pittura riminese in un Codice Malatestiano del 1321" (in realtà la sottoscrizione del codice arriva al gennaio del 1322, ma per semplicità indicai 1321). Anche il testo di questa conferenza esiste ma ha un carattere meno scientifico che l'introduzione che anche esiste e che aspetta solo di essere rifinita. Vi ringrazio per la pazienza e scusatemi se ho dovuto parlare un po' troppo di me.

Bibliografia

G. Garampi, *Memorie ecclesiastiche appartenenti all'istoria e al culto della Beata Chiara di Rimini*, Roma 1755.

G.B. Mittarelli, *Ad scriptores rerum italicarum L. Muratori accessiones historiae faventinae*, Venetiis 1771.

L. Tonini, *Rimini dal principio dell'era volgare all'anno MCC. Ossia della storia civile e sacra riminese del dottor Luigi Tonini Bibliotecario della Gambalunga*, II, Rimini 1856.

L. Tonini, *Di Bittino e della sua tavola di S. Giuliano non ché di alcuni pittori che furono in Rimini nel sec. XIV*, in "Atti e memorie della R. Deputazione di Storia patria per le Provincie di Romagna", II, 165, Bologna 1864.

L. Tonini, *Di un dipinto a fresco del secolo XIV trovato di recente in Rimini*, in "Atti e memorie della R. Deputazione di Storia patria per le Provincie di Romagna", VII, Bologna 1869.

L. Tonini, *Storia civile e sacra riminese*, III (*Rimini nel secolo XIII*), Rimini 1862; IV (*Rimini nella signoria de' Malatesti*), Rimini 1880.

F. Apollonio, *Intorno all'immagine e alla chiesa di S. Maria della Consolazione al ponte della Fava. Appunti storici raccolti da D. Ferdinando Apollonio*, Venezia 1880.

G.B. Cavalcaselle, *Storia della pittura in Italia*, II-IV, Firenze 1883-1887.

L. Frati, *Opere della bibliografia bolognese che si conservano nella Biblioteca Municipale di Bologna*, Bologna 1888.

G. Mazzatinti, *La biblioteca di S. Francesco (Tempio Malatestiano) in Rimini*, in *Scritti vari di filologia offerti a Ernesto Monaci*, Roma 1901.

A. Brach, *Giottos Schule in der Romagna*, Strassburg 1902.

W.H. Scott, *The West Riding of Yorkshire at the Opening of the Twentieth Century*, Brighton 1902.

C. Stornajolo, *Codices urbinates latini, I, Codices 1-500*, Tipografia Vaticana, Roma 1902, pp. 17-18, 519-531.

Handschriften und Drucke des Mittelalters und der Renaissance Joseph Baer und Co., Katalog 500, I, Frankfurt am Main 1905, pp. 7-8.

H. Vitzthum, *Ueber Giottoschule in der Romagna*, in "Sitzungsbericht d. Berliner Kunstgeschichtliche Gesellschaft", III, 1905.

U. Thieme, F. Becker, *Allgemeines Lexicon der Bildenden-Künstler*, 37 voll., Leipzig 1907-1950.

A. Venturi, *Storia dell'arte italiana*, V, *La pittura del Trecento*, Milano 1907.

E. Calzini, *Baronzio (Giovanni) da Rimini*, in U. Thieme, F. Becker, *Allgemeines Lexicon der Bildenden-Künstler*, II, Leipzig 1908.

R. Baldani, *Le pitture a Bologna nel secolo XIV*, in "Documenti e Studi pubblicati per cura della R. Deputazione di Storia Patria per le Provincie di Romagna", III, Bologna 1909.

A. Messeri, A. Calzi, *Faenza nella Storia e nell'Arte*, Faenza 1909.

O. Siren, *Giuliano, Pietro and Giovanni da Rimini*, in "The Burlington Magazine", XXIX, 1916.

R. van Marle, *La scuola di Pietro Cavallini a Rimini*, in "Bollettino d'arte", I, s. II, dicembre 1921.

E. Tea, *Una tavoletta della Pinacoteca di Faenza*, in "L'arte", XXV, 1922.

O. Montenovesi, *Pergamene di Rimini e di Faenza nell'Archivio di Stato di Roma*, in "Atti e memorie della R. Deputazione di Storia patria per le Provincie di Romagna", XIV, Bologna 1924.

R. Offner, *A Remarcable Exhibition of Italian Painting*, in "The Arts", 1924.

R. van Marle, *The Development of the Italian Schools of Painting*, IV, Den Haag, 1924.

Analecta Franciscana sive chronica aliaque varia documenta ad historiam fratrum minorum [...] *Acta franciscana e tabulariis bononiensibus deprompta*, IX, 1927.

L. Serra, *L'arte nelle Marche*, I, Pesaro 1929.

P. Toesca, *La pittura fiorentina del Trecento*, Firenze 1929.

P. Toesca, *Monumenti e studi per la storia della miniatura italiana, La collezione di Ulrico Hoepli*, Milano 1930.

L. Coletti, *Sull'origine e sulla diffusione della scuola pittorica romagnola nel Trecento*, in "Dedalo", IX, I-II, 1930-1931.

A. Campana, *Le biblioteche della provincia di Forlì*, in *Tesori delle biblioteche d'Italia*, I, *Emilia*, Milano 1931.

R. Offner, *Corpus of Florentine Painting*, sez. III, vol. I, New York 1931.

M. Salmi, *Intorno al miniatore Neri da Rimini*, in "La Bibliofilia", XXXIII, 1931, pp. 245-286.

M. Salmi, *La Scuola di Rimini*, I, in "Rivista del R. Istituto di Archeologia e di Storia dell'Arte", 3, 1931- 1932.

B. Berenson, *Italian Pictures of the Renaissance*, Oxford 1932.

M. Salmi, *Francesco da Rimini*, in "Bollettino d'arte", XXVI, 1932.

H. Beenken, *The Chepter House Frescoes at Pomposa*, in "The Burlington Magazine", LXII, 1933.

A. Moschetti, *Giuliano e Pietro da Rimini a Padova*, in "Bollettino del Museo Civico di Padova", Padova 1933.

M. Salmi, *La scuola di Rimini*, II, in "Rivista del R. Istituto di Archeologia e di Storia dell'Arte", 2-3, 1933.

M. Salmi, *Nota su Pietro da Rimini*, in "Dedalo", XIII, 1933.

L. Serra, *Pietro da Rimini*, in U. Thieme, F. Becker, *Allgemeines*

220 *Lexicon der Bildenden-Künstler*, XXVII, Leipzig 1933.

R. van Marle, *La Collezione di Hans Wedells di Amburgo*, in "Dedalo", XIII, 1933.

M. Jaroslawiecka-Gasiorowska, *Les principaux manuscrits du Musée des princes Czartoryscki à Cracovie*, in "Bullettin de la Société francaise de réproduction de manuscrits à peintures", XVIII, 5, Paris 1934.

M. Jaroslawiecka-Gasiorowska, *Biblijoteka Jagiellonska: Katalog Wystawy Illuminowanych Rekopisòw Wloskich*, Kracow 1934.

R. Longhi, *La pittura del Trecento nell'Italia settentrionale*, lezioni tenute presso l'Università di Bologna, a.a. 1934-1935, in *Lavori in Valpadana. Dal Trecento al primo Cinquecento*, Firenze 1973.

G.C. Argan, *La pittura del Trecento alla mostra di Rimini*, in "La Nuova Antologia", 1935.

H. Beenken, *The Master of the "Last Jugement" at Rimini*, in "The Burlington Magazine", LXVII, 1935.

C. Brandi, *La pittura riminese del Trecento*, catalogo della mostra, Rimini 1935.

A. Corbara, *Due Antifonari miniati del riminese Neri*, in "La Bibliofilia", XXXVII, 1935.

G. Ravaioli, *In margine alla mostra del '300 riminese. Un interrogativo*, in "Rimini", rassegna municipale, IV, 7-8, 1935.

M. Salmi, *La scuola di Rimini*, III, in "Rivista del R. Istituto di Archeologia e di Storia dell'Arte", 1935.

M. Salmi, *Recensione alla Mostra della Pittura Riminese del Trecento*, in "Rivista d'arte", XVII, 1935.

L. Serra, *Le mostre d'arte di Rimini, Parma e Bologna*, in "Bollettino d'arte", IV, 1935.

R. van Marle, *Contributo allo studio della scuola pittorica del Trecento a Rimini*, in "Rimini", rassegna municipale, IV, 5-6, 1935.

B. Berenson, *Pitture italiane del Rinascimento*, Milano 1936.

C. Brandi, *Conclusioni su alcuni discussi problemi della pittura riminese del Trecento*, in "La Critica d'Arte", 5, 1936.

E. Lavagnino, *Il Medioevo*, Torino 1936.

M. Salmi, *L'abbazia di Pomposa*, Roma 1936.

L. Coletti, *Note giottesche: il crocifisso di Rimini*, in "Bollettino d'arte", XXX, 1936-1937.

C. Brandi, *Giovanni da Rimini e Giovanni Baronzio*, in "La Critica d'Arte", 5-6, 1937.

M.C. Ferrari, *Contributo allo studio della miniatura riminese*, in "Bollettino d'arte", XXXI, 10, 1938.

A. Medea, *L'iconografia della scuola di Rimini*, in "Rivista d'arte", 1940.

G. Brunetti, G. Sinibaldi, *Pittura italiana del Duecento e Trecento*, Firenze 1943.

A. Corbara, *La pittura trecentesca romagnola*, in "Il Trebbo", 2, 1943.

L. Servolini, *La pittura gotica romagnola*, Forlì 1944.

L. Coletti, *I Primitivi, III, I Padani*, Novara 1947.

A. Corbara, *Gusto pittorico dei Trecentisti riminesi*, in "La Pie'", 8-9, 1947.

F. Filippini, G. Zucchini, *Miniatori e pittori a Bologna, documenti dei secoli XIII e XIX*, Firenze 1947.

A. Santangelo, *Catalogo del Museo di Palazzo Venezia, I, I dipinti*, Roma 1947.

S. Wildestein, *Italian Paintings*, New York 1947.

R. Longhi, *Giudizio sul Duecento*, in "Proporzioni", II, 1948.

P. D'Ancona, E. Aeschlimann, *Dictionnaire des miniaturistes du Moyen Age et de la Renaissance*, Milano 1949 (2ª ed.).

R. Longhi, *Guida alla mostra della pittura bolognese del Trecento*, Bologna 1950.

P. Toesca, *Il Trecento*, Torino 1951.

E. Waterhouse, *Exhibitions of Old Masters at Newcastle, York and Perth*, in "The Burlington Magazine", XCIII, 1951.

R. Salvini, *Tutta la Pittura di Giotto*, Milano 1952.

W.M. Milliken, *Illuminated Pages by Neri da Rimini and His School*, in "The Bullettin of the Cleveland Museum of Art", XL, 8, 1953, pp. 184-190.

Mostra storica nazionale della miniatura, catalogo della mostra, Firenze 1953.

J. Dupont, C. Gnudi, *La peinture gotique*, Genève 1954.

S. Moschini Marconi, *Gallerie dell'Accademia di Venezia. Opere d'arte dei secoli XIV e XV*, Roma 1955.

M. Salmi, *La miniatura italiana*, Milano 1956.

F. Zeri, *Due appunti su Giotto*, in "Paragone", 85, 1957.

S. Bottari, *I grandi cicli di affreschi riminesi*, in "Arte antica e moderna", 2, 1958 (altra redaz. in "Corsi di cultura sull'arte ravennate e bizantina", fasc. II, Ravenna 1958).

C. Gnudi, *Giotto*, Milano 1958.

A. Martini, *Ricostruzione parziale di un dossale riminese*, in "Paragone", 99, 1958.

P. Toesca, *Miniature di una collezione veneziana*, Venezia 1958.

F. Zeri, *Una Deposizione di scuola riminese*, in "Paragone", 99, 1958.

C. Gnudi, *Il passo di Riccobaldo Ferrarese relativo a Giotto e il problema della sua autenticità*, in *Studies in the History of Art Dedicated to William E. Suida on His Eightieth Birthday*, New York 1959.

C. Gnudi, *La pittura italiana*, I, Milano 1959.

A. Martini, *Appunti sulla Ravenna "riminese"*, in "Arte antica e moderna", 7, 1959.

E. Battisti, *Giotto. Étude biographique et critique*, Genève 1960.

M. Meiss, *Giotto and Assisi*, New York 1960.

D. Gioseffi, *Lo svolgimento del linguaggio giottesco da Assisi a Padova: il soggiorno riminese e la componente ravennate*, in "Arte veneta", XV, numero in onore di Luigi Coletti, 1961.

F. Flores d'Arcais, *Il ciclo di affreschi riminesi degli Eremitani di Padova*, in "Arte antica e moderna", 17, 1962.

M. Meiss, *Reflections of Assisi: a Tabernacle and the Cesi Master*, in *Studi di Storia dell'Arte in onore di Mario Salmi*, Roma 1962.

M. Walker Casotti, *Miniature e Miniatori a Venezia nella prima metà del XIV secolo*, Trieste 1962.

M. Bonicatti, *Trecentisti riminesi*, Roma 1963 (parziale: *Sulla formazione della pittura riminese del '300*, in "Studi Romagnoli", XIII, 1962, Faenza 1964).

D. Gioseffi, *Giotto architetto*, Milano 1963.

E. Golfieri, *La Pinacoteca di Faenza*, Faenza 1964.

C. Guglielmi Faldi, *Baronzio Giovanni*, in *Dizionario Biografico degli Italiani*, VI, Roma 1964.

R. Pallucchini, *La pittura veneziana del Trecento*, Venezia-Roma 1964.

An Exhibition of Italian Panels and Manuscripts from the 13th and 14th Centuries in Honour of Richard Offner, catalogo della mostra, Wardworth Athenaeum, Hartford 1965, pp. 41- 42.

C. Volpe, *La Pittura Riminese del Trecento*, Milano 1965.

C. Volpe, *Sul trittico riminese del Museo Correr*, in "Paragone", 181, 1965.

R. Oertel, *Die Frühzeit der Italie-*

nischen Malerei, 2 Ausg., Stuttgart-Berlin 1966.

C. Volpe, *La pittura riminese del Trecento*, in "I maestri del colore", 228, Milano 1966.

J. White, *Art and Architecture in Italy, 1250 to 1400*, London 1966.

G. Previtali, *Giotto e la sua bottega*, Milano 1967.

K.V. Sinclair, *University of Sydney Fisher Library, Medieval Manuscripts*, catalogo della mostra, Sydney 1967.

M. Rotili, *La miniatura gotica in Italia*, I, Napoli 1968.

P. Toesca, *Miniature Italiane della Fondazione Giorgio Cini dal Medioevo al Rinascimento*, Vicenza 1968 (parziale rist. di *Miniature di una collezione veneziana*, Venezia 1958).

F. Bologna, *Novità su Giotto. Giotto al tempo della cappella Peruzzi*, Torino 1969.

K.V. Sinclair, *Descriptive Catalogue of Medieval and Renaissance Western Manuscripts in Australia*, Sydney 1969.

Giotto e i Giotteschi in Assisi, "Celebrazioni Assisiane del VII centenario della nascita di Giotto" (1967), Roma 1969.

P. Pancino, *Venezia. S. Maria della Consolazione detta "della Fava". Catalogo del fondo musicale*, Milano 1969.

L. Bellonci, A. Pierucci, *Un libro corale fra i codici della Biblioteca Oliveriana*, in "Studia Oliveriana", XVIII, 1970, pp. 21-85.

A. Corbara, *Livello e confini dell'unità artistica dell'antica Romagna*, in "Rubiconia Accademia dei Filopatridi, quaderno X", Savignano sul Rubicone 1970.

A. Corbara, *Sulle giunzioni miniatura pittura nel Trecento riminese. A proposito di Neri da Rimini autore dell'antifonario notturno del Duomo di Faenza*, in "Il Piccolo", 18, Faenza, 30 aprile 1970 (rist. in

"Romagna arte e storia", 12, 1984, pp. 73-84).

Giotto e il suo tempo, "Atti del congresso internazionale per la celebrazione del VII centenario della nascita di Giotto" (Assisi-Padova-Firenze 1967), Roma 1971.

Pittura nel Maceratese dal Duecento al tardo Gotico, catalogo della mostra, Macerata 1971.

R. Salvini, *Giotto a Rimini*, in *Giotto e il suo tempo*, "Atti del congresso internazionale per la celebrazione del VII centenario della nascita di Giotto" (Assisi-Padova-Firenze 1967), Roma 1971, pp. 93-403.

C. Volpe, *Sulla Croce di San Felice in Piazza e la cronologia dei Crocifissi giotteschi*, in *Giotto e il suo tempo*, "Atti del congresso internazionale per la celebrazione del VII centenario della nascita di Giotto" (Assisi-Padova-Firenze 1967), Roma 1971, pp. 253-263.

A. Dirks, *Note su un graduale domenicano fra i codici della Biblioteca Oliveriana*, in "Studia Oliveriana", XIX-XX, 1971-1972, pp. 9-39.

L. Bellosi, *Buffalmacco e il Trionfo della Morte*, Torino 1974.

L. Grossato, *Da Giotto al Mantegna*, catalogo della mostra, Milano 1974.

F. Bisogni, *Problemi iconografici riminesi. Le storie dell'Anticristo in S. Maria in Porto Fuori*, in "Paragone", 305, XXVI, 1975.

U. Franzoi, D. Di Stefano, *Le chiese di Venezia*, Venezia 1975.

R. Grandi, *Le vicende artistiche dal XIII al XV secolo*, in *Storia della Emilia Romagna*, I, a cura di A. Berselli, Imola 1975.

L. Tonini, *Rimini dopo il Mille. Ovvero: illustrazione della pianta di questa città quale fu specialmente fra il sec. XIII e XIV*, a cura di P.G. Pasini, Rimini 1975.

F. Bisogni, *Problemi iconografici ri-*

222

minesi. *La cappella di San Matteo in Santa Maria in Porto Fuori*, in "Paragone", 311, XXVII, 1976.

G. Del Conte, *Scheda dattiloscritta*, Ministero dei Beni Culturali, Soprintendenza alle Gallerie di Firenze, 28 maggio 1976.

M. Laclotte, *Peinture italienne. Avignon, Museé du Petit Palais*, Paris 1976.

G. Mariani Canova, *The Italian Miniature and its Variety*, in "Apollo", CIV, 173, 1976, pp. 12-19.

L. Bellosi, *Moda e cronologia. B) Per la pittura di primo Trecento*, in "Prospettiva", 11, 1977.

E. Bonzi, *L'iconografia liturgica negli antifonari faentini di Neri da Rimini*, in "Ravennatensia", VI, 1977.

C. Gnudi, *Il restauro degli affreschi di San Pietro in Sylvis a Bagnacavallo*, in *Scritti di Storia dell'Arte in onore di Ugo Procacci*, I, Milano 1977.

M. Timoncini, *Gli antifonari notturni miniati da Neri da Rimini per la Cattedrale di Faenza*, in "I quaderni della Cattedrale di Faenza", 4, Faenza 1977.

F. Bisogni, *Problemi iconografici riminesi. L'immagine del beato Rainaldo in S. Maria in Porto Fuori*, in *Essays Presented to Myron P. Gilmore*, II, Firenze 1978.

E. Bonzi, *L'inventario del 1444-1448 della Cattedrale faentina*, in "Ravennatensia", VII, 1978.

G. Kaftal, F. Bisogni, *Iconography of the Saints in the Painting of North-East Italy*, Firenze 1978.

G. Mariani Canova, *Miniature dell'Italia settentrionale nella Fondazione Giorgio Cini*, Venezia 1978.

F. d'Arcais, *L'organizzazione del lavoro*, 1979.

C. Nordenfalk, *Bokmålmingar från medeltid och renässans i Nationalmusei samlingar*, Stockholm 1980.

C. Volpe, *La pittura emiliana del Trecento*, in *Tomaso da Modena e il suo tempo*, "Atti del convegno internazionale di studi per il VI centenario della morte", Treviso 1980.

A. Conti, *La miniatura bolognese. Scuole e botteghe, 1270-1340*, Bologna 1981.

Libri liturgici manoscritti e a stampa, catalogo della mostra, Faenza 1981.

Catalogo Sotheby's, London, 7 dicembre 1982.

M.G. Ciardi Dupré Dal Poggetto, *All'origine del rinnovamento della miniatura italiana del Trecento*, in *Francesco d'Assisi. Documenti e Archivi. Codici e Biblioteche, Miniature*, Milano 1982, pp. 385-389.

A. Corbara, *Studi sulla pittura riminese del Trecento*, in "Romagna arte e storia", 12, 1984.

C. Dolcini, *Monasteri e conventi*, in *Le sedi della cultura dell'Emilia-Romagna. L'età comunale*, Milano 1984, pp. 83-97.

M. Manion, V.F. Vines, *Medieval and Renaissance Illuminated Manuscripts in Australian Collections*, Melbourne-London 1984, pp. 57-58, n. 8.

L. Bellosi, *La pecora di Giotto*, Torino 1985.

D. Benati, *Pittura del Trecento in Emilia Romagna*, in *La Pittura in Italia, Il Duecento e il Trecento*, tomo I, Milano 1986.

G. Borghero, *Collezione Thyssen-Bornemisza. Catalogo ragionato delle opere esposte*, Milano 1986.

M. Medica, *Le opere di Vitale della Pinacoteca Nazionale di Bologna. Proposte di cronologia*, in *Vitale da Bologna*, Bologna 1986, p. 86.

R. Budassi, P.G. Pasini, *La pittura fra Romagna e Marche nella prima metà del Trecento, mostra fotografica*, Mercatello 1987.

M. Boskovits, *Da Giovanni a Pietro da Rimini*, in *La pittura fra Romagna e Marche nella prima metà del Trecento*, "Atti del convegno di Mercatello" (1987), in "Notizie da Palazzo Albani", XVI, 1, 1988.

S. Nicolini, in *I codici miniati della Gambalunghiana di Rimini*, a cura di P. Meldini e G. Mariani Canova, Milano 1988.

B. Montuschi Simboli, *I corali*, in *Faenza, la Basilica Cattedrale*, a cura di A. Savioli, Firenze 1988, pp. 189-190.

F. Lollini, *Bologna, Ferrara, Cesena: i corali del Bessarione tra circuiti umanistici e percorsi di artisti*, in *Corali miniati del Quattrocento nella Biblioteca Malatestiana*, a cura di P. Lucchi, Milano 1989.

Francesco da Rimini e gli esordi del gotico bolognese, catalogo della mostra, a cura di R. D'Amico, R. Grandi, M. Medica, Bologna 1990.

A. Marchi, *L'arte: il Trecento*, in *Storia illustrata di Rimini*, III, Milano 1990, pp. 849-864.

S. Nicolini, *La miniatura*, in *Storia illustrata di Rimini*, IV, Milano 1990, pp. 1009-1024.

P.G. Pasini, *La pittura riminese del Trecento*, Milano 1990.

A. Brancati, *La Biblioteca Oliveriana di Pesaro*, in *Le grandi Biblioteche dell'Emilia Romagna e del Montefeltro*, Bologna 1991, pp. 309-323.

G. Freuler, *"Manifestatori delle cose miracolose", arte italiana del '300 e '400 da collezioni in Svizzera e nel Liechtenstein*, Einsiedeln 1991.

Arte e spiritualità negli ordini mendicanti. Gli Agostiniani e il Cappellone di S. Nicola a Tolentino, Roma 1992.

O. Delucca, *I pittori riminesi del Trecento nelle carte d'archivio*, Rimini 1992a.

O. Delucca, *Un codice miniato da Neri per l'ospedale riminese di San Lazzaro del Terzo*, in "Romagna arte e storia", XII, 35, 1992b, pp. 31-38.

A. Marchi, A. Turchini, *Contributo alla storia della pittura riminese tra '200 e '300: regesto documentario degli artisti e delle opere*, in "Arte cristiana", LXXX, 749, 1992, pp. 97-106.

A. Tambini, *L'affresco del Giudizio di Sant'Agostino*, in "Romagna arte e storia", XII, 35, 1992.

D. Benati, *Pietro da Rimini e la sua bottega nel Cappellone di San Nicola*, in *Il Cappellone di San Nicola a Tolentino*, Milano 1992.

G. Cattin, *Musica e liturgia a San Marco*, Venezia 1992.

F. Lollini, *Postilla a Neri da Rimini*, in "Romagna arte e storia", XII, 35, 1992, pp. 39-42.

G. Mariani Canova, *La miniatura degli ordini mendicanti nell'arco adriatico all'inizio del Trecento*, in *Arte e spiritualità negli ordini mendicanti. Gli Agostiniani e il Cappellone di S. Nicola a Tolentino*, Roma 1992.

M. Bollati, *Una collezione di miniature italiane. Dal Duecento al Cinquecento*, a cura di F. Todini, Milano 1993.

A. Conti, *Giotto e la pittura italiana nella prima metà del '300*, in L. Castelfranchi Vegas, *L'arte medioevale in Italia e nell'Occidente europeo*, Milano 1993, pp. 89-106.

S. Nicolini, *Per la ricostruzione della serie degli antifonari riminesi di Neri*, in "Arte a Bologna. Bollettino dei Musei Civici d'arte antica", 3, 1993, pp. 105-113.

C. Zampieri, *Miniatura riminese a Venezia. I corali di S. Maria della Fava*, tesi di laurea, Università di Padova, a.a. 1993-1994.

L. Bellosi, *Ancora sulla cronologia degli affreschi del Cappellone di San Nicola*, in *Arte e spiritualità nell'ordine agostiniano*, Tolentino 1994.

F. Lollini, *Miniature a Imola: un abbozzo di tracciato e qualche proposta tra Emilia e Romagna* e *Scheda*, in *Cor unum et anima una. Corali miniati della Chiesa di Imola*, a cura di F. Faranda, Imola-Faenza 1994.

Referenze fotografiche
Bologna, C.N.R. & C. - Foto Studio
Professionale
Bologna, Laboratorio e archivio
fotografico della Soprintendenza
per i BB.AA.SS.
Boston, Photographic Services Dept.
of The Museum of Fine Arts
Cambridge (USA), The Houghton
Library, Harvard University
Chicago, Photographic Services
Dept. of The Art Institute
of Chicago
Città del Vaticano, Laboratorio
Fotografico della Biblioteca
Apostolica Vaticana
Cleveland, The Cleveland Museum
of Art, © 1994, Purchase from
the J.H. Wade Fund
Cracovia, Konrad K. Pollesch
Dublino, Photo Dispaly Images
San Miniato, LFCP - Agenzia
di Pubblicità
Filadelfia, Joan Broderich,
Studio Lux
London, D.H. Black
New York, Mr. and Mrs. William
D. Wixom Collection, © 1995
Pesaro, Paolo Mazzanti
Rimini, Riccardo Gallini
Stoccolma, Åsa Lundén, Statens
Konstmuseer, © 1994
Sydney, Image Library of the State
Library of N.S.W.
Venezia, Foto Candio

Questo volume è stato stampato
dalla Fantonigrafica - Elemond Editori Associati